从想象到印象

——马戛尔尼使团绘制的中国图像

陈妤姝 著

上海文化出版社

图书在版编目(CIP)数据

从想象到印象:马戛尔尼使团绘制的中国图像/陈
妤姝著. —上海:上海文化出版社,2024.3
ISBN 978 - 7 - 5535 - 2702 - 4

Ⅰ.①从… Ⅱ.①陈… Ⅲ.①绘画史-研究-英国
Ⅳ.①J209.561

中国国家版本馆 CIP 数据核字(2023)第 048970 号

发 行 人:姜逸青
责任编辑:罗 英 张悦阳
装帧设计:王 伟

书 名:从想象到印象:马戛尔尼使团绘制的中国图像
著 者:陈妤姝
出 版:上海世纪出版集团 上海文化出版社
地 址:上海市闵行区号景路 159 弄 A 座 3 楼 201101
发 行:上海文艺出版社发行中心
 上海市闵行区号景路 159 弄 A 座 2 楼 206 室 201101 www.ewen.co
印 刷:上海颛辉印刷厂有限公司
开 本:710×1000 1/16
印 张:17 插页:24
印 次:2024 年 3 月第一版 2024 年 3 月第一次印刷
书 号:ISBN 978 - 7 - 5535 - 2702 - 4/J.605
定 价:89.00 元
告 读 者:如发现本书有质量问题请与印刷厂质量科联系 T:021 - 56152633

前言 | 读图的多种可能性

读图时代来临。图像已不仅仅服务于艺术,而是被运用到更多的学科,展现出更大的潜能。在这样的学术背景下,我们经常会听到两种不同的声音:一些艺术学界的同仁呼吁应回归审美本体,认识到艺术审美是图像存在的根本价值;但另一些学者认为,图像解读应该具有更大的开放性和外延性,任何学科都可以使用图像材料,并在审美性之外提出自己的观点。争论的要点是,在对图像材料做出学科归属的认定时,是更侧重于"审美性"还是"包容性"。这两种观念其实都具有一定的合理性。首先,图像可以成为艺术的载体,且案例众多。在艺术的"内史"范畴里,运用各种分析方法去判断图像的年代、真假以及艺术质量,是艺术史家们当仁不让的职责所在。但图像的历史要比艺术的历史更为长远,范围也更广泛。[1] 图像从来不存在于真空的艺术世界中,它是特定时空的社会视觉产物,其本身是和文字同等有效的材料,自然可以接受更为开放和多元的解读。例如,建筑师可以从历史图像中读到古代的建筑形制,生物学家可以从中看到灭绝动物的模样,服装设计师可以从中勾勒出历代服饰的变迁……近年来,对图像材料的重视尤其体现在历史学科的研究中。这意味着对于历史的研读已经不再局限于传统文字,对于历史证据的选择也不再停留在抄录和对比各类档案的阶段。但相较文字而言,图像在表现时空的延展性上有着先天的不足,可能会令历史图像的解读产生过度阐释或误读的现象,因此,如何理性看待图像作为历史证据的意义,如何合理构建起文字和图像史料之间的互证和互补关系,如何以一种既开放又严谨的心态从历史学的角度出发与图像学和阐释学进行交流,这些都是本书在行文之时不断思考的问题。

本书选择的题目"既大又小"。在中英乃至中西关系史上,马戛尔尼使团访华都绝对是一起历史大事件,该使团不仅是英国第一支真正抵达中国并受到政府接见的官方访华使团,而且此次出访对之后的中英关系影响深远。相比之下,使团在华期间所绘制的画作似乎微不足道。无论画家画了什么,画得怎样,都不致影响此次出使的成败。但如果从欧洲对华观念史的角度来看,这批绘画又构成了一个极具研究意义的大课题。它们对前代欧洲人所创作的中国图像部分继承、部分反驳,打破了传教士笔下那个高尚先进的"孔夫子中国"形象,将一个"停滞不前"的中国介绍回欧洲。也正

1　李洋、吴琼、梅剑华等《科学图像及其艺术史价值:围绕科学图像的跨学科对话》,《文艺研究》,2022 年第 1 期,第 94—95 页。

是马戛尔尼使团成员的视觉记录,让欧洲对中国的好感度急剧下降,对自身实力信心大增,这也间接导致了半个世纪后中英之间的兵戎相见。

本书又是一项典型"口小面大"的研究。选择以个案"马戛尔尼使团绘制的中国图像"为研究对象,是一个看似不需要跨越大时段、涉及欧洲各地复杂区域文化的"小题目",但切入这个"小题目"的视角可以有很多,例如画家的群体身份、画作的出版形式、绘画题材、艺术风格,以及其中所体现出的欧洲"中国观"、中英经贸关系、中英两国各自的世界秩序观等诸多方面均是这批绘画的研究内容。因此,本书尝试从不同角度反复切入马戛尔尼使团对中国社会的图像记录,同时关注其与欧洲"中国风"图像之间的关系。本书在社会集体无意识和特定的历史背景之下,旨在通过讨论这些图像的制作过程及特定表达形式,探究当时英国如何通过图像反映自我认知,又如何将中国塑造成一个异域他者的形象。

本书第一章《有使来华》将马戛尔尼使团视为一个历史事件来叙述,介绍了与使团相关的历史背景。这部分看似只对马戛尔尼使团来华的原因做出基本的解释和介绍,实则是为画家创作图像时的价值取向和心态做铺垫,并给出客观的时代理由。随后,本章梳理马戛尔尼使团及其绘画的相关研究文献。这些前人的研究也是本书成文的重要基础。本章后半段还介绍了使团图像的出版和收藏情况,以及不同藏品之间的关系,并对后文中的一些关键性概念做出界定。总之,这一章以文献和客观史实为基础,介绍作为历史事件和研究对象的马戛尔尼使团,并初步将主题引入使团的中国题材绘画。

第二章《图绘中华》正式从"画家"和"画作"两个实体角度切入对使团绘画的介绍。本章以"专业画家"和"业余画家"两部分介绍使团中参与绘画的成员,以及其他和使团相关且创作过中国图像的画家。这些画家具有不同的教育程度、职业背景和人生经历,但他们共同选择用绘画这种方式向欧洲观众传递中国信息。这部分内容不仅介绍了各位画家的生平,同时旨在指出创作中国题材画作的欧洲人具有一定的多样性和复杂性,因此他们的绘画目的也有所区别。在"画作"方面,使团的作品可分为"出版物"和"手稿"两类,其本质区别在于作品的目标观众,有些是画家本人及与其有社交关系的群体,另一些是广大公众。由于观众不同,画家会对画面做出相应的调整。本章重点以资料整理为主,介绍已出版绘画的不同版本信息,以及使团手稿当前的主要收藏情况。在对客观资料进行梳理的基础上,本章最后尝试总结使团绘画的历史意义:首先,这些图像是英国向世界其他地区不断探索的历史证据;同时,这些图像也反映了由当时英国社会的生活生产方式所决定的一些集体无意识。

第三章《图脉绵延》重点叙述了在使团来华之前,欧洲"中国风"视觉艺术的演变历史和主要种类。这部分的内容铺垫是为了说明使团绘画与"中国风"之间的风格继承关系。同时,本章还介绍了英国学院派传统对使团

人物肖像画和风景画创作的影响,以及使团画作对之后欧洲中国图像的影响。不同于前两章以资料和史实为重,这一章主要通过图像线索将使团画作与前代作品和后世受其影响的作品联系在一起,并在西方美术史的框架内分析画面形式。

第四章《异国万象》将关注的重点转移到绘画题材上,分人物、景观、刑罚、宗教这四个部分介绍使团画家的中国视觉观察。本章重点在于观察使团描绘不同中国主题时的心理动机和隐藏于背后的英国时代意识。例如博物志学科的兴起带动了其附属的人种志研究的蓬勃发展,这导致使团绘制的中国人物也带有明显的人种志绘画风格。而英国的"宗教革命"和18世纪末的重商主义都导致使团画作中的宗教色彩要比前代传教士作品淡薄很多。此外,本章还探讨了一些在欧洲常见却没有在使团作品中出现的题材。特定题材被选取与否都有其理由,作为"不在场的证据",这些消失了的图像从另一个侧面展现了欧洲的中国观察中所遮蔽的问题,其背后的原因亦是本章的关注重点之一。

第五章《亦真亦幻》从图像和思想两方面探讨使团图像的真实程度,对一些失真之处进行整理分类并分析原因。学者们往往认为使团的图像具有相当高的真实性,但这种"真实"其实是一个相对的概念。与之前欧洲的中国绘画相比,使团成员所绘的图像确实更显逼真。这些图像不仅真实展现了中国的风土人情,更表现出清政府对使团的外交态度。然而无法否认的是,这些图像中还存在一些失真的细节。既然使团成员们有真实的中国视觉经验,为什么图像还会失真呢?本章对其中原因做出了探讨。最后,本章就不同出版物中同类图像的差别进行对比分析,明确指出使团的绘画出版不只以展现真实的中国图像为目标,它同时也是为了构建一种恰当的画面,所以不同出版物中的同类图像才会出现真实度上的差别。

第六章《他者镜像》讨论的是图像的内在思想逻辑。本章重点阐述使团如何在图像中将中国塑造成一个他者形象,以及英国在这些图像中所展现出的自我文化认知。文末指出马戛尔尼使团的中国图像并非孤例,而是英国在向外探索时对不同异域风俗图像进行搜集的一个典型案例。伴随着殖民的进程,英国人的旅行热情逐渐从欧洲大陆延展到了整个地球,搜集各地图像的行为既展现了英国对于世界知识的渴望,也激起了随之而来的占有欲。

这本书是以五年前完成的英语博士论文为基础,重新翻译改写而成,这就给了我再次审视自己的研究过程与成果的机会。用今天的视野和见闻去评判昨日的作品,难免觉得有生涩不足之处,但同时它也能回想起当时对于学术的那一份质朴热忱。五年后决定将论文修订成书时,我希望能够在书中保留那份最初的学术热情,同时添注在之后学术道路上的成长历程。为此,我保留了博论原本的研究脉络和视角,在某些局部论证细节上做了调整并增删了部分内容。

在此真诚感谢所有在这期间教导过我、陪伴过我、帮助过我、真诚与我交谈的师友，你们都是这些年岁中最为美好的一部分，也是我能继续热爱生活和学术的重要力量源泉。"顺便"感谢郭德纲和巴赫，遥隔时空分别给我带来愉快和平静，陪我度过那么多的写作之夜。

目录

1

第一章
有使来华:第一支抵华的英国官方使团

一、马戛尔尼使团访华始末

17 世纪后期开始,欧洲的对华外交活动层出不穷。荷兰在 1655 年和 1666 年两次派出外交大使来华,葡萄牙和俄国也分别在 1678 年和 1692 年遣使来华。这些国家积极访华的目的在于想与清政府确立外交关系并获得一定的贸易优待,但结果往往是无功而返。[1] 当时间来到 18 世纪,乾隆皇帝于 1757 年颁布了"一口通商"的政令,将清政府的对外贸易活动限制在广州十三行。而此时欧洲各国的实力对比也发生了变化,其间英国国力的提升最为显著,处于大发展期的英国在海外贸易和社会文化方面也都产生了新的需求。

工业革命在 18 世纪中叶的英国率先发生并得到蓬勃发展。为了满足工业生产和商品销售的需要,英国在世界范围内抢占原料产地和商品倾销市场,广阔的中国市场自然是其觊觎之地。然而由于大量进口丝绸茶叶等中国商品,英国对华贸易逆差额不断增长,却苦于找不到合适的商品销往中国,以维持贸易平衡。英国东印度公司在 1792 年至 1807 年间从广州运往英国的货物约为 27157006 磅,而反向运往中国的货物只有 16602388 磅。[2] 当时的英国内政大臣亨利·邓达斯(Henry Dundas,1742—1811)认识到:"最近政府采取关于茶叶贸易的措施,使这种商品合法输入大不列颠的贸易额比从前增加了三倍,因此,特别需要培养这一友谊并增进与中国的来往。"[3] 巨大的贸易逆差迫使英国需要进一步建立与清政府之间的联系,以便寻求新的商贸契机。

18 世纪欧洲对中国的思想认识也正在发生变化。为了获得教廷和欧洲社会力量的支持,来华耶稣会士从 17 世纪中后期开始将中华帝国以最理想的形象介绍到欧洲。启蒙思想家对传教士笔下富庶文明的中国形象赞不绝口,将"开明""理性"的中国作为欧洲社会发展的榜样,并据此批判当时欧洲的宗教狂热和专制统治。伏尔泰曾这样夸赞中国:"当我们还是一小群人并在阿登森林中蹒跚流浪之时,中国人的幅员辽阔、人口众多的

1　J.E. Wills, *Embassies and Illusions: Dutch and Portuguese Envoys to K'ang Hsi 1666-87*, Cambridge, MA: Havard University Asia Center, 1984.

2　Michael Greenberg, *British Trade and the Opening of China*, Northampton: John Dickens & Co. Ltd, 1969, p.8.

3　〔美〕马士《东印度公司对华贸易编年史(一六三五——一八三四年)第二卷》,区宗华译,广东人民出版社,2016 年,第 263 页。

帝国已经治理得像一个家庭。"[1] 他还曾敏锐地观察到:"在欧洲的君主们以及那些使君主们富裕起来的巨商们看来,所有这些地理发现只有一个目的:找寻新的宝藏。哲学家们则在这些新发现中,看到了一个精神的和物质的新天地。"[2] 诚如其所言,中国在物质和思想两方面对 18 世纪的欧洲都产生了巨大影响。此时的中国已不仅是由瓷器和丝绸构建起来的审美对象,它变成了一个需要在现实中去合作的贸易伙伴,以及值得学习的社会样板。孟德卫指出:"通过伏尔泰和其他启蒙思想家的努力,中国的道德和政治取代语言和历史,开始对欧洲社会产生重大影响。"[3] 启蒙家们宣扬的"中国模式"使当时的欧洲社会对中国充满了热情。在此基础上,他们所提倡的"启蒙求真"精神又让欧洲人想要知道更多真实且具有时效性的中国讯息。

受到对华贸易困局和启蒙思想的影响,英政府迫切想开拓中国市场并深入探索这个东方国度。在这种历史背景下,英国国王乔治三世于 1792 年派出马戛尔尼勋爵(Lord George Macartney,1737—1806)率领使团访华,名义上是祝贺乾隆皇帝的 83 岁大寿,实则想要在经济贸易和政治外交上争取更多的在华利益。事实上,马戛尔尼使团并不是英国派出的第一支官方访华使团,而是 1788 年卡斯卡特使团访华的延续。尽管没有任何文件或记载能证明是哪位英国官员率先构想出了派遣使团来华这一外交举动,但在事实层面上,是当时的首相小威廉·皮特(William Pitt the Younger,1759—1806)和海军司库邓达斯共同在 1787 年安排了卡斯卡特上校(Charles Allan Cathcart,1759—1788)率团来华。卡斯卡特使团的主要目标是扩大英国的对华贸易规模,并要求清廷给予一块土地作为商业站点。[4] 这些要求清晰地反映了英国对华政策的核心理念,即稳定和扩大中英贸易。

然而不幸的是,1788 年 6 月 10 日,当卡斯卡特使团的船只"贞女号"(Vestal)驶过印度尼西亚西侧的爪哇海域时,年仅 29 岁的卡斯卡特染病逝世。至此,英国的第一次正式访华任务流产。但此时英国国内的金融危机、工业品滞销以及对华贸易大幅逆差等问题并未得到缓解。因此,英国当局选择马戛尔尼勋爵继续卡斯卡特未竟的事业。马戛尔尼使团基本继承了卡斯卡特的来华任务及在华期间的外交方针。马戛尔尼得到的大部分指令和卡斯卡特完全相同,他在给邓达斯的信中表达了自己的困惑:

1 〔法〕伏尔泰《风俗论》(上册),梁守锵译,商务出版社,2000 年,第 87 页。

2 〔法〕伏尔泰《风俗论》(下册),谢戊申、邱公南、郑福熙、汪家荣译,商务出版社,2000 年,第 318 页。

3 〔美〕孟德卫《1500—1800:中西方的伟大相遇》,江文君、姚霏等译,新星出版社,2007 年,第 172 页。

4 有关英政府给卡斯卡特的访华训令,参见〔美〕马士《东印度公司对华贸易编年史(一六三五—一八三四年)第二卷》,第 181—187 页。

正如你所希望的那样，我冒昧地把我所想到的关于这些训令的一些想法写在了纸上。除了现在大环境所发生的必然变化之外，我对你给已故的卡斯卡特上校的那些命令没有任何补充。[1]

马戛尔尼使团是一项人员众多且花费巨大的外交工程。使团的核心成员就有95人之多，而所有的出行人员加在一起共有600余人。出使的花费共计78000英镑，全部由东印度公司支付。[2] 使团来华所乘坐的船只为"狮子号"（HMS Lion）和东印度公司的"印度斯坦号"（Hindostan），此外还有一艘供应船"豺狼号"（Jackal）。马戛尔尼从卡斯卡特使团那里接手了价值2486英镑的外交礼物，还另在巴达维亚（即今雅加达）和广东购买了共计15610英镑的新礼物。这些礼品被打包成600个包裹，最终由90辆货车、40辆手推车、200匹马和3000名劳工运往北京。

马戛尔尼使团在1793年7月25日登陆天津，并于8月21日抵达北京，而乾隆皇帝将在热河的避暑山庄接见使团一行。因此马戛尔尼将部分礼物和人员留在颐和园，率领大约70名使团成员（其中40人是士兵）于9月2日离开北京，向北前往热河觐见乾隆。使团在途中还参观了在欧洲负有盛名的长城。[3] 此间，使团在觐见礼节这一问题上与清廷不断发生冲突：乾隆坚持要求使团成员双膝下跪行三跪九叩首礼。但马戛尔尼拒绝了这一要求，他将下跪叩头视为一种耻辱，认为是中英两国主权地位不平等的象征。使团副使乔治·伦纳德·斯当东（George Leonard Staunton，1737—1801）向清廷呈递了马戛尔尼对此的回应，并强硬地重申了英方绝不行叩头礼的立场。中英双方之间的冲突由此加剧，乾隆对这群桀骜不驯的英国人也越来越失去耐心，他在给接待使团的官员的诏书上写道：

> 昨令军机大臣传见来使，该正使捏病不到，只令副使前来，并呈出一纸，语涉无知，当经和珅面加驳斥，词严义正，深得大臣之体。现令学习仪节，尚在托病迁延，似此妄自骄矜，朕意深为不惬。已令减其供给，所有格外赏赐，此间不复颁给……[4]

1 Earl H. Pritchard, *The Crucial Years of Early Anglo-Chinese Relations*, 1750‐1800, New York：Octagon Books, 1970, p.299.

2 J.L. Cranmer-Byng, *An Embassy to China：Being the Journal Kept by Lord Macartney during his Embassy to the Emperor Ch'ien-lung*, 1793‐1794, p.338.有关使团礼物的研究参见 Henrietta Harrison, "Chinese and British Diplomatic Gifts in the Macartney Embassy of 1793", *English Historical Review* vol.CXXXIII no.560, 2018, pp.69‐70.；Ming Wilson, "Gifts from Emperor Qianlong to King George Ⅲ", *Arts of Asia* 1/47, 2017, pp.35‐39。

3 Alain Peyrefitte, *The Immobile Empire*, New York：Vintage, 2013, pp.179‐182.

4 中国第一历史档案馆编《英使马戛尔尼访华档案史料汇编·上谕档》，国际文化出版公司，1996年，第148页。

最终，中英之间达成妥协：马戛尔尼会代表国王行英国宫廷礼节，在乾隆皇帝面前单腿屈膝，但考虑到中国的习俗，并不行吻手礼。接待仪式于9月14日在热河的避暑山庄举行。使团于凌晨4点便抵达了行宫，之后乾隆于5点到达。马戛尔尼在斯当东和中文翻译的陪同下进入了黄色的主帐篷。在仪式举行期间，马戛尔尼呈递了国王乔治三世的信函，[1] 而乾隆赐予他一柄白玉如意。仪式之后还举行了一场欢迎宴会，其间使团成员坐在乾隆左侧，这是给贵宾所留的尊贵位置。[2] 然而，历史学者们对于这场接待仪式中的觐见礼仪始终存在争议：根据斯当东在官方日记中的记载，觐见当日马戛尔尼并未双膝下跪行礼。但当时参与接待英使的清官员管世铭在诗注中称："西洋英吉利国贡使不习跪拜，强之，止屈一膝，及至引对，不觉双跽俯伏。"双方各执一词，英使在乾隆面前是否双膝跪地也因此成为历史谜团。[3]

马戛尔尼代表英政府向清廷提出了共六项经贸和外交的要求，大致可分为以下三类：一、准许英国在珠山（即今舟山）和天津进行贸易，并在珠山和广州附近获得一座小岛，供商人居留和存放货物；二、允许驻在澳门的英国商人进入广州城居住，并提供一系列方便英国人生活的措施；三、希望中国有固定公开的海关收税标准；英国商品在中国内河运送时，争取免税或减税。[4] 然而，由于中英两国政治体制和经济结构截然不同，乾隆拒绝了英方的所有要求。此次外交谈判以失败告终。单论出使任务，这次中英两国的交流无疑并不成功，但失败的外交结果并不能磨灭两种文明交流本身的意义。不容否认的是，马戛尔尼使团访华是具有重要的历史价值的。18世纪后期的英国由于工业革命的发展和广泛的海外殖民扩张，正在一步步走向庞大而强盛的日不落帝国。而此时的中国依然是世界上最大的经济体

1　有关英王乔治三世致乾隆皇帝的信，参见〔美〕马士《东印度公司对华贸易编年史（一六三五——八三四年）第二卷》，第273—275页。

2　Alain Peyrefitte, *The Immobile Empire*, pp.225‐230.

3　普理查德（Earl H. Pritchard）1943年（马戛尔尼使团访华150周年）发表了论文"The Kotow in the Macartney Embassy to China in 1793"讨论这场中英"礼仪之争"，他得出的结论是英使并未叩头。详见 Earl H. Pritchard, "The Kotow in the Macartney Embassy to China in 1793", *The Far Eastern Quarterly vol.2*, no.2, 1943, pp.163‐203. 之后多位学者参与了这场历史追踪。详见 Peyrefitte, *The Immobile Empire*; James L.Hevia, *Cherishing Men from Afar*, Durham and London: Duke University Press, 1995；黄一农《印象与真相：英使马戛尔尼觐见礼之争新探》，《中央研究院历史语言研究所集刊 2007（78）》，2007年，第35—106页。

4　1792年1月4日，马戛尔尼在邓达斯的要求下，将此次访对清廷的六条主要诉求形成文字，参见〔美〕马士《东印度公司对华贸易编年史（一六三五——八三四年）第二卷》，第244—245页。在马戛尔尼1793年10月3日的日记中，他向和珅呈上了英政府的六条要求。George Macartney Macartney, John Barrow, *Some Account of the Public Life and A Selection from the Unpublished Writings of The Earl of Macartney vol.2*, London: T. Cadell & W. Davies, 1807, pp.302‐303.前后两次提出的要求虽然主旨相同，但细节有所差异。觐见乾隆之后，马戛尔尼在去广州的途中又向广东总督提出了11条有关广州口岸贸易的具体要求，参见〔美〕马士《东印度公司对华贸易编年史（一六三五——八三四年）第二卷》，第280—282页。

和农业国,并且由于来华传教士的正面宣传而在欧洲享有极高声誉。一个西方的新兴工业化国家正在崛起,而历经千年的中国封建王朝也正在经历"康乾盛世"的最后一轮荣光。[1] 马戛尔尼使团是这两个国家在命运转折点上的首次交锋与对峙。双方当局在此次会晤中做出的决定以及对彼此的认识,都与自身日后的命运密切相关。近半个世纪之后,两国再次在广州海域相遇,此次的见面不再是和平交流,而是兵戎相见。中国也因此签订了近代史上第一个不平等条约——《南京条约》。

有鉴于两国之后发展的不同走向,回望使团访华事件,今人很容易对清廷产生无知傲慢的印象,并认为这是中国近代落后于西方的主要原因。[2] 这种自我归因不仅仅源于西方世界在 20 世纪对中国落后封闭的判断,也受到近代历史上中国人对自身判断的影响。20 世纪初的"五四运动"和"新文化运动"反对封建主义和传统文化糟粕,并引入了西方的民主科学观念。20 世纪后半叶的"改革开放"政策又促使中国人认识到了开放交流的重要性。戴逸在 1993 年讨论马戛尔尼使团时就认为:"清政府仍然顽固地拒绝主动进入世界历史的潮流……这表明了在长期与世隔绝状态中形成的中国封建政治、文化制度和观念形态,与世界各国存在着极大的鸿沟。中国要进入世界,和其他国家开展正常的交流,需要经历长期的艰难的适应过程。"[3] 对当代观念的运用总会存在巨大的惯性,并被投射于历史现实。总体而言,在现代史学观念中,清廷错误地忽略了开放交流的重要性,而这种夜郎自大的心态使得中国在英使访华的过程中错过了与西方文明沟通合作的机会。

这种痛定思痛的自我反思形成了美国历史学家何伟亚笔下具有后现代和后殖民主义倾向的"自然霸权主义话语"(naturalized hegemonic discourse)[4]。之所以说"自然",是因为人们通常认为"国与国之间应该互动"这一观念是天然形成、不证自明的,殊不知却忽略了拒绝这种举措也是一国之权利。另一方面,单纯将英国的殖民野心判断为马基雅维利式的国家发展行为也是简单粗暴的。当欧洲以外的新世界被不断发现,而英国的国内经济发展又急需外部市场时,两者相结合几乎必然会导致向外扩张的结果。总之,历史无法被假设。任何人物和政体在某个历史时刻都只拥有在其知识和经验范围内做出决定的能力。

1 有关乾隆末年的表面繁荣及暗藏的种种社会危机,参见葛兆光《朝贡圈最后的盛会:从中国史、亚洲史和世界史看 1790 年乾隆皇帝八十寿辰庆典》,《复旦学报(社会科学版)》,2019 年 06 期,第 21—31 页。

2 有关 20 世纪初学界对于清廷对外政策固步自封印象的来源和发展过程,参见 Henrietta Harrison, "The Qianlong Emperor's Letter to George III and the Early-Twentieth-Century Origins of Ideas about Traditional China's Foreign Relations", *The American Historical Review*, 3/122, 2017, pp.680 - 701.

3 戴逸《清代乾隆朝的中英关系》,《清史研究》,1993 年第三期,第 5 页。

4 James L. Hevia, *Cherishing Men from Afar*, p.27.

我们还需要注意到，这种对"清廷固步自封"的自我反思并非是以真实的历史事实为基础的。马戛尔尼使团访华时英国的工业革命只是处于起步阶段，火车、电报等象征西方先进性的工业品尚未被发明。[1] "通常认识中，'现代/西方'与'传统/中国'那样的对立性区别也还不明显（只要查一下一般的自然科学年表，即可知马戛尔尼访华时'西方科学之先进'不过尚在形成之中）。"[2] 总体而言，18 世纪末的中英两国实力大抵相当。中国人的骄矜自持和对西方"先进技术"的拒绝是一种现代式的历史误读。马戛尔尼使团宣称来华是为了发展中英两国之间的贸易关系，但这种贸易关系的最终目的是为了使英国的商业利益最大化。正如美国学者罗威廉所说："'自由贸易'，当然，是，但不是平等贸易。相反，马戛尔尼事实上所代表的正是许多年前两位西方历史学家令人信服地刻画为'自由贸易帝国主义'的东西。它将是一种完全按西方解释的条件进行的贸易，英国人充分地期待这些条件将产生对他们非常有利的效果。"[3] 乾隆拒绝了使团的要求。这背后的确有其保守主义思想在起作用，但重要的是，英国的要求中也没有太多有利于大清的内容。

二、与使团访华相关的历史背景

1. 中英贸易

18 世纪后半叶是英国的殖民范围和基调发生重大变化的时期。随着美国独立战争的爆发、废奴主义者对奴隶贸易的攻击，以及东印度公司财富和声望的不断增长，英国的殖民重心逐渐从北美和加勒比地区转移到了亚洲，尤其是东亚和中国。远早于马戛尔尼使团，英王查理一世的斯图亚特王朝就已经开始进行尝试，授权并赞助一队英国商人前往中国，希望与中国建立商贸关系并在中国设立固定商栈。1637 年，威德尔船长（John Weddell，1583—1642）率领英国舰队首次前往中国。当时的英国船只来到珠江口，向驻扎在澳门的葡萄牙总督发出信号要求停靠和建立贸易地区。在请求遭到拒绝后，1637 年 8 月，威德尔尝试向广州前进，但遭到中方警告。于是英国人攻陷了一座中国堡垒，并在这座南方小岛上竖起了英国国

1　有关使团访华时中英两国的工业和科技发展水平，参见 Joanna Waley Cohen, "China and Western Technology in the Late Eighteenth Century", *American Historical Review*, 98:5, 1993, pp.1525-2544。

2　罗志田《怀柔远人：马戛尔尼使华的中英礼仪冲突》(译序)，〔美〕何伟亚著，邓常春译，社会科学文献出版社，2002年，第 27 页。

3　〔美〕罗威廉《驳"静止论"》，《中英通使二百周年学术讨论会论文集》，张芝联、成崇德主编，中国社会科学出版社，1996年，第 50 页。

旗。同年9月，一队中国火攻船在半夜发动攻势歼灭了英国舰队。在数次这样的交战中，双方人员各有伤亡。1637年秋天，六名英国商人被拘禁在广东超过三个月。这场两国之间的摩擦以英方的贸易要求作为开始，最终以武装冲突的方式结束。这似乎是对1840年鸦片战争的一次小型演习，只是获胜方不同。值得注意的是，在威德尔的这次商业探险中，没有任何英国产品在中国被卖出，但有80000西班牙银元被兑换到了中国。[1]

这次失败的中英贸易尝试反映出一项显著事实，即：在16世纪至19世纪的300年间，欧洲渴望亚洲商品，却无法提供中国所需的商品进行交换。在大规模机械化生产时代到来之前，英国并没有明显比中国先进的工业技术。18世纪初，东印度公司在海外生产的丝绸、印花棉布、细棉布和其他面料在质量和价格上都比英国国内的产品更具竞争力。英国当局响应国内纺织业的呼吁，颁布了一系列针对东方纺织品进口的法案，用于保护国内纺织行业，并且最终完全禁止进口印花棉布。[2] 即使是到了19世纪30年代，广州怡和洋行的市场通讯员在发回国内的市场情报中依然谈到中国本土的"南京棉布"在质量和成本方面都要优于曼彻斯特的棉制品。[3]

东印度公司一开始在华的商业活动仅限于采购各种香料、丝绸和具有异国情调的装饰品等。然而，受限于保护英国国内制造业市场的政策，东印度公司只能另寻出路。英国每年都要消耗大量茶叶，于是东印度公司将主要的对华业务转移到茶叶贸易上。对华茶叶贸易的优点在于它的利润率极高，又可以避免与国内制造业的竞争。1664年，英国从中国进口的茶叶只有2磅2盎司，但这一数量在1783年急剧增涨到了2658吨。在东印度公司垄断海外贸易的最后几年中，茶叶几乎成了他们从中国销往英国国内的唯一商品，平均每年出口额为3000万英镑。对华茶叶贸易的利润几乎是东印度公司的全部利润，同时它也占英国财政总收入的约九分之一。[4]

在几乎整个18世纪，英国都与中国保持着巨大的贸易逆差。究其原因，是18世纪初英国的工业生产和殖民事业同时得到了发展，英国人的财富开始日益增长。这使英国消费者有能力大量消费来自中国的奢侈品，如丝绸、瓷器和茶叶等。相比之下，英国的工业产品在中国并不畅销。一方面，在18世纪末的中国，带有资本主义性质的手工业虽然有所发展，但其进程十分缓慢。中国仍然是自然经济占主导地位的农业社会，劳动产品主要用于自我消费，不太需要外国货物。另一方面，这种自然经济使

1 Austin Coates, "John Weddell's Voyage to China", *Macao and the British*, 1637 - 1842: *Prelude to Hong Kong*, Hong Kong: Hong Kong University Press, 2009, pp.1 - 27.
2 William Farrell, *Silk and Globalization in Eighteenth-Century*, London: Commodities, *People and Connections c.1720 - 1800*, PhD Dissertation, University of London, 2020, pp.46 - 50.
3 Michael Greenberg, *British Trade and the Opening of China 1800 - 42*, p.1.
4 同上，第1—3页。

得清朝的统治者忽略了国际贸易的重要性。1757年"一口通商"的政令下达之后,广州便成为唯一得到授权的外商进出口仓库。此外,英国国内遍行的金本位制遭遇了中国的银本位制,这就要求英国人用自己的黄金以成本价从其他国家换取白银,用以支付中国的关税,英国对华贸易的利润率因此进一步减少。这些原因都导致英国在对华贸易中的经济所得并不多。

究竟什么商品可以用来销往中国,以求平衡茶叶贸易的支出?这个棘手的问题困扰了英国多年。西班牙和葡萄牙殖民美洲之后挖掘了大量的矿藏,所以欧洲拥有丰富的金银资源,英国东印度公司可以利用这些贵金属购买中国商品。[1] 然而随着国内茶叶需求量的大增,东印度公司越来越难以获取足够的银子去广州购买茶叶。1779年,西班牙在美国独立战争中对英宣战,至此,西班牙原本向英国开放的银币市场被全面封锁。根据1783年的《巴黎条约》,西班牙正式承认美国独立,并由此失去了北美所有的矿场。所以1779至1785年间,没有一枚银币从英国运到中国。当欧洲的银币供应变得不可靠时,英国对华贸易的进出口额差距就更大了:1792年至1807年,公司从广州运到英国的货物价值27157006磅,同时,只有16602388磅的货物从英国输往中国。[2] 这时的英国一方面失去了稳定的白银供给,另一方面又尚未完全发现对华鸦片贸易的巨大价值潜力。东印度公司的官员们率先想到与中国官方沟通和谈判,促使对方开放更多的港口,用以降低交易成本并扩大中国市场。由于东印度公司在英国的政治决策中占有重要地位,英国政府不得不对其呼吁做出回应。

从清廷的角度来看,广州"一口通商"制度具有一定的自我保护功能,其表现出的政治意义要大于经济功能。清廷本想通过有节制的地方商业制度来展示自己对西方"蛮夷"的慷慨大度,但这显然无法满足英国强烈而迫切的对华商业需求。东印度公司作为商业机构可以左右英国政府的决策,但是18世纪末的中国处于截然相反的社会情境中,政府对社会稳定秩序的重视远超对经济利益的考量。而西方商人在广州口岸与当地居民的各种分争时有传到清廷,并被视为不安定社会因素。说服清廷对英国开放市场的关键在于:找到商业利益和良好社会秩序之间的完美平衡点。不幸的是,由于双方对彼此的不了解,当时的英国并未意识到这一点。

1 有关英国的白银如何通过贸易流入中国的问题,参见 Dennis O. Flynn, Arturo Giráldez, "Cycles of Silver: Global Economic Unity through the Mid-Eighteenth Century", *Journal of World History* 13, no.2, 2002, pp.391 - 427。

2 Michael Greenberg, *British Trade and the Opening of China 1800 - 42*, p.8.

2. 廓尔喀之役

除了海路的商业往来,英国还试图通过陆路进入中国。18世纪后期,英国政府认为一旦对华贸易不再局限于广州,就能逃脱沉重的关税和中国官员的行贿要求。英国商人也将会在中国发现更多的贸易区域,用以扩大英国工业产品的市场。[1] 而打开中国的西南大门是实现这一目标的重要途径之一。

1757年,英国东印度公司在普拉西战役中战胜印度的孟加拉王公,由此确立了对印度的统治权。同时,英国也希望借机将印度作为跳板,把西藏开放为自己的产品倾销市场。这样,英国就能从西藏的贸易中获得足够资金,用以在广州口岸购买中国的丝绸和茶叶,并让西藏的班禅作为中间人,在清廷面前引荐英国。1774年和1783年,首位驻印度孟加拉总督沃伦·黑斯廷斯(Warren Hastings,1732—1818)派出官员乔治·博格尔和塞缪尔·特纳(也是黑斯廷斯的表弟)前往扎什伦布寺,试图赢取班禅和哲布尊丹巴的信任。博格尔的此次出使促进了印藏贸易的初步发展。1785年和1786年相继担任印度总督的约翰·麦克弗森爵士(Sir John Macpherson,1745—1821)和查尔斯·康沃利斯勋爵(Lord Charles Cornwallis,1738—1805)延续了黑斯廷斯试图进入西藏的政策。康沃利斯就任总督一年后,英国政府向中国派遣了卡斯卡特使团。该使团曾被建议走陆路经由西藏进入中国,沿途发展与西藏方面的关系。所以,卡斯卡特使团也是麦克弗森和康沃利斯"西藏计划"的一部分。但最终"印度事务部"(Board of Control)否决了这一决议,理由是:这样的旅程对于使团而言"太长,很难进入,结果也非常不确定"。[2] 卡斯卡特随后提议:使团抵达北京之后,由他的秘书阿格纽(P. Agnew)通过西藏返回欧洲,并沿途搜集情报。[3] 显然,除了从海路进入中国并建立与清廷的官方接触之外,卡斯卡特从未放弃打开西藏大门的想法。

就在卡斯卡特客死途中的同一年,第一次廓尔喀之役爆发了。廓尔喀人于1788年入侵西藏,并占领了聂拉木、宗喀和济咙等地。[4] 清廷派出四

1 Glyndwr Williams, *The Expansion of Europe in the Eighteenth Century: Overseas Rivalry, Discovery, and Exploitation*, New York: Walker, 1967, p.130.

2 A. Lamb, *Britain and Chinese Central Asia: The Road to Lhasa, 1767 to 1905*, London: Routledge and Kegan Paul, 1960, p.21.

3 E.H. Pritchard, *The Crucial Years of Early Anglo-Chinese Relations, 1750 - 1800*, *Research Studies of the State College of Washington vol. IV nos. 3 - 4*, Pullman, Washington: State College of Washington, 1936, p.239.

4 有关战争的详细进程,参见 Alistair Lamb, "Tibet in Anglo-Chinese Relations: 1767 - 1842", *Journal of the Royal Asiatic Society of Great Britain and Ireland*, no.3/4, 1957, pp. 161 - 176。

川总督鄂辉(？—1798)和四川提督成德(1728—1804)进藏围剿廓尔喀军队，并派遣御前侍卫巴忠为钦差大臣，赴藏主持用兵。当廓尔喀军队攻入聂拉木等地时，西藏当局曾秘密起草了两封书信向康沃利斯寻求帮助。然而，康沃利斯于1789年夏天回信时态度暧昧：他承诺不向廓尔喀提供任何军事帮助，但由于东印度公司无法承担山地战争中的昂贵支出，英方暂时也无法向藏人提供任何积极的援助。康沃利斯实际上是想以英国的军事支持为条件，迫使西藏方面开放贸易市场，并协助英国与清廷取得联系。[1] 但英方的信件到达扎什伦布寺的时间太晚，西藏在此之前已经与廓尔喀达成了协议：由西藏噶伦每年向廓尔喀交纳元宝300锭，作为聂拉木、济咙宗、宗喀宗(即今吉隆)三地的赎金，廓尔喀退兵。英国虽然积极尝试，但并未从第一次廓尔喀之役中得到任何好处。

1791年，由于西藏拒绝支付所约定的赔偿金，廓尔喀又一次入侵西藏，并占领日喀则。乾隆任命福康安(1754—1796)为总指挥官，海兰察(？—1793)和台斐英阿(？—1791)为参赞大臣，由青海入藏，征讨廓尔喀。当时的廓尔喀国王巴哈都尔·沙阿(Bahadur Shah, 1723—1775)渴望得到英国的军事援助。康沃利斯抓住这个机会，要求其签订一系列商业条约。1792年3月，廓尔喀被迫与东印度公司驻瓦拉纳西代表乔纳森·邓肯(Jonathan Duncan, 1756—1811)签署商业条约，并获取武装援助。1792年春，福康安准备围攻廓尔喀。达赖喇嘛写信给康沃利斯，企图阻止他继续资助廓尔喀军队，因为"除了廓尔喀之外，皇帝对任何人都并不怀有敌意。皇帝陛下的信条是制止率先采取敌对行动的人。若是任何廓尔喀的首领或随从落入您的手中，务必请将他们捉拿交出，不允许他们归回本国"。[2]

与此同时，康沃利斯收到了廓尔喀国王的两份军事援助请求。他对此并不急于复复，而是密切关注战争的进展。1792年9月15日，他得到的最新情报称清军已深入廓尔喀腹地，并不断扩大战争的胜利成果。在这种情况下，英方向廓尔喀提供军事援助并没有好处，反而会增加清廷的猜忌。此时的马戛尔尼使团即将启程来华，英国政府和东印度公司对这支访华使团寄予了很高的期望。因此，康沃利斯在是否帮助廓尔喀的问题上进退两难：为其提供军事帮助会激怒清政府，并可能导致马戛尔尼使团的任务以失败告终；如果放任清军占领廓尔喀，英国对西藏的主要贸易通道又将被切断。最终，康沃利斯决心以和事佬的身份参与此次危机，他告诉巴哈都尔，东印度公司无法协助廓尔喀军队，同时将这一决定告知了达赖喇嘛。

1 有关达赖喇嘛和康沃利斯的书信往来，参见 A. Lamb, *Britain and Chinese Central Asia: The Road to Lhasa, 1767 to1905*, pp. 23‑24；S. Cammann, *Trade Through the Himalayas: The Early British Attempts to Open Tibet*, Princeton: Princeton University Press, 1970, p.117。

2 William Kirkpatrick, *An Account of the Kingdom of Nepaul*, London: William Miller, 1811, pp.348‑349.

随后,康沃利斯派遣柯克帕特里克上校(William Kirkpatrick,1754—1812)前往廓尔喀,企图以此为跳板打开西藏市场。柯克帕特里克提议与廓尔喀当局另行签订一份修订后的新商业条约。根据该条约,廓尔喀承诺将承接东印度公司的所有贸易,并保护东印度公司所占用的所有土地,同时为英国商人在廓尔喀逗留期间提供一切生活和安全方面的保障。廓尔喀与西藏相邻,签署新条约的目的在于为打开西藏市场作准备。而新条约的实施能否使英国顺利进入西藏,很大程度上取决于清政府在西藏的统治政策。如果廓尔喀政府同意签署新条约,那么英方将知会马戛尔尼在清廷协助推动这些条约的展开。[1]

几乎就是在清军于廓尔喀之役中取得最终胜利的同时,英国派出了马戛尔尼使团出发访华。战争的最新消息每天都被送到清廷,但漂泊在海上的英国使团却得不到任何相关信息。这种信息不对称造成了使团与清廷之间严重的信任危机。清军在廓尔喀军队中发现了一些英国装备,因此清廷官员们在使团面前流露出了愤怒之情。马戛尔尼在日记中写道:"我对于这一情报感到非常吃惊,但立即告诉他们这件事是不可能的。我很想采取最果断的方式来反驳这个消息。"[2]

马戛尔尼否认了清方的指控,但对这种质疑可能产生的后果十分担忧。由于中英两国距离遥远,马戛尔尼无法证实有关西藏危机和英国入藏策略的确切信息,他对清廷的答复只是出于外事活动中的随机应变,实际上并无法自我证实。作为一名经验丰富的外交家,他将对方的这种质疑视为一种政治心理博弈策略,用以检验使团此次访问的真正目的。他在日记中写道:清廷的这种盘问"仅仅是一种用以详审我的佯攻或诡计,试图以此发现英国的军事实力或我们在他们边境的领地"。[3] 马戛尔尼向刚从西藏战胜归来的福康安解释说,这件事是"一项情报的附带信息,而非争斗。在印度莫卧儿帝国解体后,由于内部纷争,一些与英国定居点相邻的沿海地区声称他们的尊严受到英国的保护,但在其他方面,英国人并不干涉邻国之间的竞争"。[4]

事实上,乾隆对使团访华的真正目的确实抱有怀疑,而这种怀疑也并非空穴来风。随着英国在印度殖民地的不断扩大,清帝国和英属印度的边界在18世纪末越来越靠近,两者势力范围之间的冲突终究不可避免。[5] 斯

1　William Kirkpatrick, An Account of the Kingdom of Nepaul, pp.371 - 379.

2　马戛尔尼1793年8月16日日记,参见 Helen Henrietta Macartney Robbins, Our First Ambassador to China, New York: E.P. Dutton and Company, 1908, p.268。

3　同上。

4　George Staunton, An Authentic Account of an Embassy from the King of Great Britain to the Embassy of China, vol.3, London: G. Nicol, 1798, p.25.

5　Alistair Lamb, "Tibet in Anglo-Chinese Relations: 1767 - 1842", Journal of the Royal Asiatic Society of Great Britain and Ireland, no.3/4, 1957, p.175.

当东自己也意识到了未来中英双方之间将会产生因领地问题而互相交涉的可能性，他预测道："沿印度东部边界的各地王族之间经常发生分歧，如果将来（中国）皇帝陛下对此进行干涉……英国和中国政府之间可能有很多相互商讨的机会，双方无法采取任何预防措施来避免卷入各自附属地或盟友的争吵中。"[1]

3. 沙俄的竞争和示范作用

对于 18 世纪的英俄两大帝国来说，如何处理双方关系是决定两国各自前途的重要因素之一。英国和俄国既视对方为自己天然的盟友，又将对方看作自己必须警惕的敌人。英国拥有精良的船只、海员、商业能力和资本储备，但在军队和海军储备方面并不占优势，而这正是俄国的优势所在。在奥地利王位继承战争期间，俄罗斯和英国曾作为盟友共同对抗过普鲁士。法国大革命的爆发也在意识形态上把宪政英国和专制俄国联合在一起，共同反对法兰西共和主义政体。在结盟的同时，两国之间的利益冲突也不断发生。18 世纪后半叶的俄国已经展露出了夺取从波罗的海和黑海到北太平洋广大地区的野心。俄国从周边的国家开始，不断征服大片他国领土。在其向外扩张的道路上，俄国逐渐触碰到了英国的势力范围。俄国的策略是先占领克里米亚和黑海入海口，然后再争取进入地中海地区。而当时的奥斯曼帝国和英国已经结盟[2]，这个计划无疑会引起与奥英两国之间的冲突。[3]

除了在黑海地区的利益争端之外，更能引起英俄两国之间互相猜疑和竞争的，是远东地区的商业利益。英国的野心并不仅仅在于中国，而是整个东亚。在乔治三世交给马戛尔尼的外交信函中，除了给乾隆的国书外，还有另外两封分别写给日本天皇和越南国王的外交文书。[4] 在马戛尔尼看来："我此次任务的伟大目标是将英国制造品的使用推广到亚

1　George Staunton, *An Authentic Account of an Embassy from the King of Great Britain to the Embassy of China*, pp.227-228.

2　有关 18 世纪英国和奥斯曼的关系，参见 Michael Talbot, *British-Ottoman Relations, 1661-1807: Commerce and Diplomatic Practice in Eighteenth-Century Istanbul*, Woodbridge: Boydell & Brewer, 2017。

3　俄国为了在克里米亚地区进行扩张，于 1787 年对奥斯曼帝国宣战，英国首相小威廉·皮特就曾对此感到震怒。John Holland Rose, *William Pitt and national revival*, London: G. Bell and Sons, 1911, pp.589-607.

4　这两份文件由马戛尔尼家族收藏，1961 年由马戛尔尼-菲尔格特（J. Macartney-Filgate）存放于北爱尔兰公共档案馆。J.L. Cranmer-Byng, "Russian and British Interests in the Far East 1791-1793", *Canadian Slavonic Papers/Revue Canadienne Des Slavistes*, vol.10, no.3, 1968, p.358.

洲的每一个角落,由此或许可以向欧洲返回许多有价值的回报。"[1] 由于当时的俄国也打算发展对日贸易,因此英国在东亚市场的野心便引起了俄国的注意。[2] 除了彼此猜忌之外,英国进入亚洲也需要俄国的协助,因为英国人进入远东的一条重要路线就是走陆路途经俄国进入亚洲腹地。历史学者罗马涅尔曾这样描述英俄关系:"英国商人以乞求者的姿态来到俄国,希望两国的商业和家族网络能互相协作,并期望沙俄帝国的臣民能提供便利让英国进入中国、萨法维伊朗或中亚汗国。"[3] 在英国政府心中,俄国是自己进军东亚的重要战略据点。

在开展与中国政府的外交工作方面,俄国要比英国先行多年,且颇有成果。早在 1689 年,俄国就已经与清廷正式签署了《尼布楚条约》。这份条约划定了中俄两国的边界,确定了两国之间流民的归属问题,同时还允许两国人民通商贸易。《尼布楚条约》对于清廷而言是一份极为重要又充满特殊意义的文件。因为在以清廷为核心的等级制朝贡政治体系下,这份条约例外地承认了中俄双方的平等国家地位,并且开启了中俄之间的民间自由贸易。在《尼布楚条约》签订的 38 年之后,即 1728 年,清廷与俄国在相互协商的基础上签订了另一份平等条约——《恰克图条约》,进一步确认了中俄之间的领土划分,规定中俄民间可在尼布楚和恰克图通商,清廷接受俄国留学生来北京学习,并且会协助俄国人在北京建造东正教堂。

马戛尔尼本人在 1764 年被任命为全权特使,赴俄国与叶卡捷琳娜二世商谈结盟事宜,代表英国与俄国就双方的商贸协定进行谈判,十分清楚中俄之间的关系和所签订的条约。[4] 因此,虽然英国政府对清廷的具体情况知之甚少,但对中俄之间的关系有一定了解。内政大臣邓达斯在给马戛尔尼的训令中明确提到,清廷"准许俄国彼得一世的使团到北京,后来让俄罗斯的代理人居住于北京,以及准许商业往来"[5]。并且,他从英国对俄国访华使团的报道中推断出:"(中国)皇帝本人是可以接近的,北京接待外国人是有礼的,至于他们对鼓励贸易政策意见的考虑,在目前必须承认,我们

1 Earl H. Pritchard, *The Crucial Years of Early Anglo-Chinese Relations*, 1750 - 1800, New York: Noble, 1970, p.328.

2 有关俄国在 18 世纪末企图打开日本贸易大门的具体措施,参见 Dawn Lea Black, Alexander Petrov, *Natalia Shelikhova: Russian Oligarch of Alaska Commerce*, Fairbanks: University of Alaska Press, 2010, p.18 - 19.; David N. Wells, *Russian Views of Japan*, 1792 - 1913: An Anthology of Travel Writing, New York: Psychology Press, 2004, pp.32 - 35。

3 Matthew P. Romaniello, *Enterprising Empires: Russia and Britain in Eighteenth-Century Eurasia*, Cambridge, New York: Cambridge University Press, 2019, p.2.

4 有关马戛尔尼出使俄国的详细经过,参见 W.F. Reddaway, "Macartney in Russia, 1765 - 67", *Cambridge Historical Journal*, vol.3 no.3, 1931, pp.260 - 294。

5 〔美〕马士《东印度公司对华贸易编年史(一六三五——八三四年)第二卷》,第 264 页。

是极为疑惑的。"[1]

马戛尔尼使团向清廷提出的一些有关开放贸易和留人驻扎北京的请求，与清俄之间的条款是完全一致的。《尼布楚条约》和《恰克图条约》的签订似乎使英国政府看到了先例，认为自己也有可能与清廷签订一些类似的条约，可以让清廷正式许可中英之间的大规模民间贸易行为。然而，当英国人正式开展这项外交计划时，却发现这并不像他们预期的那么容易。乾隆敏锐地察觉到了英国效仿俄国先例的野心："欲照俄罗斯之例留人在京学艺，实属妄行于渎。"[2]因此在给英国国王的回复中，他以中俄关系的特殊性和时过境迁为理由拒绝了英方的要求："尔使臣要求与俄罗斯人同一办法，在京师指定一地为贸易处所。此事亦不能允准。……朕悉俄罗斯人曾经划有一地，为彼等在京师贸易；然此不过系一时权宜之计，——后经另行划定恰克图一地，即行全体前往该处，无人再留京师，此事业经过去多年，以后俄罗斯人即在恰克图贸易，正如尔等子民在广州无异。"[3]

英国政府想要效仿俄国的先例，却忽略了清廷在和英俄两国交往历史的差异。一方面，无论对历史上的中国还是当时的清王朝来说，俄国都不像英国那样陌生。中俄比邻且都实力强大，双方之间的关系从来都不是基于以中国为中心的朝贡体系，而是经常发生边界冲突的平等邻国。从17世纪中期开始，以哈巴罗夫（Ерофей Павлович Хабаров，1603—1671）为首的沙俄军队时常入侵黑龙江流域，后来逐渐发展为中俄两国间的正面冲突，因此北方边境的领土安全一直是清廷的心头之患。[4] 考虑到恶劣的地理和气候条件，在北方边境长期投入大量军队将耗费惊人的人力和财力。清廷认为，唯有与俄国签订和平条约才是最为经济合理的选择。随着沙俄势力在远东的扩张，清廷一直担心它会与一些实力较强的蒙古部落结盟，这将严重损害清廷在北方的利益。与沙俄签署条约，划定中俄领土边界，这能很好地解决清廷的担忧。因此，清廷愿意承认俄罗斯的平等国家地位，并承诺以双方的国际贸易合作和文化交流作为回报。

另一方面，英国忽略了这样一个事实，即《尼布楚条约》并不是和平谈判的结果。在雅克萨围城之战中，中俄双方都损失惨重。相比之下，尽管英国政府在派遣使团来华时奉行的似乎是平等原则，但详观使团所提出的条件和其与清廷的沟通过程就可以发现，中英两国之间的平等谈判关系其

1 〔美〕马士《东印度公司对华贸易编年史（一六三五——一八三四年）第二卷》，第263—264页。

2 中国第一历史档案馆编《英使马戛尔尼访华档案史料汇编·内阁档案实录》，国际文化出版公司，1996年，第72页。

3 〔美〕马士《东印度公司对华贸易编年史（一六三五——一八三四年）第二卷》，第278页。

4 Benjamin A. Elman, "Ming-Qing border defense, the inward turn of Chinese Cartography, and Qing expansion in Central Asia in the Eighteenth Century", *Chinese State at the Borders*, Diana Lary (ed.), Vancouver: University of British Columbia Press, 2007, p.47.

实从未真正存在过。使团表达了英国单方面的要求,但清廷并没有提出任何利益交换的条件。英方能为乾隆提供什么来换取英国所需的商业利益呢?只是送来一堆昂贵而新奇的礼物是远远不够的。就像18世纪的中英贸易一样,两国政府对彼此的需求同样存在巨大差距,英方无法提供令人满意的交换条件,来使清廷满足英方的需求。

4. 新时代的启蒙精神

在"漫长的18世纪"[1]中,启蒙运动在欧洲悄然发生,并最终成为了改变社会方方面面的思想运动。它对社会伦理、自我意识和自然科学等领域进行了一系列的反思,覆盖自然科学、哲学、政治、艺术、文学等各个知识领域。这场启蒙运动是一场致力于提倡科学理性和反对宗教狂热的思想文化运动,当时欧洲最具智慧的知识精英几乎都参与其中,包括孟德斯鸠、伏尔泰、狄德罗、富兰克林、休谟、康德、埃德蒙·伯克等。这些哲学家质疑传统权威和文化专制,宣扬自由、平等和民主思想。他们坚信人类社会可以通过理性思考的方式得到改善。启蒙运动开启了欧洲知识界对社会权力结构和人类发展历史的反思,它强调人的独立思考,既推动了科学技术的发展,也为19世纪强调人本位的浪漫主义运动铺平了道路。

法国一直被视为启蒙运动的主导者,而欧洲大陆则是启蒙运动的主要阵地,相比之下,英国对于启蒙运动的贡献往往被忽视。但罗伊·波特(Roy Porter,1946—2002)认为由于英国是工业革命的摇篮,现代世界是从英国开始的,因此启蒙运动也率先发生在英国,欧洲大陆的启蒙运动是在英国启蒙运动的基础上发展起来的。伏尔泰、孟德斯鸠和卢梭等启蒙运动巨匠都曾到访过英国,他们系统地研究过英国的经验主义、机械哲学和现代物理学,之后才在这些理念的基础上发展出自己的思想体系。[2]

英国的启蒙运动是一场自发的运动。知识精英们逐渐在沙龙、私家花园和男子俱乐部等"公共场所"举行的聚会和社交活动自然催生了大大小小的组织,人们借此共同探讨各种新兴的文艺和科学思想。启蒙运动在英国逐渐变成知识阶层日常生活和社会交往的一部分。普拉姆写道:"在我看来,太多的社会注意力被放在了那些知识巨匠的思想垄断上,而太少的注意力被放在社会对此的接受度上。只有当思想变成社会态度

1 "漫长的18世纪"是英国历史学家们习用的一个术语,用来概括比历法界定更为自然和准确的历史时期。通常,"漫长的18世纪"从1688年的英国光荣革命开始到1815年滑铁卢战役结束,囊括了更大范围的重要历史运动,参见 Paul Baines, *The Long 18th Century*, London: Arnold, 2004。

2 Roy Porter, *Enlightenment: Britain and the Creation of the Modern World*, London: Penguin Press, 2000.

时，它们才能获得活力，而这种现象曾在英国发生过。"[1]正如普拉姆所言，启蒙运动在英国不但发生在知识阶层中，它还逐渐滋养和改变了整个社会的价值观和行为，在推翻旧有文化专制的同时催生了"公共舆论"这种新的权威形式。

思想启蒙的一个必要前提是相信人类通过使用自己天然的能力，即 18 世纪所说的理性，可以最大程度地了解我们自己和自然世界。在理性精神的指引下，启蒙思想倾向于把"自然简化理解为纯粹的客观性"，各位知识精英们"用数学公式主义使世界变得可计算"，[2]博物学家设计了分类系统对地球上的所有生物进行分类，国际科考队则想要确定地球的确切形状……总之，英国的知识分子对于探索世界以及欧洲与世界其他地区的关系充满了兴趣，而遥远的东方世界正是实践这种探索欲的最佳场所。

何伟亚在《怀柔远人：马戛尔尼使华的中英礼仪冲突》[3]中曾提到：在使团来华之前，马戛尔尼本人曾于 1786 年被选为"文学俱乐部"的成员。"文学俱乐部"是一个在公共领域堪称典范的文化机构，它成立于 1764 年，由英国皇家学院首任院长和乔治三世的宫廷画师约书亚·雷诺兹爵士（Sir Joshua Reynolds，1723—1792）创立。马戛尔尼当选时，"俱乐部成员已壮大，并囊括了东方学家威廉·琼斯爵士、博物学家兼皇家学会主席约瑟夫·班克斯爵士、演员大卫·加里克、历史学家爱德华·吉本、政治经济学家亚当·斯密、政治家查尔斯·詹姆斯·福克斯、詹姆斯·博斯韦尔以及一些牧师和贵族"[4]。由此可见，马戛尔尼本人就是一个 18 世纪典型的"被启蒙过"的知识分子。他计划以一个研究者的视角来观察中国："每当我遇到任何奇特或不寻常的事情时，我通常会努力回想我在别处是否见过类似的情况。通过比较，并仔细标记相似性和差异性，它们的原则、习俗和礼仪的共同起源有时可以追溯到对彼此来说最遥远的国家。"[5]在前往中国的旅程中，马戛尔尼绘制了大量的路线图，并详细标记了各地的地名、距离以及经纬度，堪称是一场在海上开展的个人测绘活动。乔尔·莫基尔曾讨论过在 18 世纪的欧洲，新的科技文化是如何形成一种"有用的知识"（useful knowledge）并广泛传播开来的。[6]

1 J.H. Plumb, "Reason and Unreason in the Eighteenth Century: The English Experience", *In the Light of History*, London: Allen Lane, 1972, p.24.

2 Max Horkheimer and Theodor W. Adorno, *Dialectic of Enlightenment*, John Cumming (trans.), New York: Continuum, 2001, p.8.

3 即 James L. Hevia, *Cherishing Men from Afar: Qing Guest Ritual and the Macartney Embassy of 1793*.

4 同上，第 64 页。

5 J.L. Cranmer-Byng, *An Embassy to China: Being the Journal Kept by Lord Macartney during his Embassy to the Emperor Ch'ien-lung, 1793-1794*, p.200.

6 Joel Mokyr, *The Gifts of Athena: Historical Origins of the Knowledge Economy*, Princeton: Princeton University Press, 2002.

马戛尔尼所记录的这些地理数据对于欧洲而言,就是全新而有用的世界知识。

由马戛尔尼率领的访华团队也是一支具有启蒙精神的可靠团队。马戛尔尼使团来华不仅有其政治和商业目的,成员们还试图探索异域东方的人文和自然世界。本着这种启蒙精神,使团将科学探索视为其出使的重要目标之一。乔治三世在给乾隆的国书中也宣布了使团此行的科考目的,并声称:"对科学之旅的重视被视为统治者美德的重要体现。"[1] 马戛尔尼为此次的出使任务召集了来自欧洲各地、具备"启蒙知识"的科学家和能工巧匠。他寄希望于这些欧洲的知识精英们能协助他顺利完成出使过程中的科学勘探任务,同时向亚洲各国展示英国的先进技术,并搜集相关的中国知识。例如苏格兰自然主义哲学家詹姆斯·丁维迪(James Dinwiddie,1746—1815)和瑞士钟表匠查尔斯·佩蒂皮埃(Charles Petitpierre,b. 1769)就准备在乾隆面前组织一场科学仪器的演示,并特别隆重地介绍一件庞大的德国天文仪器。此外,数学仪器制造商维克托·蒂鲍尔特(Victor Thibault)、植物学家大卫·斯特罗纳克(David Stronach)和冶金学家亨利·埃德斯(Henry Eades)也参加了此次使团。另有一些不知名的工匠随团来华协助安装和调试仪器,但目前尚无法得知其确切人数。[2] 约瑟夫·班克斯在 1792 年 2 月写给曼彻斯特医生托马斯·珀西瓦尔(Thomas Percival,1740—1804)的一封信中,谈及马戛尔尼希望雇佣一些熟悉中英贸易的老练商人。而班克斯为其推荐了曼彻斯特戴尔斯董事会(Manchester Board of Dyers)中一位有经验的工作人员。[3] 即便如此,马戛尔尼仍然抱怨他的团队中缺乏熟悉丝绸、棉花、瓷器和陶器的人才。另一方面,马戛尔尼对英国的科学技术又充满了保护意识,他很担心使团中的技术人员会将核心技术私下传授给中国人。[4]

启蒙运动中也包含着一些似是而非的论述。一方面,它倡导社会朝着"人人生而平等"的方向发展,反对封建特权;另一方面,又由于强调理性和知识的力量,反对下层社会的无知和粗鄙。启蒙运动宣称自己是清白公正

1 Peter James Marshall, "Britain and China in the Late Eighteenth Century", *Ritual and Diplomacy: The Macartney Mission to China 1792 - 1793*, R.A. Bickers (ed.), London: The British Association for Chinese Studies, 1993, p.15.

2 Maxine Berg, "Macartney's Things. Were They Useful? Knowledge and the Trade to China in the Eighteenth Century", p. 15. (https://www.lse.ac.uk/Economic-History/Assets/Documents/Research/GEHN/GEHNConferences/conf4/Conf4-MBerg.pdf)

3 Warren R. Dawson, *The Banks Letters. A Calendar of the Manuscript Correspondence*, London: Trustees of the British Museum, 1958, p.665.

4 BL, IOR, *Lord Macartney to the Chair and Deputy at Canton*, 23 December 1793, factory Records, China and Japan, G/12/92, p.386., 转引自 Maxine Berg, "Britain, industry and perceptions of China: Matthew Boulton, 'useful knowledge' and the Macartney Embassy to China 1792 - 94", *Journal of Global History*, vol.1, 2006, p.287。

的,但是它探索世界的知识野心实际上是自我欲望的一种外化表现。启蒙思想的矛盾性体现为它既平等又傲慢。它有和平和理想主义的一面,又有着现实而极具侵略性的一面。"有关启蒙运动的学术研究坚定地以欧洲为中心,却常常忽视了欧洲侵略性殖民和帝国扩张也是启蒙运动的一种模式和灵感来源。"[1]而这些矛盾之处也随着英国对外部世界的探索而在全球范围内以现实的方式表现出来。英国的开明绅士们在原则上并不同意使用武力侵略他国,因为这有悖其自身对于"和平"和"平等"的信念,但同时他们又时刻维护着英国的优越性和对其他"低级文明"的霸权。马戛尔尼身上就明显体现出这些具有两面性的启蒙观念。他原则上不喜欢战争,毕竟,依据启蒙理念,以不平等的胁迫方式打开中国市场违背了平等原则。但他又认为中国的军事力量要远落后于欧洲,英国完全可以使用海军力量来迫使中国人开放国际贸易。只是"我们目前的利益、我们的理性和我们的人性都禁止我们对中国人采取任何进攻性措施,而温和的措施仍有一线成功的希望"。[2] 他所接受的教育使他相信,科学技术和商业贸易是推动社会发展的两项最重要的因素。他坚信科技发达的英国具有天然的优越性,而发展以英国为主导的国际贸易是理所应当的,因为它会为全世界人民带来福利。在他眼中,英政府的"伟大目标在于为了人类的普遍利益而扩张商贸"[3],但这种"乐善好施"显然是自我中心式的,马戛尔尼并不曾真正平等地考虑过他国的诉求和意愿。

三、前人研究综述

1. 有关马戛尔尼访华的历史研究

作为第一个实际到达中国并与中国政府发生正式外交接触的英国官方使团,马戛尔尼使团的来访一直被视为 18—19 世纪中英关系中的一桩关键性事件。而学界关注的重点在于这次接触对此后中英关系的深刻影响,以及接触过程中造成中英冲突的根本原因。对于"英使来华"的讨论,集中体现在对史料的考证和解读方面,着重研究此次接触如何影响西方的中国观念。而在方法论方面,马戛尔尼使团也常被后现代和后殖民主义学

1 Mary Louise Pratt, *Imperial Eyes: Travel Writing and Transculturation*, New York: Routledge, 2008, p.35.

2 J.L. Cranmer-Byng, *An Embassy to China: Being the Journal Kept by Lord Macartney during his Embassy to the Emperor Ch'ien-lung, 1793-1794*, p.215.

3 *Letter to H. Dundas*, 9 Nov.1793, OIOC G/12/93, p.72.转引自 Peter James Marshall, "Lord Macartney, India and China: The Two Faces of the Enlightenment", *Journal of South Asian Studies*, 19/s1, 1996, p.125。

者用作一个经典案例。

对于历史研究的论述而言,"叙述和阐释"是两大基本要术。叙述是最基础和常见的方法,它强调的是叙述内容的翔实和精准。而阐释建立在叙述的基础之上,从史实出发,阐明历史发展的轨迹及具体历史事件的意义所在。利奥塔在《后现代状态:关于知识的报告》一文中讨论了叙述和阐释之间的关系,他认为,任何高深的历史解读和任何形式的"语言游戏"最终都不可避免地要回归到叙事上来。[1] 诚然,在历史研究领域,叙述始终是最根本的方式,对历史事实的挖掘是一切研究的基础。史学家们对于马戛尔尼使团的研究是对利奥塔"叙事思想"的生动演示,他们始终都将还原历史现场视作研究中最重要的部分。中西方的历史学家们在中文和西文史料的挖掘上各有建树。从另一个角度来看,这也是中西方学界在"英使访华"这一事件的研究上争夺论述主动权的举措。

在西方学界,最早整理和利用马戛尔尼使团材料从事研究的学者是普理查德。1934 年,他发表了《来自北京传教士与马戛尔尼使团相关的信(1793—1803)》一文,其中整理了大量在华传教士和欧洲方面的往来书信,在中方和英方之外开辟了第三个对此次中英接触事件的观察视角。[2] 1938年,普理查德又发表了《东印度公司与使华勋爵马戛尔尼来往通信》一文,其中编辑和整理的"马戛尔尼有关中国之文件"(Pritchard Collection of Macartney Documents on China)已被美国华盛顿州立大学收藏。

英国汉学家克莱默-宾(J. L. Cranmer-Byng)的《使团来华:马戛尔尼勋爵率团拜见乾隆皇帝期间的日记》是一部有关使团访华研究的权威性著作,书中综合收集了使团成员的日记和一些官方书信,为呈现使团访华过程中的种种细节提供了大量资料。克莱默-宾在书中用 60 页的篇幅介绍了使团出访中国的始末,余下的篇幅都留给了使团成员的个人文字记录。其中包括马戛尔尼对于从英国到越南这段旅程的总结;对于使团前期准备工作和人员组成的介绍;对中国的观察和休·吉兰博士(Dr. Hugh Gillan, ? —1798)对于中国草药、医疗措施和化学的观察。书中附录包含了参与此次会晤的中英双方人物介绍、对部分历史手稿的评点笔记、乾隆皇帝回复英王乔治三世的国书、一份有关此次出使的第一手西文文献清单,以及一份在马戛尔尼使团之前到访中国的外国使团名单。

在利奥塔这样的现代学者看来,最严谨精确的知识才是最有效的知识。克莱默-宾的书基本由原始文献组成,没有加入过多主观的叙述或个人阐释,所以基本上是一本不会"出错"的书。相比之下,阿兰·佩雷菲特

1 Jean-François Lyotard, *The Postmodern Condition*: *A Report on Knowledge*, Minnesota: University of Minnesota Press, 1984.

2 E.H. Pritchard, "Letters from Missionaries at Peking Relating to the Macartney Embassy (1793 - 1803)", *T'oung Pao*, vol.31, no.1/2, 1934, pp.1 - 57.

在《停滞的帝国：两个世界的冲撞》[1]中的叙事则伴随着作者对原始文献和历史背景的解读。这本书对马戛尔尼使团访华的全过程进行了全面细致的叙述。但佩雷菲特的目的并不仅仅在于还原历史，他还要探究此次出使失败的深层原因。他在书中指出中英双方以及东亚与欧洲之间的文化误会，同时还对英国与欧洲大陆国家之间的关系，以及当时欧洲在全球化进程中所担负的任务进行了丰富的阐述。这是一部宏大的作品，其叙事从1792年使团的启程开始，直至1912年辛亥革命结束，在跨越了一个多世纪的历史长河中追溯使团任务的失败与中国社会革命之间的关系。受到较为传统的西方现代史学思潮影响，佩雷菲特认为中国作为一个停滞的帝国，是它自己丢失了与外部世界建立正常交往关系的机会，从而最终被现代化文明所抛弃。与克莱默-宾主要使用英文材料相比，佩雷菲特同时查阅了北京故宫博物院收藏的一些中文清廷档案，又聘请中方研究人员对其进行梳理，并将相关资料用在了《停滞的帝国》一书中。[2] 但是抛开史料来看，佩雷菲特追踪整个事件的视角依然是从欧洲出发的。

　　佩雷菲特引用的中文材料使他的叙述十分丰满。相比之下，何伟亚在《怀柔远人：马戛尔尼使华的中英礼仪冲突》中却并没有使用任何新的一手材料。这本书的贡献体现为在方法论上运用了后殖民主义的批判方式，为使团访华事件的研究提供了一个全新的视角。何伟亚受到萨义德（Edward Wadie Said）"东方学"和柯文（Paul A. Cohen）"中国中心观"的影响，在《怀柔远人》一书中提出朝贡体系及其礼仪是清廷维护其帝国统治的有效手段，而使团对此发起的挑战必然不会被接受。他在书中遵循对称叙事的原则，同时关注中英双方当局的立场和心态；在运用中文文献梳理清代礼仪形成的历史过程以及礼仪中所体现出的权力结构的同时，也运用东方主义的理论重新审视英方的历史记录。总体而言，何伟亚从中英不同视角并线叙事，揭示了两个独立帝国之间的文化碰撞。他认为马戛尔尼使团任务的失败并非由文化误解造成，而是因为中英双方在构建彼此主权关系的理念上有所不同。[3]

1　Alain Peyrefitte, *The Immobile Empire*, 2013.

2　E.H. Pritchard, "The Instruction of the East India Company to Lord Macartney on His Embassy to China and His Reports to the Company, 1792－4", *The Journal of the Royal Asian Society of Great Britain and Ireland*, no.2, 1938, pp.201－230.

3　何伟亚在书中运用后现代主义史观对之前关于马戛尔尼使团的论述提出挑战，也因此引来了一些批评意见。周锡瑞（Joseph W. Esherick）撰长文批评何伟亚对于中国文献的一系列错误解读，同时质疑书中后现代主义史观的有效性（详见 Joseph W. Esherick, "Cherishing Sources from Afar", *Modern China* 24. 2 April 1998, pp.135－161）。随后两人以 1998 年 *Modern China* 的 7 月刊为阵地展开了一系列的讨论。（详见 James L. Hevia, "Postpolemical Historiography: A Response to Joseph W. Esherick", *Modern China* 24 July 1998, pp.319－327.; Joseph W. Esherick, "Traditore, Traditore: A Reply to James Hevia", *Modern China* 24 July 1998, pp.328－332。）

在 21 世纪有关东西方意识形态对抗的研究中,马戛尔尼使团仍然是一个经典案例。尼尔·弗格森在《文明:西方和其他地区》中试图找到西方在近代始终领先于世界的原因,并对其未来做出预测。他从竞争、科学、人权、医学、社会消费和职业道德六个方面将"西方"与"世界其他地区"区分开来。[1] 读者甚至从书名中就能感受到那种冷战遗留下来的二元对立思想。弗格森认为中国长期以来一直是西方世界的竞争对手,但西方最终在20 世纪超越了中国。在他的论述中,"马戛尔尼开放中国计划的流产,完美地象征了自 1500 年以来全球权力从东方向西方的转移"。[2] 这一结论本身就带有霸权意味,但更令人不安的是,弗格森告诉《观察家报》:"这本书部分是为了 17 岁的男孩女孩们设计的,让他们以非常易懂的方式了解许多历史知识,并找到自己与历史之间的联系。"[3]

中国学者对使团访华事件的关注要稍晚一些。1996 年,中国第一历史档案馆出版了《英使马戛尔尼访华档案史料汇编》。这本文献集涵盖了清宫中所有有关使团来华的文献,包括内阁、军机处、内务府和外务部的档案。其中一些文件甚至从 1790 年之后就从未被打开过。虽然书中的一些资料已被佩雷菲特和何伟亚使用过,但将清廷所有有关马戛尔尼使团来访的官方记录悉数整理出来,依然是一项具有重要学术意义的工作。从这些珍贵的历史文件中可以看出清廷对使团来访的态度的变化、使团对清宫礼仪制度的理解以及乾隆与地方官员之间的互动方式。值得玩味的是,乾隆在与官员的文字往来中并未表现出一味的傲慢自大,相反,他常常表现出极大的危机意识和对英使的警惕心理。

在《英使马戛尔尼访华档案史料汇编》出版的同一年,"中英通使二百周年国际学术讨论会"在北京召开,并出版了《中英通使二百周年学术讨论会论文集》[4]。此次学术会议是在乾隆接见马戛尔尼使团 200 年后的同月、同日、同一地点召开的。来自中国、英国、法国、德国和美国的 60 多位学者出席了研讨会。会议论文集中共包涵 22 篇论文,它们重点论述了中英第一次官方接触的历史场景和背景,其中的一些论文还从后殖民主义的语境出发,对整个事件做了新的解读。例如罗威廉在《驳"静止论"》中表达了对"停滞的中国"这种说法强烈的反感,认为这是一个极具东方主义逻辑的概念。[5] 此外,他还指出,乾隆断然拒绝英使这一事实并无法证明在清廷、中

1　Niall Ferguson, *Civilization: The West and The Rest*, London: Penguin Books, 2011.

2　同上,第 61 页。

3　Barbara Buchenau, Virginia Richter, Marijke Denger ed., *Post-Empire Imaginaries? Anglophone Literature, History, and the Demise of Empires*, Leiden, Boston: Brill Rodopi, 2015, p.27.

4　即张芝联、成崇德主编《中英通使二百周年学术讨论会论文集》,中国社会科学出版社,1996年。

5　〔美〕罗威廉:《驳"静止论"》,《中英通使二百周年学术讨论会论文集》,张芝联、成崇德主编,中国社会科学出版社,1996 年,第 46—52 页。

国知识分子和广大民众之中普遍存在任何反商业主义态度。罗威廉认为乾隆和马戛尔尼的会面"并不是'进步进行曲'或'启蒙'撞到了'停滞的帝国'的障碍物上，而是某种更像交谊舞的交往行为，双方试图宣称能对一种交往（商业的或其他的）进行先发制人的和霸权思想上的支配，而也许双方都知道这种交往在未来可能加强"。[1] 中国历史学家刘建唐和杜文平在《马戛尔尼使华原因、目的与〈南京条约〉内容的关系探讨》一文中考察了使团对清廷提出的要求与《南京条约》内容的相关性。他们的研究表明，后来的《南京条约》的内容与此次英使的诉求实际上一脉相承。只是英使访华时曾试图使用和平手段来达到目，而半个世纪之后，英方选择通过使用武力来实现目标。[2]

与佩雷菲特等西方学者试图挖掘中文资料形成对比，黄一农在《龙与狮对望的世界：以马戛尔尼使团访华后的出版物为例》一文中，以中国学者的身份追溯与英使访华有关的西方史料。他在文中枚举了大量使团归国后出版的游记。黄一农对这些出版物的介绍涉及许多细节，包括出版物的规模和价格、版权所有人、不同版本之间的差别，以及它们的社会影响。此外，黄一农也关注了一些有关这次中英接触的中文记录。他发现中方关于此次英使来访的记载并不多，就连参与接待事宜的清官员也没有留下太多记录。黄一农由此认为，英国当局对此次中英双方会晤的重视程度要远高于清廷，而使团成员的出版物中所传递出的中国知识间接激发了英国的侵略野心。[3]

2. 有关马戛尔尼使团创作的中国图像的研究

无论学者们持有哪一种观点，他们所引用的材料大部分都是清廷内部的奏折和谕旨、使团的私人日记和信件，以及英方的公开报道。在这些传统的文字资料之外，图像材料并没有得到充分的利用，也未能引起学者们的足够重视。事实上，"图像证史"在历史研究中具有重要的意义。在 20 世纪，"以图像证史似乎成了历史学家天经地义的责任"[4]。近 20 年来，图像作为历史证据的使用越来越普遍。在《图像证史》开篇，彼得·伯克（Peter Burke）就提醒我们，如果历史学家"把自己局限于官方档案这类由

1　〔美〕罗威廉《驳"静止论"》，第 50 页。

2　刘建唐、杜文平《马戛尔尼使华原因、目的与〈南京条约〉内容的关系探讨》，《中英通使二百周年学术讨论会论文集》，张芝联、成崇德主编，中国社会科学出版社，1996 年，第 244—263 页。

3　黄一农《龙与狮对望的世界：以马戛尔尼使团访华后的出版物为例》，《故宫学术季刊》第 21 卷第 2 期，2003 年，第 265—297 页。

4　曹意强《图像与历史——哈斯克尔的艺术史观念和研究方法（二）》，《新美术》2000 年第一期，2000 年，第 63 页。

从想象到印象

官员制作并由档案馆保存的传统史料，则无法在这些比较新的领域中从事研究"[1]。图像研究应该与对文本和口述记录的研究一样得到重视。

目前学界对于使团创作的中国图像的相关研究并不多，并且学者们主要关注图像的搜集和介绍工作，对于图像的解读和出于艺术本体角度的阐释尚不多见。由于使团大部分的中国主题画作都出自威廉·亚历山大（William Alexander，1767—1816）之手，因此在研究这批作品时，亚历山大是一个重要的研究对象。佩雷菲特在出版了《停滞的帝国》一年之后，又出版了配套的画册《威廉·亚历山大笔下的停滞帝国》，作为对马戛尔尼使团来华文字材料的补充。[2] 这本画册通过亚历山大的视觉记录展示了18世纪后期的中国社会风俗。在《序言》中，佩雷菲特声称他曾在世界各地的博物馆、图书馆和其他机构花费多年时间来搜集亚历山大的艺术作品。他最终收集了2000余幅作品纳入画册中，用以展示使团访华旅程中的图像信息。画册中的作品主要来自英国的大英图书馆、大英博物馆、英国印度事务部、国家肖像美术馆、梅德斯通博物馆、格林威治海事博物馆，以及维多利亚和阿尔伯特博物馆等。佩雷菲特按事件顺序将这些照片分成五个部分：前往中国之路（Vers la Chine）、觐见皇帝之路（Vers l'Empereur）、皇帝的影子（实际指"避暑山庄"，A l'ombre de l'Empereur）、中国乡村景色（Dans la Chine profonde）和回归西方之路（Retour Vers l'Occident）。佩雷菲特对每幅画作都做了简单的介绍，读者可以依据这些图像信息追溯使团访华的整个过程。

此外，苏珊·勒古维的《中国形象：威廉·亚历山大》[3]和科恩的《威廉·亚历山大：帝国中国的英国艺术家》[4]这两本书对亚历山大的生平及其绘画做了扎实的基础性研究工作。勒古维在书中提供了亚历山大早期生活和来华经历的基本信息，并在书中收入了一些他未完成的绘画作品。科恩的书是1981年布莱顿博物馆和美术馆所举办的亚历山大画展的配套书籍，书中一半的篇幅用于介绍亚历山大的生平、在中国的经历、出版的绘画作品和一生的主要成就，另一半则展示了亚历山大职业生涯的三个方面：素描和水彩画；雕刻和蚀刻版画；此次展览中展出的绘画工具和私人收藏书籍。书中的每一幅图片都配有详细的文字信息，对画面的构图、收藏背景和不同版本进行了描述和说明。

1　Peter Burke, *Eyewitnessing: The Uses of Images as Historical Evidence*, London: Reaktion Books, 2001, p.3.

2　Alain Peyrefitte, *Images de l'Empire Immobile par William Alexander, peintre-reporter de l'expédition Macartney*, Paris: Librairie Arthéme Fayard, 1990.

3　Susan Legouix, *Image of China: William Alexander*, London: Jupiter Books Publishers, 1980.

4　Patrick Conner, Susan Legouix Sloman, *William Alexander: An English Artist in Imperial China*, Brighton: The Royal Pavilion, Art Gallery and Museums, 1981.

由于使团的图像作品大多藏于西方的图书馆和博物馆,西方学者具有先天优势,得以更早地开始研究这些作品。英国汉学家吴思芳是大英图书馆的馆员,这份工作使她能较为方便地浏览到亚历山大的作品。她在认真比较了亚历山大的手稿和出版画作之后,撰写了《仔细观察中国:从威廉·亚历山大的素描到他的出版作品》一文。她在文中仔细审视了手稿的各个细节,并指出了一些不符合现实的图像内容,也曾试图追溯亚历山大的作品从初稿到最终出版的全过程,并找出影响艺术家创作的各种主客观因素。[1] 此外,英国学者斯泰西·斯洛博达在《描绘中国:威廉·亚历山大与中国风的视觉语言》里从亚历山大的绘画中寻找早期欧洲"中国风"艺术的痕迹,并指出亚历山大的作品具有帝国主义倾向。她认为,亚历山大采用了一些传统的中国风视觉元素,因此他的作品是在迎合欧洲观众对于中国形象的既定印象。[2] "正是这种对中国标志性视觉符号的模仿和重复否定了如实描绘的可能性,并将其变成了刻板印象。"[3]

近 20 年来,随着中国的崛起和重新构建国家形象的需要,马戛尔尼使团所绘制的中国作品也引起了中国学者的关注。以勒古维的前期研究和亚历山大出版的画册《中国服饰与民俗图示》[4]为基础,沈弘编译出版了《1793:英国使团画家笔下的乾隆盛世:中国人的服饰和习俗图鉴》[5]一书,对亚历山大创作和出版的有关中国的绘画作品做了一定的介绍。《帝国掠影:英国访华使团画笔下的清代中国》[6]则是中国学者刘潞和吴思芳合作的产物。这本书分"中国军事""运河景象""交通工具""中国建筑"等 11 个章节,分别介绍了使团对中国的绘画创作。书中的插图除亚历山大已出版的画作和部分未出版的图像手稿外,还收录了一些使团成员对中国事物的评述。此外,黄一农作为历史学者,在《印象与真相:英使马戛尔尼觐礼之争新探》一文中深入考察了使团所描绘的觐见乾隆的场景,努力还原真实的历史场景,并以此为依据判断使团所绘制的觐见乾隆图像的真实性。[7]

一些更为年轻的中国学者也把研究使团的中国图像纳入了自己的学

1 Frances Wood, "Closely Observed China: from William Alexander's Sketches to his Published Work", *British Library Journal* XXIV(I), 1998, pp.98 - 121.

2 Stacey Sloboda, "Picturing China: William Alexander and the visual language of Chinoiserie", *British Art Journal*, IX(2),2008, pp.28 - 36.

3 同上,第 33 页。

4 William Alexander, *Picturesque Representations of the Dress and Manners of the English*, London: W. Bulmer and Co., 1814.

5 〔英〕威廉·亚历山大《1793:英国使团画家笔下的乾隆盛世:中国人的服饰和习俗图鉴》,沈弘译,浙江古籍出版社,2006 年。

6 刘潞、〔英〕吴思芳编译《帝国掠影:英国访华使团画笔下的清代中国》,中国人民大学出版社,2006 年。

7 黄一农《印象与真相:英使马戛尔尼觐礼之争新探》,《故宫学术季刊》第 21 卷第 2 期,2003 年,第 265—297 页。

术领域。例如陆文雪的《阅读与理解：17 世纪—19 世纪中期欧洲的中国图象》[1]、钟淑慧的《从图像看 18 世纪以后西方的中国观察：以亚历山大和汤姆逊为例》[2]、陈璐的《18—19 世纪英国人眼中的中国图像》[3]，以及赵元熙的《〈中国服装〉之出版、定位及当中所见之内河航运》[4]，这些研究都将使团的中国图像作为重点研究对象，并在图像的分析过程中引入了一定的社会学研究方法。有一些学者试图将使团的图像作品用作某些特定历史事物存在的证据，如史晓雷在《图像史证：运河上已消失的翻坝技术》一文中不仅利用亚历山大的画作再现了古代的水运"翻坝"技术，还借助后来一些西方旅行者的照片检验了亚历山大笔下图像的准确性。[5]

四、四组需要界定和区分的概念

1. 亚历山大和使团的绘画作品

威廉·亚历山大是使团的官方绘图员（draughtsman），也是官方画家托马斯·希基（Thomas Hickey，1741—1824）的助手，他贡献了使团绝大多数描绘中国的视觉作品，其中包括他自己出版的三本画册、其他使团成员游记中出版的丰富插图[6]，以及数百幅实地写生画稿。因此，亚历山大的中国作品往往被等同于使团对中国的视觉记录。[7] 事实上，亚历山大的作品和使团的中国图像是一个有机整体。前者可以被视为后者的一个重要组成部分，但后者的涵盖范畴则囊括了前者。除了亚历山大之外，使团中其他成员的作品也不该被忽略，它们同样是整体作品中不可或缺的一部分。尽管亚历山大是一位恪尽职守的画家，但他既没有机会亲眼目睹雄伟的长城，也没能参加乾隆对英使的接见仪式。此时，其他有幸参与这些活动的使团成员就替他充当了视觉见证人的角色，他们对这些场景的描绘填

1　陆文雪《阅读与理解：17 世纪—19 世纪中期欧洲的中国图象》，博士论文，香港中文大学，2003 年。

2　钟淑慧《从图像看 18 世纪以后西方的中国观察：以亚历山大和汤姆逊为例》，博士论文，台湾政治大学，2010 年。

3　陈璐《18—19 世纪英国人眼中的中国图像》，博士论文，上海大学，2013 年。

4　赵元熙《〈中国服装〉之出版、定位及当中所见之内河航运》，《艺术分子》第 27 期，2016 年，第 37—64 页。

5　史晓雷《图像史证：运河上已消失的翻坝技术》，《长沙理工大学学报》第 27 卷第 4 期，2012 年，第 28—33 页。

6　由于亚历山大的官方身份，使团成员在自己的出版书籍中使用他的绘画作品作为插图，以暗示这些书籍的出版得到了官方认可，并借此显示权威性和真实性。

7　例如《帝国掠影：英国访华使团画笔下的清代中国》，尽管以"英国访华使团"为名，而书中收录的所有使团作品却全部来自亚历山大。

补了亚历山大的创作空白，使得使团对中国的视觉记录更为完整。同时，其他使团成员的作品具有更为多样化的视觉表达方式。对这些作品的忽视意味着放弃了对整体画作多样性的探究。因此，"亚历山大的作品"和"马戛尔尼使团的作品"这两个概念都会在本书中出现，它们的所指范围并不完全等同。"使团的作品"要比"亚历山大的作品"涵盖更多的创作者、绘画内容和视觉表现方式。

2. 手稿与出版物

使团成员的绘画手稿和最终正式出版的作品都是本书的研究重点。通常情况下，出版物是面向公众的最终成果，而手稿是为其所做的准备工作。它们是图像生产过程中的不同阶段，显示出的价值观也截然不同。写生手稿是视觉经验的直接见证，是孤本。无论手稿的完成度有多高，它都暗示着画家对描绘对象最初的印象和创作体验。它的创作动机相对简单，只涉及画家自己的审美观和表达意愿。相比之下，出版物是指向传播的复制品。它的职能在于传播视觉信息及包含其中的价值判断，其制作过程要比手稿更为复杂。与即兴创作的手稿不同，出版物的制作涉及对主题和作品的仔细筛选。一般来说，画家的个人意志在其中并不是唯一的决定因素，对观众群体的界定、社会接受度和市场价值这些因素都会在筛选过程中发挥作用。总之，手稿更多是画家个人理念的反映，而出版物反映的则是画家个人意愿及他对市场和社会接受度的假设的总和。从手稿到出版物的转化过程揭示了从渴望视觉知识到展示视觉知识的价值导向转变。

3. 英国与欧洲

18世纪的英国和欧洲大陆交流密切，使团的图像作品也因此流入其他欧洲国家，并激发了大量的仿制之作。这些作品不仅满足了英国观众对中国的好奇心，对于整个欧洲的中国想象也贡献良多。但欧洲并不是一个固定不变的实体，它从来都是一个充满了纷争的地区。欧洲各国的发展历史并不总是一致，也并不是所有欧洲国家都有海外殖民的历史或与中国直接贸易的经验。本书对"欧洲中心主义"及其影响的讨论主要集中在西欧地区，并不包括希腊、匈牙利、芬兰、保加利亚等国家。与葡萄牙和法国等国的传教士在17和18世纪来华时不同，英国由于宗教信仰的差异，和中国并没有太多宗教上的交流。大多数来华的英国人都是极具冒险精神和信仰商业主义的商人。因此，英国人的中国观念里会多一层重商主义的考量。本书主要叙述英国人对中国的观察和理解，当运用"欧洲"概念时，往往是

用其说明使团作品在西欧地区的影响，尤其是指法国、荷兰和德意志等地区。

4. 中国与大清

当马戛尔尼记录他的中国观察时，开篇就说道："我们永远不要忘记，现在中国有两个截然不同的民族（尽管他们常被欧洲人混淆）：中国人和鞑靼人。他们的性格在根本上不同（尽管他们的外貌几乎相同），他们的思想自然也会因各自所处的环境而有所不同。他们都臣服于一位拥有绝对权威的君王。但有一点区别，那就是对于中国人来说，这位君王是一个异族人；而对鞑靼人来说，这种制度只是一种内部的专制。鞑靼人认为自己在某种程度上是这种制度的一部分，是管理中国人的统治阶层。"[1] 马戛尔尼敏锐地察觉到当时的中国政权是由少数民族建立的，鞑靼人（Tartar）和汉人（Chinese）之间存在统治和被统治的关系。但他在谈及中国时依然使用词汇"China"，而非"Qing"或"Tartar"。这应该是沿袭了欧洲对中国的习惯性称谓，用以表达地域的概念，而非具体政权。"清"作为一个特定朝代，从1644年一直延续到1912年。因此"清"实际包含两层含义：满族人建立的朝代以及一段特定的历史时期。为了还原历史语境，本书沿用当时欧洲的用词习惯，使用"大清"和"清廷"来表述政权，而用"中国"来表述地理性概念。

1　J.L. Cranmer-Byng, *An Embassy to China：Being the Journal Kept by Lord Macartney during his Embassy to the Emperor Ch'ien-lung*，1793－1794, pp.221－222.

第二章
图绘中华:马戛尔尼使团的绘画创作

一、参与创作的使团成员

马戛尔尼使团人数众多。除了一些高级别成员之外,其他人员的生平和访华期间的行动并未被全部记录下来,所以很难确认在此次的出使过程中究竟有多少人绘制了中国图像。尽管现存的使团画稿被分散收藏于世界各地的博物馆、图书馆以及私人收藏家手中,但其主体部分的1100余幅现藏于大英图书馆、大英博物馆和耶鲁大学英国艺术中心的保罗·梅伦藏品部,其中有29幅使团炮兵军官亨利·威廉·帕里希中尉(Henry William Parish,1765—1800)的画作,21幅巴罗的画作,2幅斯当东的画作,2幅希基的画作,2幅东印度公司画家托马斯·丹尼尔(Thomas Daniell,1749—1840)的作品,1幅同为东印度公司画家威廉·丹尼尔(William Daniell,1769—1837)的作品,此外还有1幅作品出自身份不明的威廉·戈姆(William Gomm)之手。余下所有画作都是由亚历山大完成的。从绘画技能的角度上区分,这些画家可分为"专业"和"业余"两类。

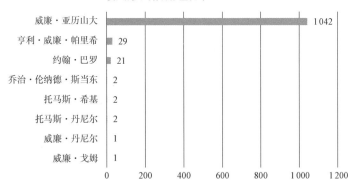

使团成员的作品数量统计

1. 专业画家

威廉·亚历山大

威廉·亚历山大是使团的核心成员之一,他在访华期间为使团绘制了数量众多的中国图像。以在华期间的写生画稿为基础,亚历山大回国之后不断创作并出版以中国为题材的绘画作品,为公众提供了丰富的中国视觉

知识。这些作品也给他带来了极高的艺术和社会声誉。他的作品不是那种强调审美性和纯艺术性的油画或壁画，而是书籍中的铜版画插图，重点在于输出图像知识。因此，这些作品的受众群体不是专业艺术家，而是社会上更广泛的各阶层读者。

亚历山大于1767年4月10日出生于英国肯特郡的梅德斯通。1782年，15岁的亚历山大移居伦敦，之后相继在威廉·帕斯和朱利叶斯·希瑟·易卜逊门下学习绘画。1784年2月，他考入皇家艺术学院，并得到爱德华·戴斯（Edward Dayes，1763—1804）的认可。戴斯是最早在皇家学院举办画展的艺术家之一，他早年间曾尝试来华但未成功。他的这一经历可能激发了亚历山大来华的愿望。此外，皇家艺术学院院长约书亚·雷诺兹对亚历山大的艺术风格也产生了重要影响。雷诺兹提倡"宏大风格"的绘画，并善于美化各种人物以达到理想化的绘画效果，这种艺术风格在亚历山大的作品中表现突出。

易卜逊曾被任命为卡斯卡特使团的官方画家，但由于使团来华失败，易卜逊并没有真正抵达中国。1792年，当马戛尔尼使团计划访华时，易卜逊曾受邀加入这支团队，但他因故拒绝了邀请，并向马戛尔尼推荐了自己25岁的学徒亚历山大。[1] 虽然使团绝大多数的中国图像都出自于亚历山大笔下，但在访华期间，亚历山大在使团中的地位并不高。他仅仅被任命为"绘图员"，年薪100英镑。这个数字仅仅是使团官方画家托马斯·希基薪水的一半。亚历山大在航行途中十分认真地完成了他的绘图工作，他的努力也在使团中为自己赢得了很高的声誉。马戛尔尼的秘书约翰·巴罗（John Barrow，1764—1868）对这位勤奋的年轻绘图员赞赏有加："亚历山大先生的水彩画漂亮而真实。从人物的脸和身材到最不起眼的植物，他的画中没有遗漏任何所见的中国事物。他的描绘是如此真实，以致在他之前或之后都无人能与之相比。"[2]

使团归国之后，亚历山大开始在写生手稿的基础上不断绘制出新的画作。1795年至1804年间，亚历山大共有16件作品在皇家艺术学院展出，其中的13件作品都以中国为创作主题。[3] 1802年，亚历山大被任命为大

1　易卜逊的举动并不令人意外。18世纪的海上长途旅行辛苦而危险，那些已经有稳定社会地位的艺术家通常不愿意放弃优渥的生活出海工作。因此，18世纪那些随船出海的绘图员大多是清贫的年轻人，他们生活拮据，但又充满了职业抱负。例如，詹姆斯·库克在三次太平洋之旅中携带的绘图员都是20多岁的年轻艺术家：时年23岁的悉尼·帕金森、28岁的威廉·霍奇斯和24岁的约翰·韦伯。

2　John Barrow, *An Autobiographical Memoir of Sir John Barrow, Bart.*, London：J. Murray, 1847, p.49.

3　参见 Patrick Connor, Susan Legouix Sloman, *William Alexander：An English Artist in Imperial China*, p.7. 但苏珊·勒古维在的《中国形象：威廉·亚历山大》中有不同记录："他的14幅作品在1795年至1800年间被挂在学院里。"参见 Susan Legouix, *Image of China：William Alexander*, p.6。

马洛皇家军事学院(Royal Military College in Great Marlow)的绘画教授。三年后,他在大英博物馆担任助理文物管理员。在后半生中,亚历山大不断绘制并出售中国题材的水彩画和版画。1797 年,他接手了第一项绘制中国图像的任务:为斯当东的官方游记《英使谒见乾隆纪实》[1]制作插图,并绘制一本配套的画册。之后,亚历山大还为巴罗的《我看乾隆盛世》[2]和《1792年和 1793 年的越南之旅》[3]绘制了插图。1798 年,他出版了自己的画册《1792 年及 1793 年在中国东海岸航行时记录的岬角、岛屿等景观集》[4]。该画册由一系列地图组成,推出后并未得到社会的关注。真正为亚历山大赢得赞誉的出版物是《中国服饰》[5],这本画册内共有 48 幅版画,由威廉·米勒出版社出版,当时售价为 6 基尼。画册中的多数作品均署名"W. Alexander fec."。这本画册受到了市场的欢迎,很快有了不同的西语版本。1814 年,约翰·默里出版社出版了亚历山大的《中国服饰与民俗图示》,这是该出版社"世界民族系列"画册中的一本,也是亚历山大最后一种有关中国的出版物。"中国事物"是亚历山大后半生的主要创作内容,但他的作品并不只局限于中国题材。1814 年,他出版了《俄国服饰和民俗图示》,内含 63 幅彩图。[6] 同年,他还出版了同系列的《奥地利服饰和民俗图示》[7]与

1　George Staunton, *An Authentic Account of an Embassy from the King of Great Britain to the Emperor of China: including cursory observations made, and information obtained, in travelling through that ancient empire, and a small part of Chinese Tartary*, London: W. Bulmer & Co., 1797.此书面世后收获多方好评,因此在之后的两年内,不同的西语版本接踵出版。据统计,1797 年至 1832 年间,此书共有 15 种版本在英美上市。1963 年,叶笃义根据美国坎贝尔(Compbell)公司版本将此书翻译成中文,由商务印书馆出版,命名为《英使谒见乾隆纪实》。1966 年香港大华出版社也出版了秦仲龢(高伯雨)翻译的同名书籍,但其底本并非斯当东的著作,而是节选 J.L. Cranmer-Byng 的 *An Embassy to China* 翻译而成。关于《英使谒见乾隆纪实》的西语版本信息,详见 John Lust, *Western Books on China Published up to 1850 in the Library of the School of Oriental and African Studies, University of London: a Descriptive Catalogue*, London: Bamboo Publication, 1987, p.131。

2　John Barrow, *Travel in China, Containing Descriptions, Observations, and Comparisons, Made and Collected in the Course of a Short Residence at the Imperial Palace of Yuen-Min-Yuen, and on a Subsequent Journey through the Country from Pekin to Canton*, T. Cadell & W. Davies, London, 1804.此书的中译本参见李国庆、欧阳少春译《我看乾隆盛世》,北京图书馆出版社,2007 年。

3　John Barrow, *A Voyage to Cochinchina in the years 1792 and 1793*, London: T. Cadell & W. Davies, 1806.

4　William Alexander, *Views of Headlands, Islands, &c. taken during a Voyage to, and along the Eastern Coast of China, in the Years 1792 & 1793, etc.*, London: W. Alexander, 1798.

5　William Alexander, *The Costume of China: Illustrated in Fourty-Eight Coloured Engravings*, London: William Miller, 1805.

6　William Alexander, *Picturesque Representations of the Dress and Manners of the Russians*, London: Thomas Mclean, 1814.

7　William Alexander, *Picturesque Representations of the Dress and Manners of the Austrians*, London: Thomas Mclean, 1814.

《奥斯曼服饰和民俗图示》[1]。

与其他英国的出海绘图员和东印度公司艺术家相比,亚历山大享有更高的声誉。这或许和他积极参与伦敦的艺术圈交际以及皇家学院和大英博物馆的活动有关。他是"蒙罗画圈"(The Monro Circle)和"金汀素描俱乐部"(Gintin's Sketching Club)的成员,与水彩画家托马斯·赫恩、爱德华·戴斯和约翰·罗伯特·科岑斯等人都保持着密切的关系。亚历山大和科岑斯经常就绘画上的问题进行探讨,他们都喜欢在画作中运用灰色调和细腻的笔触。[2] 而英国艺术界对亚历山大的成就也给予了高度评价,盛赞他"以艺术家的能力和鉴赏家的品味而闻名"。[3]

1816 年 7 月 23 日,亚历山大在梅德斯通逝世,享年 50 岁。《绅士》杂志(Gentlemen)在讣告中将他描述为"一个温文尔雅、谦逊低调的人。他有着丰富的艺术知识,且正直无瑕"。[4] 亚历山大死后被埋葬在博克斯利的教堂墓地,教堂内的纪念碑上写着:

就在这附近埋葬着

威廉·亚历山大的遗体

他是大英博物馆的管理员之一

1792 年

他陪同使团访华

用画笔的力量

让欧洲更好地了解

中国的风俗习惯

这比他们以前知道的要多得多……

托马斯·希基

托马斯·希基 1741 年出生于都柏林,曾在都柏林皇家学会学习,后定居伦敦。他曾于 1772 年至 1778 年间在皇家艺术学院展出了 15 幅画作。

1 William Alexander, *Picturesque Representations of the Dress and Manners of the Turks*, London: Thomas Mclean, 1814.

2 参见 Scott Wilcox, *British Watercolours: Drawings of the 18th and 19th Centuries from the Yale Center for British Art Catalogue 26: Alexander, William*, New York: Hudson Hills Press, 1986.

3 Sylvanus Urban, *The Gentleman's Magazine and Historical Chronicle from July to December*, 1816 vol.120, London: Nichols, Son and Bentley, 1816, p.371.

4 同上,第 280 页。

随后,希基移居印度,[1]并在那里度过了他余生的大部分时光。希基前往印度的旅程并不顺利,他所乘坐的船只被法国和西班牙舰队俘获,人被带到了里斯本,继而以犯人的身份被押解到加的斯,好在最终被舰队释放。希基在里斯本期间结识了律师威廉·希基和他的情妇夏洛特·巴里。希基与威廉的深厚友谊持续终身,在威廉四卷本的个人回忆录中时常会提及与希基的交往,以及希基为自己和夏洛特绘制的那些肖像。[2] 希基在里斯本居住多年,以卖画为生。之后他乘坐葡萄牙船只前往孟加拉,在孟加拉邦居住期间写出了第一卷《最早期记载的绘画雕塑历史》,并于 1788 年在加尔各答出版。[3] 但他并没有完成后续几卷的写作,因为他"在孟加拉衰落的时候找到了商机,陪同威廉·伯克先生去了马德拉斯,在那位先生的资助和热情的推荐下,他得到了相当大的鼓励"。[4] 希基在马德拉斯(即今金奈)居住至 1791 年,然后回到英国。

在返回英国的一年之后,希基就被任命为马戛尔尼使团的官方画家和画材保管员。希基获得使团画家一职的原因至今不得而知,但可以确认的是,在 1785 年马戛尔尼辞去马德拉斯总督之职前往加尔各答时,希基就已经结识了马戛尔尼。[5] 巴罗在他的回忆录中也证实了这种关系:"希基先生,一个冷漠的肖像画家,是马戛尔尼勋爵的旧相识,曾经为勋爵画过肖像。据说他现在失业了,勋爵出于同情心带上了他。"[6]希基和亚历山大之间的关系始终是个谜。一些学者认为希基嫉妒亚力山大在使团中的好人缘,认为这威胁到了自己的地位。[7] 但也有学者认为他们之间相处融洽,因为希基经常出现在亚历山大的日记中,且形象正面。[8]

与亚历山大相比,希基在这次旅途中留下的画作寥寥无几。大英图书馆的亚洲、太平洋和非洲藏品部中保存有一幅有希基签名的粗糙素描稿,描绘的是一座杂草丛生的小墓塔(WD959 f.64 174,图 2.1)。根据图上的说明,这幅画是 8 月 16 日 7 点绘制的(应当是 1793 年)。大英博物馆中也有一幅未完成的铅笔淡彩画稿(18610810.86,图 2.2),描绘的是一些中国

1 但目前学界仍无法确定他抵达印度的确切时间。

2 Alfred Spencer, *Memoirs of William Hickey* (4 volumes), London: Hurst& Blackett, 1913.

3 Thomas Hickey, *The History of Painting and Sculpture from the Earliest Accounts vol.1*, Calcutta, 1788.

4 Alfred Spencer, *Memoirs of William Hickey vol.3*, London: Hurst& Blackett, 1913, p. 349.

5 同上,第 268 页并附录 B。

6 J.L. Cranmer-Byng, *An Embassy to China: Being the Journal Kept by Lord Macartney during his Embassy to the Emperor Ch'ien-lung*, 1793 - 1794, p.315.

7 G.H.R. Tillotson, and Fan Kwae, *Pictures: Paintings and Drawings by George Chinnery and Other Artists in the Collection of The Hong Kong and Shanghai Banking Corporation*, London: Sprink & Son Ltd., 1987, p.107.

8 Susan Legouix, *Image of China*, p.10.

工人拉纤的情景,上面签有希基姓名的首字母"T.H."。亚历山大死后,苏富比对他私人收藏的艺术品进行了一次拍卖。拍卖名录中有一件作品名为《托马斯·希基眼中的中国景观,使团画家1793和1794年的中国之行》。克莱默-宾认为巴罗的游记《我看乾隆盛世》一些版本中描绘中国官员王文雄的彩色肖像是希基的作品。[1] 但这一观点尚需进一步验证,因为在该书的首版中,这幅肖像的作者署名是亚历山大,而且亚历山大曾为王文雄绘制过多幅肖像。至于这幅图的作者署名为什么在之后的版本中变成了托马斯·希基,目前尚原因不明。此外,斯当东游记首版第二卷中的卷首画是希基所绘制的马戛尔尼肖像。

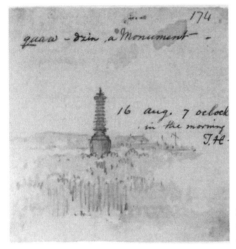

2.1 托马斯·希基《墓塔》,1793年8月16日,纸本铅笔淡彩,大英图书馆藏(WD959 f.64 174)

2.2 托马斯·希基《中国拉纤图》,1792—1794年,纸本铅笔淡彩,大英博物馆藏(18610810.86)

1 J.L. Cranmer-Byng, An Embassy to China: Being the Journal Kept by Lord Macartney during his Embassy to the Emperor Ch'ien-lung, 1793 - 1794, pp.314 - 315.

从想象到印象

除了上述作品之外，笔者尚未发现希基在中国之旅中的其他绘画作品。希基的中国画作究竟藏于何处？这至今依然是一个谜。但也有可能现存的寥寥几幅作品就已经覆盖了他来华期间的所有创作，这一猜测有巴罗的话为证："我认为他在使团中什么也没做，但他在聊天时是一个精明而聪慧的人。"[1]

使团归国后，希基并未在英国停留太长时间。1798 年，他再次前往印度重拾职业画家的生涯。1801 年，希基在韦洛尔或塞林伽巴丹为提普苏丹绘制家族像时，还应罗伯特·克莱夫勋爵（Robert Clive，1725—1774）的邀请检验了乔治三世国王和夏洛特王后的两幅画像。根据圣乔治堡圣玛丽教堂的墓葬记录，希基于 1824 年 5 月 20 日去世后被安葬在马德拉斯，但他的坟墓至今下落不明。

2. 业余画家

绘画是当时英国绅士教育中一个重要的组成部分。哲学家约翰·洛克就曾在《教育漫话》中写道："当人能又好又快地写作之后，我认为更实用的练习不仅在于继续他手中的写作，还在于进一步提高这种运笔能力在绘画中的运用。在一些场合中，这是对一个绅士非常有用的技能。尤其是在他旅行的时候，绘画能帮助一个人表达。"[2] 因此，使团中大多数的高级成员都具备绘画能力。除了亚历山大和希基之外，另有一些业余画家贡献了部分绘画作品。用画笔来表现中国事务不仅是某些专业人员的工作，它也是每个成员用来记录自己海外经历的一种方式。虽然与专业人士相比，他们的作品在质量和数量上都存在一定差距，但正是这些画作，证明了在使团中参与绘画创作的人员是具有多样性的。

亨利·威廉·帕里希

帕里希于 1765 年 12 月 2 日出生于英国雷纳姆，在他父亲去世后，汤森德勋爵（Field Marshal George Townshend，1724—1807）于 1771 年开始关照帕里希的前程，并为他从第一代里士满公爵查尔斯·伦诺克斯（Charles Lennox，1735—1806）那里谋得了皇家炮兵团的职位。帕里希曾在直布罗陀和加拿大的新斯科舍省服役 7 年，正是他的军队经历使他得以加入马戛尔尼使团的炮兵队来华。

帕里希在使团中不仅仅是一名负责管理炮兵和武器的军事随从，曾经

1　J.L. Cranmer-Byng, *An Embassy to China: Being the Journal Kept by Lord Macartney during his Embassy to the Emperor Ch'ien-lung, 1793 - 1794*, p.315.

2　John Locke, *The Educational Writings of John Locke*, London: J. L. Axtell, 1968, p.265.

的军队训练也使他具备了测绘地图的技能。在华期间,希基和亚历山大都被留在北京,未能前往热河,帕里希却能同马戛尔尼前去觐见乾隆,并在途中近距离观察了长城。帕里希对长城进行了测量并绘制了精细的平面图。当使团到达澳门后,帕里希还勘测了大陆与香港之间一些岛屿的大小及其与大陆的距离,之后向马戛尔尼呈上了详细的报告。帕里希的测绘工作实际上是在马戛尔尼的准许下,有意在为英国收集中国军事情报。这或许也是马戛尔尼选择带帕里希而非亚历山大前往热河的原因之一。除了平面图,帕里希还画了一些写生稿,其中的一些后来成为了亚历山大创作时的灵感来源。帕里希的手稿中有 23 幅现藏于大英图书馆地图藏品部"乔治三世的地图收藏"《80 幅用以描绘由乔治·马戛尔尼勋爵率领前往中国的使团的风景画、地图、肖像和图画集》(Maps 8. Tab. C. 8.)中。此外图书馆西方手稿部的《威廉·亚历山大和塞缪尔·丹尼尔的原始画作》(Add MS 35300)中有 3 幅帕里希的作品,亚洲、太平洋和非洲藏品部中也有 3 幅帕里希绘制的平面图(W961 f.59 157 - 159)。

帕里希返回英国后被派往伍尔维奇指挥炮兵。1798 年,查尔斯·康沃利斯被任命为爱尔兰总督时,帕里希曾作为副官陪同他上任,而当 1800 年通过海路返回英格兰时,35 岁的他不幸被冲下水淹死。《绅士》杂志在其逝世的讣告中高度评价了他在华期间所绘制的作品:"他手下的人和他所服务的人一直以来都承认他杰出的职业能力和优秀的才华。公众可以在乔治·斯当东爵士关于访华使团的描述中回忆起相关的种种事例。他不仅在考察期间对所参观的防御工事做了技术性的描绘,同时画中具有同等品味和准确性的轮廓线条也使得作品更为美观。"[1]

乔治·伦纳德·斯当东

斯当东出生于爱尔兰的戈尔韦郡。他曾在法国蒙彼利埃大学学习医学,并于 1758 年取得硕士学位,后定居伦敦。1762 年他前往西印度群岛行医,并在格林纳达岛购置了地产。1776 年,马戛尔尼以总督的身份来到格林纳达,并与斯当东结下深厚友谊。1781 年,当马戛尔尼前往马德拉斯时,斯当东担任他的秘书。斯当东回到英国之后被国王封为爱尔兰男爵。1787,他当选为英国皇家学会会员,三年后被牛津大学授予民法荣誉博士学位。

1792 年,斯当东被任命为马戛尔尼使团的副使,并得到指令:在马戛尔尼去世或是丧失工作能力的特殊情况下,斯当东可以接替其工作,指挥使团继续完成使命。这种安排也是为了避免卡斯卡特使团因正使去世而无

1 Sylvanus Urban, *The Gentleman's Magazine and Historical Chronicle from July to December, 1816 vol.88*, London: Nichols, Son and Bentley, 1800, p.1296.

法完成出使任务的情况再次发生。使团向清廷提出要求要在北京设立一个永久性的英国大使馆，而斯当东则被提名为第一位常驻中国的英国大使人选。斯当东是带着他的独子乔治·托马斯·斯当东一起来中国的。[1] 斯当东访华期间的绘画作品如今可见的只有两幅，都被收藏在大英图书馆的亚洲、太平洋和非洲藏品部（W961 f.8 28，图2.3；W961 f.44 124，图2.4）

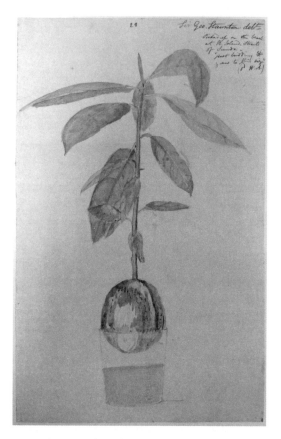

2.3　乔治·斯当东《发芽的可可豆》，1792—1794年，纸本铅笔淡彩，大英图书馆藏（W961 f.8 28）

回到英国后，斯当东受马戛尔尼委托，编写了两卷本的使团官方游记《英使谒见乾隆纪实》。这套书于1797年出版。不久之后，斯当东不幸中风，于1801年1月14日在伦敦去世，死后被安葬在威斯敏斯特大教堂。

1　小斯当东在来华的途中从周保罗（Paolo Cho）和李雅各（Jacobus Ly，汉名自标）两位中国神甫那里学习了一些中文。在中国期间，他承担起了部分翻译的工作，并受到乾隆皇帝的接见。周保罗的生平不详，而李雅各去往欧洲之前的经历，参见方豪《方豪六十自定稿（上）》，台北：学生书局，1969年，第383、393页。有关小斯当东和李雅各等人随团在华期间的翻译工作，参见Henrietta Harrison, *The Perils of Interpreting*, Princeton：Princeton University Press, 2021。

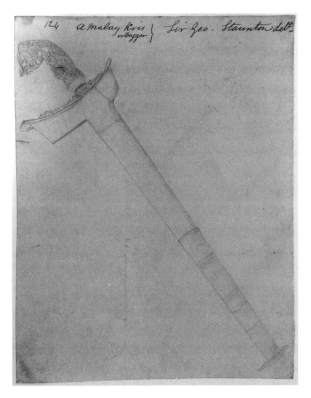

2.4 乔治·斯当东《马来短剑或匕首》,1792—1794 年,纸本铅笔淡彩,大英图书馆藏(W961 f.44 124)

约翰·巴罗

巴罗出生在英格兰的兰开夏郡,曾在格林威治的一所私立学校教数学。斯当东到访学校时看中了巴罗的才华,于是让他来担任自己儿子小斯当东的数学和天文学家庭教师。通过斯当东的关系,巴罗在使团中获得了马戛尔尼私人秘书的职位。在访华的过程中,他学习了一些中文,也了解到一定的中国知识,因此回国后经常就中国问题在期刊上发表文章,也常接受英国政府在重大对华决策上的咨询。使团的官方游记中记录了许多巴罗对中国文学和科技的见解。巴罗曾捐献了一本名为《亚历山大和丹尼尔的原始画作》的自制画册给大英图书馆,其中包含 38 幅水彩画,并有 3 幅他自己的作品。此外,大英图书馆的亚洲、太平洋和非洲藏品部有 1 幅他的作品(W959 f.48 67,图 2.5),地图藏品部的《80 幅用以描绘由乔治·马戛尔尼勋爵率领前往中国的使团的风景画、地图、肖像和图画集》中则有 17 幅他的作品。巴罗绘制的中国图像并不如专业画家那样精美,但完成度都很高。

巴罗在中国之旅中赢得了马戛尔尼的信任,因此,从 1797 年到 1802 年间,他作为私人秘书再次陪同马戛尔尼前往好望角。1804 年,巴罗返回英

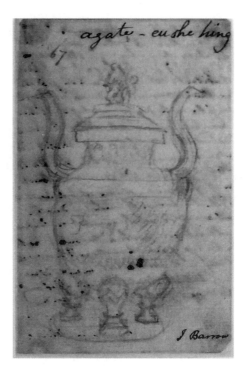

2.5 约翰·巴罗《玛瑙花瓶》,1792—1794年,纸本铅笔,大英图书馆藏(W959 f.48 67)

国,同年被第三代梅尔维尔子爵亨利·邓达斯任命为海军部二等秘书,在这个职位上一干就是四十年。此间他还在1804年和1806年分别出版了记录自己访华之旅的《我看乾隆盛世》和来华旅途中见闻的《1792年和1793年的越南之旅》。巴罗是皇家学会会员,也是皇家地理学会的先驱罗利俱乐部(Raleigh Club)的成员,并于1821在爱丁堡大学获得法学博士学位。1845年退休后,巴罗致力于北极探索研究以及撰写自己的自传。他于1848年11月23日去世。

3. 使团之外的相关人员

约瑟夫·班克斯

马戛尔尼使团的中国图像最终得以出版并在欧洲广泛传播,这其中除了使团成员们的努力之外,还要归功于班克斯对于此次出访和画作出版工作的关心支持。班克斯与马戛尔尼和斯当东等人交往密切,他虽未随团来华,但积极参与了使团的筹建工作,并且亲自监制了斯当东官方日记的出版。

班克斯1743年2月出生于伦敦的一个富裕家庭,1760年末,他被牛津

大学基督堂学院录取为自费生。班克斯在牛津的主要学习方向是博物学，而非传统经典课程。在对植物学的热情驱使下，班克斯聘请了来自剑桥的植物学家艾萨克·莱昂斯（Issac Lyons，1739—1775）作为他的教师。班克斯最终并没有像当时的贵族青年们那样取得学位，他在1763年肄业离开了牛津大学。1778年11月30日，班克斯被选为英国皇家学会会长，并担任这一职位长达四十余年。从父亲那里继承的可观财产使班克斯有足够的经济能力继续自己的博物学研究，并不断资助自然科学的考察活动。他曾派植物学家们到世界各地采集植物，并创建了世界上顶级的植物园"邱园"。班克斯也会亲自出海考察，1766年，他就曾前往纽芬兰岛和拉布拉多地区旅行；仅仅两年后，他又参加了詹姆斯·库克船长的第一次太平洋航行。

虽然班克斯对自然科学充满热情，但他几乎没有接受过任何系统的科学训练。他入学牛津的根本目的是为了匹配自己的社会地位。在他眼中，科学只是"绅士的一种娱乐方式"[1]。班克斯本质上是一个有钱有闲的绅士和"博物学和科学的主要赞助人"[2]。班克斯在博物学发展历史上的重要地位并不在于他个人的科学贡献，而在于他以专业赞助人的身份推动了学科的发展。他的财富、社会地位、社交网络和个人兴趣都不同程度地增强了他推动这些海外探险活动的意愿。

班克斯的私人信件中经常会提到马戛尔尼、斯当东、巴罗、亚历山大、希基和帕里希等人，[3]这意味着他与这些使团成员始终保持着密切的关系。班克斯从一开始就对使团的中国之行表现出兴趣。1792年1月22日，他在给马戛尔尼的信中称："我承认，我对此次出使的顺利成行非常感兴趣，因为无论是实用的还是花哨的科学都可能从中获益无限……光是学习这些技艺就能给欧洲带来无价的好处，何况我们根本不知道中国还有多少古老智慧的遗存。"[4]同时，班克斯还向马戛尔尼推荐了一些医生和博物学家作为出使的专业科学人员。[5]

使团返航后，班克斯亲自为官方游记的插图挑选了部分图片，还为游记的出版提了不少建议。使团成员在旅途中创作的绘画手稿有上千份，而最终出版的官方游记中仅仅只有44幅插图。这样"百里挑一"的图片甄选工作需要负责人具有出色的鉴赏力和对社会接受度的准确预期。澳大利亚新南威尔士州国家图书馆整理的班克斯手稿显示：在审阅了使团的大量草图和标注

1　John Gascoigne, *Joseph Banks and the English Enlightenment*, Cambridge: Cambridge University Press, 2003, p.62.

2　同上，第95页。

3　具体信件参见 Neil Chambers, *The Letters of Sir Joseph Banks：A Selection, 1768 - 1820*, London: Imperial College Press, 2000。

4　Neil Chambers, *The Letters of Sir Joseph Banks：A Selection, 1768 - 1820*, p.140.

5　同上。

后,班克斯慎重地挑选了一些图片,并列出了在游记出版时应采用的详细排版方式,以及文本和图像印刷过程中一些应当注意的细节。

托马斯·丹尼尔和威廉·丹尼尔

托马斯·丹尼尔是威廉·丹尼尔的叔叔。威廉由托马斯亲自教授绘画,他们是第一批远航至亚洲的专业英国画家。托马斯曾在皇家艺术学院接受过专业的绘画训练。1784年,他前往孟加拉,并在东印度公司的许可下以版画师的身份带着侄子威廉一同前往加尔各答,在途中曾到访中国的黄埔口岸。1793年,他们再次来到中国,并在1794年3月随马戛尔尼使团一起从澳门起航返回英国。[1]

丹尼尔叔侄二人存有大量东方题材的画稿,印度事务部图书档案馆收集了大约四百幅他们的作品,其中既有精美的水彩画,也有素描初稿。就像亚历山大一样,两位丹尼尔先生在余生中不断利用这些图像资料创作新的东方题材绘画。1795年至1807年间,他们出版了六卷本的画册《东方风光》(*Oriental Scenery*,1795—1808),其中共有144幅图。[2] 第一至第五册为两位丹尼尔先生的作品,第六册收录的则是詹姆斯·威尔士(James Wales,1747—1795)的画作。这套画册十分昂贵,每套售价高达210英镑。1810年,他们又出版了画册《一次途经中国前往印度的如画旅程》(*A Picturesque Voyage to India by the way of China*,*with Fifty Illustrations*,1810),内附50幅插图。[3] 此外,两位丹尼尔先生的许多单幅画作也常被刊登在报刊杂志上,如1834年至1839年间的《东方年刊》(*Oriental Annual*)就经常使用他们的作品。

在长达10年的亚洲之旅中,两位丹尼尔先生确实来过中国,也绘制了一些有关中国的作品,但他们的作品更多表现的是印度的风土人情。目前尚不清楚他们在艺术创作上是否曾与亚历山大或希基进行过交流,但在回国的路途中,使团成员一定有机会得见他们的作品。两位丹尼尔先生和使团的绘画创作之间始终保持着若即若离的关系,他们的作品没有被插入使团成员的出版物中,但有几幅他们的手稿被大英图书馆纳入了使团画作的收藏。严格地说,两位丹尼尔先生并不是马戛尔尼使团的成员,他们只是

1 威廉是塞缪尔的哥哥。关于丹尼尔叔侄三人的生平详见 Thomas Sutton, The Daniells: Artists and Travellers, John Lane, London: the Bodley Head, 1954, pp. 85 - 86。亦见 Mildred Archer, British Drawings in the India Oﬁce Library, Vol.1, London: HMSO, 1969。

2 Thomas Daniell, William Daniell, Oriental Scenery (6 volumes), London: Robert Bowyer, 1795- 1807.

3 Thomas Daniell, A Picturesque Voyage to India by the Way of China, with Fiﬁy Illustrations, London: Printed for Longman, Hurst, Rees, and Orme, Patnernoster-Row, 1810.

在澳门偶遇使团并结伴回国而已。[1] 他们并未参与使团中国题材画作的绘制。但他们的亚洲之旅和为之绘制的作品都表明这样一个现实："马戛尔尼使团绘制异域图像"在 18 世纪末至 19 世纪初的英国并非个案。在社会高速发展和启蒙运动的推动下，英国急于了解外部世界，一些艺术家出于个人意志或工作需要，远走他乡搜集世界各地的视觉信息。两位丹尼尔先生和使团的画作相互印证了彼此的重要时代意义，也共同展现出英国对收集世界知识的强烈愿望。

威廉·戈姆

大英图书馆的《80 幅用以描绘由乔治·马戛尔尼勋爵率领前往中国的使团的风景画、地图、肖像和图画集》中，有一幅作品名为《澳门白鸽巢前地景观》的水彩画（Map 8 TAB. c. 8. 91. a）。根据画上的标注可知，作品完成于 1794 年 3 月。画中表现的是澳门白鸽巢的优美风景。画面中央是一名男子坐在被树丛和岩石围绕的长凳上，画面左侧的山顶上有一座小亭子。这幅作品署名"威廉·戈姆"，画本身的质量并不高，从中可以看出画家并不精通透视法，因此戈姆大概是一名业余画家。目前可以确定的是，戈姆生前是一位军人，曾随英国第九步兵团参加了美国独立战争。[2] 根据美国国会图书馆的资料显示，戈姆 1754 年出生于法国的海外省瓜德罗普，1794年在自己出生地的一次风暴中不幸逝世。[3] 除此之外，我们对戈姆的生平再无所知。这幅水彩画绘制于澳门，并且是作为使团画作集的一部分被收藏的，因此他一定曾参与或部分参与了使团的访华之旅。但"威廉·戈姆"这个名字没有出现在任何有关使团的记载中。或许戈姆是使团中一个不起眼的卫兵，并在从中国返回英国的同年就不幸去世。其具体身份和经历仍有待进一步的考证。

二、出版物

马戛尔尼使团绘制的中国图像数量巨大，这些画作后来被藏于世界各地的博物馆和私人藏家手中，因此收集工作很难穷尽。好在除这些手稿之外，使团成员此行的纪实性著述在回国后很快都得到了出版，其中就有大

1 有关两位丹尼尔先生偶遇使团的经过参见 Thomas Sutton, *The Daniells：Artists and Travellers*, London：John Lane, the Bodley Head, 1954, pp.85 - 86。

2 Charles Dalton, *The Waterloo roll call. With biographical notes and anecdotes*, London：Eyre and Spottiswoode, 1904, p.35.

3 参见美国国会图书馆资料：https://lccn.loc.gov/nb2014002305.

量的图像资料。1928 年,西奥多·贝斯特曼出版了《1792—1794 年马戛尔尼勋爵使团相关书目》,将马戛尔尼使团的出版物按时间顺序排列,并以作者姓名对其归档。[1] 这可能是对马戛尔尼使团出版物所做的最早的资料整理了。然而,由于 20 世纪初信息传播方式有限,贝斯特曼无法利用网络等有效手段收集资料,因此这本书中所收录的出版物名单并不完整。20 世纪另有一些学者对使团的出版物进行了系统性的梳理,如佩雷菲特、黄一农和陆文雪等。[2] 鉴于本书侧重于图像分析,因此只关注那些含有图像信息的出版物,而不再扩大材料范围。

18 世纪末的英国渴望新鲜的中国知识,因此与之相关的书籍出版成了一大商机。在使团返航后,英国的出版商们纷纷与使团成员联手,出版了大量的游记。随着游记的传播越来越广泛,其中的内容在读者心中逐渐从"个人见闻"演变成了欧洲严肃的"中国知识"。它们一方面在欧洲人心目中建立起了一个较过去更加真实的中国形象,另一方面也传播和加深了一些有关中国的刻板印象。这些游记中的插图主要根据亚历山大、希基、帕里希和巴罗的作品雕版制作而成。创作者们都明白,这些图像资源具有极高的潜在市场价值,一般不轻易将一手资料示人,所以这些图像的出版权被控制在少数几个书商手中。制作大尺幅的精美书籍插图在当时是一项十分昂贵的开支,那些资金不足却又想利用使团的中国图像快速赚钱的书商就会刻意缩小插图的尺寸,并选择更为廉价的印刷方式。其实审美价值和印刷水准并不是评判这些图像出版的唯一标准,潜在的传播范围是另一项有意义的参照值。相对劣质的书籍意味着生产周期更短,售价更为低廉,也更容易占领低端市场,可以将中国知识快速传递到更广泛的读者中去。但这些低端出版物的弊端在于其传递的视觉知识有时并不可靠。为了赚钱,这些书商会复制剽窃使团成员们的画作,甚至纯粹凭借对中国的想象自行制作插图。

1794 年 7 月 26 日,英国风景画家约瑟夫·法灵顿在日记中写道:"他(达尔林普先生)[3] 告诉我马戛尔尼勋爵和他同去中国的团员们已经决定:不将记录经历的游记分散保管,而是每人都把自己的游记贡献给一本合集,并将其修

1　Theodore Besterman, A Bibliography of Lord Macartney's Embassy to China 1792 - 1794, London: N&Q, CLIV, 1928.

2　Alain Peyrefitte, Images de l'Empire Immobile par William Alexander, peintre-reporter de l'expédition Macartney, Paris: Libraire Arthème Fayard, 1990; J.L. Cranmer-Byng, An Embassy to China: Being the Journal Kept by Lord Macartney during his Embassy to the Emperor Ch'ien-lung, 1793 - 1794, pp.259 - 261;黄一农《龙与狮对望的世界:以马戛尔尼使团访华后的出版物为例》,《故宫学术季刊》第 21 卷第 2 期,第 270—286 页;陆文雪《阅读与理解:17 世纪—19 世纪中期欧洲的中国图像》,第 62—85 页。

3　亚历山大·达尔林普是一名苏格兰地理学家,也是英国皇家学会会员。有关达尔林普的生平参见 Ken Tregonning, "Alexander Dalrymple — The Man Whom Cook Replaced", The Australian Quarterly, vol.23, no.3, 1951, pp.54 - 63。

订出版。这个消息是希基从他哥哥那里得到的,他哥哥曾作为画家陪同马戛尔尼勋爵出行。"[1] 从中可以看出,为了平衡英国社会对此次中国之旅的好奇心和官方对使团言论的把控,马戛尔尼曾希望使团成员们能联合起来,共同出版一本官方性质的游记,以统一的口径面向公众。然而,巨大的商业契机和名利诱惑使得成员们最终没能遵照马戛尔尼的意愿行事。在归国后的第二年,就已经有一些成员经不起书商们的游说,纷纷自行出版了游记。英国书商约翰·德布雷特于 1795 年出版了马戛尔尼贴身男仆爱尼斯·安德逊所撰写的四开本游记《英国人眼中的大清王朝》。[2] 此书一经推出便受到了市场的欢迎,于是同年他们又联手出版了该书的八开本版本,后来还被翻译成了德语、西班牙语等不同的语言在其他欧洲国家出版。

1795 年,伦敦 Vernor & Hood 出版社发行了 144 页的《马戛尔尼使团访华实录》,开本为 175 毫米×115 毫米,每本定价 2 先令 6 便士。[3] 根据书中首页的广告,这本书完成于 1795 年 5 月 25 日,也就是安德逊游记出版后仅一个月。由此可见,当时英国出版界有关出版使团游记的竞争十分激烈。虽然这本书只是安德逊游记的节选,并且制作粗糙,但这是第一本收录了插图的使团游记。书中的卷首画是一幅乾隆皇帝的肖像,画中的乾隆形象并非原创,而是在 18 世纪欧洲所流行的康熙皇帝肖像的基础上改编而成的。1798 年 1 月,该书再版,并增加了两幅新的插图:其中一幅表现的是马戛尔尼向乾隆行礼致意;另一幅是一个中国人在寺庙里向神像祈祷的画面。

1797 年,斯当东正式出版了使团的官方游记《英使谒见乾隆纪实》。其代理书商是乔治·尼科尔(George Nicol,1740? —1828)。尼科尔委托威廉·巴尔莫的出版公司制作该书的首版。这套游记的前两本以文字为主,但插入了不少铜版画。第一本中共有六幅插图,主要是各类图表和建筑平面图。其中的卷首画是亚历山大的《乾隆大皇帝》,系由王后夏洛特的肖像雕刻师约瑟夫·科莱尔雕版制作。第二卷中共插入了 20 幅画作。卷首画是希基绘制的肖像《马戛尔尼伯爵阁下》,由英国艺术家协会会员约翰·霍尔制作。这两本书分别有 518 页和 626 页,开本大小为 321 毫米×255 毫米。

1 Kenneth Garlick and Angus Macintyre, *The Diary of Joseph Farington*, vol. 1, New Haven: Yale University Press, 1978, p.220.

2 Aeneas Anderson, *A Narrative of the British Embassy to China in the Years 1792, 1793, and 1794*, London: Burlington House, 1795. 根据作者在前言部分的介绍,该书成书于 1795 年 4 月 2 日,开本大小为 303 毫米×234 毫米。1963 年费振东将此书翻译成中文。费振东版书名为:《英使访华录》,由商务印书馆于 1963 年出版;北京群言出版社于 2002 年 1 月再次出版该书,并改名为《英国人眼中的大清王朝》。2015 年由电子工业出版社出版时,再次改名为《在大清帝国的航行:英国人眼中的乾隆盛世》。

3 Aeneas Anderson, *An Accurate Account of Lord Macartney's Embassy to China*, London: Vernor & Hood, 1795.

此外,这套书还配有一本单独的大开本画册,尺寸为338毫米×264毫米。[1] 画册里包括44幅不同尺寸的图片,其中一些是大折页画,最大达到578毫米×420毫米。画册中有25幅图片是由亚历山大绘制的中国人的服饰和日常生活情景,其余19幅使用的则是曲巴罗、帕里希和使团"狮子号"战舰的舰长伊拉斯谟·高尔(Erasmus Gower,1742—1814)的作品。在绘画主题的选择上,画册中共有11幅描绘使团途经地区的海岸线图和地图,如舟山群岛、山东半岛和澳门等地;另有5幅画的是圆明园、古北口长城、热河小布达拉宫等建筑的平面图;此外还有3幅描绘动植物的图片,内容分别为越南的仙人掌和昆虫,爪哇的火背雉以及中国的鹈鹕。

班克斯亲自监督了整套游记的出版印刷流程,并邀请了当时著名的版画师霍尔和科莱尔制作插图,因此出版费用非常高昂。按照班克斯的估价,印刷2000套书的总成本为4111.2.6英镑,其中制作插画图版就要2283.1.6英镑,此外还有922.7.6英镑的印刷费用。[2] 但高昂的制作成本也印证了出版商对这套书籍市场前景的信心。按照班克斯的原计划,这本大画册中应该有24幅四分之一页面大小的绘画、平面图和图表,并佐以文字说明。此外还应有17幅描绘大自然的画稿。出于对博物学的热爱,班克斯在为这套游记选择插图时十分关注那些表现异域动植物的绘画作品。除上述图像之外,班克斯还希望增加一些"博物学题材的版画,特别是在鞑靼中国的新发现"[3]。

《英使谒见乾隆纪实》在欧洲广受欢迎。英语首版面市仅两年后,市场上就出现了各种欧洲语言的译本。据估计,在1797至1832年期间,这本游记在欧洲七个国家和美国共发行了15个版本。[4] 为了满足低端市场和更广大读者的需求,1797年光在伦敦就出版了其他三个不同廉价版的游记。其中之一是由约翰·斯托克代尔(John Stockdale,1750—1814)出版的《使团谒见中国皇帝历史纪实》。[5] 该书开本大小为203毫米×129毫米。这个版本的游记最早共设十章,配33幅插图,图版主要由雕刻师约翰·达德

1 乔治·尼科尔是国王乔治三世的皇家书商,在伦敦的出版界享有很高的声誉。他曾在约翰·博伊德尔(John Boydell,1720—1804)的莎士比亚画廊中参与对莎翁作品的排版印刷工作。他希望自己的出版物兼具美观和实用性,因此最终为整套书籍选择了两种排版方式:一种是在文本中插入插图,另一种是单独的大开本画册。显然,他沿用了同样的排版方式来出版使团的官方游记。

2 Series 62.04:Invoice Received for Engraving and Printing Illustrations,1791,资料来源:http://www2.sl.nsw.gov.au/banks/series_62/62_03.cfm.

3 同上。

4 John Lust, *Western Books on China Published up to 1850 in the Library of the School of Oriental and African Studies*, University of London:a Descriptive Catalogue, 2006, p.131.

5 George Staunton, *An Historical Account of the Embassy to the Emperor of China, Undertaken by Order of the King of Great Britain:including the manners and customs of the inhabitants, and preceded by an account of the causes of the embassy and voyage to China*, London:John Stockdale, 1797.

利和弗朗西斯·桑赛姆制作。这些插图中有 12 幅附有亚历山大的签名，另有 2 幅出自耶稣会士之手，10 幅植物图片为匿名作者所绘。与威廉·巴尔莫公司的原版游记相比，该书中的插图增添了图片上方的大字号标题，但删除了卷首画和地图。除此之外，书中插图基本依照原版的排版模式，并且和原版一样配有一本画册，其中包括 50 幅插图和 5 幅折叠地图。

第二种低价游记是斯托克代尔于同年发行的另一个《英使谒见乾隆纪实》的删减版本。[1] 这本游记是斯当东游记的删减版，其中同样有 33 幅插图，其中一些是亚历山大的作品。斯托克代尔在书中插入了五页广告，从中可以看出各大书商们对于出版使团游记的竞争是相当激烈的，同时他们还将书中的插图视为一个重要的宣传热点。在广告中，斯托克代尔重点攻击了尼科尔出版的《英使谒见乾隆纪实》。他声称："尽管尼科尔先生或许会用'令人不快'来形容这篇短文。但相比之下，公众会看到，其实本书中的插图并不比原版逊色。"[2] 斯托克代尔还批评了原版游记高昂的出版费用："（马戛尔尼使团）已经让国家损失了二十万英镑。令他们（公众）仍然记忆犹新的是，每本游记被告知以 3 基尼的价格出售。也不知道它现在有什么样的借口，竟然用 4 基尼的成本来出版，除非是东印度公司对这本游记寄予了厚望，促使他们赠送了三千多基尼的雕版费用。"[3] 他讽刺说，原作中的这些插图都是些"耶稣会士描绘中国的欠佳复制品"[4]，是"乏味插图的堆积"，反映出"艺术家就像是出版商第一次定价后又额外加价一样，荣誉感荡然无存。"[5] 从这篇短文可以看出，使团所带回国的中国图像引起了英国社会的广泛兴趣。因此，"由谁来出版这些图像"也就引发了书商之间的激烈竞争。有趣的是，在这个过程中，真正绘制图像的艺术家却从未表态。

尽管出于商业竞争的关系，斯托克代尔对原版游记的评价用语刻薄，但他对亚历山大却颇为欣赏，这可能与亚历山大允许他在书中使用自己的中国图像有关。此时的亚历山大正在筹划出版一系列有关中国的画册，斯托克代尔还替亚历山大的画册做起了广告："但是，向公众推出出版物的攻势并没有就此停止。我们可以补充一点，谦虚的亚历山大先生已经在设法出版一系列与中国有关的真正精美的出版物，这个系列的书籍将由 12 册构成，价格适中，由凸版印刷机印制，每份售价 7 先令 6 便士

1　George Staunton, *An Historical Account of the Embassy to the Emperor of China, Undertaken by Order of the King of Great Britain*: *including the manners and customs of the inhabitants, and preceded by an account of the causes of the embassy and voyage to China*, London: John Stockdale, 1797.

2　George Staunton, *An Abridged Account of the Embassy to the Emperor of China*, p.Ⅳ.

3　同上，p.Ⅴ。

4　同上。

5　同上。

（我们希望第二册出版时没有发生重大事故，因为它本来应该在去年8月面市）。"[1]

第三个廉价版本的游记是1797年小斯当东的家庭教师约翰·克里斯蒂安·赫脱南（Johann Christian Hüttner，1766—1847）用德语写作的《英国使团出访鞑靼中国纪实》。[2] 该书开本大小为159毫米×94毫米，内附27幅插图。两年之后，这本书的法语和荷兰语版本分别在巴黎和莱顿出版。

1798年，威廉·巴尔莫公司出版了使团的一位侍卫塞缪尔·霍姆斯的《塞缪尔·霍姆斯先生的游记》，售价1基尼。[3] 为了避免被盗版，这本书只在骑士和三钩皇家出版社（The Royal Press of Knight and Triphook）出版。该书的原版中并没有插入图片，但在1805年出版的两卷本法文版中却有51幅插图。这些插图大多数都是以斯当东官方游记里的图版和亚历山大手稿中的图片为基础的二次创作。

1804年，T. Cadell & W. Davies出版社出版了巴罗的《我看乾隆盛世》，开本大小为268毫米×213毫米，内有8页插图：3幅黑白，5幅彩色。这些插图都出自亚历山大和帕里希之手，由托马斯·梅德兰和塞缪尔·约翰·尼尔制作。书中的卷首画是接待使团的清廷武官王文雄的画像。如前文所述，在首版中这幅肖像的作者署名是"亚历山大"，但在之后的版本中却变成了希基。事实上，现存署名"希基"的画稿中并没有王文雄的画像。而形成鲜明对比的是，在亚历山大的画稿中至少可以找到8幅王文雄的肖像。这些肖像细节上略有不同，但总体构图都是相同的。大英图书馆的西方手稿部中有一本巴罗捐赠的画册《约翰·巴罗爵士、威廉·亚历山大、塞缪尔·丹尼尔和亨利·威廉·帕里希在1792—1793年马戛尔尼伯爵引领的前往中国的使团中所完成的原始画作》（Add. MS 33931），其中的部分画稿是为巴罗《我看乾隆盛世》中的插图所绘制的底稿。这本画册中有一幅未完成的王文雄肖像画，与巴罗书中的那幅极为相似，可能就是这幅卷首画的原始图稿。与此同时，这幅图与亚历山大手稿中的王文雄形象如出一辙，因此基本可以断定巴罗书中的这幅肖像是亚历山大绘制的。1805年美国的W. F. Mclaughlin出版社发行了《我看乾隆盛世》的美国版本，此书继承了英语版的全部插图。同年，法文译本也在巴黎面市，该版中插入了22幅图（其中两幅为彩色），除了英文版的全部插图外，还有钱币和汉字等中国事物的图像。

1 George Staunton, *An Abridged Account of the Embassy to the Emperor of China*, p.vi.

2 Johann Christian Hüttner, *Nachricht von der Brittischen Gesandtschaftsreise durch China und einen Theil der Tartarei. Herausgegeben von C. B.*, Berlin: Vossische Buchhandlung, 1797.

3 Samuel Holmes, *The Journal of Mr. Samuel Holmes by Samuel Holmes*, London: W. Bulmer & Co., 1798.

《我看乾隆盛世》在推出后成为了又一本热销的使团游记。于是巴罗趁热打铁，于 1806 年出版了第二本游记《1792 年和 1793 年之间的越南之旅》，并插入了由梅德兰雕刻制版的 21 幅插图。除了塞缪尔·丹尼尔绘制的 4 幅画外，其余作品均出自亚历山大笔下。1807 年，T. Cadell & W. Davies 出版社又推出了巴罗编写的两卷本《对公众生活的一些记录，以及马戛尔尼勋爵未出版的部分著述》，其中部分内容涉及马戛尔尼的访华经历。[1] 书中唯一的插图就是作为卷首画的马戛尔尼肖像。这幅画由亨利·艾德里奇（Henry Edridge，1768—1821）在 1801 年绘制，并由意大利雕版师路易吉·斯齐亚沃内蒂制作完成。

作为使团中绘制中国图像最多的人，亚历山大在 1798 年出版了自己的画册《1792 年及 1793 年在中国东海岸航行时记录的岬角、岛屿等景观集》，共收录 46 幅版画，其中 9 幅是地图，4 幅是建筑和工程平面图，其余均是有关中国风土人情的绘画。亚历山大无缘参观长城，所以画册中那幅描绘古北口长城的作品是根据帕里希的草图完成的。此外，《圆明园接待厅正面图》与大英图书馆收藏的《由巴罗、亚历山大、塞缪尔·丹尼尔和帕里希随马戛尔尼使团前往中国途中绘制的原始画稿》中的一幅巴罗手稿非常相似，很可能就是根据巴罗的作品绘制的。这本画册中所有的作品均是黑白的，而且除了标题之外少有文字介绍，因此，在推出之后并未得到广泛关注，甚至被批评为"一本几乎没有或根本没有审美趣味的图像收藏集"[2]。事实上，这本画册中的作品比亚历山大之后出版的两本画册更强调精确性和科学性，雕版工艺也十分精湛，可惜其中缺乏迎合市场的娱乐性和描述性元素，因此并不受大众欢迎。

亚历山大并未气馁，同年他开始出版自己的第二套（共 12 册）中国题材画册。前九册由尼科尔在 1797 年的 7 月和 10 月、1798 年的 5 月和 9 月、1799 年的 3 月和 12 月、1800 年 10 月、1801 年 8 月和 1802 年 1 月分别发行。其余的三册由威廉·米勒在 1803 年 10 月和 1804 年 11 月分两次发行。1805 年，米勒又出版了这 12 册画册的合订本《中国服饰》，内有 48 幅 342.9 毫米×254 毫米大小的彩色铜版画，每幅画都有一页的相关注释。[3]

1 John Barrow, *Some Account of the Public Life, and Selection from the Unpublished Writings, of the Earl of Macartney*, London：T. Cadell & W. Davies, 1807.

2 Patrick Connor, Susan Legouix Sloman, *William Alexander：An English Artist in Imperial China*, p.13.

3 值得注意的是，米勒出版社在 1800 年已经出版了一本名为《中国服饰》(*The Costume of China Illustrated by Sixty Engravings with Explanations in English and French*)的画册，收录有 60 幅画作。George Henry Mason, *The Costume of China, Illustrated with Sixty Engravings：with explanations in English and French*, London：William Miller, 1800.从绘画风格上来判断，这本画册应该出自一位中国外销画家的手笔。这本画册的名字和内容都与亚历山大的画册非常相似。这本画册发行后很受市场欢迎，米勒会选择给亚历山大的画册起如此雷同的名字可能也是受此影响。

这本画册的定价为6基尼。多数的图画上都标有亚历山大的签名"W. Alexander fec."。这本画册推出后广受好评,之后被再版了很多次。每一版的细节都有所不同:有的附有广告,有的附有订阅人名单,还有一些添加了亚历山大的肖像。

1814年,约翰·默里出版社发行了亚历山大的第三种中国画册《中国服饰与民俗图示》。当时的约翰·默里出版社正在陆续出版一套旨在向英国观众介绍全球服饰和风土人情的系列画册,而亚历山大的画册正是其中的一本。该画册开本为342.9毫米×171.45毫米,包含50幅彩色铜版画。所有的画下方都标有出版社名字和制作日期,以示图片归属。除了卷首画之外,其余图片都没有亚历山大的署名。和《中国服饰》一样,该画册中所有的画作旁都配有一页解读文字。《中国服饰与民俗图示》中的作品无论在绘画还是雕版水准上都不够精良。或许亚历山大只是想要快速将这些中国图像变成经济收入,从而因筹备时间短而无法追求完美。也或许亚历山大只是提供了一些草稿,而最后的定稿是出版社方面另外雇用画家完成的。总之,该画册中的人物和构图都略显潦草,不似《中国服饰》中那般精致细腻。但即使如此,该画册依然受到市场的欢迎。J. Goodwin 和 Howlett & Briemmer 出版社分别于1830年和1840年分别再版了该画册。

在所有这些包含中国题材插图的出版物中,斯当东1797年的《英使谒见乾隆纪实》是最核心的官方游记,亚历山大和其他使团成员都为书中的插图提供了图像素材。而亚历山大、赫脱南和巴罗选择在此之后出版自己的书,是为了表示对官方出版的尊重。与使团的这些核心成员相比,其他一些次要成员,如安德逊和塞缪尔·霍姆斯的游记在出版时并没有获得亚历山大的图像资源。这种现象或许可归因于亚历山大和这些成员之间的关系生疏,也可能是亚历山大考虑到这些书籍存在与自己画册的市场竞争关系。但无论原因何在,事实是,这几位成员的游记因未能使用官方画家的画作而使书中图像的权威性有所减损。

三、手稿收藏情况

1. 亚历山大身后的两次拍卖

在结束了中国之旅后,亚历山大在实地写生的草图基础之上制作了千余幅正式的水彩画作品,如今其中的一些被世界各地的私人藏家所收藏。这些画作大多是通过亚历山大身后的两轮拍卖流出的:第一次拍卖由苏富比以亚历山大的名义于1816年11月25日举行,地址位于亚历山大的居所斯特兰德大街145号凯瑟琳大街对面。此次拍卖会持续了五天,拍品共有

1383 件，主要包括一些英语书籍和杂志，还有一些亚历山大绘制的书籍插画图稿。值得一提的是，约书亚·雷诺兹、托马斯·庚斯博罗（Thomas Gainsborough，1727—1788）和约翰·佐法尼（Johan Zoffany，1733—1810）的绘画作品也作为亚历山大的私人收藏出现在拍卖会上。拍品中亚历山大所绘制的中国图像皆为铜版画，其中就包括 133 号镀金包装的《中国服饰》、134 号《中国服饰和民俗图示》（其中包含一些原始手稿）和 135 号《中国民俗》（1814）。[1]

　　1817 年 2 月 27 日，另一场持续了十天的拍卖会在同一地点举行。此次拍卖以绘画种类划分场次，拍品依旧为亚历山大私藏。第二天的拍卖主题是"书籍插图"，其中包括 209 号亚历山大所绘制的"越南景观"，218 号同样出自亚历山大之手的"18 幅描绘中国东部沿岸海岬的作品"。在第七天的拍卖中有一个特别设置的场次，即"亚历山大先生前往中国时绘制的东方景物"，其中有 6 幅水彩画和素描，编号依次为 856 至 860 以及 866。第八天的拍卖主题是"铜版画"，其中 956 号拍品是 3 幅草图，962 号是名为《中国服饰》的铜版画，964 号是 4 幅大尺寸的中国沿海海岛和海岬地图。最后一天的拍卖主题是"不同收藏中亚历山大先生原始画作的复制品"，其中 1205 号拍品由同框的 4 幅中国主题作品组成，1208 号是素描《中国人像主题创作》，1209 号是一幅完成度较高的《中国主题作品》，还有 1224号《中国澳门白鸽巢前地》和 1225 号《中国堡垒景观》。上述这些作品都是由亚历山大绘制的。奇怪的是，1217 号拍品《中国景观》虽是中国题材的作品，但绘者是希基，并不符合当日拍卖主题，然而它依然出现在拍卖清单中。在"油画"专场中有 2 幅亚历山大创作的中国主题绘画：1249 号拍品《中国人物组图》和 1273 号未完成的《一双中国物品》。除了这些艺术作品之外，还有部分亚历山大的画具（968 号和 969 号：共有十盒装在中式盒子里的印度墨）也被拿出进行拍卖。这些墨很可能是他在中国创作时所使用的。[2]

　　这两次拍卖共有 21 幅中国题材的绘画作品卖出。除去一幅来自希基，一幅来自一位佚名画家之外，其余均是亚历山大的作品。现在可查到的拍卖目录只是简单标注式的，并没有给出买家信息。

1　British Museum, *A Catalogue of the Entire and Very Valuable Library of the Late William Alexander*, By Sold by Auction, by Mr. Sotheby, on Monday 25th November, Collected in Catalogues of Books July-Dec 1816, London: British Museum, 1816.

2　British Museum, *A Catalogue of the Entire and Genuine Collection of Pictures, Prints and Drawings of the Late William Alexander*, which will be Sold by Auction, By Sold by Auction, by Mr. Sotheby, on Thursday February 27, 1817, and Four Following Days, and on Monday March 10, and Four Following Days. Collected in Sale Catalogues 1817 - 1818 (2), London: British Museum, 1818.

亚历山大所藏马戛尔尼使团所创作的中国主题绘画拍卖清单

日期	拍卖编号	拍品名称	创作者	艺术种类	拍品描述
1816年11月25日	No.133	《中国服饰》（The Costume of China）	威廉·亚历山大	设色书籍插图图版（1805版）	四开本，大开本，红色摩洛哥羊皮革封面，镶金边。其中包括原始草图和一组素描稿。
1816年11月25日	No.134	《中国服饰和民俗图示》（Picturesque Representation of the Dress and Manners of the Chinese）	威廉·亚历山大	设色书籍插图图版（1814版）	四开本，大开本，红色摩洛哥羊皮革封面，镶金边。该书附有一组速写图、一组素描稿和一套亚历山大用印度墨水写的有关蚀刻制作的说明。
1816年11月25日	No.135	《中国民俗》（Manners of the Chinese）	威廉·亚历山大	蚀刻校样和设色书籍插画图版（1814版）	四开本
1817年2月28日	No.209	《越南景观》（Views in Cochin china）	威廉·亚历山大	校样	
1817年2月28日	No.218	《18幅描绘中国东部沿岸海岬的作品》（Eighteen Sets of Headlands, &c. of the Eastern Coast of China）	佚名，由威廉·亚历山大保存	书籍插图	

日期	拍卖编号	拍品名称	创作者	艺术种类	拍品描述
1817 年 3 月 11 日	No.856	《中国主题的素描》（*Sketches of Chinese Subjects*）	威廉·亚历山大	摹图	
1817 年 3 月 11 日	No.857	同上（服饰）	威廉·亚历山大	摹图	
1817 年 3 月 11 日	No.858	同上印刷品	威廉·亚历山大	摹图	
1817 年 3 月 11 日	No.859	同上	威廉·亚历山大	设色蚀刻画	
1817 年 3 月 11 日	No.860	"服饰"（*Costume*）	威廉·亚历山大	设色蚀刻画	
1817 年 3 月 11 日	No.866	《在珠江东侧发掘的石观音和佛寺》（*The Rock of Quan Yen, with a Temple of the Priest of Foi, &c Excavation at the East Side of Canton River*）	威廉·亚历山大	水彩画	
1817 年 3 月 12 日	No.956	《中国服饰》2 号（*No.2 of The Costume of China*）	威廉·亚历山大	铜版画	三幅速写
1817 年 3 月 12 日	No.964	《中国沿海海岛和海岬》（*Headlands and Islands on the Coast of China*）	威廉·亚历山大	铜版画	四大张对开纸

日期	拍卖编号	拍品名称	创作者	艺术种类	拍品描述
1817年3月14日	No.1205	同框的四幅中国主题作品（Four Chinese Subjects in one frame）	威廉·亚历山大	素描	
1817年3月14日	No.1208	《中国人像主题创作》（A Chinese Subject full of Figures）	威廉·亚历山大	素描	
1817年3月14日	No.1209	《中国主题作品》（A Chinese Subject）	威廉·亚历山大	素描（已完成）	
1817年3月14日	No.1217	《中国景观》（View in China）	托马斯·希基	未标明	
1817年3月14日	No.1224	《中国澳门白鸽巢前地》（Camoens' Grotto at Macao China）	威廉·亚历山大	未标明	
1817年3月14日	No.1225	《中国堡垒景观》（View of a Chinese Fort）	威廉·亚历山大	未标明	
1817年3月14日	No.1249	《中国人物组图》（Group of Chinese Figures）	威廉·亚历山大	油画	
1817年3月14日	No.1273	《一双中国物品》（Pair of Chinese Subjects）	威廉·亚历山大	油画	未完成作品

随着两次拍卖会的举行,亚历山大的收藏被四散到世界各地,很难再追踪这部分画作之后的收藏历史,好在博物馆中收藏的使团绘画作品依然有迹可循。使团关于中国主题的创作在英国主要可见于两大收藏:大英图书馆的亚洲、太平洋和非洲藏品部,以及大英博物馆的绘画部。另外,在美国耶鲁大学英国艺术中心的保罗·梅伦藏品部也藏有一些使团作品,且部分作品具有独特性。这三处的收藏品基本上覆盖了马戛尔尼使团中国之行途中创作的原始草图以及归国后创作的中国题材绘画。

2. 大英图书馆的亚洲、太平洋和非洲藏品部

就笔者调研所见,大英图书馆的亚洲、太平洋和非洲藏品部中藏有四本共 870 幅马戛尔尼使团的绘图手稿。[1] 这些作品都是 1792—1794 年间使团出使中国途中所绘制的写生图稿,题材主要集中在沿途各地的风景、风土人情、各种物产以及使团成员们的日常生活,涉及中国主题的作品有 500 余幅。这四本画册的尺寸为 565.15 毫米×431.8 毫米,其中图稿的尺寸大小不一,最小的 88.9 毫米×127 毫米,最大的 495.3 毫米×330.2 毫米。这些手稿在 19 世纪前期时分为两卷,由英国东印度公司收藏,1832 年被重新分类,但原始的顺序和编号得以保留。画册 WD959 中,f. 48 67 是巴罗的作品,f. 49 74 出自一位"中国官员"之手,f. 64 174 是希基的画作。WD961 中,f. 8 28 和 f. 44 124 是斯当东的作品,ff 59,59v 157—159 是帕里希的作品,f. 60v,61 161—162 是一位不知名中国画家的作品。四本画册中的其余作品均出自亚历山大之手。

所有画作都在右上角或是正上方标注编号,且大多出自同一人之手。多数编号使用的是红色或黑色墨水,少量为铅笔。在画册 WD959 和 WD961 的起始部分,有一些图片上有重复编号的情况,说明这些图片是经过多次编订的。例如《越南岘港烟叶村的风光》(WD 959 f. 5 34,图 2.6)上的编号就更改了两次:从黑色墨迹的"22"改成"12",再改成如今使用的标号,即红色墨迹的"34"。在这幅图之后,这本图册中其余图片的编号未再有过改动。画册 WD960 中的内容多与中国无关,表现的都是中津巴布韦和交趾半岛的风土人情。其中少数作品为人像和静物,这部分作品缺少编号。除此之外,WD960 中的多数图稿为亚历山大在海上航行时所完成的各地海岸线图示,这部分画面上的编号都由铅笔标注且圈出,与收藏中其他图画上墨水笔迹的编号不同。

1 其中 WD961 分 1、2 两册。

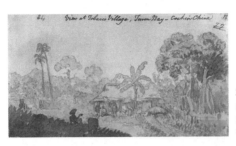

2.6 威廉·亚历山大《越南岘港烟叶村的风光》，1792—1794年，纸本铅笔淡彩，大英图书馆藏（WD 959 f.5 34）

就手稿中所描绘的地域而言，不足 300 幅的图稿记录了使团一行在巴达维亚和越南的见闻，[1] 其余 500 余幅作品描绘的是中国从澳门至热河一路的风土人情。多数画稿的尺幅不大且标记有文字以提示画面内容。从这部分的画稿中可见，当时使团所使用的绘制工具多为钢笔、铅笔、炭笔以及水彩颜料。藏品中还有八幅雕版印刷的作品，应为使团归国出版部分图像之后所添加。图稿所使用的纸张多为铅化纸，但也有一些纸张非常薄，透过图画依稀可见背面的手写字迹。这些应该是被二次使用的信纸或包装纸。亚历山大在画纸使用上的窘境可能与他和希基之间不愉快的交往有关，托马斯·丹尼尔和威廉·丹尼尔在同马戛尔尼使团一起归国时曾听说过，"亚历山大时常抱怨说，虽然希基管理着大量的绘画用具，但在自己需要时，希基却不愿提供纸笔"。[2]

手稿中对于中国的描绘涉及面十分广泛，有各种城市及乡村风光、标志性建筑物、人物肖像、各种动植物和交通工具，其中还穿插着部分亚历山大书写的旅途见闻。[3] 由于是写生手稿，多数作品并没有作者的署名，但当画面中的内容是英国人不熟悉的事物时，画家会加上解释性的标题。有时，绘者会在一张纸上画多种动物、人像和建筑物的写生画，这些内容之间没有联系，也无法串联起一个完整的构图，纯粹是画家在一张纸上的多次即时记录。总体而言，大多数的手稿应该是使团在华时的实地写生稿件，完成度并不高，但为之后画册和书籍插图的出版提供了宝贵的视觉材料。

3. 耶鲁大学英国艺术中心的"保罗·梅伦藏品部"

耶鲁大学英国艺术中心保罗·梅伦藏品部拥有 46 幅亚历山大的水彩

1 这部分内容主要见于画册 WD960。

2 Kenneth Garlick, Angus Macintyre, *The Diary of Joseph Farington vol.1*, New Haven: Yale University Press, 1978, p.282.

3 有关这些画作的具体内容，参见 Mildred Archer, *British Drawings in the India Office Library vol.2*, London: HMSO, 1969, pp.371-391.

画作,其中共有31幅描绘的是他的中国视觉经验,但并未标注创作日期。
除此之外,收藏中还有一幅威廉·丹尼尔的木板油画《广东的欧洲商馆》
(B1981.25.210,图2.7),描绘的是广州口岸十三行和周边景色。这幅油画
上标明创作日期为1806年。这应该是其与马戛尔尼使团同路回国之后,
在自己的写生草图的基础上创作完成的。

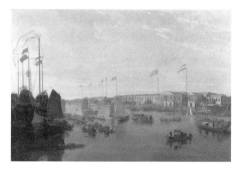

2.7 威廉·丹尼尔《广东的欧洲
商馆》,1806年,木板油画,耶鲁
大学英国艺术中心保罗·梅伦藏
品部藏(B1981.25.210)

　　与上文介绍的大英图书馆藏品多为速写草图不同,保罗·梅伦收藏的
画作完成度相对较高,但不同的作品之间依然有所差别:其中一些是已经
完成的水彩画;另一些有完整的构图但在绘制工序上尚未完成,部分铅笔
轮廓依然暴露在外;还有部分是纯粹的素描稿。藏品中有多幅作品出现在
亚历山大的《中国服饰》中,且这本画册的卷首画也完整地出现在藏品中
(B1975.4.985),这说明保罗·梅伦的藏品应该是为了亚历山大《中国服
饰》的出版所做的准备工作之一。但并非《中国服饰》中的所有作品都出现
在这批藏品中。有可能是因为部分画作已经佚失,也可能保罗·梅伦的藏
品只是从某一批藏品中分出来的一小部分而已。保罗·梅伦的藏品中所
囊括的图像元素大多存在于大英图书馆所收藏的870幅草图中,但也有少
数作品无法找到其图像原型。《中国女孩》(B1977.14.4961,图2.8)、《中国
学者》(B1977.14.4911)和《中国海神》(B1975.4.809,图2.10)这三幅图都
十分生动,人物的服饰、身形和神态细节也都刻画仔细,应当是建立在现实
视觉基础之上,而非即兴创作完成的。但这三幅图在笔者所见的所有使团
图像作品中,均缺乏为其提供图像原型的写生底稿。因此,大英图书馆的
870幅草图可能并不完整,部分有所佚失。关于大英图书馆中的草图收藏
不完整这一点,保罗·梅伦藏品中构图和设色都较为完整的一幅作品《街
头演出》(B1975.4.11,图2.9)也可视为佐证:在画面中的演出箱上有六个
汉字"杭美景故事州"(正确的汉字顺序应该是"杭州美景故事"),但这六个
汉字并未出现在大英图书馆的任何草图中。亚历山大没有系统学习过汉
字,这六个字排列顺序的错误也说明他对于汉字并不了解。如果没有实际
的视觉经验和现场写生记录,他是不可能凭借记忆自行写出这些字的。这
里有两种可能性:一是大英图书馆藏的草图有部分佚失;二是这些作品的
创作并不依赖于草图,因为它们本身就是写生草图的一部分。

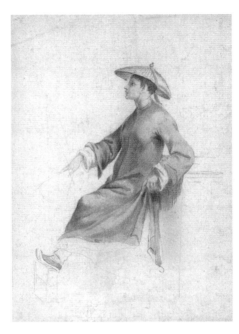

2.8 威廉·亚历山大《中国女孩》,1792—1793年,纸本铅笔淡彩,耶鲁大学英国艺术中心保罗·梅伦藏品部藏(B1977.14.4961)

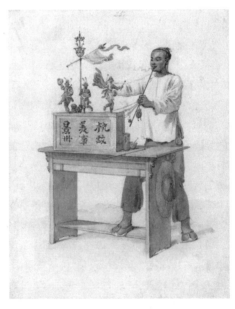

2.9 威廉·亚历山大《街头演出》,1792—1793年,纸本铅笔淡彩,耶鲁大学英国艺术中心保罗·梅伦藏品部藏(B1975.4.11)

保罗·梅伦藏品中一些完成度较高的图片,如《女神像》(B1975.4.808)和《中国海神》上均署有亚历山大姓名的首字母缩写"W.A."。《中国帆船上的渔人》(B1975.4.6)和《广东商行对面的堡垒》(B1975.3.1084)两幅画下方的署名为"W. Alexander 1794",但字迹只可见上半部分,可见这两幅图曾被裁剪过。而"1794"的落款提示了这两幅作品的创作地点有多种可能性:它们有可能是在居留中国期间完成的,也可能是在归国航程途中或是抵达英国后完成的。[1] 保罗·梅伦藏品中的图片大多没有编号,只有《一位穿着朝服的官员》(B1975.4.3)、《中国武士》(B1975.4.13)和《街头演出》这三幅图在正上方用铅笔分别标记了"5""24"和"25"。目前尚不清楚这一序列中其余编号的作品流落何处,有可能是因为保罗·梅伦藏品佚失了一部分,也有可能这三幅图是额外被纳入藏品中的。

2.10 威廉·亚历山大《中国海神》,1792—1793年,纸本铅笔淡彩,耶鲁大学英国艺术中心保罗·梅伦藏品部藏(B1975.4.809)

4. 大英博物馆绘画部

大英博物馆绘画部藏有一本《描绘中国的作品》(1865,0520.193 - 274)。这本画册被单独装在一只纸盒内,装帧精良,封面材质选用摩洛哥香橼木,配有带状书签。其中有82幅亚历山大绘制的有关中国内陆和边境的水彩画,大小皆为443毫米×334毫米。绘画内容包括人像、风景、建筑、动物和农具。很多画面上都印有"1794 J. Whatman",说明使用的是该公司的优质纸张。画册卷首附有两页清单,对于每幅画作进行简单描述,书尾有8页空白页,封底是云纹绸面。此外,画册中每幅画的下方还用文字标注了所画内容。画册中有一些作品署名"W.

1 马戛尔尼使团于1793年6月19日到达澳门,正式开始中国之旅。使团9月13日抵达热河,14日受到乾隆接见,1794年3月17日从澳门起航归国,同年9月6日到达朴茨茅斯。如果这些作品大多是访华期间绘制的,那说明亚历山大当时就开始计划出版《中国服饰》了。

A.",还有一些标注有创作年份。这卷画册由大英博物馆于1865年从查尔斯·博尼牧师(Charles Burney,1815—1907)手中购得。博尼的父亲是英国圣奥尔本斯镇圣公会的会吏长查尔斯·帕尔·博尼博士,也是一位音乐方面的专家。为了用欧洲音乐和乐器给乾隆留下深刻印象,马戛尔尼在出发之前曾向他咨询过相关音乐知识。[1] 这些作品的画面构图及设色都较为完整,选材也基本囊括了所有使团画作所涉及的领域,显然是经过精心挑选的。它们有可能是马戛尔尼归国后送给博尼家族的礼物,也可能是博尼博士在亚历山大身后的拍卖会上购得的。画册中的一些图稿不仅出现在亚历山大的画册《中国服饰》中,还有一幅被收入《英使谒见乾隆纪实》。

这些图稿在右上角都有黑色钢笔书写的编号,而编号并非按照创作日期的先后顺序,这与大英图书馆亚洲、太平洋和非洲藏品部中随意的编号顺序有所不同。苏珊·莱乔斯曾判断是亚历山大自己完成了此卷画册的整理和装订工作,[2] 但这种判断是值得商榷的,因为藏品画稿上的编号和亚历山大日记中的笔迹并不吻合,却和大英图书馆藏WD959和WD961这两本画册中的编号笔迹更为相近。例如大英博物馆作品1865,0520.211中编号"19"的数字"9"与亚历山大日记中的"9"相比,尾部显卷翘状,同大英图书馆的编号笔迹更为相近(图2.11—2.13)。大英图书馆曾经隶属于大英博物馆,所以可能的情况是:所有的图稿曾经由同一个人进行整理并标号,而这个人并非亚历山大。身为大英博物馆的文物管理员,亚历山大或许曾让同事帮忙为这些图片标上编号。

2.11 威廉·亚历山大,大英博物馆藏作品1865,0520.211局部

1 Susan Legouix, *Image of China*：William Alexander, p.30.

2 同上。

2.12 威廉·亚历山大,大英图书馆藏作品 WD959 f.37 19 局部

2.13 威廉·亚历山大《亚历山大访华日记》局部,大英图书馆藏（Add MS 35174：1792-1794)

这本画册中只有9幅图稿下方提供了具体创作日期[1],最早的一幅绘制于1793年8月12日（1865,0520.197),最晚的是1794年1月8日（1865,0520.217)。这说明这9幅作品的创作最晚完成于1794年的1月之前,此时使团尚未离开中国。画册卷首所附的文字中明确提及了亚历山大的《中国服饰》,因此其整理并进行完善的日期一定不早于《中国服饰》出版的1805年。巫鸿曾判断"后一本（《中国服饰和民俗图示》)可能并非出自他[2]的手笔[3]"。然而大英博物馆绘画部藏品中的《澳门的鞑靼船家女》（1865,0520.206,图2.14)一图以《船家女》的名称出现在《中国服饰和民俗图示》中,这说明此书起码不可能完全出自他人之手,亚历山大是亲自参与其创作和策划的。除了这卷画册,绘画部还拥有一些铜版插画和一幅希基绘制的河岸边中国纤夫们拉纤的水彩画（图2.2),但完成度并不高。

1 注有创作日期的作品为:1865,0520. 193、195—197、203、207、208、217 和 243。

2 此处的"他"代指亚历山大。

3 Wu Hung, *A Story of Ruins: Presence and Absence in Chinese Art and Visual Culture*, London: Reaktion Books, 2012, p.97.

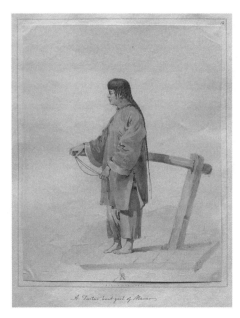

2.14 威廉·亚历山大,《澳门的鞑靼船家女》,
1793—1796 年,纸本铅笔淡彩,大英博物馆藏
(1865,0520.206)

5. 三大主要收藏机构的内在联系

总体而言,大英图书馆亚洲、太平洋和非洲藏品部拥有的 870 幅图稿虽然都是实地写生稿且完成度不高,但它们为大英博物馆绘画部和耶鲁大学的保罗·梅伦藏品部提供了充分的图像素材。保罗·梅伦拥有一些大英博物馆和大英图书馆所没有的图像素材,不同画面的完成度也不一致,它可能是实地写生底稿的一部分。相比之下,大英博物馆绘画部的藏品构图和设色最为完整,其图像元素全部来自大英图书馆的 870 幅底稿。

这三处的藏品中各有一幅描绘“眼光娘娘”的作品,这也是一个阐释三大主要收藏机构可能存在的内在联系的绝佳案例。比较这三幅图会发现,大英图书馆中的《女神,眼光,一个偶像》(WD 961 f.19 55,图 2.15)是亚历山大在华期间搜集到的第一手视觉资料。尽管这幅画的构图并不完整,但提供了眼光娘娘、法器镜子和香炉等最基本的图像信息。而保罗·梅

伦藏品部中的《女神像》(B1975.4.808，图2.16)是在大英图书馆藏品的
基础上进行的二次创作。这幅作品的构图已经相对完整，香炉也被放到
了正确的位置，画家也在原始草图的基础上做了一些细节的修改，例如增
加了神像的底座部分和香炉中冒出的烟雾。画家还将眼光娘娘的上衣下
摆从蓝色变成了红色，裙子的底色也改成了黄色，娘娘的眼睛也从微闭变
成了目视前方。然而，这张图并不是最终的定稿。大英博物馆所藏的绘
画《天意，通州寺庙里的一尊神像》(18650520.220，图2.17)是在此基础
上更进一步修改的版本。大英博物馆版本的画面比保罗·梅伦藏品的画
面更具视觉冲击力。亚历山大在这幅图中使用的颜色饱和度更高，更强
调服饰和香炉的光泽以及烟雾缭绕的寺庙氛围，也将娘娘的脸颊画得更
加红润，更具有女性色彩。画中娘娘的上衣下摆和裙子的颜色和保罗·
梅伦藏品中的一致，这说明这幅图的创作基础是保罗·梅伦藏品而非大
英图书馆的藏品。最终，这幅《眼光娘娘》出现在了《英使谒见乾隆纪实》
第二卷中(图2.18)。

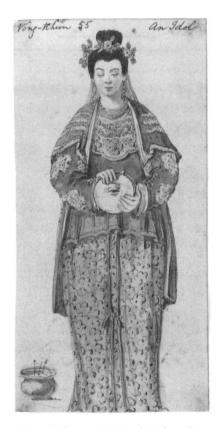

2.15　威廉·亚历山大《女神，眼光，一个偶
像》,1792—1794年，纸本铅笔淡彩，大英图
书馆藏(WD 961 f.19 55)

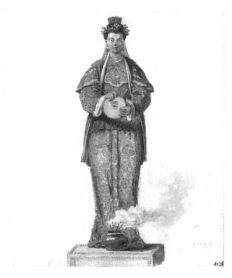

2.16　威廉·亚历山大《女神像》，1792—1794 年，纸本铅笔淡彩，耶鲁大学英国艺术中心保罗·梅伦藏品部藏（B1975.4.808）

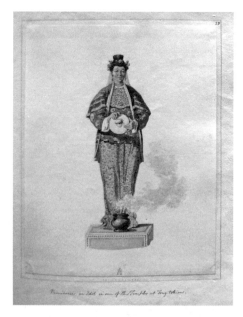

2.17　威廉·亚历山大《天意，通州寺庙里的一尊神像》，1792—1796 年，纸本铅笔淡彩，大英博物馆藏（18650520.220）

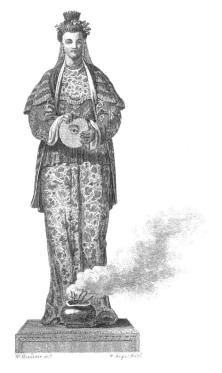

图 2.18　威廉·亚历山大《眼光娘娘》，1797年，铜版画，威廉·安古斯制版，收录于《英使谒见乾隆纪实》第二卷

6. 其余机构的收藏情况

　　除了上述马戛尔尼使团中国图像的三大主要收藏机构之外，亚历山大的日记（Add MS 35174）最初为其家族持有，后被梅德斯通博物馆收藏，1797 年又被爱德华·霍夫斯（Edward Hughes，1832—1908）纳入大英博物馆绘画部的收藏中，次年移至大英博物馆图书馆手稿部。现在这些日记为大英图书馆西方手稿部所藏，其中包括 8 幅亚历山大描绘中国的画稿，还有 1 幅佚名中国画家绘制的中国新年图景。在日记的文字间隙，亚历山大还插入了一些小图示，作为对中国的视觉记录，包括中国铜钱、中国龙的形象和各种中国旗帜的样式等。大英图书馆另藏有一册原属于伊拉斯谟·高尔爵士的《狮子号航行记》（Add MS 21106），其中有 39 幅插图，多为描绘中国风景的水彩画、中国地图和中国建筑的设计图。这本画册中的少数作品并不直接与中国相关，而是记录了抵达中国之前的沿途风光。

　　大英图书馆西方手稿部的画册《约翰·巴罗爵士、威廉·亚历山大、塞

缪尔·丹尼尔和亨利·威廉·帕里希在 1792—1793 年马戛尔尼伯爵引领的前往中国的使团中所完成的原始画作》中包含 19 幅图稿,多为铅笔淡彩的手绘草图,还有小部分铜版画。其中一些图稿以雕版印刷的形式出现在斯当东的《英使谒见乾隆纪实》、巴罗的《我看乾隆盛世》和《1792 年和 1793 年的越南之旅》中。画册在开篇附有马戛尔尼、巴罗、斯当东和其子小斯当东的画像。此外,西方手稿部中由巴罗捐赠的《威廉·亚历山大和塞缪尔·丹尼尔的原始画作》,内含 38 幅水彩画稿。这本画册多少有些"名不符实",因为其绘制者并不局限于亚历山大和萨缪尔,还包括了 3 幅帕里希的作品和 3 幅巴罗的作品。画册中的多数作品绘制于前往中国的旅途中,巴罗的 3 幅作品都是 1801 年至 1802 年前往南非执行任务时所绘制的。这卷画册中的一些图稿后来也成为了巴罗的《我看乾隆盛世》和《1792 年和 1793 年的越南之旅》中的插图。

大英图书馆地图藏品部中的"乔治三世的地图收藏"藏有乔治三世捐赠的《80 幅用以描绘由乔治·马戛尔尼勋爵率领前往中国的使团的风景画、地图、肖像和图画集》,其中图稿皆为手工上色,有 17 幅作品来自巴罗,23 幅来自帕里希,1 幅来自威廉·戈姆,其余作品均出自亚历山大之手。该图画集中的部分图稿后来作为插图出现在斯当东的《英使谒见乾隆纪实》中。

在亚历山大的家乡,梅德斯通博物馆藏有 34 幅亚历山大的水彩画,其中 16 幅描绘的是中国。香港美术馆藏有 46 幅亚历山大绘制的印刷插画。此外,马戛尔尼使团绘制的中国图像还广泛收藏于维多利亚与阿尔伯特博物馆、亨廷顿图书馆、伯明翰美术馆、曼彻斯特博物馆,以及一些私人收藏家手中。使团的绘画手稿之所以会被那么多不同的机构所收藏,主要是因为这些作品的用途多样且经手人众多。一般来说,使团的中国绘画在当时主要有三种不同的用途,即私人收藏、商业出版和礼品馈赠。首先,亚历山大本人保存了大量自己的原始手稿,由于之后他成为了大英博物馆的工作人员,因此大英图书馆和博物馆里的图片多数是由他捐赠的。为了维护良好的社会关系,也是为了个人前途而筹谋,亚历山大挑选了一些高质量的图片作为礼物送给政要或皇室,这些作品因此被私人所收藏,"乔治三世的地图收藏"就属此列。其次,亚历山大保留了使团的少量原始草图,这些图后来在他身后经由拍卖会流入民间收藏家手中。最后,亚历山大还会在草图的基础上创作出更完整的绘画,并把这些画的使用权出售或赠送给一些出版商和使团成员,用于商业出版。书通常是由出版商直接出售的,例如《英使谒见乾隆纪实》和《中国服饰》等,在这些出版物中,亚历山大的名字会被写在画面下方以示版权所在,他也确实因此赚得了颇丰的版税。但出版之后,这些画作并没有全部归还亚历山大,而是随着不同的经手人进一步流散开,其中的一部分最终回流到公共机构,如巴罗的《威廉·亚历山大和塞缪尔·丹尼尔的原始画作》里面就有一些这样的作品,他也把这本画

册捐赠给了大英图书馆。

四、使团所绘中国图像的历史意义

马戛尔尼使团的政治和经贸任务虽然失败了，但他们带回了对中国的观察报告。使团成员们绘制的中国图像为英国乃至整个欧洲全面观察和探索中国提供了一个契机。马戛尔尼特意聘请了两位随团画家，可以看出他对于搜集中国图像是较为重视的。亚历山大的作品之所以在后世得到高度评价，这是因为它们从英国人的视角出发，对中国的社会环境做了整体性的描绘，并在其中暗示了18世纪末19世纪初英国人对自我乃至世界和自身关系的认知。

1. 英国向外探索过程中获取的新鲜中国知识

使团创作的中国图像的确向欧洲传递了中国形象，同时也反映出了英国积极探索外部世界的兴趣。启蒙运动给英国人带来的不仅是科学精神，还促使他们用这种精神去向外探索世界。在追求探索和科学研究的过程中，图像记录的重要性逐渐得到了凸显。

在17和18世纪，用图画来记录旅途见闻是欧洲探险家出海航行时的普遍做法。1636年，阿伦德尔伯爵托马斯·霍华德（Thomas Howard，1585—1646）在阿伦德尔使团访问德国期间雇用波希米亚画家温塞斯劳斯·霍拉（Wenceslaus Hollar，1607—1677）随团绘制地图。这次出使开启了使团聘请专业画家记录旅途中图像信息的先河，对之后的海外探险队和使团影响深远，也启发了马戛尔尼使团记录中国视觉信息的实践。

18世纪中期至19世纪末，英国的博物志研究[1]随着向外殖民事业的展开而迅速发展，其研究范围从收集古物和动植物标本扩展到专门的植物学、建筑学、社会风俗等领域，研究成果也被视为人类社会发展的证据。在博物志的研究过程中，一项极为重要的资料搜集工作便是绘制有关当地自然物产和社会风俗的图像。由此，"表现性艺术被迫向自然主义靠近，其承担的重任比以往或之后任何时候都要更为强烈"[2]。图像的创作开始服务

1 博物志的概念不同于自然史或自然哲学，它不属于强调"时间感"的历史学领域，也不属于强调义理研究的哲学。有关这三者之间的区别参见刘华杰《西方博物学文化》，北京大学出版社，第4—8页。

2 Bernard Smith, *Imagining the Pacific: In the Wake of the Cook Voyages*, Hong Kong: *Melbourne University Press*, 1992, p.32.

于科学和技术知识的需要，而不再只是出于单纯的审美需求。马戛尔尼使团的中国图像创作就展现了英国在急于获取世界知识的过程中绘画所实现的功能转换。英国东印度公司18世纪在印度实现贸易垄断，并建立了一系列的殖民据点，这直接促使英国人开始运用博物学理论研究亚洲的社会文化和风俗习惯。大约从1774年，也就是沃伦·黑斯廷斯成为英属印度总督时开始，英国开始流行对东方的博物学研究。[1] 马戛尔尼使团用画笔记录中国这个古老东方国度的自然和人文景观以及社会风俗，暗合了当时的这种学术潮流，也为英国的东方研究提供了珍贵的视觉资料。其实使团成员们绘制图像的初衷是较为单纯的。正如同今天的游客喜欢在旅途中拍照留念一样，成员们绘图更多的是为了记录这些陌生的中国视觉信息。但客观上这些作品成了欧洲"中国民族志研究"的重要素材，为欧洲的汉学研究提供了珍贵的视觉资料。正如乌尔里克·希尔曼所认为的那样，马戛尔尼使团使得欧洲"第一次有可能根据博物志和国家理论的想法来构建一个中国的形象"[2]。

在很长的历史时间内，欧洲都在积极探索中国事物，来华欧人撰写的有关中国的书籍和购自中国的商品在思想和物质这两个层面上不断向欧洲社会输送中国知识。这种单向的主动探索既是欧洲社会普遍性迷恋中国事物的成因，同时也是其结果。[3] 如果说洛可可"中国风"（chinoiserie）艺术体现的是欧洲对中国视觉知识的好奇和想象，那么使团创作的图像就是在其驱使下真正展开的对中国的探索与发现。这些画作之所以会在英国引起广泛的社会关注，是因为它们预示着中英外交关系将进入一个以商业贸易、文化交流和全新中国形象为基础的新时代。亚历山大将画册命名为《中国服饰》，而不是《亚历山大中国题材绘画作品集》，这本身就说明画家认识到了这些作品中对中国事物的纪实意义远高于其审美意义。这些纪实性图像几乎可以被运用到任何一个有关中国研究的学科分支中去，特别是中英交往历史、人类学、民族学和建筑学等领域。

澳大利亚学者科林·马克林将1848年之前西方的中国观念划分为三个阶段：第一阶段从古罗马至1540年，主要由欧洲旅行者和商人带回欧洲的信息形成，此时的中国形象主要是一个拥有丰富物产和财富的国度；第二阶段的中欧接触由欧洲传教士主导，他们在自己的著作和书信中塑造了一个伟大的中国形象，并且大量介绍了中国的文化思想；第三阶段则是以马戛尔尼使团为先导的欧洲帝国主义投射，其中更多反应的是欧洲自身的

1　参见 Mildred Archer, *British Drawings in the India Office Library* vol.1, p.16。

2　Ulrike Hillemann, *Asian Empire and British Knowledge: China and the Networks of British Imperial Expansion*, New York: Palgrave Macmillan, 2009, p.44.

3　相比之下，当时中国对欧洲事物的了解多是建立在欧洲传教士和商人来华的基础之上。中国在中欧文化交往中始终处于一种较被动的状态。探究欧洲文化的中国人也多是皇室和上流阶层人物，并未下沉到广大的百姓中去。

特权身份认知。[1] 马戛尔尼使团访华被视为第三阶段的开端,这本身也反映出第二个阶段中传教士对于中国的介绍在 18 世纪末已经不再能满足欧洲社会的中国知识需求。其实从 18 世纪中叶开始:"耶稣会士所传递的有关中国的信息就不再是欧洲人必然希望听到的,而且耶稣会士作为观察者的价值也受到了质疑,因为他们缺乏广泛的视野和科学精神。"[2] 传教士在介绍中国事物时已经无法肩负起新时代的科学启蒙使命,相比之下,马戛尔尼使团将科学探索而非传播宗教作为出使的重要任务之一。邓达斯在给马戛尔尼的训令中就指出,"奉陛下的命令使用公费来完成几次航行,以寻求知识并发现和观察远方的国家及其风俗,这是值得高兴和感谢的"[3],这种科学观念强调的是尊重客观现实。之前来华的旅行者和传教士们大多不是专业画家,他们画作中的细节精准度并不高。相比之下,亚历山大是科班出身的专业画家,其画作的构图完整性和艺术表现力要远超前期传教士,同时他还追求对图像细节的精准刻画。这些相对更为真实的画作成了欧洲认识中国的新起点,也为使团之前和之后的欧洲中国图像提供了参照。

与其他文化产物一样,图像不仅传递知识,它还参与意义的创造过程。在视觉文化的语义中,艺术总是"积极地参与到组织和建构社会文化环境的过程中"[4]。从这个角度来看,使团的画作是画家亲身经历、审美品味和个人价值观的总和,画家以此为基础将自身对中国的观察传递到欧洲。作品中的视觉知识对一些欧洲固有的中国印象起到了部分增强、部分消除的作用。使团成员们绘制中国图像的目的是为了搜集情报和旅途留念,最终的图像出版或许只是为了赚钱和娱乐大众。但从事实层面来讲,正是他们把中国的视觉知识添加到了欧洲有关全球人类知识的宝库中去,也因此影响了欧洲对自身的认识和定位。不可否认的是,这种视觉知识的搜集模式也具有一定的不对等性,那就是描绘者和被描绘者之间的"话语失衡"。使团成员作为绘制者,对图像拥有绝对的解释权,但中国作为被描绘对象却并没有机会(也未曾想过)为自己发声。

2. 文化无意识

18 世纪的英国已经开始在世界各地建立殖民地,"日不落帝国"初见规

1 Colin Mackerras, *Western Images of China*, Hong Kong: Oxford University Press, 1989, pp.15-27.

2 Peter James Marshall, "Britain and China in the Late Eighteenth Century", p.14.

3 〔美〕马士《东印度公司对华贸易编年史(一六三五——一八三四年)第二卷》,第 262 页。

4 Norman Bryson, Michael Ann Holly and Keith Moxey, *Visual Culture: Images and Interpretations*, Hanover: Wesleyan University Press, 1994, p.Ⅹⅷ.

模。在这样的时代背景下，马戛尔尼使团的中国图像可能同时与帝国主义、殖民主义、全球主义和东方主义等理论相关。从使团的图像中确实不难找到一些例子来验证这些理论，学界也总是习惯于使用这些特定的意识形态来定义使团的出访行为，但是如果愿意跳出这些强调意识形态的"主义"，我们会发现，使团的绘画在跨文化交流中最重要的意义就在于，它们揭示了一种有关"文化无意识"的视觉表述，而殖民主义和帝国主义正是建立在这种"文化无意识"之上。

　　"文化无意识"并不是一个被普遍接受的概念。自从精神分析法开始被应用于文化研究领域，这一术语就成为一些精神分析学家、人类学家、社会学家和艺术评论家偶尔使用的术语，但其含义却是含混不清的。在最初阶段，"文化无意识"通常被理解为人在有意识地进行活动时内心无意识的思想、观点、观念和意识形态，[1]但其定义随着时间不断地发生着变化。荣格主义心理学家迈克尔·凡诺伊·亚当斯在 2005 年的一次国际心理学会议上发表论文，重新定义了这一概念："集体无意识包括两个维度。除了包含典型性和典型性形象的维度外，集体无意识中还有一个包含了刻板印象和刻板形象的维度——这就是我所说的文化无意识。"[2]

　　亚当斯敏锐地察觉到，在"文化无意识"的发生过程中，"刻板印象和刻板形象"在不断被强化。这些固有的刻板印象根植于特定的历史和文化之中，其产生和被社会接受的过程并不确定：它可能是一个长期历史进程的结果，也可能只需经过几代人的时间积累。如前所述，马戛尔尼使团的中国图像虽然破除了一些欧洲对中国的刻板印象，但它们又迎合了另一些欧洲对中国的刻板印象。18 世纪的英国人在文化无意识中产生的对中国的刻板印象具有复杂的两面性。一方面，有关中国的消息从 17 世纪开始就源源不断地传回欧洲，对其文化、宗教、政治、文学和艺术都产生了深刻影响。正如范存忠所说："翻阅 18 世纪流行的旧期刊、公报、杂志和评论，你会惊讶于英国人对中国的特殊兴趣和对中国知识的传播速度。"[3]当时的英国社会受到整个欧洲迷恋中国事物的影响，也开始对中国的商品和文化着迷，并在政治上利用中国政治来指摘英国时弊。[4]另一方面，工业革命和启蒙运动的开展给英国带来了巨大的社会财富、思想进步和优越感，以赞美

1　参见 J.L. Henderson, "The cultural unconscious", *Quadrant: Journal of the C.G. Jung Foundation for Analytical Psychology*, 21(2), 1988, pp.7‐16。

2　M.V. Adams, "The Islamic Cultural Unconscious in the Dreams of a Contemporary Muslim Man", *2nd International Academic Conference of Analytical Psychology and Jungian Studies at Texas A&M University*, July 8, 2005.

3　Fan Tsenchung, *Dr. Johnson and Chinese Culture*, London: The China Society Farquhar, 1945, p.6.

4　在当时英国的党争中，在野党经常用中国的例子来攻击辉格党，可参见张国刚、吴莉苇《启蒙时代欧洲的中国观》，上海古籍出版社，2006 年，第 194—206 页。

中国为耻的舆论开始在英国抬头。马戛尔尼使团的成员们不可能不被英国的社会环境所影响。当绘制中国题材的画作时,他们的脑中便已经存在这种复杂的对中国的刻板印象。从某种程度上来说,他们描绘的是眼前真实事物和自己对中国"预设理解"(pre-understanding)的结合体。只不过使团成员们当时未必能认识到自己这种成见的存在。成员怀着"预设理解",通过画笔去处理描绘对象,最终形成一种真实可见的图像表达。复杂的刻板印象必然导致更为复杂的情绪,其中融合着充满矛盾的优越感、偏执、嫉妒和向往。

使团成员们所绘制的大部分题材都可以拿来与英国的生产和生活方式相比较,这显然是画家在无意识之间受到了当时英国社会风俗的影响。例如,亚历山大画了各种各样的交通工具,其中出现频率最高的是船。这一方面是由于使团在中国的旅行大多沿着东南部海岸行进,所以亚历山大有机会了解到中国船只,并将其视为一项重要的视觉知识。另一方面也是因为英国四面环海,船只是英国人最为熟悉的交通工具之一。亚历山大在对《航行中的海船》一图的说明中写道:"主帆和前桅都是编织而成的。它们紧密交织在一起,并由水平横穿的竹竿延伸出去。后桅帆和上桅帆是由南京棉布制成的,上桅帆(与欧洲的方法相反)并没有图上看到的那么高。"[1]当时的英国积极开展海洋贸易并向外殖民,船只成了极为重要的运输和交通工具。亚历山大显然是有意识地在比较中英两国海船的差异,但他未必意识到自己的这种图像选择和偏好并非完全出自个人意志,而是在英国的日常生活中不经意间受到了英国向外扩张政策和重商主义的影响。

中英跨文化研究的核心是"由对民族、国家、跨国、跨文化差异和意识形态规划的错误认知而产生的文化无意识"[2]。因此,使团的中国图像中所体现出的英国文化无意识是思想史研究中极有价值的部分,也是跨文化视觉创作研究的重点。跨文化交流中的"文化无意识"是建立在两种不同文化的互动基础之上的,在心理学上可分为"积极"和"消极"两种文化条件。[3]在马戛尔尼使团的例子中,积极的文化条件主要来自于使团自身,将这种文化自信反过来解读,意味着使团将中国社会同消极的文化认知联系在一起。顾明栋指出:"对欧洲人来说,它的大部分内容都是被压抑的关于征服、胜利、统治和优越感的记忆。因此,他们的文化无意识具有一种隐藏的

1 William Alexander, "A Sea Vessel under Sail", *The Costume of China: Illustrated in Fourty-Eight Coloured Engravings.*

2 Ming Dong Gu (顾明栋), *Sinologism: An Alternative to Orientalism and Postcolonialism*, Abingdon: Routledge, 2013, p.223.

3 同上,第28页。

从想象到印象

69

优越感。"[1]当英国使团面对中国时，在他乡旅行的美好记忆、在对外战争中取得的胜利、对土地的征服和眼前所见社会的物质繁荣全都融合转化成了一种激昂的精神状态，并指向对中国的探索和自身的文化优越感。

1 Ming Dong Gu（顾明栋）, *Sinologism*： *An Alternative to Orientalism and Postcolonialism*, Abingdon：Routledge, 2013, p.38.

第三章
图脉绵延：欧洲"中国图像"的继承与发展

一、使团之前的欧洲中国图像

1. 外销品上的中国图像

欧洲对中国瓷器的迷恋在 17 世纪末达到顶峰。据估计，17 世纪有超过 300 万件的中国青花瓷被销往北欧地区。[1] 贵族富人们喜欢收藏大量的瓷器来显示自己的财富。[2] 例如，17 世纪末设计制造的桑托斯宫的金字塔形瓷厅穹顶上便覆盖着 263 个青花瓷盘，以宣告主人的财富和威望。在普鲁士，国王腓特烈一世在 1695 到 1706 年间专门请设计师在夏洛滕堡宫为王后夏洛特打造了一间瓷器屋。在 60 平方米的瓷屋内，墙壁四周从上到下，被夏洛特王后收藏的 2700 件瓷器填充得满满当当。[3] 而这些瓷器上的风景、动物和人物肖像等图案成了当时欧洲最重要的中国视觉知识，也是欧洲人想象中国的重要方式之一。

外销瓷上的图像在长时期和大规模的烧制生产过程中变得多种多样，出现了山水纹、花鸟纹、人物纹、戏剧故事纹，等等，其中最主要的两大主题是植物纹样和人物景观。花卉缠枝纹是 18 世纪外销青花瓷上出现得最多也最流行的植物图案。它最早是从希腊玫瑰、棕榈和卷云图案发展而来。这些图案通过阿拉伯商人传到中国，在本土化的过程中逐渐变成了中国的牡丹和莲花纹样。[4] 在克拉克外销瓷中，植物往往被画在盘子的边缘部分，其中一些是具象化的植物形象，另一些则是被抽象和简化过的装饰性植物纹样。[5] 在瓷器的植物图案中，有时花鸟组合也会作为主要表现对象或是背景图案出现。风景人物是外销瓷上另一种常见的图案主题。为了迎合欧洲上流社会的品味和需求，一些成套的餐具上会绘制中国园林图案。这些园林图案通常是亭、桥、柳、湖、塔、篱笆等基本图像元素的结合；而园林

1　T. Volker, *Porcelain and the Dutch East India Company*, as Recorded in the Dagh-Registers of Batavia Castle, Those of Hirado and Deshima, and Other Contemporary Papers, 1602 - 1682, Leiden: E.J. Brill, 1954, p.227.

2　J.H. Plumb, "The Royal Porcelain Craze", *In the Light of History*, London: Allen Lane, 1972, pp.57 - 68.

3　Clare Le Corbeiller, "German Porcelain of the Eighteenth Century", *Metropolitan Museum of Art Bulletin*, new series, 47, 1990, pp.5 - 6.

4　Shirley Ganse, *Chinese Export Porcelain: East to West*, Hong Kong: Joint Publishing, 2008, pp.17 - 19.

5　Dingeman Korf, *Dutch Tiles*, New York: Universe Books, 1964, p.22.

中的中国人则身着长袍,头发盘成发髻,大多是在奏乐、观剧、盛宴和游戏,表现出一种极度闲适的生活状态,几乎看不到艰苦劳动的例子。[1] 与之相近的是,外销瓷中还常会出现"八仙祝寿"等神话题材,而其中的诸神也和凡人一样在优雅的园林中享乐。[2]

3.1 江南图盘,1573—1620年,青花瓷(汕头器),大英博物馆藏(PDF, C.648)

　　欧洲的工业生产水平在18世纪得到了极大的发展,这也促使他们开始相信自己的装饰艺术并不逊色于中国人,伏尔泰曾自豪地提到"马丁的漆橱要优于中国工艺"。[3] 到了18世纪中叶,欧洲人已经掌握了制瓷工艺。软质瓷的制作方法在西欧广泛流传,而硬质瓷的制作工厂则主要出现在欧洲大陆地区。[4] 此时欧洲对于中国瓷器的进口需求量已不再如过去那般巨

1　在1620至1683年间,荷兰东印度公司曾要求订制一些中国普通人劳作的场景,包括渔樵耕读的男性和纺纱女性形象。但在外销瓷的总体数量中,这些瓷器并不多,影响也并不广泛。参见 T. Volker, *Porcelain and the Dutch East India Company*, *as Recorded in the Dagh-Registers of Batavia Castle*, *Those of Hirado and Deshima*, *and Other Contemporary Papers*, *1602 - 1682*, Leiden: E.J. Brill, 1954, p.60。

2　学界对外销瓷的研究成果丰富,可参看 Maxine Berg, "Britain's Asian Century: Porcelain and Global History in the Long Eighteenth Century", *The Birth of Modern Europe: Culture and Economy 1400 - 1800: Essays in Honor of Jan de Vries*, Laura Cruz and Joel Mokyr (ed.), Leiden and Boston: Brill, 2010, 133 - 156.; Andrew D. Madsen and Carolyn L. White, *Chinese Export Porcelain*, Walnut Creek: Left Coast Press, 2011.; Julie Emerson, Jennifer Chen, and Mimi Gardner Gates, *Porcelain Stories from China to Europe*, Seattle: Seattle Art Museum, 2000。

3　Alexandre Étienne Choron and François Joseph M. Fayolle, *Dictionnaire Historique des Musiciens, Artistes et Amateurs, Morts ou Vivans vol. II*, Paris: Imprimeur-Libraire, 1811, p.21。

4　有关欧洲瓷器制作技术的发展和瓷器工厂的建立,参见 Reed, Irma Hoyt. "The European Hard-Paste Porcelain Manufacture of the Eighteenth Century", *The Journal of Modern History 8*, no.3, 1936, pp.273 - 296。

大。"西方来华的探险者已不再满足于扮演'搬运工'的角色,他们成了代表西方与中方交流的谈判人。"[1]中国画师会根据这些商人的要求绘制特定题材的作品,这也就是"外销画"。中国绘画的商业出口最初出现在18世纪中后期,最早的种类是玻璃画。[2] 但今天"外销画"的概念一般是指水彩作品,它具有轻便易携带的特点,是欧洲冒险家在中国最好的纪念品。外销画有两种常见的画面:一种是聚焦于主要表现对象(多为人物)而忽略背景;另一种则表现特定生活场景或自然景致,画面内容丰富,背景不留白。外销画融合了中西两种风格,透视效果明显,却无可见光影。英国的中国美术史专家柯律格认为外销画按题材大致可分为六类:一、山水画,主要描绘广州和珠江三角洲的港口风光;二、动植物;三、庭院和建筑;四、中国民间风俗;五、人物肖像画;六、家具和其他静物。[3] 这些画作被大量销往欧洲后,其中的一些被印在报纸和书籍上作为插图,这使得外销画和其中的中国图像受到欧洲更广泛的关注。

与瓷器相比,外销画的内容更接近中国人的现实生活,其中最常见的题材就是各类人物肖像。除了官员和贵妇等上流社会人物外,画家们也绘制小贩、水手、农民和渔女等普通中国人。画中描绘的生活场景也不仅限于闲暇享乐,而是更关注百姓日常生活中的工作和习俗,修伞、纳鞋底和炒茶场景都是常见主题。这些图片不仅表现了中国的风俗习惯,还展示了各种各样的器物和服饰。然而,为了作品能够得到欧洲市场的青睐,清代后期的中国外销画家们常会罔顾事实,按照买家的要求去绘制欧洲人所想象的中国景象。卜正民指出:"中国水彩画艺术家很快就弄明白了什么样的画会卖得好,并乐于让欧洲人的审美和道德来决定'中国'应该是什么样的——让他们决定中国人生活的哪些方面在视觉上是合适的或可取的。"[4]从这个意义上说,中国外销画其实是中西合璧的艺术创作,正如柯律格对外销画的定义:"这些图像仍然是欧洲对中国想象的一部分,它们不是中国人眼中的中国。手握画笔的可能是中国人,但其指导思想纯粹是西方的。"[5]

1 龚之允《图像与范式:早期中西绘画交流史(1514—1885)》,商务印书馆,2014年,第214—215页。

2 这一断代主要源自于卡尔·克罗斯曼对中国外销玻璃画的研究。参见 Carl L. Crossman, The Decorative Arts of the China Trade: Paintings, furnishings and Exotic Curiosities, Suffolk: Antique Collector's Club, 1991, p.204。

3 Craig Clunas, Chinese Export Watercolours, London: Victoria and Albert Museum, 1984.

4 Timothy Brook, Jerome Bourgon, and Gregory Blue, Death by a Thousand Cuts, Harvard: Harvard University Press, 2008, p.25.

5 Craig Clunas, Chinese Export Watercolours, London: Victoria and Albert Museum, 1984, p.44.

3.2 制瓷题材中国外销画，1770—1790 年，纸本水彩，维多利亚和阿尔伯特博物馆藏（E.48‑1910）

　　广州的外销艺术并不局限于外销瓷和外销画，还有扇子、漆器、银器、家具和牙雕等多种艺术形式。1768 年来华的英国人威廉·希基曾记载过当时广州外销艺术品的制作情况："戴维斯先生带我们去拜访了广州城中极负盛名的玻璃画家和制作扇面的师傅，还有数位精通牙雕、漆器、珠宝等工艺的手艺人。"[1] 胡光华认为外销画受外销瓷的影响很大，甚至是从外销瓷的纹样中逐渐独立出来的。[2] 其实这种情况不只发生在瓷器和绘画之间，图像素材在所有的外销艺术品之间都呈现出流通状态。不同门类的器物承载着同样题材的装饰图像，当它们在不同的使用场景中一次次出现在欧洲人眼前时，也就在不断地加强人们对某些中国视觉形象的印象，这对于欧洲的中国想象起到了极为重要的作用。

2. 来华欧人游记中的插图

　　欧洲的出版物中最早出现的中国视觉形象，可以追溯到 1590 年意大利雕刻家塞萨尔·韦切利奥出版的《文艺复兴时期的世界各国服装》[3] 中的 4 幅中国人物画（图 3.3）。这些视觉资源很可能是来华的葡萄牙传教士或商人带回欧洲的。同时期另一部从视觉角度描述中国风俗习惯和自然资源的重要文献是《谟区查抄本》（*Boxer Codex*）。[4] 这是一部以图像为主的手稿，囊括了东南亚各地人民的服饰以及中国神祇和传说中的奇珍异兽，共含 75 幅插图（图 3.4）。书中文字起到了补充图像信息的作用，在描述各类历史典故的同时介绍东南亚各地的风土人情。但有一些图片后留有大

1　Alfred Spencer, *Memoirs of William Hickey* vol.1, p.210.

2　胡光华《西画东渐中国"第二途径"研究》，南京艺术学院出版社，1998，第 82 页。

3　Cesare Vecellio, *De gli Habiti Antichi e Modérni di Diversi Parti di Mondo*, Venice：Damiano Zenaro, 1590.

4　按照谟区查的说法，此书成书最晚于 1590 年，但据李毓中考察，该书的成书最晚时间应在 1595 年。详见李毓中《中西合璧的手稿：〈谟区查抄本〉初探》，《西文文献中的中国》，中华书局，2012 年，第 72—73 页。

量空白页却没有相应的文字注释,这应该是由于该书的编撰者尚未全部完成资料的搜集工作的缘故。该手稿还是了解早期东南亚风俗史的重要史料。手稿的原主人是西班牙人路易斯·达斯马里纳斯(Luis Pérez Das Mariñas,? —1603),他的父亲是西班牙驻菲律宾总督,手稿可能是该总督向西班牙政府汇报所用。这份手稿于 1947 年被拍卖,由从事远东研究的历史学家谟区查(Charles Ralph Boxer,1904—2000)购得,并将其命名为《马尼拉手稿》,之后的收藏者为了彰显谟区查对此手稿的发现之功,将其命名为《谟区查抄本》。手稿现藏于美国印第安那大学的 Lilly 善本图书馆。值得一提的是,《抄本》的封面和封底材质皆为羊皮,但菲律宾并不产羊皮。而且,《抄本》的装帧为"16 世纪晚期至 17 世纪早期典型的伊比利亚风格"。[1] 由此可见,《抄本》应系 17 世纪前期在西班牙装订成册。[2]

3.3　塞萨尔·韦切利奥《中国贵族像》,1590 年,木刻版画,收录于《文艺复兴时期的世界各国服装》

　　《抄本》最大的特色便是其中丰富的图像信息。其插图设色鲜艳,人物形象生动。每幅图都配有精美的边框,其中绘有各类动植物。这显然是受到了中世纪手抄本设计风格的影响。谟区查对《抄本》中插图的内容已有细致描述:"75 张彩绘的远东原住民图绘,包括了盗贼群岛(Ladrones)、马鲁古群岛、菲律宾群岛、爪哇、暹罗、中国及其他地区,描述中国的王族、战士、官员等,他们身穿长袍,高贵且穿金戴银,另外有 88 张小的鸟类或奇珍异兽的彩绘,全部都加上修士的边框,并有折叠页画了船以及原住民搭乘小船的场景,整个手稿约 270 张……"[3]

1　转引自李毓中《中西合璧的手稿:〈谟区查抄本〉初探》,第 74 页。

2　详见 John N. Crossley, "The Early History of the Boxer Codex", *Journal of the Royal Asiatic Society* 24(1),pp.122‐123。

3　转引自李毓中《中西合璧的手稿:〈谟区查抄本〉初探》,第 74 页。

3.4 佚名《大将》,16 世纪晚期—17 世纪早期,水印木刻版画,收录于《谟区查抄本》

中国的视觉形象在 16 世纪的欧洲出现得并不多,但这种情况从 17 世纪开始发生改变。17 至 18 世纪中叶,越来越多的欧洲传教士和旅行者来到中国,他们用书籍插图和画册等形式将中国的视觉形象传回欧洲,在中国知识西传的过程中发挥了重要作用。他们传回欧洲的图像大多是由自己或中国本土画家绘制的。在画面中,旅行者更注重描绘中国的自然环境和人物形象,而传教士则更倾向于用视觉手段呈现中国哲学和宗教的相关内容。值得注意的是,尽管当时来华的传教士们受过各种高等的科学教育,但他们的基本身份是神职人员。他们绘画和收藏中国画作的初衷,其实是将一个理想中国的形象传回欧洲,以赢得教廷和社会各界对于传教工作的支持。

1655 年,约翰·纽霍夫(Johan Nieuhof,1618—1672)被任命为约翰·马特索科尔(Joan Maetsuycker)使团的管家,在荷兰东印度公司的资助下,从巴达维亚出发前往中国觐见皇帝,并在接下来的三年间从广东行至北京。在本职工作之外,他详细记录了旅途中的见闻,并用画笔描绘了在中国沿途所见的城市景观、自然风光、名胜古迹和日常风俗。纽霍夫回到欧洲之后,将游记和图稿交托给他的哥哥亨德里克,并由其代为编辑。1665 年,纽霍夫的书稿在阿姆斯特丹由雅各布·凡·缪斯(Jacob van Meurs)出版,定名为《荷使初访中国记》。[1] 之后,此书以五种语言前后出版了 14 次,

1 Johan Nieuhof, *Het gezantschap Der Neêrlandtsche Oost-Indische Compagnie, aan den Grooten Tartaarschen Cham, Den tegenwoordigen Keizer van China*, Amsterdam: Jacob van Meurs, 1665. 其中译本为 1989 年出版的《荷使初访中国记》。这本书中还含有一些对纽霍夫游记的研究性文章。包乐士,《荷使初访中国记》,庄国土译,厦门大学出版社,1989 年。

其中有 11 个版本是由凡·缪斯出版的。[1]

　　纽霍夫在中国停留期间实地绘制了大量有关中国风土人情的画稿。这部分手稿现藏于巴黎的国家图书馆内,共有 240 页(其中一页为空白)。以纽霍夫的这些画稿为蓝本,《荷使初访中国记》中共插入了近 140 幅铜版画(图 3.5)。除了作为知识存在的图像信息之外,读者们对于书中的插图还有审美和娱乐上的期待,因此雕刻师在将纽霍夫的中国图像转绘为印刷版本的时候,除了保留那些基本的中国图像信息之外,还对原图做了些改动,使之更符合荷兰的艺术传统。[2]

3.5　约翰·纽霍夫《牌坊》,1665年,铜版画,收录于《荷使初访中国记》

　　纽霍夫在书中声称:"在此,(不违背任何谦逊的原则,)我大胆宣称我的观察和与之相关的构思从未被任何其他因素所影响。因此我的地图和图画都准确无误,这其中不仅仅包括国家和城镇,还包括各种兽类、鸟类、鱼类、植物和其他之前从未披露的稀有物种(据我所知)。"[3] 这种对真实性的强调是16 至 17 世纪游记前言中一种模式化的论调,[4] 不可完全当真。但总体而言,纽霍夫所绘制的中国图像似乎是在眼见为实的基础上绘制而成的。

1　法语版 1665 年于莱顿,1666 年于巴黎出版;荷兰语版 1665、1669、1670、1680、1693 年于阿姆斯特丹,1666 年于安特卫普出版;德语版 1666、1669、1675 年于阿姆斯特丹出版;英语版 1669、1673 年于伦敦出版;拉丁语版 1668 年于阿姆斯特丹出版。

2　Friederike Ulrichs, Johan Nieuhofs Blick auf China (1655 - 1657): Die Kupferstiche in seinem Chinabuch und ihre Wirkung auf den Verleger Jacob van Meurs, Wiesvaden: Harrassowitz Verlag, 2003, p. 155. 转引自 Nicholas Standaert, "Seventeenth-century European Images of China", China Review International vol.12 no.1, Hawaii: University of Hawaii Press, 2005, p.256。

3　Johan Nieuhof, Het Gezantschap de Neerlandtsche Oost-Indische Compagnie, ann den Grooten Tartarischen Chan, den tegenwoordigen Keizer van China … Amsterdam: Jacob van Meurs, 1665, p. 3. 转引自 Jing Sun (孙晶), The Illusion of Verisimilitude: Johan Nieuhof's Images of China, Leiden University Repository, 1979, pp.14 - 15。

4　Dawn Odell, "The Soul of Transactions: Illustration and Johan Nieuhof's Travels to China", "Tweelinge eener dragt" Woord en beeld in de Nederlanden (1500 - 1750), Hilversum: Hilversum Verloren, 2001, p.225.

从想象到印象

《清国人物服饰图册》[1]是耶稣会士白晋（Joachim Bouvet，1656—1730)作为康熙皇帝的钦差返回法国后，由法国皇家版画师皮埃尔·吉法特根据其带回的中国人物肖像所刻制。1687 年 7 月 23 日，白晋被路易十四选派为六名"国王的数学家"之一，来华参见康熙。康熙皇帝为招徕更多的法国耶稣会士，遂任命白晋为特使出使法国，并携带珍贵书籍 49 册赠送给法国国王。白晋于 1697 年 5 月回到巴黎，并于同年出版了《清国人物服饰图册》，献给勃艮第公爵夫人。

《清国人物服饰图册》的插图内容为清代各类人物的服饰。每个人物都有两幅内容相同的白描图和彩色版画。除了卷首画中的路易十四之外，书中描绘了 43 个中国人物，插画共计 87 幅，印制华丽精致（图 3.6)。从绘画风格来看，整本图册的设色和人物造型都带有中国民间色彩，应该是出自一位中国画家之手。而吉法特在雕刻印刷的过程中也没有掺入诸如立体块面感和明显阴影效果等欧洲的审美传统。图册尽可能原汁原味地保留了中国民间绘画的风格。画册中所表现的中国人物基本局限在帝王将相、各级文武官员和贵族妇女这些社会上层中，因此人物衣着皆华丽精致。图册中满族官员和贵妇的服饰有着各种真实可信的细节，包括收紧的马蹄袖和腰间的白手巾，都符合当时真实的服饰样式，这与白晋长期在清宫工作有关。而汉族皇帝和官员则身着圆领袍，头戴乌纱帽，汉族女子云鬓高耸，身披云肩通袖，总体呈现出明代的服装样式，其图像根据可能来源于中国戏剧服装。白晋在华多年，不可能忽略清代汉人画像中这种重大的错误，其中原因仍有待研究。但可以肯定的是，因为图像真实性的差异较大，这本画册中插图蓝本的来源一定不同。

3.6 《中国皇帝礼服像》，1697年，水印木刻版画，收录于《清国人物服饰图册》

1　Joachim Bouvet, *L'Etat présent de la Chine*, Paris: Pierre Giffart, 1697.

除此之外，还有一些并未来过中国的欧洲人也出版了相关的中国书籍。他们的作品主要是根据来华欧洲人带回的中国图像改编而成。如杜赫德（1674—1743）的《中华帝国全志》[1]；阿塔纳修斯·基歇尔（1602—1680）的《中国图说》[2] 和欧尔夫·达波（1636—1689）的《荷使第二次及第三次出访中国记》[3] 等。这些作品和其中的插图都以早期传教士的报告和旅行者游记为素材来源。这些中国知识书籍在当时的欧洲深受人们的欢迎，《中国图说》的插图甚至由于太过精美，而经常被从图书馆借阅的读者撕去偷偷私藏。[4]

3. 欧洲的"中国风"艺术

"中国风"这个词是在 19 世纪西方藏家热衷收藏中国及东方艺术品的社会氛围下被创造出来的。[5] 它源于法语"Chinois"一词，是指 17 至 18 世纪受中国艺术影响而形成的一种西方视觉艺术风格，强调东方情调，常见于室内装饰、陶瓷、家具和园林设计等领域。大量的中国产品在 17 世纪涌入欧洲，瓷器、漆器、壁纸和丝绸上充满异域情调的图像时刻刺激着欧洲达官贵人的感官，使他们想要订制独属的中国视觉产品，用以象征自己的财富和品味，这就促成了欧洲"中国风"艺术的盛行。"中国风"被运用得最多的艺术领域是室内装饰。出于对中国瓷器的兴趣，欧洲工匠们便对瓷器图案进行改造后将其应用于房屋的装饰。而仕女、弥勒佛、龙和宝塔等图像是当时的欧洲家具、墙纸和小饰品上最常见的"中国风"图像。镶嵌螺钿的漆屏风、橱柜、化妆桌和床等家具也很受欢迎。由于这种大型家具极其昂贵且不易运输，欧洲便逐渐开始仿制中国漆器家具。比利时的小镇斯帕（Spa）就是当时欧洲最著名的漆器生产中心，那里的产品被称为"斯帕木器"。而斯帕家具最常见的装饰手段就是在黑色漆面上绘制各

1　Jean Baptiste du Halde, *Description Geographique, Historique, Chronologique, Politique, et Physique de l'Empire de la Chine et de la Tartarie Chinoise*, Paris：P.-G. le Mercier., 1735.

2　Athanasius Kircher, *China Illustrata*, Amsterdam：Jacob van Meurs, 1667.

3　Olfert Dapper, *Gedenkwaerdig Bedryf Der Nederlandsche OOst-Indische Maetschappye*, Amsterdam：Jacob Van Meurs, 1670.

4　Francesco Morena, *Chinoiserie：The Evolution of the Oriental Style in Italy from the 14th to the 19th Century*, Florence：Centro Di, 2009, pp.57-58.

5　参见 Hugh Honour, *Chinoiserie：The Vision of Cathay*, London：J. Murray, 1973, pp. 84-85; D. Beevers, "'Mandarin Only Is the Man of Taste'：17th and 18th Century Chinoiserie in Britain", *Chinese Whispers：Chinoiserie in Britain, 1650-1930*, D. Beevers (ed.), Brighton：The Royal Pavilion & Museums, 2008, p.13.

种金色的"中国风"图案。[1]

在"中国风"最为风行的 17 至 18 世纪里,欧洲上流社会热衷于装饰"中国房间",举办"中国宴会",建造"英汉花园",以及模仿中国习俗。贵族们用各种精巧奢华的中国饰物来象征自己高贵的身份和优雅的品味。法国王后奥地利的安妮拥有一套 12 扇的中国屏风。这些屏风一面是皮革质地,另一面是丝绸,制作极为精美。她的儿子路易十四受其影响,也极为迷恋中国家具。路易十四曾用全套中国家具和饰品为儿子布置了莫顿宫的两个房间。英国王室也不甘落后。1769 年,当时英国最为知名的洛可可工艺师卢克·莱特福特(Luke Lightfoot,约 1722—1789)在克莱顿庄园设计了一个"中国房间",这是当时英国最精致的"中国房间"。为了模仿青花瓷的视觉效果,房间整体特意采用蓝白为主色调;房间的每道门框都被装饰成白色宝塔的样子;壁炉周围也装饰着各种卷曲的植物和中国人脸,其中站立着一些彩色中国人物的雕像。最令人惊叹的是沙发的帷幕,上面画着复杂的网格图案,并覆以大量"中国风"纹样。[2] 当时,各种中国家具和饰品在欧洲都价格昂贵、极为紧俏,即使是中国的轿椅也成了富人争相收藏的奢侈品。1700 年 1 月,凡尔赛宫举办了一场大型中式宫廷宴会,路易十四乘坐中国轿子抵达现场,引来一阵惊叹。之后,欧洲的贵族们都以拥有自己的轿子为荣。[3]

除了室内装饰以外,"中国风"艺术在欧洲的另一个重要表现便是建造中国风格的建筑和园林。由路易斯·勒沃(Louis Le Vau,1612—1670)和弗朗索瓦·多尔贝(François d'Orbay,1634—1697)设计和承建的法国特里亚农瓷宫便是其中一例。宫殿的所有墙壁、地板和家具都使用蓝白二色,就是为了模仿中国青花瓷的视觉效果。同时,为了模仿南京大报恩寺"瓷塔"的外观,宫殿外立面镶嵌瓷砖,并采用挑檐设计,檐下悬挂响铃。[4] 然而除此之外,它与"南京瓷塔"再无相似之处。特里亚农瓷宫一经建成,便引发了整个欧洲皇室贵族的追捧和仿效。那些跟风之作中最引人注目的便是建筑师约翰·布灵(Johann Gottfried Büring,

1 L.G.G. Ramsey, Helen Comstock ed., Antique Furniture: The Guide for Collectors, Investors, and Dealers, New York: Hawthorn Books, 1969, p.299.

2 当时欧洲贵族们追捧"中国风"艺术的例子不胜枚举,具体可参见 Hugh Honour, Chinoiserie: The Vision of Cathay.; D. Beevers ed., Chinese Whispers: Chinoiserie in Britain, 1650 - 1930.; D. Porter, The Chinese Taste in Eighteenth-Century England, Cambridge & New York: Cambridge University Press, 2010。

3 Dagny Olsen Carter, Four Thousand Years of China's Art, New York: Ronald Press Company, 1951, p.358.

4 Lothar Ledderose, "Chinese Influence on European Art, Sixteenth to Eighteenth Centuries", China and Europe: Images and Influences in Sixteenth to Eighteenth Centuries, Thomas H.C. Lee (ed.), Hong Kong: The Chinese University Press, 1991, p. 232.

1723—1788)在波茨坦无忧宫花园中修建的充斥着各种中国元素的"中国茶屋"。除此之外,瑞典斯德哥尔摩的"中国宫"(Kina Slott)和慕尼黑宁芬堡的"宝塔屋"(Pagodenburg)也都声称从中国宝塔中汲取了设计灵感。

英国是欧洲的中国式园林建造成就最高的地区。英国政治家威廉·坦普尔爵士(William Temple,1628—1699)是英国园林运动的创始人。他的《论伊壁鸠鲁的园林》[1]在哲学层面上阐述了园林的意义,并极力倡导中国式非规则不对称的园林风格。在此后十余年间,散文家约瑟夫·艾迪生和诗人亚历山大·蒲柏均开始建造私人的中国园林。第一位来华的专业欧洲建筑师是威廉·钱伯斯(William Chambers,1723—1796)。钱伯斯是乔治三世最信赖的建筑师之一,曾多次被任命为皇家园林设计师。他早年曾数次到访广州。[2] 钱伯斯基于自己在华期间对中国园林的考察,于1772年出版了著名的《东方造园论》[3],被认为是18世纪欧洲有关中国园林最重要的文献。这一论著不仅让欧洲人对中国园林艺术的热情达到了高潮,并加速了欧洲造园风格从"规整式"(formal)向"如画式"(picturesque)过渡。而"如画式"园林中所暗含的对"自然"和"本真"的崇尚与中国传统园林艺术不谋而合。[4] 在钱伯斯的著作中,中国园林无意中迎合了英国当时的审美趣味,两者相结合造就了著名的"中英园林",其中的代表作便是钱伯斯自己设计的邱园。

在1757至1763年间,受奥古斯塔王妃(1719—1772)的邀请,钱伯斯对伦敦西南部的邱园进行改造。为了满足王妃对邱园充满异国情调的幻想,钱伯斯陆续在园中增添了26座异域风情的建筑,其中就有一座中式宝塔。邱园的宝塔建于1762年,是钱伯斯参考纽霍夫游记中的"瓷塔"形象设计而成的。这座宝塔高约50米,塔体由砖砌成,表面贴饰搪瓷以模仿瓷塔的外观效果,各层屋顶的檐角皆饰有木质漆金的西方飞龙,塔顶镶嵌五彩玻璃。虽然用西方飞龙和五彩玻璃做装饰显然是欧洲的想象元素,但邱园宝塔依然是这一时期欧洲最地道的中式建筑,"深得公众青睐,无数画作及印刷品以之为素材,它甚至成为印花布上的图案"[5] 邱园为欧洲的中式园林建造提供了范本。这种园林样式被法国人称为"中英园林"(le jardin anglo-chinois),它是欧洲最经典的中国视觉形象之一。戴

1 William Temple, Thomas Browne, Abraham Cowley, John Evelyn, Andrew Marvell, *Sir William Temple Upon the Gardens of Epicurus*, with Other Xviith Century Garden Essays, London: Chatto and Windus, 1908.

2 关于钱伯斯来中国的次数究竟是两次还是三次,不同学者有不同的说法。详见朱建宁、卓荻雅《威廉·钱伯斯爵士与邱园》,《风景园林》26(3),2019年,第36—37页。

3 William Chambers, *A Dissertation on Oriental Gardening*, London: W. Griffin, 1772.

4 陈平《东方的意象 西方的反响——18世纪钱伯斯东方园林理论及其批评反应》,《美术研究》2016.4,2016年,第42—48页。

5 Hugh Honour, *Chinoiserie: The Vision of Cathay*, London: J. Murray, 1973, p.155.

从想象到印象

维·波特观察到，"西方读者会充分意识到中国语言和文字体系的特殊性……当然，还有威廉·坦普尔、约瑟夫·艾迪森和威廉·钱伯斯所推崇的著名的自然主义风格园林。这种园林之后被法国人称为'中英园林'的风格。"[1]

邱园宝塔的成功掀起了欧洲造塔的热潮，也使它自己成为了欧洲宝塔的效仿典范。德国德绍附近奥伦尼恩堡（Oranienbaum）花园中的五层八角铃塔、俄国亚历山大公园"中国村"的八角塔、德国慕尼黑英国花园中的12边形木质中国塔[2]都是对邱园宝塔的模仿，但又各具特色，无一雷同。这种差异性的产生既源自建筑师们对邱园宝塔的不同关注点，也是因为他们对宝塔在中国原生环境中的形制和功用缺乏了解。"建筑师们充满了好奇心。一旦他们接触到中国建筑并对其元素熟悉之后，便开始利用钱伯斯画稿中有限的素材进行无尽的拼接尝试。但他们并不去学习中国建筑及其表现中的更多种欢快样式，几乎绝不冒险去更进一步查阅中国建筑原型来丰富自己的知识储备。"[3]

"中国风"也影响了当时欧洲的舞台艺术创作。英国巴洛克时期的作曲家亨利·普赛尔的歌剧《童话皇后》（*The Fairy Queen*，1692）是为了庆祝威廉三世和玛丽二世结婚15周年而创作的，其中最后一个场景是在一座中国花园内，众多中国男女一边轻快地跳舞一边向玛丽收藏的中国瓷器致敬。舞台上放着玛丽的中国瓷瓶，瓶中插着象征威廉的橙枝，以祝愿他们神圣的婚姻天长地久。[4] 德国作曲家克里斯托夫·格鲁克的歌剧《中国女士》（*Le Cinesi*，1754）曾为奥地利皇室和哈布斯堡君主国的玛丽亚·特蕾莎演出过。它讲述了一个叫"Lisinga"的中国女士与她的两个朋友"Tangia"和"Sivene"之间的友谊，以及她们各自纠缠不清的爱情故事。[5]这两出舞台剧均使用了大量"中国风"的道具、服装和舞美设计，可被视为大型的"中国视觉展览"，其本质则是一种装点欧洲富人闲暇生活的娱乐饰品。[6]

1 David Porter，"Monstrous Beauty：Eighteenth Century Fashion and the Chinese Taste"，*Eighteenth-Century Studies*，35/3，2002，p.398.

2 原塔在1944年的战争中被毁，1952年依照照片和画作中的形象得以重建。重建后比原塔稍小，被用作咖啡厅。

3 Eleanor von Erdberg，"Chinese Garden Buildings in Europe in the Eighteenth Century"，*Landscape Architecture Magazine* vol.23 no.3，1933，p.171.

4 Frans Muller，Julie Muller，"Completing the picture：the importance of reconstructing early opera"，*Early Music*，vol XXXIII/4，2005，pp.667‑681.

5 具体内容参见 Patricia Howard，"Music in London：Opera-Le cinesi"，*The Musical Times*，vol.125 no.1699，1984，pp.515‑517.

6 更多有关当时欧洲的中国舞台剧目，参见 Andrienne Ward，*Pagodas in Play：China on the Eighteenth-Century Italian Opera Stage*，Lewisburg：Bucknell University Press，2010. Appendix 1.；D. Beevers ed.，*Chinese Whispers：Chinoiserie in Britain，1650‑1930*，pp. 75‑78。

4. 不同图像资料之间的互相借鉴与影响

17和18世纪在欧洲流行的中国图像并非都是独立创作的,而是互为模版、互相提供图像资源。一般来说,创作中国题材作品的艺术家可以分为两类,即有或没有中国经历的艺术家。"有中国经历的艺术家"所创作的作品多是中国的外销品,以及欧洲传教士和旅行者书中的插图。而"没有中国经历的艺术家"的创作多为"中国风"装饰设计和洛可可绘画,这些作品通常是参考了那些"有中国经历的艺术家"的原作。此外,中国工匠出于销路的考量,也会按照欧洲"中国风"的图案制造外销品。因此,这两种艺术创作之间始终保持着动态的关系。

17至18世纪中叶,欧洲旅行者和传教士能够直接接触到原生的中国社会环境,并获得第一手的视觉素材。这在当时是极少数人才能做到的事。在交通不便的时代,他们的作品为欧洲提供了重要的中国视觉元素,让欧洲的设计师和画家能够利用这些元素进行二次创作。"中国风"装饰图案中最常见的人物、龙、园林、桥梁等图案大多是从中国外销品和旅华者的画作中改编而来。例如博韦工厂生产的第一套"中国皇帝故事壁毯",其中很多图像都来自基歇尔的《中国图说》,而基歇尔的图片资料则来源于来华传教士卫匡国(Martin Martini,1614—1661)、卜弥格(Michael Pirre Boym,1612—1659)、邓玉函(Jean Terrenz,1576—1630)、白乃心(Johannes Grueber,1623—1680)和吴尔铎(Albert d'Orville,1621—1662)等人。

虽然"有中国经历的艺术家"可以得到第一手的中国视觉资料,但这并不意味着他们的作品就是现实图像的绝对翻版。艺术的创造过程并非简单地复制客观世界,它还包含了艺术家的主观判断,以及价值观的映射和情感的流露,因此,这些一手视觉材料中往往也会出现错误,其图像有时是不可靠的。当不真实的图像被作为视觉素材运用到更富想象力的"中国风"艺术时,这种二次创造就会进一步偏离真相。宝塔图像就是其中一个很好的案例。宝塔是"中国风"艺术中最常见的图案,在最早流入欧洲的宝塔图像中,1655年纽霍夫在《荷使初访中国记》中描绘的南京大报恩寺琉璃塔的插图影响最大,它直接造成了宝塔图案在欧洲的普遍流行。[1] 纽霍夫在书中插入了两幅描绘"南京瓷塔"的插图,让观众可以一睹其真面目。其中一幅插图聚焦于塔本身,借用周边建筑和人物的矮小来凸显塔身的高大,以致塔的透视要高于周边景致(图3.7)。另一幅是大报恩寺和宝塔的

1 报恩寺琉璃塔的视觉形象在欧洲流行的过程参见施晔《东印度公司与欧洲的瓷塔镜像》,《山西师大学报(社会科学版)》第47卷第1期,2020年,第61—73页。

全景鸟瞰图（图3.8）。这幅图的透视也十分奇异:群山、院落和宝塔的透视都不统一,和西方透视法不相容。[1] 这两幅插图此后多次被各类文集收录,亦被制作成各类装饰品进入大众视野,[2] 成为"欧洲最为知名的中国建筑"[3]。琉璃塔的形象在欧洲被广泛运用,纽霍夫在绘制时出现的一些错误也因此被不断复制。中国学界普遍认为:"纽霍夫将9层的宝塔错画成10层,与我国古籍所刊塔图对比,原来他将宝塔的重檐底层误作两层。这一错误直接影响到后来欧洲以此为蓝本设计的许多塔的层数。"[4] 这导致钱伯斯以纽霍夫的"瓷塔"为原型建造的邱园塔也是错误的十层。后来的欧洲人对此颇有微词:"我们称之为'pagoda'的塔在中国非常普遍。其中最著名的在南京,通常被称为'瓷塔'……它应该是九层楼……邱园的宝塔是中国塔的拙劣模仿,既没有中国塔的色彩,也没有它的华丽装饰。"[5]

3.7　约翰·纽霍夫《瓷塔》,1665年,铜版画,收录于《荷使初访中国记》

3.8　约翰·纽霍夫《瓷塔》,1665年,铜版画,收录于《荷使初访中国记》

　　纽霍夫"南京瓷塔"的例子展现了第一手资料对欧洲中国视觉形象塑造的影响。但无论画中是否出现错误,从理论上来说,"有中国经历的艺术家"因为拥有真实的视觉经验,他们的作品都相对具有更高的权威性;但大

1　根据孙晶的推断,很可能是纽霍夫在南京时曾经购买表现大报恩寺的木刻版画带回荷兰,然后在中国绘画的基础上完成了这幅作品。Sun Jing, *The Illusion of Verisimilitude:Johan Nieuhof's Images of China*, Leiden:Leiden University Repository, 2013, pp.186-187.

2　纽霍夫"南京瓷塔"插图的具体收录情况详见施晔《东印度公司与欧洲的瓷塔镜像》,第63页。

3　Patrick Conner, *Oriental Architecture in the West*, London:Thames and Hudson, 1979, p.17.

4　司徒一凡《大报恩寺琉璃宝塔及其在欧洲的"亲戚"》,《寻根》2009年第4期,2009年,第37页。但朱建宁和卓荻雅依据《营造法式》认为纽霍夫"在介绍大报恩寺琉璃塔时,按照西方人的习惯说这座塔有十层,'误导'中国人一直在讥笑这座宝塔的层数不符合中国的习惯,并以此佐证当时的欧洲人对中国的了解之肤浅。实际上,邱园宝塔的层数与江南大报恩寺琉璃塔完全一致,只不过中国人未将底层称为'副阶'的部分算在塔的层数之内,纽霍夫不懂得而已"。朱建宁、卓荻雅《威廉·钱伯斯爵士与邱园》,第40页。但这种说法目前尚未得到其他学者支持,所以在此依然持错画成十层的观点。

5　George Long, *The Penny Cyclopaedia of the Society for the Diffusion of Useful Knowledge vol.vii*, London:Charleston-Copyhold, 1843, p.90.

众的趣味和市场的风向会鼓励那些"没有中国经历的艺术家"调整自己的创作目的,不去追求绝对的真实,而是展现能迎合受众的中国想象。同时,欧洲市场的需求也促使中国的外销艺术工厂调整传统中国视觉形象的创作。英国作家彼得·默里发现,某个法国人于 1745 年寻得的一件中国外销玻璃画上的中国华服仕女像就很有可能来自一幅华托的作品。[1] 柯律格也认为中国出口欧洲的艺术品逐渐出现了迎合欧洲市场喜好、自愿扭曲文化主体的视觉特征,这已经无法代表中国的现实生活和传统审美。[2] 这种现象已经可以视为殖民主义的一种前奏了。

"柳纹"(Willow Pattern)是欧洲最著名的中国纹样图案之一,也是中国图像中欧交流过程中不断做出视觉调整、被赋予新的内在含义的一个经典案例。杨柳本是一种中国常见植物,柳树图案也经常出现在中国本土的瓷器上。欧洲人通过青花瓷接触到柳树这种有中国文化渊源的纹样设计,并将其运用到"中国风"的视觉设计中。然而,成为固定的图样范式且在欧洲大规模流行的"垂柳纹样"其实是正宗的英国设计。学界普遍认为是考利工厂(Caughley factory)的托马斯·特纳创造了最初的"柳纹"样式,并很快被其他工厂仿制。[3] 在最初阶段,纹样的设计是不确定的,各种不同的"柳纹"在市场上并行流通。[4] 为了更充分地体现出中国情调,英国工匠们不断在"柳纹"中掺入各种当时欧洲流行的中国图案,如小桥、宝塔、仕女等。[5] 最终形成的最经典的"柳纹"图样是这样的:一棵枝桠随风摇摆的柳树立在一望无际的湖前,树下有一座小桥,湖中有一座亭台,天上有两只相伴的飞鸟。英国人还为这个画面模式编写了一个类似于《梁山伯与祝英台》的凄美中国爱情故事。这个故事在英国家喻户晓,英国艺术史学家休·昂纳曾回忆说:"小时候我对中国有一个非常清晰的概念。我们每天吃饭用的垂柳瓷盘上勾画着生动的中国风景,我很快就知道了这对恋人的故事。"[6]

"柳纹"瓷器是英国自主设计和生产的,虽然它强调的是中国风情,但

1 Peter John Murray, *Watteau, 1684–1721 … with an Introduction and Notes by Peter Murray*, London: The Faber Gallery, 1948, p.22.

2 Craig Clunas, *Chinese Export Watercolours*, pp.68–69.

3 Richard V. Simpson, "In Glorious Blue and White: Blue Willow and Flow Blue", *Antiques and Collecting Magazine*, vol.108 no.2, 2003, p.21.; George L. Miller, "Review of Spode's Willow Pattern and Other Designs after the Chinese, by Robert Copeland", *Winterhur Portfolio*, vol.17 no.4, 1982, p.273.

4 Connie Rogers, "'Other' Willow Patterns", *International Willow Collectors News*, vol.5, 2006, p.4.

5 有关"柳纹"样式的发展参见 Duncan Macintosh, *Chinese Blue and White Porcelain*, Suffolk: Antique Collectors' Club Ltd., 1994.; Richard V. Simpson. "In Glorious Blue and White: Blue Willow and Flow Blue", *Antiques and Collecting Magazine*, 108(2), 2003, pp. 20–25。

6 Hugh Honour, *Chinoiserie*, p.1.

从想象到印象

85

柳树原有的中国内涵被不断抽离,重新注入的是英国人的理解。"柳纹"逐渐变成了一种英国的视觉符号。[1] 出于市场竞争的需要,中国的外销瓷工厂也开始在自己的产品上绘制这种被重新演绎和定义的英国柳树纹样。英国和中国瓷器厂之间的这种创作循环和商业竞争虽然在不断扩大"柳纹"瓷器的生产和市场,但其中中国工厂的选择实际上是较为被动的,它们是在接受英国对本国传统图样的重新演绎,以满足欧洲消费者的需求。

3.9 中国外销瓷盘,18世纪60年代,青花瓷,斯德哥尔摩哈瓦立博物馆藏(DIG 12153)

3.10 斯波德瓷碟,约1800年,青花瓷,斯波德博物馆藏

3.11 对于柳纹图案的介绍,1912年,铜版画,收录于《知识之书:儿童百科全书》[2]

1 Kathleen Wilson, *Island Race*:*Englishness*,*Empire and Gender in the Eighteenth Century*, London:Routledge, 2003, p.3; Stacey Sloboda, *Making China*:*Design*,*Empire, and Aesthetics in Britain*, 1745 - 1851, Ann Arbor:UMI Microform, 2004, p.315.
2 Holland Thompson, Arthur Mee ed., *The Book of Knowledge*:*The Children's Encyclopedia* vol.2, London:Grolier Society, 1912.

5. 使团对以往欧洲中国图像的继承

欧洲观众的趣味是在那些"中国风"作品中长期浸淫后形成的。在"中国热"的带动下，18世纪的欧洲人渴望获取中国视觉知识，其中一部分人是为了学术研究，而更多的观众则仅仅是出于娱乐和时尚的需求。但不同的来华欧人所要面对的观众是不同的。对传教士来说，他们的书信和著作主要面向教廷人员和社会上流人士，他们需要在图片中展现一个理想化的中国形象，以期获得更多对于传教工作的关注和支援。对其他的欧洲旅行者来说，他们的画作是要通过商业出版走入更广大的欧洲市场。中国图像的巨大商业潜质鼓励着旅行者们去调整自己的画作，以取悦顾客的趣味和市场的期待。马戛尔尼使团的成员们正是这种典型的旅行者。虽然出使是由政府组织的官方行为，但成员们出版画作是私人商业行为，其最重要的意图在于向广大欧洲民众兜售当时最新鲜的中国视觉信息，而欧洲观众的视觉习惯会影响旅行者的艺术发表。

宝塔、柳树、假山和帆船等视觉元素在当时的欧洲被视为典型的中国符号，然而这些视觉符号更多是被"没有中国经历"的欧洲艺术家构建出来的，与中国实情无涉。相比之下，亚历山大在中国曾画过三千余幅实地写生稿，他所描绘的中国事物更趋近真实，虽然有时这种"真实"违背了"中国风"在欧洲观众心目中所留下的标准中国形象。例如，亚历山大的手稿中有一些描绘澳门西式建筑的稿件，宝塔和亭台楼阁在他手稿中出现的频率反而并不高，他最终也没有出版任何带有西式建筑的画作；然而，在他的《中国服饰》中，宝塔是肖像画的常规背景元素，用以暗示中国情境。由于真实的中国并不符合当时欧洲流行的中国视觉想象，所以亚历山大选择突出一些经典中国元素，并遮蔽部分不符合期待的图像，以迎合观众的期待。

亚历山大受命留在圆明园中用画笔记录英国送给乾隆的礼物，因此并没有随使团前往热河的避暑山庄，但在回国后，他为巴罗的《我看乾隆盛世》绘制了一幅《热河皇家园林的东侧一景》（图3.13）。斯洛博达敏锐地察觉到这幅图是以帕里希的一幅描绘避暑山庄的草图（图3.12）为基础完成的。[1] 帕里希的原图构图简单明了：蓝天白云占了整幅画的上半部分，画面中的视觉焦点是一个被树木和假山环绕的大湖；另一座被帕里希在标题中指认为"Pong-chu-shong"的假山矗立在远处的山顶上。这幅图中描绘的

1　帕里希的这张画现藏于大英图书馆，编号Add.33931，f.9。斯泰西・斯洛博达对画面对分析和观点参见Stacey Sloboda，"Picturing China：William Alexander and the visual language of Chinoiserie"，p.33。

中国园林景观与当时欧洲的园林并无明显差异。帕里希回到北京后,将这幅写生稿送给了亚历山大,亚历山大在此基础上进行了二次创作,将原本简单的园林景致改成了典型中国视觉元素的大杂烩。他扩大了原来的湖泊面积,并增添了三艘平底帆船和一些荷花荷叶,还在远山上增加了一座高塔和一座亭子。除了增添景物之外,亚历山大还进一步突出了帕里希画中一些原本不起眼的视觉元素。他将原画右侧的屋顶一角扩大成一个完整的亭子,并进一步将湖面上的柳枝画成英国"柳纹"那样茂密且倒垂的样子。此外,他还精细地描绘了背景中的两座房子、湖上的小桥以及背景中的假山。亚历山大所添加和重点表现的往往都是些"中国风"中的典型图像。总体而言,他将帕里希的作品用作底稿,在上面尽情地进行了"中国风"创作。原画中缺乏辨识度的园林在亚历山大笔下变得具有十分鲜明的中国特色,观众也再次在这些熟悉的图像信息中巩固了自己对中国的既定想象。

3.12 亨利·威廉·帕里希《热河皇家园林一景,及暗处的 Pong-chu-shong》,1793 年,纸本水彩,大英图书馆藏(Add.33931, f. 9)

3.13 威廉·亚历山大《热河皇家园林的东侧一景》,1804 年,纸本水彩,大英图书馆藏(Add. 33931, f.10)

在完全没有见过热河避暑山庄的情况下,亚历山大决定出版这幅画作,此时的他面临两个选择:忠于帕里希真实但乏味的原图,或者自行构

建一个英国观众所期待的中国园林。亚历山大选择了后一种方式，他创作出一幅充满传统欧洲想象的中国图景。或许在他自己看来，这幅作品中既有帕里希如实描绘的中国景观，又有欧洲观众熟悉的"中国风"图像，可谓是一种兼顾了启蒙"求真"精神和现实商业利益的最佳折中方案。亚历山大从某种意义上来说也是一位英国观众。与有限的中国经历相比，他观赏"中国风"欧洲艺术的时间要长得多。看到帕里希的画稿之前，他心中就已经有了一幅由欧洲艺术家预设的中国园林的模样。这种日积月累的视觉记忆在不经意间或许也影响了他的艺术决策。

亚历山大对中国的认知不是出于长期融入当地生活后得出的体验，而是在匆忙的旅程中用本身就带有预设的眼睛所观察到的异域事物。乌尔里克·希尔曼认为："在这种情况下，中国意味着拥有令人愉悦的事物。"[1] 18 世纪末的英国正处于资本主义扩张阶段，亚历山大的创作展示了旅行者是如何运用熟悉的欧洲视觉语言创造出一个看似真实的中国，并将其渲染成有关中国的刻板印象，从而继续影响欧洲的中国视觉形象创作。在这个循环过程中，旅行者所画的图像"将中国的皇权形象转化为英国的帝国知识"[2]，亦真亦幻的中国园林从此进入了欧洲的中国知识体系。值得注意的是，《热河皇家园林的东侧一景》中添加的那些视觉元素都是出自亚历山大的写生手稿，而非凭空想象。这些图像既是"中国风"的常见元素，也是亚历山大的真实视觉记录。亚历山大是在用自己真实的中国经历去"验证"欧洲人想象中的中国园林，这使得那些"中国风"图像反倒更多了一些可信度。正是他的中国经历和画作使他的观众相信，他们预设的中国园林形象是真实可靠的。

二、学院派审美传统

18 世纪英国的一些绘画大师，如约翰·康斯特布尔和约翰·罗伯特·科岑斯（John Robert Cozens，1752—2797）等，在创作水彩风景画时喜欢着重表现光影变化，并以此为画面注入具有情绪感的氛围。他们的作品证明了严谨但略显枯燥的地形图并非记录自然景观的唯一途径，具有审美趣味的画面同样可以被用作一种视觉描述方式。在他们的影响下，年轻一代的海外绘图员们在传统的地形图之外，也开始使用艺术性画面记录异域视觉信息。亚历山大就是积极响应这一创新的年轻艺术家，他的绘画不仅如实

1 Ulrike Hillemann, *Asian Empire and British Knowledge：China and the Networks of British Imperial Expansion*, London：Palgrave Macmillan, 2009, p.31.

2 Stacey Sloboda, "Picturing China：William Alexander and the visual language of Chinoiserie", p.33.

记录了有关中国风土人情的视觉信息,还使用了特定的古典主义绘画语言来显示他在艺术本体上的追求。而他的作品中最能体现这种风格特征的,就是人物肖像和风景画。

这种古典主义的艺术倾向是由他的教育经历和当时的学院派审美标准所决定的。亚历山大绘制的人物明显继承了古希腊雕塑的轮廓线条和造型特征,这种风格特征很可能是受到皇家艺术学院的影响。当时英国皇家艺术学院的院长雷诺兹是极具影响力的新古典主义艺术家,他确立了以"宏伟"为风格特征的肖像艺术流派,他的这一观点体现了18世纪英国最典型的美学理念。雷诺兹强调绘画的理性,主张将描绘对象的普遍性特征置于个性之上。在《皇家美术学院十五讲》(*Discourses on Art*,1778)[1]的第三讲中,雷诺兹将"真正伟大的艺术"定义为"比任何事物本身都更完美的一种视觉形式,以及其中所蕴含的抽象观念",而绘画创作能够"超越所有的个体形式、习惯、个性和诸多细节"。[2] 他认为伟大的艺术家在描绘人物时应同时考虑人物身上的叙事成分及道德因素,最终呈现的画面要超越对特定事物的表现,从而呈现人性中的普遍崇高状态。

雷诺兹强调,艺术家在为模特绘制肖像时应该遵循"理想化的美"和"中心形式"(central forms)。画家需要从不完美的人物身上提炼出一种有关完美的抽象观念,而这种观念比任何一个蓝本都更完美。[3] 这种观点的源头来自于古希腊柏拉图的"三个世界"理论。[4] 为此,雷诺兹经常在肖像画中使用古希腊雕像的姿势和服饰,他认为这些古代艺术品趋近完美,最能体现高贵的人性。有时,他也会为画中人物披上皇室服装,以塑造一种宏伟的贵族英雄气质。同时,雷诺兹也强调通过人物形体的塑造来建立和相关思想之间的连动关系。这样塑造出的人物形象往往不是现实的人,而是一种独立于时空之外的理想的人。例如他为了给画面增添庄重的宗教色彩,在著名的《装扮成悲剧女神的西顿夫人像》(1784)中采用了米开朗琪罗在西斯廷教堂穹顶上所绘制的先知的姿势。[5]

1 其中前七讲于1778年在伦敦出版,共十三讲的法语版本于1787年出版,首本囊括所有十五讲的合集于1797年出版。

2 Edmond Malone, *The Works of Sir Joshua Reynolds, Knight; Late President of the Royal Academy: Containing His Discourses, Idlers, A Journey to Flanders and Holland Etc. vol.I,* London: T. Cadel, 1798, pp.57-58.

3 同上,第237—238页。

4 柏拉图认为有三个世界:理念世界、现实世界和艺术世界。现实世界依存于理念世界,而艺术世界又依存于现实世界。雷诺兹想要用艺术手段尽量还原最高级的理念世界。有关雷诺兹受柏拉图理论的影响这一点,参见 Joshua Reynolds, *The Literary Works of Sir Joshua Reynolds, Kt. Late President of the Royal Academy vol.3,* London: T. Cadell & W. Davies, 1819, p.231; pp.237-238。

5 Ronald Paulson, *Emblem and Expression: Meaning in English Art of the Eighteenth Century,* London: Thames and Hudson, 1975, p.85.

雷诺兹的艺术观极大地影响了 18 世纪的英国绘画,他在《皇家美术学院十五讲》中所强调的法则在很长一段时间内成了英国艺术家们所遵循的准则。然而这套理论的诞生和被认可都是以英国社会为背景的,当其中的价值观和道德标准被放置到一个陌生的社会环境中时,必然会遭遇强烈的文化冲突,所有原先有关人性的假设都变得不再成立。这种尴尬的文化不适应性就深刻体现在描绘异域人物的肖像画中。和亚历山大一样,雷诺兹也绘制过具有异国情调的人物肖像。对比二人的作品,我们很容易发现亚历山大深受这位前辈的影响。雷诺兹曾为一位访问英国的波利尼西亚青年绘制过一幅全身像,取名为《奥迈肖像》(1776,图 3.14)。画中的奥迈身穿东方长袍,头戴头巾,背后是象征异域风情的棕榈树,但他的姿势却来自于古希腊雕像《景观殿上的阿波罗》(公元前 350—前 325 年)。当欧洲艺术中的传统姿势出现在一个波利西亚人身上时,这个人物显然就处于欧洲文化的凝视之下。雷诺兹是用当时的欧洲价值观念去解释奥迈的一切举止和想法的,虽然其中存在积极意义,但是奥迈本人并不理解甚至知悉这套价值观。

3.14 约书亚·雷诺兹《奥迈肖像》,铜版画,约翰·雅阁贝制版,英国国家肖像馆藏(1780 NPG D1361),油画原作被私人藏家收藏

作为曾在皇家艺术学院受训的画家，亚历山大显然很熟悉这套人物画的程式。他像雷诺兹一样，也为笔下的中国人物安排了一些古希腊雕像的姿势。这种尝试在《中国服饰与民俗图示》中的《中国贵妇》（图3.15）一图里尤为明显。画中的满族贵妇身材挺拔端庄，姿势与米开朗琪罗创作的《大卫》相似。这位贵妇和大卫来自两种完全不同的文化环境，强行赋予一名中国女性以欧洲男性的姿势显然是不匹配的。不可否认的是，这个在欧洲流传了几百年的经典雕像姿势会让当时的观众对画中的这个中国人物产生亲切感。有趣的是，当我们将亚历山大的作品与中国本土艺术家的相比较时，中英两种文化和艺术思维的差异性就显得更为突出。在1800年出版的《中国服饰》中，中国画家蒲呱（Puqua）绘有一幅《贵妇像》（图3.16）。这幅画与亚历山大的作品非常相似，描绘的也是一位上流社会的满族妇女，就连拿的烟斗都一样。然而，这位女士的身姿并不如亚历山大笔下的女士那么挺拔，相反，她含胸曲背的体态呈现出一种中国艺术中更常见的内敛含蓄的精神世界。换言之，她在自身所处的文化内部被视觉化表达，并不会出现文化上的不适应性。

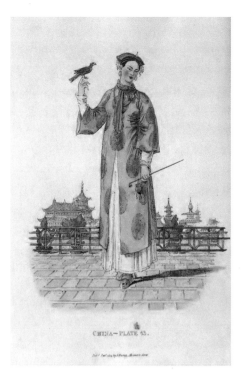

3.15　威廉·亚历山大《中国贵妇》，1814年，铜版画，收录于《中国服饰与民俗图示》

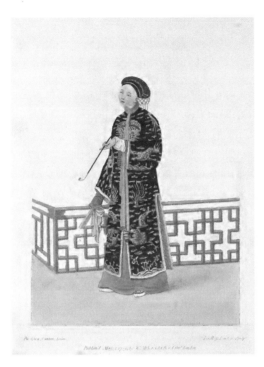

3.16 蒲呱《贵妇像》,1800 年,铜版画,收录于《中国服饰》

学院派艺术对亚历山大的影响不仅存在于肖像画中,在他含蓄而内敛的风景画中也能看出对"如画"这一趣味的推崇。"如画"(picturesque)风格是 18 世纪在英国艺术界发展起来的一种旨在表现田园风光的美学理念,它注重在艺术表现和真实自然之间保持平衡,需要遵循严格的构图规则和高雅的道德情趣。"如画"思想视古希腊罗马的理想美和崇高精神为楷模,反对城市化进程和工业化生产。到了 18 世纪末,艺术家们往往能够很熟练地将这个词与"美丽""精致"或"古朴"等概念区分开,并创作出标准意义上的"如画"作品。[1] 其中的代表画家有理查德·威尔逊(Richard Wilson,1714—1782)、托马斯·庚斯博罗和英国公会牧师威廉·吉尔平(William Gilpin,1762—1843)等。乌维代尔·普莱斯爵士(Uvedale Price,1747—1829)早年间曾关注"如画"风景这一主题,他表示,"践行这种风格的人从中获得了一种成就感:首先,对艺术尤其是绘画的赏析和实践,是理解自然的一种方式,是获得更敏锐更犀利的洞察力的一种手段;其次,基于某些画家的发现,风景画只有在具有一定的图像特质时才变得容易理解且趣味盎

1 亚历山大在为自己的画册定名时就选用了"如画"(picturesque)一词。

然。如果说画面中的唯美特质来源于风景，那么画面本身就是人们认识这种美的方式。这段话概括了达到'如画'效果的整体方式。"[1] 同时，由于"如画"的理念推崇理性，认为只有在理性的状态中才能体验到真正的美和崇高，因此也受到启蒙家的欢迎。

"如画"作为一种美学表现体系，它不仅决定了绘画的精神内涵，还规定了作品的表现内容和方式。一幅典型的"如画"画面构图是需要遵循一套严格的规则的：画面平衡有序却又充满强烈的明暗对比，线条和色彩中饱含情感但又不干扰整体的画面秩序。克劳德·洛兰（Claude Lorrain，1600—1682）为"如画"作品树立了最经典的"三段式结构"构图，即：压抑暗淡的前景、明亮的中景和空灵模糊的远景。这种构图又配有严格的色彩组织方式。[2] 威廉·梅森在诗集《英国花园》（1772）中曾用文学化的语言描绘过典型的"三段式结构"：

> ……三个标记距离
> 被洒上它们特有的颜色。鲜绿色，
> 暖棕色和不透明的黑色形成前景，
> 引人注目的清冷的橄榄色标示着
> 第二距离；从那里第三距离逐渐暗淡
> 在柔和的蓝色中，或是迷失在
> 最微弱的紫色中。[3]

"如画"的审美趣味在英国有着坚实的历史基础，并且在当时有着大批拥护者。这种美学思潮也影响着亚历山大作画时的选择。亚历山大的本职工作是如实记录旅途中的图像信息，而非关注艺术本体问题，但即使如此，他在绘制风景画时依然考虑到了当时英国的审美趣味，将"如画"思想融入画面中，表达出自身对美景的情绪反馈。将他的《热河附近的布达拉宫或佛寺》（图 3.17）与托马斯·吉尔丁（Thomas Girtin，1775—1802）的"如画"水彩风景画《约克郡柯克斯塔尔修道院》（图 3.18）相比较，会发现两者在审美上具有高度的相似性。这两幅作品均创作于 19 世纪初，描绘的也都是一栋宏伟的宗教建筑，两位画家也都采取了典型的"Z"字形的"三段式结构"构图，用昏暗的前景和飘渺的远空白云来凸显处于中景里的建筑

1 Mildred Archer, *British Drawings in the India Office Library* vol.1, London: HMSO, 1969, p.18.

2 Kelly Grovier, "'In Embalmed Darkness': Keats, the Picturesque, and the Limits of Historicization", *Romanticism, History, Historicism: Essays on an Orthodoxy*, Damian Walford Davies ed., London and New York: Routledge, 2009, pp.48 - 49.

3 William Mason, *The English Garden: A Poem in Four Books*, Dublin: P. Byrne, 1786, p.9.

物。这种强烈的明暗对比和层层递进的构图方式为原本宁静的景致增添了一丝活泼的气息。在风景画的绘制过程中,"如画"技巧的运用可以将枯燥的地形描绘提升到一定的艺术层面。但这种程式化的构图有时依赖的并非是眼前实景,而是画家的个人想象和当时的普遍审美趣味。当异域景观无法呈现出理想的英国审美属性时,"如画"风格就显示出了它的局限性。此时,艺术家需要因地制宜地去调整画面的构图、光线和色调。例如太平洋小岛上的光照要比英国强烈得多,所以悉尼·帕金森在描绘这些地区时就使用了比一般"如画"作品更明亮饱和的光线。但亚历山大似乎要传统得多,他描绘中国景观时仍然严格遵循传统的"如画"绘制公式。

3.17 威廉·亚历山大《热河附近的布达拉宫或佛寺》,1797年,铜版画,本杰明·托马斯·彭西制版,收录于《英使谒见乾隆纪实》画册卷

3.18 托马斯·吉尔丁《约克郡柯克斯塔尔修道院》,1800年,纸本水彩,大英博物馆藏(1855,0214.53)

"废墟"和"墓地"是"如画"风景中最经典的两个主题,因为"在所有的艺术品中,如画视野或许是继优雅的古代建筑遗迹之后最令人好奇的。毁坏的塔楼、哥特式拱门、城堡和修道院的遗迹,这些都是艺术最丰盛的遗产,它们被流逝的时间赋予了神圣化的内涵;甚至值得我们透过这些作品去崇拜大自然本身"[1]。对"如画"风格的追求促使亚历山大不厌其烦地描

1 William Gilpin, *Three Essays*:*On Picturesque Beauty*;*On Picturesque Travel*;*and on Sketching Landscape*:*To Which is Added a Poem, on Landscape Painting*, London:R. Blamire, 1792, p.46.

绘中国的废墟和坟墓。《西湖边雷峰塔一景》(图 3.19)是斯当东官方游记
中的一幅插图。虽然这幅画的题目突出的是西湖美景,但整幅画面中满布
坟墓,充满了凄凉感。亚历山大在这幅作品中采用了接近地平线的"如画
视角",[1] 将视野推向远方,塑造出深远的意境,构图严格遵循"三段式结
构"。吉尔平曾把风景画的画面布局与绘画主题的关系描述为"背景中包
含山和湖;中景由山谷、树木和河流组成;前景中包括岩石、瀑布、破碎的地
面和废墟"[2]。而亚历山大的这幅西湖图景就是吉尔平构图思想的极佳例
证。作为一幅标准的"如画"风景,所有的典型绘画元素全都出现在了最理
想的位置上:雷峰塔破败不堪,杂草丛生,前景的草地上满是各种坟墓甚至
棺材。亚历山大很用心地去描绘塔身上的植被,因为在"如画"的审美趣味
中,建筑表面的植被是自然和岁月相结合的产物,对于表现废墟的颓败美
感具有重要意义。吉尔平就认为废墟"在土壤中伫立了许久,甚至被其同
化,成为它的一部分。我们通常认为废墟是自然的杰作,而不是艺术作
品"[3]。亚历山大用植被的自然属性提示雷峰塔的断壁残垣是一种"如画"
的自然风景,而不是单纯的人为艺术。

3.19　威廉·亚历山大《西湖边
雷峰塔一景》,1797 年,铜版画,
约翰·乔治·兰西尔制版,收录
于《英使谒见乾隆纪实》画册卷

　　期望"如画"作品与真实风景保持一致是不切实际的,因为它本质上表
达的是一种审美理想,而非现实景观。这种理想就如同雷诺兹的肖像画一
样,灵感来自于古希腊艺术。普莱斯曾这样描绘希腊建筑废墟:"鸟类把养
料送到石墙的缝隙中来,景天、爬墙花和其他耐旱的植被就从这些破败的

1　"如画视角"的说法源于威廉·梅森在 1775 年编辑诗人托马斯·格雷作品时加的一个脚注:
"如画视角时常存在……而视角总是很低:画家通过创作风景画明白了一个真理,那就是他不可
能观察到所有景物。赞助人雇用他来绘制自己所拥有的风景,因此通常会把他抬到某个高度。
我想,这样他就可以赚更多的钱了。"William Mason, The Poems of Mr. Gray. To which are
prefixed Memoirs of his Life and Writings, London: H. Hughs, 1775, p.360.
2　Christopher Hussey, The Picturesque: Studies in a Point of View, London: Frank Cass
and CO Ltd., 1967, pp.115 - 116.
3　William Gilpin, Observations, Relative Chiefly to Picturesque Beauty. Made in the Year
1772, on Several Parts of England; Particularly the Mountains, and Lakes of Cumberland,
and Westmoreland, vol.2, London: R. Blamire, 1786, p.188.

墙缝中寻找养分。红豆杉、长春藤和其他浆果植物从建筑侧面伸展出来；而常春藤覆盖着建筑的其他部分和顶部。"[1] 无论在艺术作品还是现实情况中，古希腊遗址中那些倒塌的建筑物、斑驳的建筑外立面、肆意生长的苔藓和杂草都呈现出典型的"如画"特质。《西湖边雷峰塔一景》中的每一个图像元素都可以在亚历山大的不同手稿中找到原型，所以这幅画并不是对真实西湖景色的还原，而是组合拼接了不同的视觉元素，用以展现古希腊遗迹般的"如画"风景。在《热河附近的布达拉宫或佛寺》中，亚历山大绘制的小布达拉宫也并不符合现实，它要比真实的建筑高大雄伟得多。尽管这种描绘并不精确，却成就了整个画面壮观而苍凉的"如画"意境。亚历山大用典型的英国艺术理念描绘著名的中国景致，这种做法是跨文化接触中常见的艺术误读现象。

学院派的艺术语言赋予了亚历山大的作品以精致典雅的特征，但在一定程度上也使他陷入了某种困境：程式化的表达方式抑制了亚历山大个人的艺术表达能力，同时也削弱了视觉信息的真实性。这种四平八稳却缺乏个性的画风受到了后世评论家的批评。1981 年 10 月 25 日，名为"威廉·亚历山大：中国帝国时期的英国艺术家"的画展在布莱顿美术馆举行。艺术评论家朱迪·埃格顿在杂志上发表了她的观点："他［亚历山大］似乎缺乏某种即时感（或者说，我们只能断断续续地在他最及时、最不精雕细琢的作品中捕捉到这种即时性）。塞缪尔·丹尼尔勾勒过的可拉少女的柔情，也许并不在亚历山大的心中，甚至他的作品中也没有反映出钱纳瑞那样的奇特风格……在其他地方，他的作品很难超越'如画表现'的水平。但不可否认，这些作品确实很有诱惑力，正如本目录所示，它可能在所处的时代中引领了一个'中国的热潮期'，这种在 17 世纪 50 年代和 70 年代已经达到顶峰的中国风时尚因此得以延续。"[2] 朱迪的批评虽然尖锐，却也直指要害。亚历山大像一个好学生一样严格遵循着自己所信仰的美学理念，但在画作中却很少表现出具有爆发力的个性化情感。

另一方面，亚历山大也很难在作品中真正专注于展现纯正的学院派风格。"宏伟风格"的概念最早起源于大尺幅的史诗油画的创作，而亚历山大大部分的中国题材绘画都是水彩和铅笔素描，画面也通常很小。[3] 这类小画一般被视为某种图像记录手段，用以补充观众的视觉知识，而不是激发他们的道德情感。欧洲自古有着森严的绘画题材等级划分，18 世纪前半叶的欧洲知识界认为历史题材绘画是最为高级的绘画类别，最适宜表现崇高

1　Sir Uvedale Price, *An Essay on the Picturesque* (vi), London: J.G. Barnard, 1810, pp.51-52.

2　Judy Egerton, "William Alexander: An English Artist in Imperial China", *The Burlington Magazine*, 123(944), 1981, p.699.

3　笔者所见亚历山大最大的作品也不超过 30 厘米×30 厘米。

的英雄主义和强烈情绪。[1] 英国作家塞缪尔·约翰逊在他的个人自传《约翰·弥尔顿传》中就认为,历史题材创作是最高级的绘画形式:"评论家们普遍同意,对天才最首要的赞美应给予他们创作的史诗作品。因为这种创作需要集中起所有的力量,而其中每一种单独的力量都能够用于创作其他题材的作品。"[2] 当雷诺兹将古希腊的人文精神融入肖像画之后,人物题材绘画获得了更崇高宏伟的精神特质,也因此在英国获得了更高的艺术地位。但亚历山大的肖像画却因其特殊的异域知识性而削弱了作品中的崇高特质。而亚历山大其他的作品又多为风景画或静物画,这些有关异域的题材很难表达欧洲"宏伟"风格的核心精神。因此,虽然亚历山大在他的作品中引入了一些新古典主义和"如画"的视觉元素,但这些画面主要还是为了呈现中国知识,其绘画语言和审美性并未能表达出具有冲击力的情感或思想。雷诺兹本人曾客观地评论过亚历山大的画作:"他的明暗对比是正确的。他的色彩清晰、和谐、自然。他的人物组合简洁而有品位。他的笔触中可以看到一种极有修养的理解力以及对艺术和自然广泛的了解。他很少真正提出任何精彩或新奇的想法,而是始终指向最实用的目的,那就是把每一项事物都展现在观众眼前,让他们能在头脑中识别出来。"[3] 似乎雷诺兹也意识到亚历山大存在艺术技巧出众,对艺术表达的态度却过度内敛的问题。

当然,亚历山大的艺术困境或许可以被更积极地看待。作为一名称职的绘图员,亚历山大必须在"真实描绘"和"艺术表现"之间取得平衡。他保守的画风不像其他的绘画大师那样具有强烈的视觉冲击和道德震撼力,也不像后来的摄影技术那样更加诚实地记录视觉知识,但在 18 世纪末,这已经是当时能同时传达出真实和美感的最佳视觉手段。马戛尔尼使团需要亚历山大作为"相机"来记录中国,而不需要一个充满激情的艺术家。吴思芳就认为:"亚历山大曾与托马斯·吉尔丁、约翰·赛尔·科特曼(John Sell Cotman,1782—1842)和透纳一起绘制素描,这些画家当时都致力于改造英国的风景画,但亚历山大本人是一个观察者,而不是创新者。"[4] 在尽职尽责地完成了观察和记录的任务之后,亚历山大也在努力提高作品中的艺术性。客观知识与主观情感,英国本位文化影响与陌生的东方事物,这些元

1 Dean Mace, "Parallels between the Arts", *The Cambridge History of Literary Criticism vol. 4, The Eighteenth Century*, H. B. Nisbet, Claude Rawson (ed.), Cambridge: Cambridge University Press, 2005, p.731.

2 Samuel Johnson, *The Lives of the English Poets with Critical Observations on their Works and Lives of Sundry Eminent Persons*, London: Chiswick Press, 1826, p.50.

3 原载《绅士杂志》(*Gentleman's Magazine*),引自 British Library, *The British Library Journal vol.24*, London: British Museum Publications, 1998, p.102。

4 Frances Wood, "Closely Observed China: from William Alexander's Sketches to his Published Work", *British Library Journal*, XXIV(1),1998, p.102.

素之间充满了二元张力,使亚历山大的作品充满了矛盾性,但也丰富了其内涵。

三、使团画作对之后欧洲中国图像的影响

1. 书籍插图

马戛尔尼使团的画作继承了欧洲的游记传统,并对其进行视觉化转换。这为之后的英国海外探险队树立了良好的视觉知识记录模式。1816年阿美士德使团中的威廉·哈维尔(William Havell,1782—1857)是另一位原本要随英国使团来华的专业画家,由于他在旅途中与一名军官发生了严重的争执,遂于1817年独自启航前往印度,在印度绘制了大量肖像画和风景画。他并未真正到达中国,也无法绘制中国题材的画作。1821年,英国东印度公司遣使访问暹罗和越南。这次的使团中也有一位不起眼的绘图员,官方游记表明这位绘图员名叫爱德华·瑞德(Edward Reid)。[1] 瑞德画了大量东南亚的博物志作品,此外还贡献了部分风景画和肖像画。

马戛尔尼使团的中国画作对当时欧洲社会最直接的影响,在于带动了大量中国题材书籍和画册的出版。18世纪末,欧洲世界对中国事物的真实样貌依然概念模糊。马戛尔尼使团出版的图像作品虽然给欧洲观众提供了一些相关的视觉材料,但其有限的体量依然无法满足人们对中国视觉知识的好奇心,于是欧洲的各大出版社纷纷响应市场需求,出版了各种中国题材书籍。书籍中的插图在当时是吸引观众买书的一大亮点,但是苦于中西之间交通不便,出版社无法获取更多更新鲜的中国图像,于是它们便将马戛尔尼使团的画作视为一个重要的图像库,不断从中提取图像元素进行二次创作。在摄影技术普及之前,亚历山大绘制的中国图像成为了欧洲的中国知识书籍中使用最为频繁的图像来源之一,有时甚至直接被不加任何改动地抄袭。

托马斯·丹尼尔和威廉·丹尼尔出版的《一次途经中国前往印度的如画旅程》中的部分图像和注释就是以亚历山大的《中国服饰》为基础改编的。此外,约瑟夫·布列东于1811年出版了四卷本的《中国服饰与艺术》。[2] 1836

1　J. Crawfurd, *Journal of an Embassy from the Governor-General of India to the Courts of Siam and Cochin China*, London, 1828. 游记中的插图作者署名为"Edward Reid"。

2　Jean Baptiste Joseph Breton, *La Chine en Miniature ou Choix de Costumes Arts et Métiers de Cet Empire* (4 volumes), Paris: Nepveu, 1811. 2020年,赵省伟、张冰纨和柴少康精选其中部分插图,编译成了《遗失在西方的中国史:中国服饰与艺术》。

年,德庇时出版了两卷本的《中华帝国总论》。[1] 这两本著作中的很多插图都直接照抄了《中国服饰》中的插图。19 世纪 50 年代,托马斯·阿罗姆和乔治·纽曼·怀特出版了四卷本的《大清帝国城市印象》,这套图册进一步改编了亚历山大的作品,比原作更为强调光影效果和画面的戏剧性。[2] 上述这些出版物有的侧重于文字内容,只纳入了一些流行的中国图像以迎合市场;而另一些则以图像为主,文字只是起辅助性的解释功能。虽然这些出版图像客观上都起到了传播中国视觉知识的作用,但其中的艺术品位和图像质量差距很大。

　　布列东和阿罗姆出版的中国图像代表了两种截然不同的审美趣味。布列东是一名司法速记员,换言之,他既不是专业画家,也不是雕版师。或许正是他的业余身份背景影响了这些画作的出品质量,他书中的铜版画绘制水平并非上乘。四卷《中国服饰与艺术》中的四幅卷首画都是线刻铜版画,而整套书的 76 幅铜版插画为蚀点雕刻,所有这些作品都是手绘设色。[3] 根据该书序言部分的记载,书中大部分的插图都是根据前任法国财政大臣亨利·莱昂纳尔·让-巴蒂斯特·贝尔坦(Henri Léonard Jean-Baptiste Bertin,1719—1792)的私藏画作制作而成的。[4]

1　John Francis Davis, *The Chinese, A General Description of The Empire of China and Its Inhabitants*, London: C. Knight& Company, 1836.

2　Thomas Allom, and George Newenham Wright, *China in a Series of Views, Displaying The Scenery, Architecture, and Social Habits, of that Ancient Empire with a commentary* (4 volumes), London: Fisher & Son, 1843 - 1847. 2002 年,李天纲精选其中图片并编著了该书的中文版本《大清帝国城市印象——19 世纪英国铜版画》。

3　该书出版之后,出版商 Nepveu 在 1812 年又出版了两卷本的《中国一瞥,有关这个帝国的服装、艺术和手工艺》(*Coup d'oeil sur la Chine*; ou, *Nouveau choix de costumes, arts et métiers de cet empire*),作为《大清帝国城市印象》的补充。其中有 28 幅插图,全面描绘了当时的中国社会生活。参见 Marcia Reed, Paola Demattè ed., *China on Paper*, Los Angeles: Getty Research Institute, 2011, p.166。

4　Breton de la Martinière, Jean-Baptiste-Joseph, *La Chine en Miniature, ou Choix de Costumes, Arts et Métiers de Cet Empire Tome 1*, Paris: A. Nepveu, 1811, preface. 贝尔坦对中国事物着迷,他曾安排两位年轻的中国天主教徒即高类思(Louis, 1733—1780)和杨德望(Étienne, 1733—1798)在法国学习。高和杨回国后开始把与中国科学和艺术相关的资料寄给贝尔坦。迄至 1789 年,已经有 400 份书籍、报告、图纸和各类印刷品被送到法国。与此同时,在华的法国耶稣会士钱德明作为贝尔坦的好友,也给他寄去了大量中国字画。由此,贝尔坦成为了当时欧洲最大的中国艺术品藏家之一,1795 年,他将其中的一部分捐赠给了国家图书馆。有关贝尔坦和两位中国年轻人之间的接触逸事,参见 Breton, *La Chine en Miniature*, ix - xxii.; John Finlay, "Ko and Yang and the Mission Francaise de Pékin", *Henri Bertin and the Representation of China in Eighteenth-Century France*, New York: John Finlay Routledge, 2020,8 - 39. 有关贝尔坦的中国收藏,参见 Kee IL Choi Jr., "Portraits of Virtue: Henri-Leonard Bertin, Joseph Amiot and the 'Great Man' of China", *Transactions of the Oriental Ceramic Society*, 2017, pp.49 - 65. Henri Cordier, "La Chine en Frence au XVIIIe siècle", *Comptes rendus des séances de l'Académie des Inscriptions et Belles-Lettres*, 9/52, 1908, pp.58 - 61.; Henri Cordier, "Les correspondants de Bertin, Secrétaire d'État au XVIIIe siècle", *Toung Pao*, 14:2, 1913, pp.227 - 257。

亚历山大的手稿中有两幅乾隆的肖像画,其中一幅后来成为了斯当东游记中的插图《乾隆大皇帝》(图 3.20)。布列东的书中也有一幅乾隆画像(图 3.21),一看便知是改编自斯当东书中的那幅插图,但质量要略差一些。在亚历山大笔下,乾隆坐在露台的龙椅上,画面左侧可见远景。插图虽然是黑白的,但对于人物服饰和背景的细节都描绘得十分清晰,强烈的明暗对比塑造出人物身体可信的体积感。而布列东版本的乾隆则像是亚历山大作品的镜面翻转,虽然基本保留了原有的视觉特征,但服饰上的细节却模糊不清。尽管画家和雕版师同样也为画面增添了一些阴影区域,然而整体画面仍旧略显粗糙,并不像亚历山大的作品那样精细。当时的欧洲对于中国知识充满热情,虽然《中国服饰与艺术》中插图的艺术质量并不尽如人意,但这本书仍然受到了公众的欢迎。19 世纪三四十年代,欧洲的许多图书馆都藏有此书,并且其中的插图也会定期出现在各大拍卖会上。[1]

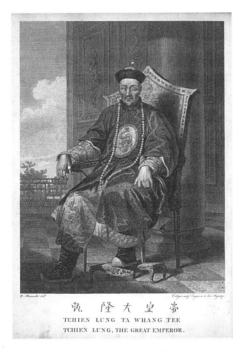

3.20　威廉·亚历山大《乾隆大皇帝》,1797 年,铜版画,约瑟夫·科莱尔制版,收录于《英使谒见乾隆纪实》第一卷

　　这两幅作品最明显的差别在于,布列东只是简略地复制了网格地板,而将背景部分完全留白。值得注意的是,亚历山大所著《中国服饰与民俗

1　Marcia Reed, Paola Demattè ed., *China on Paper*, p.166.

3.21　佚名《乾隆，中国皇帝》，1811 年，铜版画，收录于《中国服饰与艺术》

图示》中的绘画作品也都缺乏背景，但这种构图相似性并不能被视为亚历山大对布列东作品的影响。18 世纪末，人种志绘画（Ethnographic Painting）在博物志的研究中应运而生。为了强调典型的种族生理特征，画家们通常把画面的表现重点放在人物身上，从而有意忽略背景。这是人种志肖像中的一种既定绘画模式，因此，亚历山大和布列东的画面中表现出相同的审美倾向这一事实，可以被解释为二人共同受到了当时所流行的绘画模式的影响。

　　从画面中看，布列东只是将亚历山大笔下的人物视为一种中国视觉知识进行复制，但并没有对原作表现出任何的个人理解或更大的艺术野心。相比之下，阿罗姆在改编亚历山大的作品时就展现出一种更为专业的水准，他的作品中不仅有来自亚历山大原作的中国事物图像，还包含有他自己对中国形象的浪漫化理解和更为个性化的审美趣味，也因此，阿罗姆的作品被认为是当时表现中国形象的最理想化的视觉作品。阿罗姆是 19 世纪英国的知名建筑师和地形画家，也是当时"历史主义艺术运动"的提倡者，该运动主要研究游记性质的地形画，或许是促使他关注异域景致的原因之一。阿罗姆的教育经历与亚历山大相似：1819 年至 1826 年间，他在弗朗西斯·古德温（Francis Goodwin）手下当学徒，之后进入皇家艺术学院深造。他曾与伦敦 Fisher & Son 出版公司签约，从而成为职业艺术家，而这为他周游英国提供了足够的资金帮助。[1]　在旅途中，他创作了数百幅画作，并最终制作成铜版画出版。有趣的是，这些描绘阿罗姆所访风光的作品反响

1　Eunice Low ed., *The George Hicks Collection at the National Library，Singapore：An Annotated Bibliography of Selected Works*，Singapore：Brill, 2016, p.116.

平平,真正为他带来声誉和影响力的作品却是中国题材绘画,尽管他从未真正去过中国。[1]

《大清帝国城市印象》系列画册囊括了阿罗姆绘制的 128 幅中国图像,其中还附有怀特的评论文章。这套画册由 Fisher & Son 出版社和彼得·杰克逊分别于 1843 年和 1845 年出版了两个版本,但后一版本在市场上并不多见。由于销售情况良好,伦敦印刷出版公司于 1858 年发行了第三个版本的《中华帝国画集》(*The Chinese Empire Illustrated：Being a Series of Views from Original Sketches，Displaying the Scenery，Architecture，Social Habits，&c.，of that Ancient and Exclusive Nation*),这本画册增添了一些其他画家的作品。此时第一次鸦片战争已经爆发,怀特还根据时事在《中华帝国画集》中做了一些文字上的修改。这三个版本的画册现在在西方被统称为 "Chinese Empire Illustrated",其中阿罗姆的作品都是由同一批雕版制作的。阿罗姆在《大清帝国城市印象》中只使用了素净的黑白两色,但饱满的构图和精美的细节依然让这些作品足够引人注目。由于阿罗姆从未到访过中国,他对中国地域的视觉呈现是较为杂乱的。幸运的是,怀特在每幅画下面都标记了图中场景的地点,因此观众大致可知画作所描绘的地理方位。作为一名职业画家,阿罗姆非常擅长通过调整各种图像元素和视角,为原有的图像蓝本赋予全新的视觉效果。他改编亚历山大原作的方式一般有三种,最常用的方法是直接复制亚历山大的作品,但通过修改或增删一些细节来创造出不同的视觉效果。例如《北京皇家园林》(图 3.22)中除了近景中的船只之外,其他的建筑和景致都明显源自斯当东游记中的插图《北京皇家园林一景》(图 3.23),甚至连画的名字都与原作相差无几。但深入观察这两幅图就会发现,它们在艺术表现方式上是存在差别的,阿罗姆对亚历山大的作品做了十分巧妙的修改:原作中的船只是普通的帆船和平底船,亚历山大有意将其涂成深色以强调其体量感,并从其他的浅色景物中凸显出来;但阿罗姆更注重皇家园林整体氛围的营造。他把小船换成了两艘更精致的带有船舱和篷顶的画舫,给予它们极高的亮度,使之呈现为浅色,成为画面的中心,并与暗部的普通小船形成鲜明对比。此外,他在降低画面视角的同时抬高了围墙,使山峦和建筑显得更加高耸,以表现出皇家园林的威严感。由于具有更直接的视觉经验,亚历山大的画面可能更接近真实场景,但阿罗姆用自己高超的艺术手段为观众展现了一个更理想化和宏伟的中国皇家园林形象。

1 Paul A. Van Dyke, Maria Kar-wing Mok, *Images of the Canton Factories，1760 - 1822：Reading History in Art*, Hong Kong：Hong Kong University Press, 2015, pp.54 - 55.

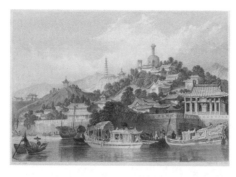

3.22 托马斯·阿罗姆《北京皇家园林》，1842年，铜版画，收录于《大清帝国城市印象》

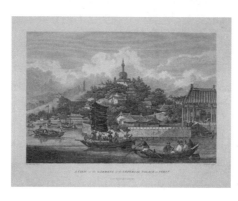

3.23 威廉·亚历山大《北京皇家园林一景》，1797年，铜版画，塞缪尔·史密斯制版，收录于《英使谒见乾隆纪实》画册卷

　　阿罗姆也善于通过改变画面的视角和构图来重构一个崭新的场景，有时还会在一些小的细节上做出调整。这种方法经常被用于表现自然风光和城市景观的作品。《穿过运河斜坡的船货》（图3.24）便是这种改编方式的典型案例。这幅画的图像蓝本是《中国服饰》中的《船通过斜坡的前视图》（图3.25）。这两幅画虽然描绘的都是一艘船通过不同水位高度河道时的"翻坝"场景，但构图和表现重点完全不同。亚历山大采用的是相对更沉稳的构图方式，以河岸为界，将画面分成上下两个长方形，全景式地展现了"翻坝"的所有视觉细节。画面的主体部分被放在中景位置，让人一望便知是由人力推动绞盘，将处于上游河道边缘的船只推入低处河道。相比之下，阿罗姆的画面则呈现出更具视觉冲击力的直角三角形构图。他放大了船只和工人推绞盘的部分，并选择了船掉落水面时具有动感的瞬间。阿罗姆以巍峨的山峦和多云的天空作为画面背景，为画面增添了更为戏剧化的场景感，并在近景中增加了一些中国人物，而这些人全都专注于手头的工作或娱乐活动，丝毫没有关注背后的"翻坝"。人物的漠然态度与船只落水的惊险一幕形成鲜明对比，说明这是中国沿河生活中最常见的场景。这两幅画面的差异不仅体现在不同的构图和图像元素上，更在于迥异的审美理念和创作目的。阿罗姆对光线效果的操控增加了场景的神秘感，与亚历山简洁素

雅的画面截然不同。亚历山大是一位受到古典主义艺术影响的画家，他希望呈现的是一种庄重典雅的画面；而阿罗姆受新哥特主义的影响，更注重表现画面的戏剧感和神秘主义气氛。

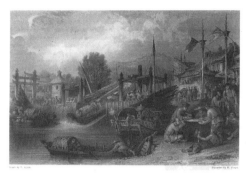

3.24 托马斯·阿罗姆《穿过运河斜坡的船货》，1842年，铜版画，收录于《大清帝国城市印象》

3.25 威廉·亚历山大《船通过斜坡的前视图》，1805年，铜版画，收录于《中国服饰》

　　阿罗姆改编亚历山大作品的第三个主要方法，就是从亚历山大的作品中选取一些中国图像元素结合起来，拼接组合成一幅全新的画面。《一个信徒求签问卦》（图3.26）一图凸显了阿罗姆强烈的个人戏剧性画面风格，乍一看似乎和亚历山大的作品关系不大，但实际上，"中国人占卜"这一主题，以及信徒拿签筒的姿势均来自于亚历山大的《寺庙中的祭祀》（图3.27）。此外，阿罗姆还广泛地运用了亚历山大其他手稿中的视觉元素，如老人的形象来源于《僧侣头像》（WD961 f.18 52，图3.28）；雷神的雕像来自《中国偶像雷神》（W961 f.19 56，图3.29）；香炉来自《青铜容器》（W959 f.25 135，图3.30）。与亚历山大的原作相比，阿罗姆着重展现了人物的动态和背景中的室内装饰。他能将四幅不同作品中的视觉元素完美地结合在一起，形成一幅全新的画作，这也说明阿罗姆一定浏览过大量亚历山大的图稿。

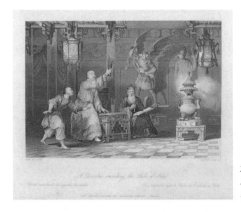

3.26 托马斯·阿罗姆《一个信徒求签问卦》,1842 年,铜版画,收录于《大清帝国城市印象》

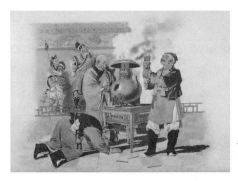

3.27 威廉·亚历山大《寺庙中的祭祀》,1805 年,铜版画,收录于《中国服饰》

3.28 威廉·亚历山大《僧侣头像》,1792—1794 年,纸本铅笔淡彩,大英图书馆藏(WD961 f. 1852)

3.29 威廉·亚历山大《中国偶像雷神》，1792—1794 年，纸本铅笔淡彩，大英图书馆藏（W961 f. 19 56）

3.30 威廉·亚历山大《青铜容器》，1792—1794 年，纸本铅笔淡彩，大英图书馆藏（W959 f. 25 135）

　　阿罗姆的目的是尽可能多地收集可用的中国视觉元素，因此他不只是亚历山大图像的忠实"抄袭者"，[1] 他还广泛参考了那些到过中国的欧洲画家的作品。由于中国幅员辽阔，每个欧洲画家在中国重点游历的地区也会有所区别。阿罗姆会按照这些来华者的具体经历，去改编他们所描绘的亲眼所见的作品。他所参考的亚历山大的作品主要是描绘北京、天津、杭州、宁波和大运河的画面，而那些有关广州、香港和澳门的绘画则主要改编自奥古斯特·博尔热（Auguste Borget，1808—1877）在中国南方游览时绘制的素描。此外，阿罗姆还广泛汲取了纽霍夫、詹姆斯·斯托达特（James Stoddart，1813—1892）、约翰·怀特（John White，1782—1840）以及一些

1 Stacey Loughrey Sloboda, *Making China：Design，Empire，and Aesthetics in Britain*, 1745 - 1851, p.229.

中国本土画家作品中的图像元素。[1]

总体而言,阿罗姆善于创作人物群像,刻画图像细节,并营造戏剧化的氛围。尽管他是在英国皇家艺术学院接受训练,但他作品中的戏剧张力和审美趣味似乎更接近法国洛可可和新哥特主义。这种影响或许来源于他曾经的老师古德温。古德温在 18 世纪中期曾热衷于设计富有中世纪浪漫主义色彩的哥特复兴式建筑。阿罗姆专注于营造浪漫主义的画面氛围,因此他的作品以趣味性而非科学性闻名。这种表达方式让他所塑造的中国形象脱离了现实情境,过于理想化和神秘化。亚历山大很清楚自己最主要的目标是将中国的风土人情绘制成可靠的视觉知识。相比之下,阿罗姆似乎更注重作品的艺术表现力。

然而,怀特这样评价阿罗姆的中国主题绘画:"他成功地如实将各个主题绘制成插图,从而确保了铅笔对钢笔的胜利。"[2]在 18 和 19 世纪,铅笔一般用于实地写生的创作,而钢笔则被用来绘制最后定稿的线条。怀特在这里是用"铅笔"指代画面的真实性,用"钢笔"指艺术表现性,"铅笔对钢笔的胜利"也就是指阿罗姆在画中更注重表现真实性。但阿罗姆和怀特在画册的出版过程中存在商业合作关系,因此怀特的这种赞扬不可当真。如果以向英国观众介绍一个真实的中国为标准,那么亚历山大的贡献要远超阿罗姆。但不可否认的是,阿罗姆和其他改编亚历山大作品的画家一起,为欧洲观众提供了另一种观察中国的视觉可能性,也因此进一步普及了亚历山大带回的最新中国信息。绘画创作不仅是对客体的直观描绘,更是一种对个人审美趣味和价值观的展现,从这个意义上来说,阿罗姆的作品真实展现了 19 世纪前期欧洲对中国的理解。

2. 室内装饰

在"中国风"浪潮的席卷下,中国式样的建筑在 17 至 18 世纪的欧洲流行开来。有研究表明,从 1670 至 1850 年,在欧洲核心地区共有超过三百座中式建筑被设计和建造起来。[3] 1800 年左右,几乎每个德国的公园和园林

1 Thomas Allom, *China, In a Series of Views*, Preface.这些中国艺术家的作品大多是小斯当东的藏品,参见 Kara Lindsey Blakley, from *Diplomacy to Diffusion: The Macartney Mission and its Impact on the Understanding of Chinese Art, Aesthetics, and Culture in Great Britain, 1793-1859*, PhD. Diss, The University of Melbourne, Melbourne, 2018, p.101.

2 Thomas Allom, *China, In a Series of Views*, Preface.

3 详见 Sun Yanan, *Architectural Chinoiserie in Germany: Micro- and Macro-Approaches to Historical Research*, Ithaca: Cornell University, 2015, p.14.

中都有一座中国趣味的亭子。[1] 欧洲人建造这些中式建筑的初衷是想为欧洲的公共场所和私人园林增添一些新奇的东方视觉元素,但从根本上来看,他们并不完全理解和欣赏中国建筑的理念。尽管钱伯斯在邱园中修建了那座赫赫有名的中国宝塔,但作为一名专业建筑师,他毫不犹豫地批评了中国建筑:"一般来说,中国建筑并不适合欧洲的需求。但一些开阔的公园和花园需要各种不同的景观,庞大的宫殿里又包含许多不同的隔间,所以我认为按照中国趣味去制造一些泛泛的场景也是可以的。"[2] 钱伯斯的态度基本可以代表当时欧洲对中国建筑的专业评价。由此可见,虽然中式建筑被视为一时的社会潮流,但并未被欧洲建筑的核心价值理念所接受。

与建筑的整体外立面设计不同,"中国风"对欧洲的室内家居装饰产生了深远的影响。在这一过程中,马戛尔尼使团的绘画为这种装饰艺术带来了一些全新的中国视觉元素和更趋于写实的装饰风格,这种影响尤其体现在布莱顿英皇阁的室内装饰上。

如同一切旧式的中国风室内装饰一样,英皇阁的装潢中使用的很多图像元素都出自英国东印度公司带回的中国外销品。但是,与那些充满想象性视觉元素的中式宫殿不同,英皇阁的装饰艺术中还融入了一些更真实的中国图像。这种尝试要归功于宫殿的设计师对马戛尔尼使团画作的关注。英皇阁室内设计师约翰·克雷斯(John Crace, 1838—1919)的私人藏品于1819 年 7 月 7 日由苏富比进行拍卖,拍卖名录中有 14 本有关中国的书籍,其中就包括亚历山大的《中国服饰》。[3] 这本画册也是英皇阁中视觉设计的主要来源之一。孔佩特(Patrick Conner)在研究欧洲的东方建筑时曾指出:亚历山大画作对欧洲艺术的影响在英皇阁音乐室的壁画中体现得最为明显,其中的某些绘画几乎完全来自他的《中国服饰》。[4]

英皇阁由国王乔治四世于 1787 年下令修建,逐渐将其从简易的农舍扩建为宫殿。这是一座宏伟而新奇的建筑,也是英国最重要的室内装饰艺术承载体之一。它拥有印度式的外立面和中国风的室内装饰,反映出乔治四世对异国情调的喜爱,以及当时欧洲盛行的浪漫主义精神。1801 至1823 年间,克雷斯的团队按照旨意将宫殿内部装饰成当时所流行的欢快

1 Hans Vogel, "Der Chinesische Geschmack in Der Deutschen Garten-architektur Des 18. Jahrhunderts Und Seine Englischen Vorbilder", Zeitschrift Für Kunstgeschichte 1, 5: 6, 1932, p.335.

2 William Chambers, Designs of Chinese Buildings, Furniture, Dresses, Machines, and Utensils, London: Published for the author, 1757, Preface.

3 拍卖目录参见 Aldrich in Crace Firm, 48, 引自 Alexandra Loske, "Inspiration, appropriation, creation: Sources of Chinoiserie imagery, colour schemes and designs in the Royal Pavilion, Brighton (1802-1823)", The Dimension of Civilization. Yinchuan: China Youth Publishing Group, Lu, Peng(吕澎 ed.), Yinchuan: China Youth Publishing Group, 2014, p.338。

4 Judy Egerton, "William Alexander: An English Artist in Imperial China", The Burlington Magazine, 944, 1981, p.699.

"中国风"样式。这是一场"如何将异域风情发挥到极致"的实验,殿内肆意铺张着各种中国视觉元素。其奢华而独特的视觉效果是由当时英国最优秀的工匠克雷斯和罗伯特·琼斯(活跃于 1815 至 1833 年)共同完成的。除了这些优秀的建筑师和装饰大师之外,乔治四世还亲自参与了设计决策。英皇阁现存的《克雷斯账目》(*Crace Ledger*)中,在谈及关于装饰和安装的问题时,就经常提到乔治四世的相关意见。[1]

克雷斯曾经想要在前厅中运用一些亚历山大的中国图像,但这一计划在整个宫殿设计的初期就流产了。《克雷斯账目》中描述了宫殿前厅的装饰执行情况,从中可以知道,前厅装潢的第一阶段由约翰·克雷斯和弗雷德里克·克雷斯共同于 1803 年圣诞节设计完成,其中包括"三件大型战利品,其中包括彩色和附有阴影的武器"。在英皇阁外立面的设计初期,著名的造园家汉弗莱·赖普敦(Humphrey Repton, 1752—1818)曾提出过自己的建议:"中国风格对于外部设计而言太过欢快轻浮,但似乎可以用为内部装饰。"[2] 这一说法表明,在乔治四世心中,中国风是一种表现欢快场景的风格。或许是不想在这样充满祥和欢乐的场景中掺入暴力元素,乔治四世临时改变了主意,所以这组"武器"图像最终并没有被采用。但原始的设计画稿(图 3.31)如今仍然保存在英皇阁的藏品中。[3] 无一例外,其中所有的图像都出自亚历山大的《中国服饰》:盾牌的图像来自《一名中国步兵或战虎》(图 3.32);旗子来自《战士常服像》(图 3.33);战斧和头盔来自《一名中国喜剧演员》(图 3.40)。

3.31 约翰·克雷斯、弗雷德里克·克雷斯《中国武器》,1803 年,铜版画,收录于《克雷斯账目》

1 参见 Alexandra Loske, "Inspiration, appropriation, creation: Sources of Chinoiserie imagery, colour schemes and designs in the Royal Pavilion, Brighton (1802-1823)", pp.333-337.

2 Humphrey Repton, *Designs for the Pavilion at Brighton*, London: J.C. Stadler, 1808, p. vi. 最终英皇阁采用了印度风格的外立面设计,而内部采用中国风进行装饰。

3 三组武器图像见英皇阁馆藏资料 RP: 100343; 100342; 100345.CAT. NO.: 101a; b; c。

3.32　威廉·亚历山大《一名中国步兵或战虎》,
1805 年,铜版画,收录于《中国服饰》

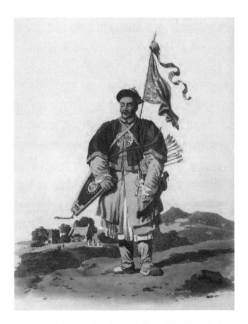

3.33　威廉·亚历山大《战士常服像》,1805 年,铜
版画,收录于《中国服饰》

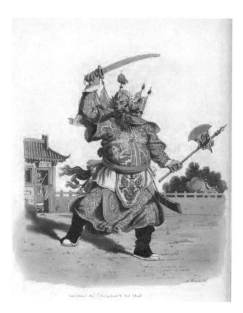

3.34 威廉·亚历山大《一名中国喜剧演员》，
1805 年，铜版画，收录于《中国服饰》

除了前厅最初的设计之外，音乐室的吊灯和壁画，以及宫殿南北两侧楼梯尽头玻璃面板上的绘画中都能看出亚历山大绘画的影响。整个音乐室的装饰比英皇阁中其他任何房间都能更清晰地展示出乔治四世对中国概念的理解。从 1818 年 3 月到 1820 年 1 月，弗雷德里克·克雷斯负责这间房间的装饰工作。在他的带领下，亨利·兰贝莱（Henry Lambelet，1781—1860）和爱德华·福克斯（Edward Fox，1791—1875）一共创作了 12 幅模仿红底金线漆艺效果的巨大风景壁画。为了呈现出更新鲜和真实的图像，爱德华运用了一些亚历山大作品中的视觉元素。[1]

一些学者在比较图像细节时发现，音乐室南墙壁画（图 3.35）的内容源自亚历山大的《定海城南门》（图 3.36）。[2] 这幅壁画不仅使用了亚历山大的图像，也复制了他内敛含蓄的审美趣味。在画面中，弗雷德里克复制了亚历山大的整体构图以及不同建筑之间的位置关系，但改变了两座主要建筑之间的比例关系，并将宝塔移到了假山的顶部。此外，他还添加了一些植物和假山，以增强画面的装饰性和"如画"氛围。考虑到平面性的艺术效

1 英皇阁博物馆藏有一本画册《爱德华·福克斯临摹威廉·亚历山大的画作》（藏品编号：fa104137)内含 36 幅素描作品。
2 Alexandra Loske, "Shaping an image of China in the West: William Alexander (1767-1816)", https://brightonmuseums.org.uk/discover/2016/09/01/shaping-an-image-of-china-in-the-west-william-alexander-1767-1816/; Kara Lindsey Blakley, from Diplomacy to Diffusion: The Macartney Mission and its Impact on the Understanding of Chinese Art, Aesthetics, and Culture in Great Britain, 1793-1859, p.178.

果,弗雷德里克有意减少画面的纵深感,消弱阴影部分,并用细密的线条而非平涂块面颜料来描绘一些图像细节。尽管设计师重新创造了一些细节,并赋予了画面新的视觉质感,但从中依然可以直观地捕捉到来自亚历山大的图像源头。

3.35 亨利·兰贝莱、爱德华·福克斯,英皇阁"音乐室"南墙壁画局部,1817—1822 年,木板漆画

3.36 威廉·亚历山大《定海城南门》,1805 年,铅笔淡彩,收录于《中国服饰》

戈登·朗认为,弗雷德里克绘制的图像"与原始的中国资料非常接近,近乎盲从"[1],这些"原始的中国资料"就是亚历山大的作品。弗雷德里克所用到的假山、宝塔和城楼等图像是使团带回的一手材料,而这些主题同时也是当时的英国人已经熟知的中国符号。这种图像选择很好地平衡了观众期待和真实新鲜知识之间的关系,正如斯泰西·斯洛博达所说,"亚历山大的作品似乎向渴望获得真实中国形象的英国公众全方位地展示了中国文化。然而在实践中,中国风艺术早已将一些视觉符号与中国的概念关联起来了,这其实是 18 世纪早期的欧洲装饰风格虚构了中国的概念和形象。而亚历山大正是通过强调那些可识别的符号来实现展示中国文化这一目标的。"[2]

亚历山大作品中的人物形象也激发了英皇阁设计师的灵感。南侧楼

1 Gordon Lang, "The Royal Pavilion, Brighton: The Chinoiserie Designs by Frederick Crace", *The Craces Royal Decorators 1768 - 1899*, Brighton: John Murray, 1990, p.43.
2 Stacey Sloboda, "Picturing China: William Alexander and the visual language of Chinoiserie", p.29.

梯尽头处的玻璃护板(图3.37)的中央位置绘有与音乐室吊灯上相同的中国演员形象,但两者姿势不同。他们共同的原型是亚历山大《中国服饰》中的《一名中国喜剧演员》。[1] 而北侧楼梯尽头的玻璃护板上的另一个老人形象则来自于亚历山大为斯当东游记绘制的插图《中国舞台上的一幕历史剧》中的一名演员。这些人物并不存在于某种叙事或生活场景中,而是被视为一种中国符号,像模特一样展示着自己的服饰和中国身份。英皇阁中对亚历山大作品的模仿不仅表现为使用其图像素材,还在于对他所使用的色调和艺术语言的认同。虽然是在玻璃上作画,但克雷斯并未模仿教堂彩色玻窗那样突出材质对光线的折射效果。为了模仿亚历山大画面中的古典主义效果,他所用的颜色种类很少,选择的也都是极为淡雅简单的颜色,并进一步在颜料中掺入白粉,以降低颜色的饱和度。克雷斯有意忽略了阴影和色彩渐变,而更注重轮廓的清晰度,这是为了模仿亚历山大铜版画作品的雕刻效果,也是为了强调平面性的装饰风格。质朴的色彩和强调平面性的装饰效果产生了一种与之前的洛可可"中国风"截然不同的视觉风格。

3.37 弗雷德里克·克雷斯,英皇阁南侧楼梯尽头处的玻璃护板,约1820年,玻璃设色

1 罗斯克和布莱克里都注意到了这一点。参见 Alexandra Loske, "Shaping an image of China in the West: William Alexander (1767 - 1816)"; Kara Lindsey Blakley, from *Diplomacy to Diffusion: The Macartney Mission and its Impact on the Understanding of Chinese Art, Aesthetics, and Culture in Great Britain, 1793 - 1859*, p.183。

然而,马戛尔尼使团的绘画对于英皇阁的室内装饰和英国人的趣味取向的影响也不应被高估。虽然在音乐室和其他一些细节处使用了亚历山大带回的图像,但就总体而言,英皇阁的装饰风格还是更倾向于传统的洛可可"中国风"。从 1815 年开始,罗伯特和弗雷德里克分别负责宴会厅和音乐室的装饰,到 1818 年底,这两个房间都已经得到了大规模的装饰。在这三年的时间里,两位艺术家之间有很多的机会可以互相参观和参考对方的作品,但他们最终所呈现的作品却表现出两种完全不同的艺术品味,丝毫看不出两者之间的相关性。

　　宴会厅壁画上的中国人物形象高贵优雅,其中似乎透露着乔治四世的想象:中国是一个拥有巨大财富并崇尚精致享乐主义的国度。与弗雷德里克在亚历山大作品中所汲取的那种更真实而内敛的艺术风格不同,罗伯特坚持使用传统的华丽洛可可风格。宴会厅的西墙上描绘了一场中国婚礼(图 3.38)。这一幕完全是艺术家的自行想象,毫无现实根据。虽然人物的服装细节并没有被很好地展示出来,但在背景中可见精致的青色龙纹和祥云图案。弗雷德里克将亚历山大作品中的人物单独挑选出来进行二次创作,而罗伯特则更喜欢创作群像和强调人物之间的互动关系。罗伯特并不重视图像的轮廓和线条,也没有运用音乐室壁画那种线性风格,相反,他专注于表现颜色的层次感。而弗雷德里克继承了亚历山大含蓄淡雅的画风,并注重细节刻画。罗伯特在很大程度上忽略了细节,并使用层次感更为丰富、更微妙的色调来营造画面的浪漫化效果。从总体来说,宴会厅的装潢设计中具有明显的动感效果和叙事特征,其欢快的绘画主题和明艳的色彩搭配,很容易让人联想到布歇为博韦工厂设计的"中国风"地毯。[1]

3.38　罗伯特·琼斯,英皇阁宴会厅西墙壁画,约 1817 年,布面油画

1　Alexandra Loske, "Inspiration, appropriation, creation: Sources of Chinoiserie imagery, colour schemes and designs in the Royal Pavilion, Brighton (1802 - 1823)", pp.346 - 347.

事实上，弗雷德里克曾经参与过宴会厅的壁画设计工作。与音乐室的装饰理念相同，他选择改编亚历山大《中国服饰》中的作品。在他的设计图稿（图3.39）中，中央壁画的主题和人物都来自《一位由仆人照顾的中国女士和她的儿子》（图3.41），但弗雷德里克去掉了仆人的形象，让男孩自己为母亲打伞。弗雷德里克的方案最终被罗伯特的所取代，这表明当时在乔治四世心中，传统的"中国风"审美依然具有无法被取代的魅力，至少不亚于亚历山大作品中所展现的新风格。

3.39 弗雷德里克·克雷斯，英皇阁宴会厅壁画设计图稿，1815—1822年，纸本铅笔淡彩，库珀·休伊特史密森尼设计博物馆藏（18609969）

宴会厅和音乐室的装潢时间几乎相同，两位设计师也都以"中国"作为各自作品的主题内容，但他们最终呈现出的艺术风格完全不同，这主要是因为他们所获得的图像材料不同。罗伯特曾到欧洲大陆旅行，并在途中参观了一些法国洛可可"中国风"的室内设计，而弗雷德里克的灵感主要源自亚历山大的作品。因此，罗伯特的壁画是动态的、立体的和叙事性的，而弗雷德里克的作品则是静态的、平面的和线性的。比较宴会厅和音乐室的壁画，可以发现，在当时的英国，新的更具真实感的装饰风格和旧的富有想象力的"中国风"艺术是共存的。英国的装饰家们当时也在尝试跳出洛可可风格的藩篱，探索一种线性平面风格的"中国风"表现形式。值得一提的是，英皇阁的这种新装饰风格是一个孤例，它并没有直接的后继者，也并没有取代传统的洛可可风格。

乔治四世之所以在洛可可装饰传统之外使用新的更具真实感的中国图像，或许也是因为他希望在拿破仑战争期间展示自身的知识权力和反法情绪。几乎在同一时间，中国的乾隆皇帝正忙于在圆明园中建造西洋楼。英皇阁和圆明园都是两国君主收集异国视觉知识的证据。18世纪末至19世纪初，英国的工业革命初见成效，国力也稳步提升。与此同时，"康乾盛世"将清政府的统治推向了鼎盛时期。似乎是某种巧合，乔治四世和乾隆都对异域的视觉艺术和文化保持着浓厚的兴趣，而两国的国力和财政也都可以满足他们追求异国事物的愿望。乾隆特别喜欢收藏欧洲的精致钟表和机械玩具，他的相关藏品极多。1860年，在圆明园被洗劫一空时，有观察

者描述说园内摆满了各种欧洲时钟和音乐盒。[1] 除了英皇阁之外，乔治四世在 1792 年还要求建筑设计师亨利·霍兰德（Henry Holland，1745—1806）在自己的卡尔顿官邸中布置一个中国客厅，由此可见他对中国事物的兴趣。乔治雄心勃勃地希望能构建起一种全新的"中国风"审美，能够与法国的洛可可风格相匹敌。[2]

在这两位最高统治者的心中，收藏异国事物不仅仅是为了享乐，这些物质和视觉图像还象征和传达了一种信息：自己的力量可以掌控全世界的知识。米歇尔·福柯提出过"权力产生知识"的理论结构。[3] 房间装饰中所使用的中国视觉知识越真实、越详细，就说明英国掌控异域知识的能力越强大，而乔治四世所感受到的自我权力意识就越强烈。从这个角度来看，采用亚历山大笔下更具真实感的中国风元素并不是一种随意的审美选择，而是一种对王权的宣示。虽然英皇阁和圆明园西洋楼这两座异域建筑之间并没有受到来自对方的影响，然而从对称的意义上讲，促使两位君主建造它们的内在逻辑是相似的：他们都需要为自己权力的向外延伸寻找视觉"纪功柱"。英皇阁和西洋楼这两座异域建筑都具有一种象征性意义，要将统治者自诩拥有的全球性权力视觉化地呈现出来。

但这两座异域建筑之间也存在区别。欧洲的耶稣会士全程参与了圆明园西洋楼和西式喷泉的设计与建造工作，他们包括郎世宁（1688—1766）、利博明（Ferdinando Bonaventura Moggi，1684—1761）和蒋友仁（Michel Benoist，1715—1774）等人。[4] 虽然在一定程度上需要遵循中国皇帝的意愿，但传教士们至少提供了欧洲建筑的基本原则。相比之下，并没有任何中国人参与到英皇阁的中国主题装潢中去，这座建筑的内饰基本上是欧洲对中国的想象的产物，与中国本土的艺术观念完全无涉。英皇阁中

1　Hope Danby, *The Garden of Perfect Brightness：The History of the Yüan Ming Yüan and of the Emperors Who Lived There*, London：Regnery, 1950, pp.49‑51；Che Bing Chiu, Gilles Baud Berthier, *Yuanming Yüan：Le jardin de la Clarté Parfaite*, Besançon：Editions de l'Imprimeur, 2000, p.178.

2　Katsuyama, Kuri, "'Kubla Khan' and British Chinoiserie：The Geopolitics of Chinese Gardens", *Coleridge, Romanticism and the Orient：Cultural Negotiations*, Vallins, David, Oishi, Kaz, Perry, Seamus (eds)., London and New York：Bloomsbury Academic, 2014, pp.191‑206.

3　福柯认为权力是以知识为基础的，也是对知识的利用。权力按照自我意愿来塑造并复制知识。福柯还认为人文学科就是由权力机制生成的。知识和权力相互协作，然后使统治结构合理化，而这种统治始终伴随着压迫和监禁。参见 Michel Foucault, *The Archaeology of Knowledge：And the Discourse on Language*, A.M. Sheridan Smith (trans.), New York：Vintage, 1982.；Michel Foucault, *The History of Sexuality*, Robert Hurley (trans.), New York：Vintage, 1990。

4　John R. Finlay, "The Qianlong Emperor's Western Vistas：Linear Perspective and Trompe L'Oeil Illusion in the European Palaces of the Yuanming Yuan", *Bulletin De L'École Française D'Extrême-Orient*, 94, 2007, pp.161‑162.

最真实的中国视觉元素就是乔治四世派往中国的使团所带回的当地图像。这说明了乔治的知识收藏是主动且具有世界性格局的,他的权力甚至可以直接向东延伸,触及中国皇帝的领土;同时,这种信心也预示着英国对于中国的帝国主义野心。

3. 纪实性照片

在 1826 年或是 1827 年,法国人尼埃普斯拍摄了世界上最早的一张照片。摄影技术除了能够捕捉稍纵即逝的瞬间图像外,它还能提供比传统绘画更精确也更丰富的视觉信息,因此它很快就替代了传统纪实性绘画,为旅行者记录异国景致提供了更高效方便的视觉技术。1844 年,法国海关检查员朱尔斯·阿尔方斯·尤涅·伊蒂埃(Jules Alphonse Eugène Itier,1802—1877)成为第一个在中国拍照的人。在 19 世纪和 20 世纪,摄影已经成为西方人在中国最常见的留念与搜集视觉资料的方式。有时,他们也会在回国后出版部分照片。这和马戛尔尼使团的图像出版基本出于同样的思路,都是为了传播最新鲜的中国视觉知识并追求商业谋利。读者对使团出版物的热烈反应表明了欧洲人对中国图像的兴趣,这也为后来的照片出版预热了市场。虽然记录图像的技术手段被彻底改变,但这并未在短期内改变欧洲人的观看习惯。从当时照片中所体现出的某些观看视角和审美特性中,依然可以看到马戛尔尼使团手绘作品的影响。

摄影技术能比传统手工绘画展现出更大的真实性,但并无法做到绝对的客观。约翰·伯格认为:"照片并不像人们通常认为的那样是机械记录。每次我们看一张照片,我们都会意识到,无论多么轻微,摄影师都会从无数其他可能的景象中选择这一景象。"[1]换言之,摄影师的个人意志在照片的拍摄过程中起到了决定性作用。在这点上,画家与摄影师对于所表现的事物有着相同的处理权,只是画家的发挥空间更大一些而已。与传统绘画相比,摄影师的自由意志主要体现在对拍摄时机和所拍事物的选择上,他们并无法改变物体本身的一些特质。将使团图片与后来欧洲人拍摄的中国照片进行比较,有助于我们理解它们之间的图像继承关系。事实上,摄影师们并没有刻意去效仿使团的画面构图,但他们所呈现出的视觉重点与使团画家却是一致的。从这个意义上来说,之后来华的欧洲摄影师所拍摄的照片与使团所构建的中国视觉形象的传统模式是一脉相承的。

约翰·汤姆森(John Thomson,1837—1921)的摄影作品就是其中的

1　John Berger, *Ways of Seeing*, London:BBC and Penguin Books,1985,p.10.

典型代表。汤姆森是摄影新闻的先驱之一,他在 1868 年至 1872 年间曾来华旅行,并用摄影技术记录了中国的风土人情,照片涉及风景、人物、建筑和城市生活等广泛主题。回到英国后,汤姆森出版了四卷本的摄影集《中国和中国人影像》,用两百幅照片向欧洲观众介绍当时的中国。[1]《一位正由女仆装扮发型的满族女士》(图 3.40)就是汤姆森与马戛尔尼使团使用相同图像模式的一个典型案例。这张照片拍摄于 1871 或 1872 年的北京,距离马戛尔尼使团访华已过去了将近 80 年。照片中的年轻女士正坐在一张木圈椅上,她的穿戴和妆容十分得体,看上去是一位上流社会的女性;左边的仆人正在给她梳头,而拿着玩具的小孩在另一边看着整个过程。这张照片中的人物和构图很容易让人想起亚历山大的群像画《一位由仆人照顾的中国女士和她的儿子》(图 3.41)。这两幅作品都在中心位置表现了一个上流社会女性、一个女仆和一个儿童,创作者也都为其中的仆人安排了梳头和撑伞的服务类工作,以暗示其职业身份。亚历山大的作品一如既往地简化了背景,将观众的注意力全部集中到人物身上;出于同样的目的,汤姆森在人物身后放置了一块深色的背景板。其实,由于照相机的聚焦点在人物身上,画面背景部分本身就已经模糊不清,然而汤姆森似乎仍然害怕后方的建筑物会干扰到画面的表现重点,他情愿损失一部分原生场景,也要采用像亚历山大那样的干净的背景构图。这张照片并不是唯一的例子,汤姆森的许多人物照都是在纯色背景板前拍摄的,这表明他和亚历山大一样,十分关注一幅画面中关键信息的有效传递问题。

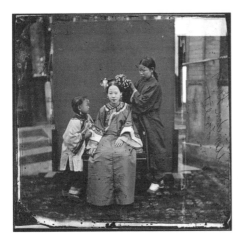

3.40 约翰·汤姆森《一位正由女仆装扮发型的满族女士》,1871 年或 1872 年,摄影,收录于《晚清碎影:约翰·汤姆森眼中的中国》[2]

1 John Thomson, *Illustrations of China and its people: A Series of Two Hundred Photographs, with Letterpress Descriptive of the Places and People Represented*, London: Sampson Low, Marston, Low, and Searle, 1873.

2 中华世纪坛世界艺术馆编著《晚清碎影:约翰·汤姆森眼中的中国》,中国摄影出版社,2009 年。

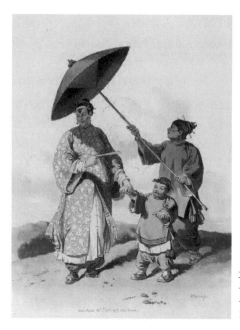

3.41 威廉·亚历山大《一位由仆人照顾的中国女士和她的儿子》,1805年,铜版画,收录于《中国服饰》

再次审视这张照片,我们不禁会问:拍照时仆人是真的碰巧在给女主人梳头吗?这位满族贵妇在镜头前的举止和日常一样吗?照片中的三个人物是正巧分别露出自己的正面全脸、右边侧脸和左边45度角的面容吗?这些问题的答案都是否定的。当时的摄影技术决定了即使在最佳的光线条件下,拍照时的曝光时间也需要十几秒。受技术限制,汤姆森的人物照片很少是简单的"抓拍"。照片中的主题通常是事先设定的,其构图和人物姿势也都经过精心设计。同样,亚历山大画中的人物也是出自他的个人创作。在亚历山大的手稿中可以找到一些女人和儿童的头像,而这些形象之后出现在出版物中时,悉数配上了一套画家自行为他们定做的身体动作。

汤姆森和亚历山大都干预了模特的自我状态,而他们所使用的不同创作方式使作品中对细节的表达产生了差异。亚历山大可以在旅途中随时随地快速地(甚至凭借短时记忆)写生中国人的肖像,很多情况下甚至不需要征得模特的同意,类似于今天的"偷拍"。而由于曝光时间较长,汤姆森拍照时必须经过模特的同意。换言之,汤姆森照片中的人是在有意识地被观察。这些模特的配合程度和对本民族文化的理解也在一定程度上决定了拍摄效果。尽管汤姆森精心设计了人物的所处位置和身体姿势,但他无法干预他们的个性和情绪,例如他可以在《一位正由女仆装扮发型的满族女士》中安排孩子站在贵妇的右边,露出她的半张脸,但他无法改变她那好奇和天真的神情。不过,汤姆逊照片中三位女性的外貌和姿态都要更加自然和亲切一些,不会呈现出亚历山大画作中那种类似希腊雕塑的僵硬身姿。总体而言,汤姆森的作品比亚历山大更具人文主义和自然主义色彩。

这些特质一方面来自汤姆森的个人想法,另一方面也是出自摄影技术的特性。

　　尽管摄影师能拍摄出更真实的作品,也因此无法像过去的画家那样站在一个绝对主观的位置上去随心创作,但新旧两种图像记录方式在主题选择和画面构图上却并没有太大区别,其中的一些表达重点和美学理念是一脉传承的。汤姆森作品和亚历山大作品的相似性给了我们一个提示,即欧洲拍摄的中国照片是前代来华画家作品的延续。我们并不知道汤姆森是否浏览过亚历山大的绘画,但他们对相同视觉信息和构图方式的关注,暗示了马戛尔尼使团创作中国主题绘画的模式在 19 世纪末依然被视为一种表现异域图像的最常规的视觉模式。

第四章
异国万象：使团绘画的题材选择

　　马戛尔尼使团创作的绘画所涉及的题材十分广泛，其中风景画（包括城市景观）、肖像画、日常交通工具和建筑占了大多数，其余主要是静物画、描绘动植物的博物志题材绘画和宗教场景等内容，这表明使团对于中国视觉知识的兴趣主要集中在人文社会方面。对于绘画题材的分类很难做到绝对清晰，例如一些出版的画作中既有如画的风景，又有显眼的建筑物，因此本研究主要按照画作标题所提示的内容重点来分类。至于手稿，情况更为复杂，往往一张纸上会有多个不同题材的草图。如果按照"一纸一图"的原则计算，本研究所搜集到的使团画作是 1101 幅；但如果将手稿中每张纸上相对独立的构图分开计算，那么实际的图像数量则为1224 个。

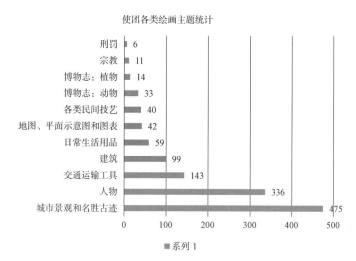

使团各类绘画主题统计

一、人物画

　　人物画是使团绘画作品中最引人注目的题材。这些作品不仅记录了中国人的体貌特征、各类服饰和风俗习惯，还是英国收集世界人种知识的一个例证。使团创作的中国人物画客观上成了 19 世纪上半叶西方世界想象和构建中国人形象的主要依据。使团的中国人物画中蕴含着两种截然不同的艺术表现风格：标本化的人种志绘画和用艺术手段构建出来的生动民俗风情绘画。两种绘画在风格上相互补充，共同拓展了使团人物画的表现形式和内涵。

1. 人种志风格肖像画

随着新发现地区的自然知识不断传回欧洲,英国的富人和贵族们开始热衷于观察和研究来自世界各地的昆虫、植物及矿产等自然物质,博物志逐渐变成了上流阶级的一种风雅爱好。这种对域外自然的探索逐渐被拓展到人类学领域,衍生出了专门针对各地人种、习俗、信仰和文化特质的研究。[1] 对于人种与地理之间关联性的研究需要大量视觉信息作为材料,这就促使职业画家和探险家们运用人种志的画面来描绘新发现地区的风土人情,创作出大量同类风格的肖像画。

在人种志绘画中,画家关注的是具有代表性和区分意义的种族类型特征,他们有时会以牺牲描绘对象的个性作为代价而创作。观众可以从这种风格的绘画中观察到一个族群显著的体貌与服饰方面的特征。[2] 多数马戛尔尼使团的人物画(figure painting)都属于具有人种志特点的肖像画(portrait),[3]"同时履行了历史档案和种族档案的双重职责"。[4] 画家在这些肖像画中通过多角度的努力,期望将"中国人"这一族群的普遍性样貌和风俗特点介绍给欧洲观众。

突出典型性特征

使团肖像画中的每个人物都有着类似的体貌特征:浅黄皮肤、红润脸颊和细长眼睛,相仿而适中的体型和身高。人物彼此之间可用作区分的个性化特点很少。除此之外,画中人的内在精神个性是缺失的。他们往往缺乏面部表情、肢体语言以及交流对象。这种力求体现普遍性特征而忽略精神个性的绘画特点在一些人物群像中显得尤为突出。以《一群中国人在下雨天的穿戴》(图 4.1)为例,亚历山大在四个人物身上展示了各种不同的中国雨具。除小童之外,其余三人的体貌特征极为相似:他们都是中等身高,体型微胖,脸颊红润饱满且眼角上扬,其中两人还留着同样的八字胡。这

1 有关博物志和人种志之间的关系参见 Knud Haakonssen, *The Cambridge History of Eighteenth-century Philosophy vol.2*, Cambridge: Cambridge University Press, 2006, p.930-932。

2 然而站在今天的角度来看,人种志的图像依然是一种对人物的艺术化视觉呈现,并不属于解剖图那一类的严谨科学图示,因此对严格生物意义上的人种分类和观察并无太大帮助。

3 肖像画是人物画的一个重要分支,是为了着重表现特定个人或群体的肖像而创作的人物画。虽然观察对象和创作素材都是人,但肖像画比人物画更写实而具体。肖像画描绘的必须是客观存在的、具体的、特定的某个人,而人物画则可通过概括、综合甚至想象,创作出非特定的、类型化的甚至虚构的人物形象。

4 Eric Hayot, *The Hypothetical Mandarin: Sympathy, Modernity, and Chinese Pain*, Oxford: Oxford University Press, 2009, p.63.

三人分别以 30 度、45 度和 90 度角向观众呈现自己的面容，并以站、坐和蹲的不同姿势展示各类服饰和雨具。画中每个人都神情漠然，肢体保持静止，从中看不出任何的内心活动。除了小童和持伞者存在肢体接触之外，其他人之间均没有肢体和眼神的交流。与这种沉闷的人物气质相匹配，整个画面采用了稳固的三角形构图。这种"稳上加稳"的画面胜在宁静安详，却有失于动感活力。亚历山大在此表现的并非是一个正常的避雨场景，而更像是利用三个模特来最大限度地展示中国的防雨服饰和用具。

使团的人物肖像画多与《一群中国人在下雨天的穿戴》的沉寂画风相类似，并没有表现个性的机会。对画家而言："人种志艺术追求超越个性，表现典型性。就好似人们都没有历史，没有来源，没有走向未来的轨迹。"[1]这些画中人物的存在意义是为了展现一种普遍和典型意义上的中国人形象，让欧洲观众对于"中国人的样貌"有一个大概的感性了解。对于欧洲观众而言，使团笔下所有的中国人物代表的都是"中国"这个陌生的异域种族概念。太过明显的人物样貌和个性特征会造成一种将个性曲解为普遍性的可能，反而破坏了观众对于中国人整体视觉形象的把握。

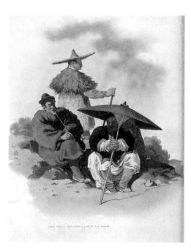

4.1 威廉·亚历山大《一群中国人在下雨天的穿戴》，1805 年，铜版画，收录于《中国服饰》

凸显人物服饰

使团肖像画的第二个特征是十分重视对人物穿着打扮的描绘。从亚历山大出版的《中国服饰》和《中国服饰与民俗图示》这两本画册的标题中就可见画家对服饰的重视程度。人种志绘画企图从"人物的表面——他们的服饰、民族性格、住宿环境和饮食习惯"[2]的所指关系去描绘不同人种并

1 Eric Hayot, *The Hypothetical Mandarin*: *Sympathy, Modernity, and Chinese Pain*, Oxford: Oxford University Press, 2009, p.143.
2 Pamela Regis, *Describing Early America*: *Bartram, Jefferson, Crevecoeur, and the Rhetoric of Natural History*, Dekalb: Northern Illinois University Press, 1992, p.148.

将他们类型化,因此对于人物服饰和发型的描绘是重中之重。这种通过服饰来表现种族身份的做法在西方是有其古典主义艺术源头的:"它的历史[1]可以被追溯到古典主义的源头……'垂死的高卢人'并未使用任何风景画技巧。高卢人的身份是通过凌乱的头发、胡须和脖子上的项圈来完成定义的。这是人种志艺术的精髓。每当有异域人物需要被刻画时,这种艺术范式就通过服饰来定义其身份。这在西方艺术史上从希腊化时期就开始践行,直至今日。"[2]同理,由于使团作品中的中国人体貌特征相似,因此能将人物区分开的图像依据往往只能是服饰。

在使团的人物画中,人物和服饰存在互相服务的关系。画家描绘服饰有借其区分人物身份的意图,同时,描绘人物往往也是为了让模特展示不同的中国服饰。以《供货商肖像》(图4.2)为例:这个供货商在画面中的肢体语言和表情并无显著个性化特点;与之相比,人物的服饰和发型要引人注目得多:"腰带右边挂着一块打火石和一块金属片,左边挂着一包烟草或鼻烟。"[3]清代男子的长辫也被刻意从脑后放到了胸前展示。从某种程度上来说,这不是一个有具体来源和细节的真实人物,而是用来展示服饰的模特。作者在这幅图的文字注释中丝毫没有提及画中人的姓名、性格和职业特点,却详细介绍了人物衣帽鞋袜的款式和质地。亚历山大称:"这个人物的衣饰是中国城市居民或是中产阶级所最常穿戴的。"[4]由此,这个供应商的服饰从个例转变为范式,供货商本身也以个体代表普遍中国人的形象出现。

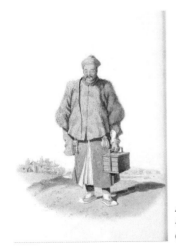

4.2 威廉·亚历山大《供货商肖像》,1805年,彩色印刷,收录于《中国服饰》

1 指人种志传统的历史。

2 Rudiger Joppien, Bernard Smith, *The Art of Captain Cook's Voyages vol.1: The Voyage of the Endeavour, 1768–1771*, New Haven and London: Yale University Press, 1985, p.6.

3 William Alexander, "Portrait of the Purveyor", *The Costume of China: Illustrated in Fourty-Eight Coloured Engravings*.

4 同上。

知识分子形象的缺失

使团的肖像画描绘了官员、军官、僧人、商人、农民和乞丐等各色中国人物，并以职业和社会阶层的划分为画像命名，如《灯笼小贩》《士兵和他的火绳枪》及《一位中国上层贵妇》等。然而疏漏在所难免，其中最为明显的就是文人形象的缺失。科举是实现阶级跃升最有效的途径，因此文人阶级起到向社会示范阶级流动可能性的榜样作用。欧洲启蒙家们极为推崇这种制度，并用其理念攻击欧洲的贵族专权。[1] 斯当东在《英使谒见乾隆纪实》中也敏锐地关注到了中国文人阶级和科举选拔之间的联系。[2] 遗憾的是，在使团最终出版的画作中却没有任何对于这一阶层人群的描绘。今天唯一可以找到的使团描绘中国文人形象的作品是一幅尚未完成的草稿，藏于耶鲁大学英国艺术中心的保罗·梅伦藏品部，名为《一位青年中国学者》（B1977.14.4911，图4.3）。与使团笔下其他缺乏个性的中国人物相比，在这幅作品中，人物的面貌和神情没有程式化的表现痕迹，反而富有个性：他气质儒雅，神情宁静。然而这幅优秀的画作最终并未出版，这或许还是出于对整体作品人种志风格的考量和让步：一方面，绘者对这个年轻学者的精神状态的挖掘使人物成为一个有情感、有思想的个性化的人，但也脱离了标本化和范式化的人种志绘画；另一方面，人物的衣饰过于简单，并无太多可代表中国民族服饰的特色，这两点都与人种志强调外部特征的绘画风格不符。

在任何一个国家，知识分子都是最深入地考察本民族文化内核的人群。使团画作中文人的缺席，在某种程度上导致使团对中华文明的表述也是不完整的。使团在肖像画里对中国人的介绍只着重于描绘不同人物的服饰和具有共性的样貌特征，而不关注中国文化的内核和中国人的精神世界。对比早期欧洲传教士们在文化层面上对"孔夫子中国"的描写和对中国经典的研究，[3] 可以说，使团对于中国知识的收集仍处于视觉信息的浅表层面。

1 Yu Jianfu, "The Influence and Enlightenment of Confucian Cultural Education on Modern European Civilization," *Frontiers of Education in China*, vol.4, no.1 (January 2009), pp.15-16.

2 George Stauton, *An Authentic Account of an Embassy from the King of Great Britain to the Emperor of China vol.2*, London: W. Bulmer and Co., 1797, p.153.

3 明清时期来华的耶稣会士在中国居住多年，多数精通儒家经典。1583年开始，传教士们就利用儒家经典来学习中文。罗明坚曾计划翻译"四书"作为语言教材，可惜他只完成了《大学》前半部分的拉丁语翻译便被遣回欧洲。1624年耶稣会中华省副省长李玛诺确定传教士来华的四年制"课程计划"，规定传教士必须学习"四书"和《尚书》。1687年，柏应理在巴黎用拉丁文出版了《中国哲学家孔子》(1687)一书，它是17世纪欧洲介绍孔子及其著述的最完备的书籍。1788年，由钱德明提供素材，赫尔曼(Isidore Stanislas Helman, 1743—1806)雕刻出版了《孔子画传》(1788)一书。

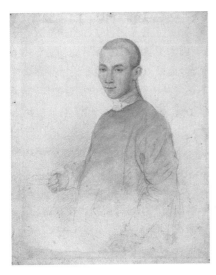

4.3 威廉·亚历山大《一位青年
中国学者》，1792—1794 年，纸本
铅笔淡彩，耶鲁大学英国艺术中
心保罗·梅伦藏品部藏
（B1977. 14. 4911）

缺乏画面背景

使团人种志肖像的另一特点是普遍缺乏画面背景。这一现象无论在
亚历山大的原始图稿还是最终出版的两本图册中都体现得非常明显。亚
历山大多数的写生画稿不仅缺少背景，有些甚至谈不上完整的构图，只是
将一些并无关联的表现对象画在了同一张纸上。手稿中之所以缺少背景
图像，更多的是因为受到实地写生这种创作形式的局限：画家需要在有限
的时间内快速勾勒出表现对象的主要视觉特征，因此无法顾及画面背景。
然而正式出版的肖像画中依然缺失背景，这就是画家有意识的选择了。
《中国服饰》里画面的背景就只有少量远距离且程式化的建筑和风景。这
一现象到了《中国服饰与民俗图示》中变得更为明显，多数画面的背景甚至
变成了完全的留白，画中人物从生活或工作环境中被抽离出来，处于一个
真空的状态。

在西方肖像画的制作传统中，背景绘制是极为重要的一环，画家既可
以在背景中通过简洁的色调来表现光线和阴影，又可以在人物身边布置各
种象征性图像元素来彰显人物的财富、兴趣和社会地位。亚历山大同时期
的英国画家亨利·富塞利（Henry Fuseli，1741—1825）称："一般的艺术家
和模特只求达到形似，他们不需要刻画人物个性这样更深层且高级的要
求，何况他们也无法识别出画中的这种特质。而优秀的艺术家注定要完成
这项任务，他们通过画面背景中的明暗对比和'如画'风景效果来显示自己
与那些平庸之辈的水平之不同。"[1] 可见画面背景是衡量画家艺术水平的重

1　John Burnet F.R.S, *Practical Hints on Portrait painting：Illustrated by Examples form the Works of Vandyke and other Masters*，London：James S. Cirtue, 1800, p.8.

从想象到印象

127

要标准之一。亚历山大毕业于英国皇家艺术学院，自然深知这一道理。他之所以选择在肖像画中隐去背景部分，想必主要是因为这些画作是服务于"体现种族特征"目标的人种志绘画。画面的首要任务既不是表现形式美感，也不是利用图像元素表现人物个性，而是刻画人物的种族特征并体现其种族身份，不必要的背景信息反而可能从人物身上夺走观众的注意力。因此亚历山大的人物画作品都严格遵循了人种志绘画的原则：强调突出人物，省略其余一切不必要的视觉元素。

即使如此简略，《中国服饰》中那些空旷的图片背景中仍时常会出现一些小型的宝塔和亭台形象。这些建筑显然是虚构的，是亚历山大为了突出中国概念而特意加入的视觉元素。这种表现方式也和当时欧洲的美术观念有关。庚斯博罗就曾于 1780 年左右创造出了一种装饰性风景画，并将人物形象融入其中。[1] 但这种自然景观并非真实，而是想象之作。这种风景画一经面世便成为当时重要的一种绘画范式，亚历山大曾经的老师易卜逊就擅长此类绘画，亚历山大可能就是从他那里学习了这种风景画，并将其理念运用于自己的中国题材绘画之中。

2. 生动的异域人物画

亚历山大确实较多地运用了人种志的绘画风格，并聚焦于种族和民俗特征的主题，但他的创作并不局限于单一的人种志风格，他在肖像画之外还贡献了小部分充满生机的人物情景画。这些画主要以插图形式出现在使团的官方游记《英使谒见乾隆纪实》和亚历山大的《中国服饰》中。这部分作品虽然数量很少，但它们的存在丰富了使团人物画的整体面貌，也说明使团对于中国人的观察视角是多维度的。这些作品最鲜明的特征就是描绘出了不同人物间的关系，以及彼此之间动作和眼神的沟通。朱迪·艾杰顿认为亚历山大的多数作品"缺乏一种实时性"，但她也观察到有一部分作品比她认为的更具活力："当他所绘制的主题明显具有趣味性时，亚历山大的作品是最为动人的，譬如《舞台演员》中所表现的。"[2]

亚历山大并未创作过名为《舞台演员》的作品，[3] 因此无法考证艾杰顿口中的"动人"之处是如何表现的，但《中国舞台上的一幕历史剧》（图 4.4）与艾杰顿所提及的题材类似，也确实具有"趣味性"和"动人"的特质。

1　Martin Postle, *Thomas Gainsborough*, Princeton：Princeton University Press，2002，p. 32.

2　Judy Egerton, "William Alexander：An English Artist in Imperial China", *The Burlington Magazine*，no.944，1981，p.699.

3　《中国服饰》中的第 29 幅图画名为《一名中国喜剧演员》，《中国服饰与民俗图示》中的第 30 幅图名为《一名女性喜剧演员》，艾杰顿所谓的《舞台演员》疑为其中一幅。

这幅画面整体被设计为具有韵律感的"W"形构图。亚历山大主要利用画面两侧来刻画演员和舞台布景，并将画面中央推至中景描绘伴奏乐队，上方留出大片天空。与人种志肖像的静态风格不同，这幅画面中的每个人都正专注于自己的本职工作，处于实时的动态中。并且，他们都有特定的眼神和肢体交流对象：画面右下角的男人正在向面前的长者叩头；而装扮精致的女人正低眼注视着叩头的男人；侍卫张开手臂拦住了身后的人群，小孩子抱住了侍卫的大腿；阁楼上的人正注视着楼下所发生的一切……除了众多的人物和各类舞台陈设之外，远景处的山丘、亭台、树丛和云彩也清晰可见，它们既丰富了画面的内容，又使画面获得了纵深感。这幅作品显然不是以真实的中国戏剧舞台为原型的，但纯粹就画面的营造而言，亚历山大不可谓不用心。在传达出一定画面戏剧张力的同时，他对于构图角度和人物位置的安排都是以最大限度向观众展示画面信息这一点为标准的。这幅作品在使团的人物画中显示出了少见的生动性和画面完整性，证明亚历山大有能力构建出富有动感和趣味性的画面。

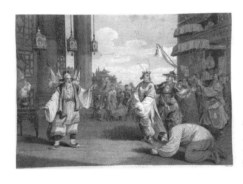

4.4　威廉·亚历山大《中国舞台上的一幕历史剧》，1797年，铜版画，詹姆士·希思制版，收录于《英使谒见乾隆纪实》画册卷

人种志和生动人物画这两种绘画风格在亚历山大的手稿中是并存的。对比手稿与出版物，我们会发现亚历山大最终是如何在这两种风格之间权衡并做选择的。大英图书馆藏有亚历山大的两幅手稿，《一匹只有一条后腿的马》（WD 961 f.67 192，但显然图中的马腿并无缺失，图4.5）和《中国士兵》（WD 959 f.22 111，图4.6），这两幅画面的题材与构图类似，表现的都是骑在马背上的清代人物形象，却呈现出"动"和"静"两种截然不同的状态。在《一匹只有一条后腿的马》中，虽然马腿呈行进状，但马和人依然是雕像式静止的。在这里，亚历山大似乎只是为了完整地展现这匹马才让它抬起两条腿，以确保其余两条腿不会被遮蔽。而《中国士兵》中的人和马则处于一个急速的动作过程中：马口被辔头勒得张开呈嘶鸣状，前蹄上扬后蹄下蹲，尾巴扬起，人物手中的缰绳也绷得笔直。

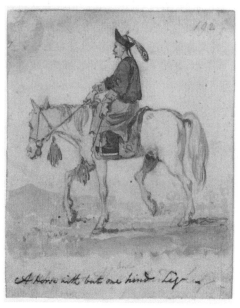

4.5 威廉·亚历山大《一匹只有
一条后腿的马》,1793—1794 年,
纸本铅笔淡彩,大英图书馆藏
(WD 961 f.67 192)

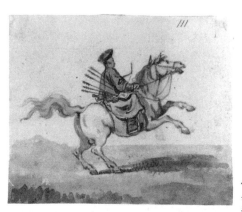

4.6 威廉·亚历山大《中国士
兵》,纸本铅笔淡彩,大英图书馆
藏(WD 959 f.22 111)

　　《英使谒见乾隆纪实》中有一幅正式出版的插图《身负中国皇帝书信的
官员》(图 4.7),从这幅图中可以发现亚历山大是如何在两幅趣味完全不同
的手稿之间做选择的。此图以《一匹只有一条后腿的马》为原型,但在表现
背景和人物服饰时添加了不少细节。画家在前景中从右侧描绘了主要人
物和马匹,[1] 又在中景处换从左侧展现另两个人物和两匹马。换言之,整个
画面从左右两个侧面充分展现了中国人牵马、上马和骑马的全过程,其重
点在于对信息的展示,而非画面的艺术性。原始手稿中分明存在《中国士

1　但这匹马的右前腿和左后腿同时抬起,这既不符合原始草图的描绘,也不符合马走路时真实
的迈腿顺序。

兵》那样生动的画面,画家最终却选择润色和出版了更具静态展示效果的人种志作品。这种选择未必纯来自画家的个人意志,还可能牵涉到出版商、刻版者以及其他人员的意见和对市场的考量。但无论有谁参与到这种选择中去,最终的客观结果都是:在向欧洲公众表现中国人物时,人种志风格是更受偏爱的。

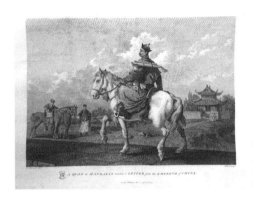

4.7 威廉·亚历山大《身负中国皇帝书信的官员》,1797 年,铜版画,威廉·威尔森制版,收录于《英使谒见乾隆纪实》画册卷

综上所述,马戛尔尼使团的人物画中存在两种相互矛盾的趣味:一种是常见于肖像画中的人种志风格,侧重于静态展示种族的外在共性;另一种是通过艺术手段构建的画面,鼓励画中人积极表现自己的行动能力和性格特征。这两种审美趣味共同展现出画家多元化的灵感来源。但需要注意的是,使团创作人物画的最主要目的是把中国的种族知识介绍回欧洲,[1]因此在两种审美中,人种志风格始终占主导地位。使团的中国人物画创作并非单纯出于审美的需求,还要被用作人种知识的视觉证据。18 世纪末,随着现代人种学分类的出现,欧洲知识分子开始重视对欧洲以外地区人种的研究,研究过程中必然会出现以欧洲为中心的帝国主义视角。[2] 蒂姆·福尔德和彼得·基特森认为欧洲这种对于异域的科学探索直接导致了"一种柔性殖民",这为之后"对领土的真正占领"[3]铺平了道路。罗克珊·惠勒认为:"种族意识根植于一种根深蒂固的信念,那就是对从属关系的渴望。这种心理是英国人在国家内部的等级制度以及对海外关系的同等转换中最为常见的。"[4]在这种历史环境下诞生的人种志绘画虽然是以"科学观察"

1 Ulrike Hillemann, *Asian Empire and British Knowledge*: *China and the Networks of British Imperial Expansion*, Basingstoke et al.: Palgrave Macmillan, 2009, p.44.

2 Mary Louise Pratt, *Imperial Eyes*: *Travel Writing and Transculturation*, New York: Routledge, 2008, p.45.

3 Tim Fulford, Peter J. Kitson, *Travels*, *Explorations*, *and Empires*: *Writings from the Era of Imperial Expansion*, 1770 - 1835 vol.2, *far East*, London: Pickering and Chatto, 2001, p.xxv.

4 Roxann Wheeler, *The Complexion of Race*: *Categories of Difference in Eighteenth-Century British Culture*, Philadelphia: University of Pennsylvania Press, 2000, p.290.

为目的,但其本质带有帝国主义和种族主义色彩,同时也是加强英国自我优越感的一种工具。与其它的文化产物一样,艺术总是"积极参与到对社会文化环境的组织和构建活动中。"[1]而英国搜集人种知识并构建中国形象这一行为本身就带有权力意识。使团绘制中国人物的过程其实也是一个制造有关中国人知识的过程。制造的原因不单纯是出于对"博物志"知识的兴趣,更是因为他们觉得自己有资格和权力做知识的主持者。彼得·詹姆士·马歇尔这样评论马戛尔尼使团:"它是具有高度等级观念的。这种观念基于一种信仰,即由具有相关资格的专业人员观察并累积起来的知识可用于支持对人类的比较研究,而且这种研究是具有科学客观性的。"[2]使团成员们无法避免地会将这种社会集体无意识带入画面中去,因此他们的创作本质上是一种带有强权意味的观察和阐述。

需要注意的是,在当时的人种志体系中,英国人虽然有帝国主义倾向,但他们并没有将英国自身独立于这个系统之外。英国画家将中国的视觉信息纳入博物志的话语体系中,也以同样的方式对待自己。威廉·亨利·派恩(1769—1843)于1804年出版了《大英帝国服饰》,[3]亚历山大自己也在1813年出版了《英格兰服饰与民俗图示》。[4] 这两本画册都显示出与使团人物画相同的人种志艺术倾向。由此可见,正如看待其他种族一样,当时英国人也通过人种志范式来进行自我审视。

二、景观与建筑

各种自然风景和人文景观在使团作品中占比最大。景观画不同于地形图,它虽然以真实风景为表现对象,却不完全依附于现实,而是允许画家对画面进行富有想象力的修改,以增加表现力。使团最终出版的景观画作往往是以画家在华期间绘制的实地写生画为底稿的。在此基础上,画家会在画面中添加一些图像素材,如人物、交通工具和各种静物等,因此,一幅完整的作品往往是各种视觉材料的拼凑组合。亚历山大没有将自己视作以客观科学为目标的地形画家,他依然选择兼顾写实和艺术表现力,用优雅古典的风格表现中国景观。

马戛尔尼使团所绘制的景观画大体上可分为两类:使团抵达中国之前

1 Norman Bryson, Michael Ann Holly, Keith Moxey, *Visual Culture: Images and Interpretations*, Hanover: Wesleyan University Press, 1994, p. x; p.viii.

2 Peter James Marshall, "Lord Macartney, India and China: The Two Faces of the Enlightenment", *Journal of South Asian Studies*, 19, 1996, p.125.

3 William Henry Pyne, *The Costume of Great Britain*, London: William Miller, 1804.

4 William Alexander, *Picturesque Representations of the Dress and Manners of the English*, London: W. Bulmer and Co., 1814.

和之后的作品。到达后的画作描绘的自然是中国景观,而在到达之前的旅途中所绘制的作品主要记录的则是沿途国家的风景以及海上景观。后者理论上来说不能算作"中国题材绘画",但它们的存在不该被忽视。因为这是使团整个访华之旅创作成果中的一个有机组成部分,并且与抵达中国后绘制的大陆风景形成鲜明的视觉对比。

1. 水路景观

使团抵华之前的作品大多是描绘伴有海岸线的海景图,此外还有少数描绘巴达维亚和越南的风景画。这些海景图中除了绵延无尽的海岸线之外,偶尔还会出现一些小型的船只和海岸建筑。所有的海岸线看起来都是相似的,如果没有标题的提示,观众很难区分不同作品之间的区别。这部分绘画主要出现在斯当东的游记、大英图书馆的《亚历山大和丹尼尔的原始画作》、亚洲、太平洋和非洲藏品部的画册 WD 960(图 4.8)、[1]巴罗的《我看乾隆盛世》和《1792 年和 1793 年的越南之旅》以及亚历山大的《1792 年及 1793 年在中国东海岸航行时记录的岬角、岛屿等景观集》中。这些画面远不如使团抵达中国之后的那些作品那样令人印象深刻,甚至能感觉到在绘制过程中艺术家自己也深感远航的枯燥乏味。画面中的地理学意味要比其艺术性强烈得多,例如画家会仔细地记录所乘坐船只与海岸之间的距离,还会标注一些海边建筑的名称。而收集这些地理情报也是使团出使的科考目标之一。专业的地理学者或许会对画中所展现的海岸线感兴趣,但这些作品对普通观众或是强调艺术本体的画家而言着实趣味不大。亚历山大的《1792 年及 1793 年在中国东海岸航行时记录的岬角、岛屿等景观集》就是以这些海景图为主要内容,也因此并未受到英国观众的欢迎。但这些作品真实地反映了使团在海上航行时的日常生活是何等枯燥沉闷:蜿蜒的海岸线和无尽的海洋是画家们唯一可以描绘的景致。

4.8　威廉·亚历山大《昆仑岛》,1792—1794 年,纸本铅笔淡彩,大英图书馆藏(WD960 f.31 89)

相比之下,使团抵达中国后的景观画更多关注的是人文而非自然

1　画册 WD 960 中有 100 多幅画稿,其中只有 13 幅不是海景图。

景观。许多作品中都挤满了热闹的人群，一扫之前海景图中的清冷气氛。这主要是因为使团在华旅行期间所经过的多是一些繁华地区：使团在中国的行程从澳门开始，一路北上经停舟山群岛，然后从天津口岸登陆，并到访了北京和热河。返航时使团沿京杭大运河南下，途经临清、南京、苏州和杭州等地一路回到广东。1793 年 10 月 22 日，使团的船只驶入了著名的京杭大运河，但马戛尔尼似乎对此一无所知，他只是在日记中简略地写道："在今天晚上天黑之前，我们离开河道，通过水闸进入一条狭窄的运河。"[1] 在运河之旅结束后，亚历山大、本森上校、丁维迪博士和马金托什上尉四人与使团其他成员分开行动，乘船从海上前往澳门。与此同时，使团的大部队继续在内陆沿赣江内河航行，一周后抵达广东。

　　使团在华期间的很大一部分旅途是在大运河上度过的，这使成员们有了从水路和陆路两个视角观察中国的机会。以画家身处的位置来区分，使团的中国景观画可以分为河岸景观和陆地景观。通常来说，画家身处河流或运河视角所画的作品更贴近现实生活、更关注河畔普通人的日常。在沿运河旅行期间，使团成员很少有机会能上岸近距离观察河岸城市的风光。康纳就曾指出："英国人试图通过沿着河岸散步来锻炼身体，但遭到了中国人的嘲笑。在他们看来，这样的想法太荒谬了。"[2] 因此那些从船上描绘两岸景致的画作是画家无法上岸近距离观察中国时的一种替代视角。大运河两岸都是繁荣的城市，使团长期停留在船上限制了成员们对中国的全面观察，但这也促使他们更加关注出现在有限视野中的当地人民的日常生活。根据亚历山大的观察："中国的大运河，或者更确切地说是通过一系列运河和河流连接帝国南北两端的水运系统，无疑是世界上第一条内河航运。运河上各种大小和形状的船只数量众多，无法胜数。"[3] 亚历山大的画作也佐证了他对大运河繁忙景象的记录，那些满是热闹人群的中国景观画大多就出自大运河旅行阶段。这些画大多严格遵循"如画"的构图规则和淡雅色调。例如在斯当东游记中的《大运河河岸上的临清郊外一景》（图4.9）里，画家的视角就是从水上观看河岸风光。从画面中的暗部可以判断光线是从画面左后方入画的，这为画面形成了一个标准的"三段式如画结构"。这幅画很是热闹：前景中挤满了日常生活中的当地人，他们渺小的身形被用来陪衬背后巍峨的宝塔。此外还有房屋和帆船点缀着整个画面，表明这是一处繁忙的河岸居住地。

1　Cranmer-Byng, An embassy to China, p.169.

2　Patrick Conner, Susan Legouix Sloman, William Alexander：An English Artist in Imperial China, p.12.

3　William Alexander, Picturesque Representations, p.177.

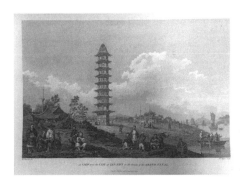

4.9 威廉·亚历山大《大运河河岸上的临清郊外一景》，1797年，铜版画，威廉·拜恩制版，收录于《英使谒见乾隆纪实》画册卷

2. 陆路景观

使团绘制的陆路风景则是从另一个角度描绘中国，它们并不像在船上写生那样视野受限，往往能展现出画家对中国更广泛也更自由的观察。因此陆地景观作品更多表现具有中国特色的著名自然人文景观。这些作品总是重复着一个固定的表现程式：在一片怡人的自然风光中重点描绘某一人文建筑，如寺庙、宫殿及城门等。而这种构图方式最早可以追溯到17世纪法国画家尼古拉·普桑和克洛德·洛兰等人所绘制的田园风光。[1] 除了自然风光和人文景观之外，成员们还描绘了当地人的各种生活场景。各类出版物最终在其中选择了不同的表现主题，亚历山大的《中国服饰》和《中国服饰与民俗图示》重点关注中国人的日常生活，因此其中的插图也大多与普通人的生活场景有关。而其他的游记则更为关注那些著名的地标性建筑和皇家园林。以斯当东的官方游记为例，在两卷本的游记部分中共有11幅风景插图，其中4幅是从陆路视角绘制的。这4幅画所表现的主要景观建筑分别是著名的热河小布达拉宫、牌坊、圆明园和雷锋塔，它们在画面中占据了视觉焦点位置，而山、云、树等自然元素只是为了丰富画面而添加的点缀，从未成为画面中的真正主题。

3. 建筑

如上所述，使团的景观绘画重点关注中国人文建筑，故在此将景观和建筑这两个主题放在一起讨论。建筑是对于民族文化个性最直观的一种外在展现，所以它也是画家们在中国的人文景观中最为关注的主题之一。景观画中的建筑大致可分为两类：普通民宅和知名地标建筑。由于对中国

1 Beth Fowkes Tobin, *Colonizing Nature：The Tropics in British Arts and Letters 1760 - 1820*, Philadelphia：University of Pennsylvania Press, 2005, p.121.

文化的了解有限,使团成员们在对这些中式建筑的描述中,难免会出现带有英国原生文化痕迹的误解。例如希基记录自己对中国寺庙的观察结果时就说道:"在每一个门厅前都有一个由木柱支撑的门廊,它们被涂成红色,并上清漆。和长度相比,这些柱子的直径很小。它们从底部到顶端略微变细,柱体除了镀金外几乎没有装饰。柱子的底座像古代的多立克石柱一样简单地搁在地上。"[1] 因为缺乏足够的中国建筑知识,希基不得不用"多立克石柱"这一自己熟悉的欧洲建筑术语来类比中国木柱。除此之外,使团成员们还将中国牌坊和欧洲凯旋门、中国寺庙和罗马教堂、中国石碑和庞贝遗迹等进行类比。尽管有些类比较牵强,但这种做法有助于让欧洲观众进一步熟悉中国建筑。

　　除了以建筑为主要表现对象的作品之外,宝塔也经常作为背景元素出现在不同的人物画和风景画中。宝塔是当时欧洲最常见的"中国风"图案。除了欧洲园林中树立的宝塔建筑之外,宝塔的形象及其具有特色的挑檐也被符号化地运用到了各种视觉表达中,起到暗示中国情境的视觉装饰作用。因此可以说,使团画家不断使用这个建筑形象,主要是为了让英国观众能依据熟悉的视觉线索更快进入画面的中国情境中。而这种做法也并非首例。纽霍夫的《荷使初访中国记》一书共有46幅插图涉及宝塔形象,而真正以宝塔为主要表现对象的只有6幅,在其余40幅图中宝塔都是背景元素,起到地标和文化标示的作用。这种用宝塔来暗示情境的做法显然给马戛尔尼使团的画家们树立了一种榜样。施密特就注意到,在那些表现异域风貌的铜版画中:"不管这些插图的主题是什么,它们都装饰着异国'长物',而这些也给版画赋予一种标准化外貌……宝塔和巨大的'崇拜物'(宗教塑像)遍布东方。"[2]

　　亚历山大还在自己的画册中穿插了一些没有自然风光陪衬的建筑物画作,并附有文字解说。这些文字往往从使用功能的角度去解读建筑,这使得画家对画中的建筑超越了简单的实体描绘,扩展到了对中国文化和民俗的理解层面。例如在《中国服饰》中有关《一栋船形的石质建筑》的文字解说中,亚历山大描绘了建筑的外貌和材质,最后介绍道:"这座大宅邸是由一位已故的广东海关官员建造的。房子建成时,他已荣升为天津海关主管了,但由于他的欺诈和勒索行为在这豪宅内被发现,他所有的巨额财富都被没收并归皇家所有。"[3] 由此牵扯出了这栋建筑背后的一系列故事,使它成为中国官场文化的产物和象征。

　　尽管使团成员对中国建筑表现出极大的兴趣,但他们绘制的大多数画

1 George Staunton, *An Authentic Account*, p.253.

2 〔美〕本杰明・施密特《设计异国格调:地理、全球化与欧洲近代早期的世界》,吴莉苇译,中国工人出版社,2020年,第103页。

3 William Alexander, "A Stone Building in the Form of a Vessel", *The Costume of China: Illustrated in Fourty-Eight Coloured Engravings*.

作仍是一种艺术表现，而不是精细的专业建筑图稿。在使团来华之前，钱伯斯的《中国的建筑、家具、服饰、机械和器皿的设计》是解读中国建筑最权威的专业性著作。在大英图书馆所藏的使团手稿中，可以发现两份钱伯斯书中的建筑平面图（WD 961 f.62 163, 164）。亚历山大手稿中的建筑平面图中也有一幅《英国使者北京住所的平面图》（W961 f.51v 141，图 4.10）。除此之外，再也找不到亚历山大绘制的建筑平面图了。显然，亚历山大是一位画家，他画的中国建筑更注重展现中国知识和特定的艺术价值。而帕里希受过专业的测绘训练，在斯当东的游记中可以找到帕里希绘制的圆明园、长城和热河小布达拉宫的建筑平面图。他在图中详细标记了建筑不同部位的材质、尺寸和功能。此外，他绘制的万树园帐篷平面图纸现存于大英图书馆中，编号为 WD 961 f.59 156（图 4.11）。这两位画家所绘制的建筑图各有特色，共同构建了使团建筑画作的内在多样性。

4.10 威廉·亚历山大《英国使者北京住所的平面图》，1792—1794 年，纸本钢笔，大英图书馆藏（W961 f.51v 141）

4.11 威廉·帕里希《万树园中为接见英使所准备的帐篷速写》，1792—1794 年，纸本钢笔淡彩，大英图书馆藏（WD 961 f.59 156）

三、各类民间生产和生活技艺

从使团绘画的统计图表中可以发现表现特定技艺的作品数量不多,但事实上这部分作品并不少。由于技艺的核心视觉内容不外乎是技术人员、生产过程和最终产品,因此大部分描绘各类民间技艺的作品都是以肖像画、建筑图和静物画的形式出现,例如《中国服饰与民俗图示》中的《捕鱼鸬鹚》一图介绍了如何利用鸬鹚的天性来捕鱼;《一个更夫》介绍了中国特殊的报时方式;《中国服饰》中的《桥梁视图》展现了中国精湛的建桥技术;《我看乾隆盛世》中的《中国算盘或计数板》展示了中国的计数和计算方法。这些画面中展示的是各类技艺的实施者和所使用的工具,但这种单幅的图像并无法展现技艺的整体过程,画家对此也并没有采取多图连环叙事的模式,而是借用文字来描述工具的具体使用方法和整个技术操作流程。此外,帕里希所绘制的建筑图纸也应被视为对中国建筑技术的记录。值得一提的是,帕里希还画过几张中国船只的结构平面图。虽然这些图纸并未出版,但其中的信息对于重视海军建设的英国政府来说是重要的军事技术情报。由于技术图像当时被使团视为一种官方情报,因此在使团所有的绘画作品中,这部分图像是最为翔实可信的,这就为今天的学者回顾那些已失传的中国古代工艺技能提供了可靠的图像依据。

“翻坝”一词指的是船在内河航行要进入不同水位高度的河道时,利用人工背纤或转动机械绞盘将船拖入目标水道的技术。由于现代的船闸技术已经可以调整水位落差,以保证船舶顺利通航,翻坝技术早已不再使用,从而变成了一种历史记忆。史晓雷就曾运用亚历山大的水彩作品和西方人19世纪末20世纪初在华拍摄的照片为我们展现了这一已经消失的古代航运技术。[1] 1793年11月,使团在从杭州到苏州的途中,目睹了船只如何通过翻坝从运河的高水位河道进入到低水位河道的全过程。亚历山大在他的《中国服饰》中就有《船通过斜坡的前视图》(图4.35)一图专门描绘翻坝技术中人力如何通过推动绞车将船拖至大坝顶部的过程。他还在注释部分详细记录了该过程:“这些船由绞盘牵引,通常两个绞盘就足够了。但有时需要四到六个绞盘才能负荷更大的重量。在这种情况下,需要在地面打孔安装多出的那些绞盘。当一艘船准备过闸时,绞盘上的绳索(末端会有一个环状物)会被拉到船尾,穿过环将船和绞盘连在一起。此外会将一个木块嵌入绞索,以防止脱落。此时,突出的船舷与绳索保持适当的位置距离。工人们会通过绞盘不断调整船身的位置,直到船通过闸口。这时,

1 史晓雷《图像史证:运河上已消失的翻坝技术》,《长沙理工大学学报》第27卷第4期,2012年,第28—33页。

船在自身重力的作用下，以极高的速度驶入下河道。为了防止过多的水涌入船内，船头一般会放置一个牢固的篮子。"[1]

此外，亚历山大还为斯当东的游记贡献了一幅介绍翻坝技术的插图（图 4.12）。这幅图从不同视角描绘了翻坝时河道、船只和绞盘的位置关系，并附以详细的文字注释。亚历山大作品的真实度可以通过 19 世纪西方来华旅行者拍摄的照片进行验证。史晓雷曾提到过两张记录翻坝过程的照片。第一张是 1856 年左右一位不知名的欧洲旅行者在宁波附近拍摄的（此人姓名的首字母缩写为 J. J. D）。这张照片显示了一艘船被拖到运河大坝顶部的瞬间，和亚历山大描绘的场景十分相似，但照片中的绞盘太小且处于阴影中，具体细节无法识别。幸运的是，美国社会学家西德尼·甘博（Sidney Gamble，1890—1968）在 1917 年拍摄的照片清晰地记录了绞盘的外观以及操作原理，这和亚历山大作品中展示的信息一模一样。[2] 这些作品说明亚历山大亲眼见证过翻坝的场景，但并没有在船上体验过翻坝。马戛尔尼就曾因此记录过自己自己对翻坝技术的不解："不使用船闸和水闸，而选择使用这种独特的方式克服内河航行时的河道水位落差问题，我对此没有资格给出合适的解释，因为在我们航行的过程中并没有发生类似的情况。"[3]

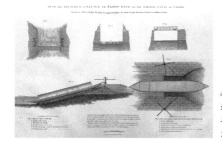

4.12 威廉·亚历山大《中国大运河闸口的图示和剖面图》，1797年，铜版画，约瑟芬·巴克制版，收录于《英使谒见乾隆纪实》画册卷

在使团的画作中，像记录翻坝这样大型技术场景的画面并不多。除了翻坝和一些描绘建筑结构的平面图之外，使团的作品记录得更多的还是一些简单的民间生活生产技艺，如捕鱼和演奏乐器等，但这些项目并不具备较高科学含量。马戛尔尼就认为："在中国这样一个国家，科学这种来自于人的力量，往往鲜为人知，也不被重点研究，他们只是通过增加人口和发挥人力优势来克服困难。"[4] 马戛尔尼的观点与使团的绘画内容是相符的。支撑画中那些技术生成的，更多的是中国众多人口在长期生活中所积累起来

1 William Alexander, "Front View of a Boat Passing over an Inclined Plane", The Costume of China: Illustrated in Fourty-Eight Coloured Engravings.

2 史晓雷《图像史证：运河上已消失的翻坝技术》，第 30—32 页。

3 J.L. Cranmer-Byng, An Embassy to China: Being the Journal Kept by Lord Macartney during his Embassy to the Emperor Ch'ien-lung, 1793-1794, p.268.

4 同上，第 267 页。

的经验,而非当时英国人所崇尚的科学知识。

但这些看似简单的技术技艺中依然有一些是英国人所向往的。如前所述,班克斯在给马戛尔尼的信中就曾提到过制瓷和造纸技术。此外,茶叶的进口造成了英国对华贸易的长期逆差,因此其生产过程也是英国重点关心的问题,但在使团的手稿和出版物中却找不到描绘这些技术的图像。然而在大英图书馆的"乔治三世的地图收藏"中,有一组出自一位匿名中国画家之手的图片"种植和制作茶叶的过程"(Maps K. Top. 116. 19. 2. b,图4. 13),共有四幅,分别描述了播种茶籽、采茶、晒茶和炒茶的场景。这组作品应该是早期的外销画,画面中有明显的阴影部分,但透视并不准确。这组作品与另外16幅使团画作收藏在一起,它们很可能就是使团成员们带回国的。

4. 13 佚名《种植和制作茶叶的过程》,18世纪后期,纸本设色,大英图书馆藏(Maps K. Top. 116. 19. 2. b)

清代的中国是一个以农业经济为主的国度,使团成员们不可避免地注意到了中国的农业生产方式。他们尤为感兴趣的是农田的灌溉技术,几乎所有的成员都在自己的游记中记录过中国的水车,马戛尔尼甚至在日记中用了整整一个章节来描述它的工作原理。亚历山大也创作了一系列有关水车的作品,大英图书馆中就藏有五幅:《水车》(WD 959 f. 23120,画纸背面有相关描述性文字);《中国使用的链状水泵》(WD 959 f. 23 121);《水泵的介绍》(WD 959 f. 23 122);《中国人使用链状水泵》(WD 959 f. 23 123,后被用作斯当东游记第44幅插图,图4. 14)和《取水用的水车》(1865,0520. 268,后被用于斯当东游记中)。耶鲁英国艺术中心也有一幅《取水的水车剖面图》(B1975. 4. 810,图4. 15)。斯当东在游记中介绍了水车由人力脚踩产生动力推动其运转的原理:"中国的水泵由一个中空的木箱组成,中间由一块木板分出两个隔间。扁平的木板正好与木箱的空腔尺寸吻合,它被固定在链条上,链条缠绕在木箱两端的齿轮或小轮上。固定在链条上的方形木块随着齿轮移动,并提升起与空心木箱体积相等的水量,因此这部分装置被称为水斗。这种装置可使用三种不同的动力系统。如果水车要提升大量的水,则需要从齿轮的加长轴部分伸出几组大木臂,在

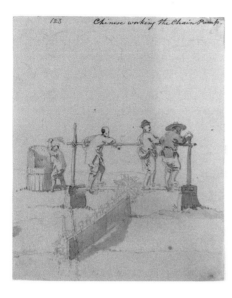

4.14 威廉·亚历山大《中国人
使用链状水泵》，1792—1794 年，
纸本铅笔淡墨，大英图书馆藏
（WD 959 f. 23 123）

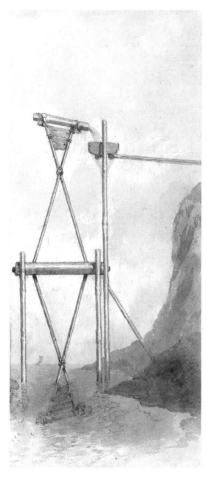

4.15 威廉·亚历山大《取水的
水车剖面图》，1792—1794 年，纸
本铅笔淡彩，耶鲁大学英国艺术
中心保罗·梅伦藏品部藏
（B1975. 4. 810）

链条和水斗上转动。这些木臂的形状像是字母 T，为底部提供了平整的包裹性支撑。而加长轴在两块竖直的木板上转动，并借助于一根横穿轴承和木板的杆子保持稳定。这个装置是固定的，人踩在轴承的凸臂上，用横穿立柱的横梁支撑自己的身体，让链条做旋转运动，与链条相连的水斗就会不断地抽取大量水流。"[1]斯当东的介绍虽然详细，但如果单凭以上这段文字，欧洲观众依然很难在脑中复原出水车的形象。在展示物质文化时图像有其天然优势，能更为直观且清楚地呈现视觉知识。斯当东深知这一点，他在官方游记的附属画册中就插入了一幅《中国人取水的水车剖面和立面图》(图 4.16)，其图像原型就是亚历山大的《取水用的水车》和《取水的水车剖面图》。这幅插图在下方还标记了水车每个零部件的名称、尺寸及其功能。

4.16　威廉·亚历山大《中国人取水的水车剖面和立面图》，1797年，铜版画，威廉·斯科尔顿制版，收录于《英使谒见乾隆纪实》画册卷

　　欧洲人始终对中国的农业生产饶有兴趣。在马戛尔尼使团来华的一百多年前，荷兰人纽霍夫在观察中国农田时就描绘过耕地时犁的使用方法(图 4.17)。而亚历山大同样刻画了"犁"的视觉形象(Maps 8 TAB.c. 8.37，图 4.18)，他还画了中国农具"耙"(WD 961 f.68v 207，图 4.19)。与这些充满了农业气息的图像相比，使团的手稿中完全找不到中国工业生产的痕迹。在《中国服饰与民俗图示》中《走街串巷的铁匠》一图的注解中，亚历山大就注意到了中国缺乏大规模工业化生产的现象："……而且工匠们很少驻扎某地，或定居在方便他们工作的车间里，他们通常带着自己的买卖和设备周游各地。"[2]英国的冶铁工业在 18 世纪快速发展，18 世纪中期蒸汽鼓风机的发明使生铁的年产量从 1785 年的 61000 吨增加到了 1795 年的 120000 吨，再到 1805 年的 250000 吨。[3] 这必然是在大规模工厂中机械化生产的结果。与之相比，清代统治者并不重视矿冶产业，中国也很少有专职的冶铁工人，大部分人只是将其作为农闲时贴补家用的副

1　George Staunton, An Authentic Account vol.2, p.480.

2　William Alexander, Picturesque Representations, plate 27 "Travelling Smith".

3　Chris Evans, Göran Rydén ed., The Industrial Revolution in Iron: The Impact of British Coal Technology in Nineteenth-Century Europe, London and New York: Routledge, 2017, p.2.

业,因此缺乏冶铁的工艺和质量标准,出产率也不高。[1] 亚历山大显然并不了解当时中国冶铁业的发展情况,但他画中铁匠走街串巷的个体户形象却很好地展现出了当时中国缺乏大规模工业化生产的情况。[2] 使团的绘画中农业图像丰富但缺失工业图像,这一现象并非由使团生造,而是因为当时的中国本身的确是一个农业国家。来自工业革命发源地的英国人企图在中国找到自己所熟悉的生产方式,但最终发现中国对于能源和机械的使用水准仍处于农业社会阶段。马戛尔尼直言不讳道:"在科学方面,中国人肯定远远落后于欧洲世界,他们只有非常有限的数学和天文学知识。"[3] 使团的绘画向整个欧洲世界暴露了当时中国缺乏科学和工业技术的弱点。

4.17 约翰·纽霍夫《中国农夫》,1665 年,铜板画,收录于《荷使初访中国记》

4.18 威廉·亚历山大《犁》,1792—1794 年,纸本淡墨,大英图书馆藏(Maps 8 TAB.c.8.37)

1 李海涛《前清中国社会冶铁业》,《常州大学学报(社会科学版)》,第 10 卷第 2 期,2009 年,第60—61 页。

2 李海涛指出,当时山西及广东等地曾出现过规模过千人的冶铁工厂,但"因铁厂容易招聚四方游民,结社滋事,清政府才一再加强对冶厂的监控,甚至关闭炉厂"。李海涛《前清中国社会冶铁业》,第 60—61 页。而且这些厂房中主要依靠人力冶铁,不存在近代机械化设备,因此并不可算作工业生产。

3 J.L. Cranmer-Byng, *An Embassy to China: Being the Journal Kept by Lord Macartney during his Embassy to the Emperor Ch'ien-lung, 1793 - 1794*, p.264.

四、刑罚

　　刑罚是 18 世纪欧洲最为关注的中国视觉信息之一。大英图书馆、哈佛大学美术馆和澳洲国家图书馆等处现都藏有大量有关中国刑罚的外销画，[1] 而私人收藏的此类作品数量就更多了。此外，乔治·亨利·梅森曾于 1789 年到访过广东，回国后于 1801 年出版了画册《中国刑罚》，[2] 其中收录了 22 幅相关作品，它们都是由一位"蒲呱"的中国画家绘制的。[3] 欧洲人没有因为残酷和粗暴的画面而对中国刑罚主题的绘画产生抵触情绪，相反，他们不仅将这些画面制成铜版画，还乐于将其中一些刑罚图像绘制到各种日用器皿上，添加到室内装饰中去。[4] 这些"暴力和折磨只要足够异国情调，就都能装饰家居和提供'欢欣'"。[5] 使团有关中国刑罚的作品都是由亚历山大完成的。亚历山大在出版物中展示的中国刑罚种类并不多，仅限于杖刑、戴枷和刺耳三种，而他的手稿只涵盖了前两种形式的刑罚。手稿中所缺失的"刺耳之刑"出现在《中国服饰与民俗图示》的《对上司无礼行为的惩戒》（图 4.20）一图中。在文字解说部分，亚历山大言之凿凿，称画中是一个冒犯了使团成员的中国人。此人被打了五十大板，之后又被尖钉刺穿

1　大英图书馆藏有一册《中国刑罚与罪犯绘画，1800—1900》。哈佛大学美术馆有《中国外销画：刑罚》，编号为 1956.194.4。澳洲国家图书馆藏有组图《清代刑罚》，编号为 CHR Bef 759.951 Q1DX。

2　George Henry Mason, *The Punishments of China*. London: William Miller, 1801.

3　蒲呱是一位活跃于 18 世纪晚期的广东外销画家，生平不详。根据李超《中国早期油画史》中记载，蒲呱以肖像画和山水画而闻名，并于 1769 年至 1771 年间在英国居住。参见李超《中国早期油画史》，上海书画出版社，2004 年，第 239 页。然而，从 18 世纪中叶到 19 世纪末的这一百多年里，蒲呱的署名经常出现在外销画上，因此"蒲呱"或许并不特指某一画家。

4　〔美〕本杰明·施密特《设计异国格调：地理、全球化与欧洲近代早期的世界》，第 259—267 页。

5　同上，第 267 页。

耳朵。[1] 我们无法得知亚历山大笔下"刺耳之刑"的图像原型来自何处,或许是他依照其他的外销画绘制而成,也有可能是因为他的手稿目前有部分遗失。

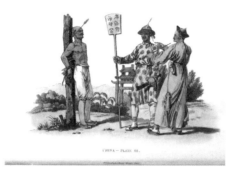

4.20 威廉·亚历山大《对上司无礼行为的惩戒》,1805 年,铜版画,收录于《中国服饰与民俗图示》

　　世界上的每个国家都有自己的刑罚制度,因为涉及暴力,这些制度都带有一定的残酷性。向公众展示残酷的刑罚可能会带来两面性的效果。一方面,刑罚具有强烈的视觉冲击力,对于公众具有直接的震慑效果。但另一方面,刑罚场景一旦向公众展示,不可避免地会引起人们心理上的不适,这也会削弱公众对刑罚的尊重感,并激发出对罪犯的同情。美国年轻一代的汉学家韩瑞(Eric Havot)就指出:"同情是人类的一项基本表现。这种观点与'西方文明'或'政治经济'等全球性相关理论和概念的发展密不可分。"[2] 欧洲古代的惩罚和监禁措施十分残酷,但使团的画作是在 18 世纪末启蒙运动已经兴起的社会氛围下绘制的。启蒙运动提倡理性精神,但为了弥补过于追求理性精神的缺陷,启蒙思想家们又在感性层面上积极推动社会发展"仁爱"的观念。欧洲人开始意识到"同情"在界定人的本质以及社会关系时的重要性。[3] 亚当·斯密的《道德情操论》在第一章就论证了"同情"作为一种普遍性情感的存在,并将其与司法执行联系在一起。[4] 因

1 参见 William Alexander, *Picturesque Representations*, plate 48 "Punishment for Insolence to a Superior"。

2 Eric Havot, *The Hypothetical Mandarin: Sympathy Modernity, and Chinese Pain*, Oxford: Oxford University Press, 2009, p.91.

3 有关启蒙运动对"同情"观念发展的影响,参见 Michael L. Frazer, *The Enlightenment of Sympathy: Justice and the Moral Sentiments in the Eighteenth Century and Today*, Oxford: Oxford University Press, 2010。黄璇《卢梭的启蒙尝试:以同情超越理性》,《社会科学战线》,2013 年第 10 期,第 211—215 页。

4 参见 Adam Smith, *The Theory of Moral Sentiments*, IA: Gutenberg Publishers, 2011, pp.4 - 21。

此酷刑和体罚在当时被视为非人道和反动政权的标志,[1]欧洲的刑罚自此开始转变为更温和的暴力方式。

爱德华·彼得斯曾对维克多·雨果于 1874 年发表的有关"酷刑已不复存在"的声明做过历史性的说明:"从 1750 年开始,欧洲的刑法在一次又一次的修订中,将关于酷刑的相关规定撤销。直到 1800 年,这些规定几乎消失。随着对法案的修订,大量从法律和道德上谴责酷刑的文献应运而生,并广为传播……酷刑首当其冲,总是成为许多启蒙家批评古代政权的焦点。事实上,他们也依此批判早期欧洲世界野蛮和过时的法律与道德。"[2]在启蒙理论的重压下,1782 年,英国当局宣布不再公开执行死刑。因此,经历了启蒙运动的英国人在评判其他种族时很难摆脱启蒙思想中这种重视"同情"的价值观点,当使团成员看到中国"当众行刑"的场景时,一定会感到一丝惊讶和残酷。然而,亚历山大在创作刑罚主题作品时也可能参考了一些中国外销画。因为使团在中国的旅行路线是由清廷预先设计好的,清廷完全可以避免让一个外国使团目睹行刑这种观感不佳的场景。

1. 避免血腥场景

亨利·梅森在序言部分宣称《中国刑罚》中的某些场景可能会引起欧洲观众的心理不适:"除了本书中所描述的那些刑罚之外,许多作家还提到过其他更为严酷的惩罚方式……但是,对这些刑罚过程的描绘,甚至只是口头叙述,都是在对人类情感施加一种不道德的暴力,而中国政府的广泛共识是引导人们崇尚节制和智慧。"[3]诚然,描绘行刑场景的画面一般都充斥着血腥和暴力元素。1900 年,一家法国巧克力公司发行了一系列有关中国义和团起义的图卡,作为巧克力盒内的免费小赠品。《北直隶的义和团壮士》(图 4.21)是其中最为血腥的一张图片。在图像层面上,为了展示这位团员的英勇牺牲,并激发起观众的同情,画家肆意地展现刑罚的残酷性:铁锹和锯子等各种残酷的刑具散落一地,而义和团团员的人头被钉在柱子上;一位行刑人员正在油锅内烧热工具,另一位则正在用钳子拔出义和团团员的舌头;此时这名团员的身体已被半埋在地下,双眼也被挖了出来,他的眼眶和身体沾满了鲜血。

1 Cockburn, J.S. "Punishment and Brutalization in the English Enlightenment", *Law and History Review* 1/12, 1994, pp.155‒158.

2 Edward Peters, *Torture*, London: Blackwell, 1985, p.74.

3 Henry Mason, *The Punishment of China*, London: W. Bulmer and Co., 1801, Preface.

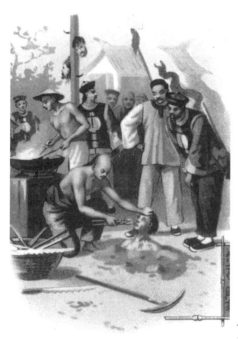

Les Martyrs de Ouaï (Petchili) 11 Août 1900.

4.21 佚名《北直隶的义和团壮士》,1910 年代,石版画,巧克力赠卡

　　与极具视觉冲击力和感染力的法国画面相比,英国人要表现得克制得多。亚历山大是一位传统而温和的艺术家,他的目标是既要在画面中展示中国刑罚,又要避免过分残酷的场景。在他所有有关刑罚的画面中,没有一幅是绘有血迹的。刑具与罪犯之间通常也保持一定距离,罪犯也从未出现过太痛苦的表情。亚历山大创作过几幅表现"杖刑"的作品,所有画面表现的都是行刑人员高举棍棒的瞬间,观众们很容易就能猜到下一秒刑具就要落在罪犯身上。亚历山大有意让观众依靠自己的联想补充行刑过程,这避免了直接在视觉上制造残酷性。但有时候刑具和身体之间的接触不可避免,不然会导致表意不清,比如对"刺耳之刑"的描绘。在这种情况下,亚历山大依然尽可能温和地去构建画面,并没有选择铁刺穿过耳朵那最具戏剧性的瞬间。在他的画面中,行刑的过程已经完成,罪犯平静地站在那里。亚历山大这种克制的画风可能是受到启蒙运动强调"客观理性"主张的影响。他所需要做的是收集客观知识,而非为观众制造某种主观情绪。

2. 被忽视的围观者

　　亚历山大的作品聚焦于惩罚本身,而忽略了围观者的重要性。为了将

观众的注意力吸引到刑罚本身上来，他通常会尽量简化画面中的其他视觉元素。亚历山大强调画面主体的初衷是合理的，但由于当时英国已废除了公开行刑的制度，他对于这种示众场景或许并不熟悉。他没有意识到中国公开行刑的一个重要目的是震慑公众，所以围观者是行刑过程中一项不可或缺的重要元素。古代的中国政府总是尽最大可能扩大刑罚的影响力，例如总是将死刑的刑场选择在热闹的街市。《唐六典·刑部》就规定"凡决大辟罪皆于市"。观刑在中国已经形成了一种传统。但当启蒙后的西方价值观及其中"同情是人类普遍性情感"的观念传入近代中国之后，观刑反过来被中国知识分子认为是一种体现"中国人缺乏同情心"的陋习。其中最知名的例子就是鲁迅在《藤野先生》中批判的观刑现象："但我接着便有参观枪毙中国人的命运了。……但偏有中国人夹在里边：给俄国人做侦探，被日本军捕获，要枪毙了，围着看的也是一群中国人；在讲堂里的还有一个我。"[1]

　　马戛尔尼使团来华时，启蒙思想已在英国社会达成某种初步共识，但尚未传播至中国，这就造成了双方对观刑在重视度和理解上的不统一。单看亚历山大的图片会给人一种错觉，仿佛中国官方对罪犯的审判和处罚场地都在一些人迹罕至的荒凉地区，周边几乎没有人。唯一存在围观者的行刑画面是《中国服饰》里的《杖刑》（图 4.22）。画面中，一位中国官员正命令

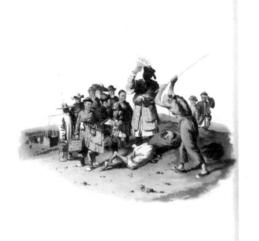

4.22　威廉·亚历山大《杖刑》，1805 年，铜版画，收录于《中国服饰》

1　鲁迅《藤野先生》，《朝花夕拾》，中国言实出版社，2016 年，第 57 页。

从想象到印象

他的手下向罪犯行刑,而他们身边有一群围观者。观刑的场景通常应该是围观者将罪犯和行刑人员围在中间。然而为了确保观众能清楚地看到行刑场面,亚力山大将所有围观者安排到了官员背后的中景位置,他们看起来像是在排队参观一场展览。这显然是一幅被人为构建起来的画作,体现了画家对中国刑罚文化的不了解。

另一幅描绘杖刑的作品是斯当东游记中的《牌坊(可以不恰当地理解为凯旋门)和中国堡垒》(图 4.23)。牌坊前是杖刑一幕,其中共有三名罪犯,从右到左的姿势分别为跪着、磕头和俯在地面被打板子。左侧的一名官员正一边抽烟一边监督整个行刑过程。[1] 画中的这些人物形象都来自于亚历山大现藏于大英图书馆的手稿《被打的男人》(WD 961 f. 70 217,图 4.24)。从标题来看,这是一幅重点描绘牌坊和堡垒的景观画,但画家在其中穿插了诸多人物形象来分散观众的注意力。除了杖刑场景之外,亚历山大还在画面中添加了一些人物,其中一些在休息,另一些在观看舞台上的戏剧表演,但这些人却都没有关注行刑,这显然与现实生活不符。这幅画看起来更像是不同场景的拼接组合。

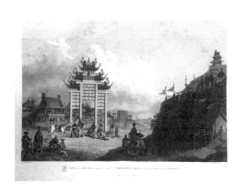

4.23 威廉·亚历山大《牌坊(可以不恰当地理解为凯旋门)和中国堡垒》,1797 年,铜版画,约翰·查普曼制版,收录于《英使谒见乾隆纪实》画册卷

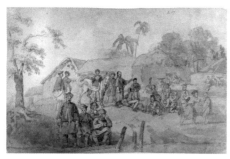

4.24 威廉·亚历山大《被打的男人》,1792—1794 年,纸本铅笔淡彩,大英图书馆藏(WD 961 f. 70 217)

1 相同的杖刑场景也出现在大英图书馆"乔治三世的地图收藏"的 Maps 8 TAB.c.8. 1 中。

这幅画中还有一点值得注意：为什么要在表现牌坊的画面中安排刑罚场景？使团在中国期间经常见到牌坊这种建筑，并且成员们明白"树立这些纪念碑是为了将好人的功绩传颂给后代"。[1] 无论是在中国还是欧洲，建筑的道德合理性都体现为对宗教、政治和哲学观念的展现。牌坊正是中国古代社会道德规范的一种象征。在这种建筑的宣传帮助下，忠诚、虔诚和贞节等伦理观念在社会上得到广泛宣传和推广，并树立起榜样。亚历山大将杖刑场景置于牌坊前，颇能隐喻"胡萝卜加大棒"的政治统治手段。"牌坊"和"刑罚"是政府主导的价值观念向下普及时所采用的两种不同方式：杖刑被用于惩戒那些违反社会规则的人，而牌坊用于奖励那些积极践行道德规范的人。

3. 缺失的法律

实施刑罚是司法程序的一部分，其执行的依据是相关的法律规定。所以，对中国刑罚的阐述结构中不应缺少介绍中国法律这一环节。但事实上，在19世纪之前，欧洲对中国法律并没有明确的概念。马戛尔尼使团在华的时间很短暂，成员们也无法做到全面了解清朝法律。马戛尔尼本人对中国法律的概念并不清晰。他没有提到任何具体的法律规定，仅仅记录了几种刑罚方式：

> 死刑有六种方式：
>
> 将人切割成一万片；
>
> 将人切割成八块，或者称为两次四裂肢解，这两种操作都是在活人身上施行的；
>
> 斩首；
>
> 绞死，这是在中国最容易被接受的，但过于野蛮，在最后窒息前，犯人要被拉起和放下九次，绳索会被拉紧和放松九次；
>
> 用干柴堆烧死；
>
> 用棍子打死。[2]

马戛尔尼大概率是根据传闻总结出以上结论的，因为根据《大清律例》的规定，死刑只有"斩"和"绞"两种。但在司法实践中会出现凌迟，具体的执行准则是"二罪俱发以重论"，"凡两犯凌迟重罪者于处决时加割刀数"。

1　William Alexander, "A PAI-LOU, OR Triumphal Arch", *The Costume of China.*

2　J.L. Cranmer-Byng, *An Embassy to China: Being the Journal Kept by Lord Macartney during his Embassy to the Emperor Ch'ien-lung, 1793-1794,* p.202.

如果当时真的存在其他形式的死刑执行方式,那应当属于滥用刑罚的范畴。其次,虽然马戛尔尼所描述的几种死刑方式对欧洲观众来说非常新奇刺激,但他并没有介绍中国法律中对死刑适用情况的规定。和马戛尔尼对中国刑罚的文字描述一样,亚历山大画作中的刑罚场景也是缺乏法律依据的。法律是一套完整司法体系中最核心的部分,但亚历山大画中的刑罚场景似乎与此无关。除了从视觉上表现刑罚之外,他并没有在文字上补充任何关于中国法律的信息,相反,他详细描述了刑罚的具体实施过程。对比亚历山大对中国枷刑的描述与他在《英国服饰》中对本国颈手枷的描绘,两幅作品的侧重点完全不同。他对于中国枷的介绍主要集中于刑具的外貌、材质和使用方式:"在中国,当一个人被判犯有轻罪时,会被处罚将木枷套在脖子上数周甚至数月;头部和手部(有时是一只手,有时是两只手)被插入枷锁的洞中。这种刑具的材质并不普通,比普通的沉重木块要轻很多。整个枷锁的重量必须由肩部来支撑。"[1]但《英国服饰》在介绍英国枷时更重视这种刑罚的历史:"在撒克逊人的时代,英国人就已经开始对某些罪犯实施不光彩的枷刑……1401年,一个犯人就被实施了枷刑……"[2]相比之下,亚历山大对中国枷刑的介绍缺乏历史背景和相关法律规定,而更注重描绘刑具的形制和行刑方式。

尽管亚历山大对中国法律并不熟悉,但他绘有几张审判场景的作品。他的手稿中就有两幅《地方官面前的罪犯》(WD 961 f.70 215;216,图4.25)。其实这两幅画和标题之间的关系并不明确:画面中只有相关官员,而缺少罪犯的形象。在《中国服饰》中也有一幅名为《地方官面前的罪犯》(图4.26)的插图。这幅画中的官员和差役形象都来自于 WD 961 f.70 216。这幅画与真正的问审场面存在很大的出入。首先,亚历山大将整个场景设置在户外。而且很奇怪的是,在文字解说部分,亚历山大重点介绍了官员的穿着打扮以及书写公文所用的中国毛笔和墨水。这说明整个审判的场景某种程度上只是一个展示中国人物服饰的特殊背景,这里的人物形象是被作为模特来使用的。

马戛尔尼使团对中国法律有意无意地采取了忽略态度,这对于展现中国刑罚产生了一定的消极影响。18世纪末的欧洲社会在启蒙运动的引领下反抗封建权威统治,并将残酷的重刑与专制主义政府联系在一起。亚历山大在没有做出恰当法律解释的情况下描绘中国刑罚,这在客观上会让观众感觉中国的刑罚实施建立在专制统治的基础上。观众从画中看到的是

1 Alexander, *Picturesque Representations*, Plate 39 "Punishment of the Tcha, or Cangue".

2 William H. Pyne, *British Costumes*, Hertfordshire: Wordsworth Editions, 1989, plate xxx "The Pillory" caption.

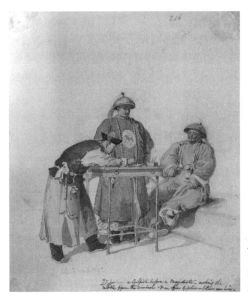

4.25 威廉·亚历山大《地方官面前的罪犯》,1792—1794年,纸本铅笔淡彩,大英图书馆藏(WD961 f.70 216)

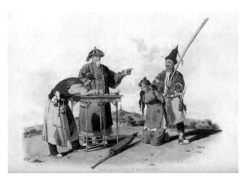

4.26 威廉·亚历山大《地方官面前的罪犯》,1805 年,铜版画,收录于《中国服饰》

中国刑罚,产生的却是英国式的道德感。然而有趣的是,在使团前往中国的航程中,亚历山大曾随手在自己一幅手稿的背面画过一个被高高吊起的英国男孩(WD960 ff.59-65 171,图 4.27),并在一旁用文字解释了这幅图片:"为了惩罚这个男孩在'印度斯坦号'甲板上偷东西,我们把他从海中猛地吊起到横桅上。"偷窃固然不对,但对男孩的处罚并未参照任何法律法规,只能被视为动用私刑。这幅无意之作揭示了使团对刑罚的双重标准:自己所使用的私刑是可理解的,但中国的刑罚是残酷而非理性的。

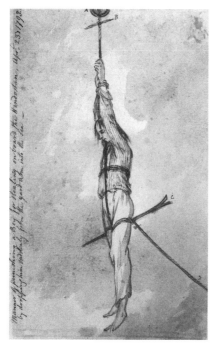

4.27　威廉・亚历山大《被吊起的英国男孩》，1792—1794 年，纸本铅笔淡彩，大英图书馆藏（WD960 ff. 59 - 65 171）

五、宗教

宗教主题的绘画只占使团作品的一小部分。英国在 16 世纪经过宗教改革之后，神权开始逐渐受制于王权。工业革命也将英国的重心转移到工业和商业的发展，继而削弱了社会对宗教的崇拜。更重要的是，马戛尔尼使团访华更多是出于商业目的，因此宗教并非成员们的关注重点。马戛尔尼本人在他的日记中枚举过一些当时在中国盛行的宗教信仰，但其话语极为简略。这种相对轻描淡写的态度一方面显示出使团对于中国宗教关注较少，另一方面也与使团观察到的中国宗教现状有关。英国人发现宗教似乎并没有对中国人的日常生活起到关键性作用：

> 据我的观察而言，没有一种中国宗教对那些声称侍奉它们的人有行为上的深远影响……可能中国并没有真正成型的宗教，也没有宗教的特权和统治权一说。除官员和差役之外，并无其他统

治阶层人士。[1]

使团的宗教图像都是由亚历山大完成的,其中最常见的元素有寺庙宝塔、和尚和一些膜拜场景。然而,亚历山大更多是根据物理属性本身来描绘这些事物的,他将它们视为常见的建筑或是人物,并没有强调这些图像中的神圣意味。在《中国服饰》中的插图《苏州城外的宝塔》的文字注释中,亚历山大并未提及任何宝塔的宗教意义,而是重点介绍了其建筑结构和实际功用:"它们(宝塔)通常是用砖头建成,有时也会使用瓷。一般由九层组成,也有一些只有七层或五层。"[2] 同样,在《喇嘛或僧侣像》(图 5.2)的注释中,亚历山大描述了和尚的服饰和生活习惯,却没有围绕其宗教身份介绍其工作职责。

在某些膜拜场景的描绘中,画家将表现重点放在了信徒和僧侣的服饰及动作上,而非更能凸显宗教本体价值的神像。《中国服饰》中的第 25 图《寺庙中的祭祀》(图 3.33)就是一个典型的例子。画面中的主要表现对象是三个身着不同服饰的中国人物,以及被他们围在中间的香炉——这些视觉形象在亚历山大的手稿中都能找到原型。整幅画中无论是人物所处位置还是祭拜对象,都不符合真正的中国宗教膜拜场景。画家只是借助于一个宗教场景,将各种人物和其他图像元素拼凑在一起,但其目的并不真的在于表达宗教内涵。在使团的中国图像中,成员们更关注的是中国世俗的风土人情,对于中国宗教的观察也脱不开这层涵义。在亚历山大的笔下,宗教是作为一种中国本土的民间习俗而存在的,因此他描绘的宗教场景中并未充分展现出应有的宗教内涵。

除了亚历山大的两本画册和斯当东的官方日记之外,使团其他的出版物中再无相关的宗教图像。但在亚历山大的手稿中有一些中国神像,例如《中国海神》(图 2.10);《中国偶像雷神》(图 3.35);《一个中国偶像》(WD961 f.19 57)和《女神,眼光,一个偶像》(图 2.15)。这些图像总体上都有现实的视觉依据,但部分细节仍和事实有所偏差。例如原本应当脚踩皮鼓的雷神邓天公被画成了脚踩独轮,东海龙王手中的笏板也被换成了在西方象征时间和规则的钟和尺。

从亚历山大绘制的神像来看,他对于中国宗教是生疏的。其实在华期间,亚历山大身边常常伴有中国官员和随从,但他似乎并没有向他们请教有关中国宗教信仰的知识。除了自己绘制的神像外,亚历山大的日记本里还夹有一张他收藏的中国民间绘画(图 4.28)。这张画被绘制在一张斑驳起皱的稿纸背面,画艺也并非上乘。画中的主要人物蓄长髯持笏板,他身边的侍童

1　J.L. Cranmer-Byng, *An Embassy to China: Being the Journal Kept by Lord Macartney during his Embassy to the Emperor Ch'ien-lung, 1793 - 1794*, p.232.
2　William Alexander, "A Pagoda (or Tower) near the City of Sou-tcheou", *The Costume of China*.

高举一顶官帽过头,可推测画中人物为禄星。由画面的线条和设色可知这个画家应为中国人。相比亚历山大自己的神像作品,这幅图显然更具中国审美特征,图像也更真实可信。但遗憾的是,它并未出现在任何一本使团的出版物中。这从一个侧面也说明了马戛尔尼使团对于中国宗教并不那么重视。

4.28　佚名《禄星像》,纸本设色,夹于《亚历山大访华日记》,大英图书馆藏(Add MS 35174;1792-1794)

与使团的世俗化态度相比,早先来华的欧洲传教士们在他们的出版物中更为关心中国宗教的本体问题。基歇尔的《中国图说》就带有非常典型的17 世纪欧洲宗教观念。这本书以天主教思想为着眼点介绍中国,企图在中国宗教和天主教之间寻求内在联系。书中使用了一系列文字、图像、表格等展现方式来论证中国人和欧洲人的宗教同根同源。将亚历山大的画作与基歇尔书中的插图做对比,有助于我们理解在 17 至 19 世纪的两百年间欧洲人对于宗教态度的转变,和马戛尔尼使团图像中的世俗化意义。基歇尔书中的《观音》(图 4.29)可谓是对 17 世纪欧洲的中国宗教观的一种展现。乍一看,图片中的神像似乎具备观音形象的一切必要图像元素:手持宝瓶,盘腿坐于莲花之上,身披白纱,头部环绕光环。但将所有这些元素组合在一起之后,这尊观音的形象又似乎出入甚大,作者大胆的个人想象在其中一览无余。马戛尔尼在他的日记中曾描述过观音的形象:"在一些寺庙和宝塔中,会有一个凹

穴或是壁龛被帘幕小心遮挡着,打开会发现一尊漂亮的女性塑像。她头戴皇冠,散发着光芒,脚旁坐着两个小男孩。整座雕像似乎是对天主教的拙劣模仿,或是我们的圣母玛利亚、圣婴耶稣和圣徒约翰的一种变形。"[1]

4.29　佚名《观音》,1667 年,铜版画,收录于《中国图说》

　　再次细看基歇尔书中的插画,他对于观音的描绘与马戛尔尼的记载大致吻合。不同时空中的人所留下的文字和图像信息能保持高度一致,然而图像却存在很大偏差。从这种现象中似乎可以得出一个大致的判断:基歇尔是根据他人口述或文字描述来完成这幅作品的,因此才会出现这尊各类元素齐备但整体形象又显得怪异的观音。这幅作品所体现的不仅仅是 17 世纪欧洲人对于中国文化的误读,更重要的是,其中蕴含了当时欧洲的宗教观念。在画面中,一名信徒跪于一片莲叶上,虔诚地双手合十对观音做膜拜状。相比占据画面主要位置的观音,这个信徒的形象很小,在位置上也远低于观音。观音和信徒的大小及位置关系都直接反映了神权对人权的统治性地位。同样值得注意的是,画家将这样一个叩拜观音的场景放置在海上,在背景里有远山和帆船。如果将信徒与船联系起来看,整幅画面更像是一个远航者祈求平安的场景。那么是否可以大胆猜测基歇尔的创作也受到了妈祖文化的影响呢?将目光收回到近两百年之后的亚历山大的《寺庙中的祭祀》(图 3.33),在其画面中可以看到一种完全异于《中国图说》的宗教态度。

　　基歇尔的图像严重失真,让人很难辨认。反观亚历山大在《寺庙中的祭祀》里所描绘的神像,虽然在细节上更贴近真实的中国风格,却缺乏文字说明,以致观众并不知道所画为何方神圣。这幅图是一幅拼凑而成的画面,因此如何安排各种图像元素之间的位置关系完全出于画家自己的意愿。亚历山大在画面中对于人物和他们行为举止的关注明显超过了对神的关注。他笔下的三个信徒牢牢占据了画面的视觉焦点,他们的身形也远

1　J.L. Cranmer-Byng, *An Embassy to China: Being the Journal Kept by Lord Macartney during his Embassy to the Emperor Ch'ien-lung*, 1793 - 1794, p.232.

大于神像。更重要的是，神像立于信徒们背后，信徒们的注意力并没有落在神像身上。虽然这三个人在求神拜佛，但神本身已经被他们抛在了身后。宗教只是作为一个引子将所有人物形象勾连起来，但并不起任何价值观的隐喻作用。对于美好世俗生活的向往在画面中战胜了神权本身对人的统治性地位。亚历山大与前代画家们的作品并不反映最真实的中国宗教，却反映出欧洲人自己宗教思想的变化。在这一百五十年间，欧洲人自己对于宗教的认识已经发生了天翻地覆的变化，从亚历山大的作品中我们可以读出比前人更为世俗和人本主义的价值观。

六、被排除的图像

使团的中国图像从初稿绘制到最终出版上市，这其中包含的不仅有绘画创作的过程，还有画家如何在诸多视觉元素中进行选择的思考过程。这个选择的过程将候选图像分成三类：被排斥的图像（被观察到但未被记录下来）、初选的图像（保存在手稿中）和再次精选的图像（用于出版）。本章以上部分主要关注那些精心挑选保留下来的图像，但事实上那些未被选中的图像同样重要。某些被排除的绘画主题是使团整体中国题材绘画的"盲点"，而解读图像时应当保持对"盲点"的敏感性。

"被排除的议题"（exclusion）是福柯社会学研究的重要组成部分："在每个社会中，话语都是由一定数量的程序控制、选择、组织和重新分配而产生的。这些程序的作用在于抵御其他事物对自身的操纵性和危险性，控制偶然事件，并逃避沉重而可怕的物质性。"[1] 使团中国绘画的创作过程其实同样遵循着"控制、选择、组织和重新分配"的流程。可见的作品只是从一个显性的角度向观众展示画家的想法，而不可见的作品则是从另一面暗示画家的态度，相当于口语表述中的沉默。除了商业目的外，使团的主要任务就是全面细致地观察中国并搜罗有用的情报，因此成员们热情且细致地观察着中国社会的各种细节。在这种情况下，他们对一些主题的忽视就变得格外显眼。当面对一个全新的国度时，使团成员可以描绘的图像极为繁多，因此对绘画主题"盲点"的讨论无法做到绝对详尽。本研究将使团的作品与同时代其他前往异国的欧洲画家的作品相比较，例如前往非洲的路易吉·巴卢加尼（Luigi Balugani，1737—1770）、前往土耳其的乔瓦尼·巴蒂斯塔·博拉（Giovanni Battista Borra，1713—1770）或前往太平洋的悉尼·帕金森，然后得出结论，哪些在他们的画面中常见的主题是马戛尔尼使团的作品中所缺失的。

1　Michael Foucault, *The Order of Discourse*, *Untying the Text: A Post-structuralist Reader*, R. Young (ed.), Boston, MA: Routledge & Kegan Paul, 1981, p.210.

此外,使团对于视觉信息的选择经过"初选"和"精选"两道程序,因此存在两种"主题缺失"的情况:一种是某一绘画主题在"初选"时就被淘汰,既没有出现在草图中,也没有出现在出版物中;另一种情况是"精选"之后,某些手稿中出现过的绘画主题并没有出现在出版物之中。第一道"初选"主要取决于画家的初衷,画家及时地筛选出自己认为值得留下视觉记录的图像。相比之下,第二道的"精选"是由画家和出版商共同协定的,它同时也受到艺术圈和公众舆论的影响。

1. 植物学和博物志

18世纪末,原本包罗万象的传统博物志开始被划分成多个更细致的专业学科。菲利普·米勒(Philip Miller, 1691—1771)出版于1731年的《园丁词典》[1]对于各类植物学术语加以解释,这表明植物学在当时已经是一种普遍流行的学科。"对植物学研究的普遍爱好,以及这个国家对每一项有助于促进植物学研究的工作的鼓励,都在促使这项事业后前发展。"[2] 英国社会对于采集和收藏植物的兴趣推动着植物学专业在18世纪的发展,植物学家们十分强调去了解那些稀有和独特的域外植物,但他们的目标并不是拥有那些外来植物,而是在一定程度上掌控全球的植物信息,例如詹姆斯·史密斯(James E. Smith, 1759—1828)出版的《异国植物》[3]所展现的就是英国对全球自然资源知识的这种掌控能力。

使团的中国之旅是收集东方植物知识的大好机会。出发前,班克斯向斯当东发送了一份重要文件,其中包含了3500词的"向参与前往中国的使团的先生们提出的有关园艺主题的建议"。班克斯写道:"同这封信一起,您会收到一份《恩格尔贝特日本植物图录》[4]的复制版本,我请您另行保管好其中那些我所提到过的有关园艺和植物学的不精确线索。我请您将它转赠给马戛尔尼勋爵,并表达我最衷心的祝福,并请求他在航行过程中把它们交给他认为最愿意和最有能力使用它们的人。"[5] 植物学是当时英国绅士教育的一个重要组成部分:"收集植物需要绅士们有良好的教

1 Philip Miller, *The Gardeners Dictionary. Containing the Methods of Cultivating and Improving the Kitchen, fruit and Flower Garden, as also the Physick Garden, Wilderness, Conservatory and Vineyard*, London: C. Rivington, 1731.

2 J.E. Smith and J. Sowerby, *English Botany vol.1*, London: James Sowerby, 1790, p.iii.

3 James E. Smith, *Exotic Botany: Consisting of Coloured Figures, and Scientific Descriptions, of such New, Beautiful, or Rare Plants as are Worthy of Cultivation in the Gardens of Britain vol.1-2*, London: R. Taylor, 1804-1805.

4 Engelbert Kaempfer, *Icones selectae plantarum, quas in Japonia collegit et delineavit Engelbertus Kaempfer*, London: Ed. And pub. By Sir Joseph Banks, 1791.

5 Neil Chambers, *The Letters of Sir Joseph Banks: A Selection, 1768-1820*, p.145.

育、很好的财务准备、大把的空余时间,还需要有一个包括通讯员和代理人在内的全球信息网络。并且他们需要掌握林奈分类法的表述语言。[1]"[2]班克斯的信展现了知识分子对收集域外植物知识的高昂兴趣。其实,即使没有班克斯的建议,在当时的大环境下,使团成员们也一定能意识到收集博物志的视觉知识是前往一个陌生国家时的常规任务。巴卢加尼在途经尼罗河时绘制了两岸的非洲植物。佩尔·奥斯贝克(Pehr Osbeck,1723—1805)从中国广东带回了 600 份植物标本,这些标本后来都被纳入了林奈的《植物种志》[3]中。约翰·韦伯向班克斯赠送或出售了 38 幅博物志画作,而他所绘制的太平洋的博物志图像要远远多于这个数字。[4]

但有趣的是,或许是斯当东并没有很好地向马戛尔尼转述班克斯的叮嘱,又或许是马戛尔尼并没有把班克斯的嘱托放在心上,总之除去人种志肖像之外,使团最终出版的画作中并没有植物图像,甚至与博物志相关的图像也很少。例如在斯当东的官方游记中,唯一的博物志视觉信息就是"中国鸬鹚"。但在亚历山大的手稿中存有部分植物图像,除了《中国水果》(WD961 f.9 29,图 4. 30)和《澳门棕榈树》(WD 961 f.9 31)之外,所有其他的植物都来自南亚,是使团在前往中国的途中绘制的。而这两幅有关中国植物的手稿也都画得略显随意,没有严格按照林奈的植物图像模式来绘制。与图像所呈现出的特点一样,使团成员的文字记录中也没有显示出对植物的特别兴趣。巴罗就表示:"在这个人口众多、种植业发达的国家,本土的植物很少,野生动物更少。事实上,这次短期的旅行并不适合收集和考察标本,即使是那些确实存在的少数标本。"[5]之所以缺乏对植物学和博物志知识的关注,可能是由于成员们对自己所肩负的任务的理解导致的。马戛尔尼使团作为一支官方访华使团,其主要目标在于商业和外交活动,成员们认为所要搜集的主要情报是中国的社会人文情况,而班克斯关于"搜集植物知识"的嘱托只是私人层面上的帮忙,并非使团的主要任务。

1　18 世纪欧洲的植物插图受到林奈植物分类法的影响。典型的 18 世纪晚期植物插图是在空白背景上绘制植物的茎干、叶子和花朵。具体参见 Beth Fowkes Tobin, *Picturing Imperial Power: Colonial Subjects in Eighteenth-century British Painting*, Duke University Press, London, 1999, pp.174-201. 这种讲求科学但缺乏审美趣味的绘画风格在当时还引起了一些争议。1831 年,歌德就曾哀叹:"现在已经无法期待一位伟大的花卉画家了。我们已经获得了太多的科学真理,植物学家也会跟着画师数雄蕊,但他对入画画面的构图和光线却毫无研究。"Wilfrid Blunt, "*Sydney Parkinson and His Fellow Artists*" in *Sydney Parkinson: Artist of Cook's Endeavour Voyage*, Canberra: Australian National University Press, 1983, p.15.
2　Beth Fowkes Tobin, *Colonizing Nature: The Tropics in British Arts and Letters 1760-1820*, p.183.
3　Carl von Linné, *Species Plantarum*, Stockholm: Laurentius Salvius, 1753.
4　Rudiger Joppien, "John Webber's South Sea Drawings for the Admiralty: A Newly Discovered Catalogue Among the Papers of Sir Joseph Banks", *The British Library Journal* 4(1), 1978, pp.49-77.
5　John Barrow, *Travels in China*, London: T. Cadell & W. Davies, 1804, p.4.

　　作品中植物视觉知识的缺失也凸显了马戛尔尼使团作为一支官方使团和那些个人冒险家之间的差别。18 世纪大多数的出海航行都是由私人资助的，而出资人因此也会参与决定出海的主要任务，这些任务中就包含尽可能全面地收集出资人所感兴趣的异国信息，而植物学往往就是其中的重要一项。另一方面，出海的冒险家们在旅途中的主要日常生活就是与各种自己不熟悉的自然环境搏斗，因此也会格外关注各种可能影响他们生存的异域植物。在马戛尔尼使团前往中国的途中，亚历山大也绘制了一些植物的草图，特别是像山竹这样的热带水果（图 4.31）。但当使团抵达中国

4.31 威廉·亚历山大《山竹》，1792—1794 年，纸本铅笔淡彩，大英图书馆藏（WD961 f.6v 25）

后,成员们的身份迅速从勇敢的海上探险者转变成了官方使节,注意力也从博物志转移到了人文习俗上。亚历山大的两本画册分别被命名为《中国服饰》和《中国服饰与民俗图示》,题目中的人种志倾向非常之明显。而这种对人种志的强调也意味着对动植物题材的忽视。

2. 固定商铺

英国政府派出马戛尔尼使团是为了打开中国市场,并缩小乃至消除对华贸易逆差,所以成员们一定会格外关注中国的社会商业情况,使团的画作确实也描绘了不少中国的商业人物,主要是各色流动小商贩。在使团的出版物中,这些小商贩的形象集中出现在亚历山大的两本画册里。例如《中国服饰》中的"商人","右手拿着……一篮燕窝,将其带到中国各地出售"。[1]《中国服饰与民俗图示》中的"卖灯笼的小贩"正在出售"最普通的"[2]灯笼;一位"书商"在"没有任何许可证"[3]的情况下出售书籍;还有一个"卖米小贩""在街上卖大米"[4]。这些人物都是下层的个体商贩,他们没有固定的商铺,也没有帮手。在亚历山大的手稿中也会出现一些没有标明身份的人物,其中一些人挑扁担或拎篮子的姿态和出版物中小商贩的形象十分相似。这些图像可能就是画家面对一些个体商户时的写生稿。然而,手稿和出版物中的商业主题绘画并未从"流动商贩"延伸到其他具有代表性的视觉图像上,甚至没有出现任何的固定商铺。

使团在旅途中经过了清代中国最繁华的三个贸易地区,即北京、江南和广州,他们身处其中,不可能完全无视那里的商业氛围。巴罗就记录了北京繁忙的商业景象:"我们看到面前宽阔的街道两旁各有一排建筑物,全部由商店和货栈组成。其中的特定货物被堆放在房屋前展示。这些建筑前一般都会竖立起硕大的木柱,其顶部比建筑的屋檐还要高得多,上面刻有镀金的文字,用以说明所出售商品的性质和卖家的良好声誉。"[5]然而,使团的画作中为什么没有描绘这些商铺呢?

在使团来华之前,已有大量的中国外销画被销往英国,其中一些画面对中国商铺,尤其是广州十三行的描绘已经十分细致了,因此英国观众对于中国的商业图景是有一定的了解的。巴罗就指出:"外国在广州港进行的贸易的性质是众所周知的,我不必详细讨论这个问题。"[6]或许

1　Alexander, "A Tradesman", *The Costume of China*.

2　Alexander, Plate12 "A Vendor of Lantems", *Picturesque Representations*.

3　同上,插图 23,《书商》。

4　同上,插图 29,《卖米小贩》。

5　John Barrow, *Travels in China*, pp.94 - 95.

6　同上,第 609—610 页。

就是出于这个原因,使团的成员们并没有绘制有关中国商铺的作品。而另一方面,缺乏固定商铺的画面与使团画家大量描绘中国非商业人士(农民和劳工)的现象是互为表里的。这些图像内容表明了使团对中国的一种观感:中国依然是一个农业国家,清政府对于贸易经济并不重视。

3. 室内装饰

无论在使团的出版物还是手稿中都找不到描绘中国室内装饰的画面。在 18 世纪那些出海画家记录异国情调的绘画中,并不会经常出现室内装饰的主题。因为在另一些地区,如非洲和太平洋,当时的社会发展状况依然相当原始,当地人依然居住在茅草屋中,因此很难找到房屋室内装饰的痕迹。但中国的情况不尽相同,在整个 18 世纪,"中国风"始终是欧洲室内装饰艺术的一种重要风格导向。诚然,"中国风"是欧洲人的自行创造,但仍需要一些基本的中国视觉元素来支撑这种风格的创作。有机会来华的欧洲艺术家们会特别关注中国的室内装饰这一主题。例如钱伯斯在到访广东之后出版的《中国的建筑、家具、服饰、机械和器皿的设计》中就插入了多幅示意图来展现中国的各类室内装饰、家具和常用器皿,画面极为精致细腻(图 4.32)。

4.32 威廉·钱伯斯《中国室内空间》,1759 年,铜版画,收录于《中国的建筑、家具、服饰、机械和器皿的设计》

然而,巴罗在自己的游记中认为中国的住宿条件非常糟糕:"房间肮脏不堪,已经有一段时间无人居住了,房屋严重失修,而且完全没有家具。"[1]甚至连皇宫也达不到巴罗对于住宅的标准要求。他曾这样描绘圆明园里的房屋:"石头或陶土地板有时覆盖着英国宽幅布地毯,墙壁上也贴着纸。

1 John Barrow, *Travels in China*, p.102.

但是他们的窗户上没有玻璃，房间里没有火炉、壁炉和炉排，没有沙发、写字台、枝形吊灯和眼镜，没有书箱，没有任何印刷品，也没有绘画。……简而言之，与分配给中国皇帝首辅大臣的宅院相比，法国君主制时期凡尔赛宫里的国家官员们的简陋住所简直就如同中国首都和圆明园里皇室的住宅。"[1] 巴罗会得出如此负面的评价，主要是由于他试图用欧洲人的生活习惯来判断中国的室内装饰品味。这种以自身文化为衡量标准的判断反映出英国对本民族的文化和国力逐渐充满信心。使团的作品中之所以缺少中国室内装饰的主题，或许就是因为成员们对于中国装饰不屑一顾，而这种图像缺失也暗示着"中国风"的室内装饰风格在欧洲正逐渐失去吸引力。

4. 浪漫爱情故事

在使团的出版物和手稿中都会出现中国妇女的形象，这些女性形象总体可分为三类：劳动女性、普通的家庭主妇和上流社会贵妇。这些画作具有典型的人种志绘画特征，着重于描绘中国女性的服饰和发型。在这种画面中，女性是作为对男性形象的补充而存在的，但画家并没有去刻画男女之间的关系。在欧洲向外进行帝国主义扩张的过程中，始终是伴随着男性主义意识的。[2] 在欧洲人的想象中，东方社会通常与阴柔的女性形象联系在一起。"帝国主义罗曼史与西方边疆罗曼史和侦探小说一样，主要是以男性为导向的。通常用性征服来表达对对方领土的占领。女性被认为是大地，而那些为各个黑暗大陆带来光明的男性则与太阳、月亮和星星联系在一起。"[3] 因此，各种探险者与异域女子所发生的爱情故事在欧洲广为流传。苏格兰士兵约翰·加布里埃尔·斯蒂德曼（1744—1797）在《反对苏里南叛军的五年远征的叙事》[4] 中就讲述过一个浪漫的爱情故事：斯蒂德曼作为一名远征军，在苏里南与一名叫乔安娜的 15 岁女黑奴相爱。用绘画来表现充满异国情调的爱情故事也是一种惯例，英国人尤其热衷于在绘画中展现自己在印度殖民地的情感生活。约翰·佐法尼就曾为一位 18 世纪的英国军官和他的印度家庭创作过肖像画《威廉·帕尔默少校和他的第二任妻子莫卧儿公主比比·法伊兹·巴赫什》。在使团来华之前，希基在印度还为自己兄弟的印度情妇画过肖像，并盛赞她"是一个男人们希望与之共

1　John Barrow, *Travels in China*, pp.194 - 195.

2　Windholz, Anne M. "An Emigrant and a Gentleman: Imperial Masculinity, British Magazines, and the Colony That Got Away." *Victorian Studies*, vol.42 no.4, 1999, pp.631 - 658.

3　Richard F. Patteson, "Manhood and Misogyny in the Imperialist Romance", *Rocky Mountain Review of Language and Literature*, vol.35 no.1, 1981, p.5.

4　John Gabriel Stedman, *The Narrative of a Five Years Expedition against the Revolted Negroes of Surinam*, London: J. Johnson, 1796.

处的温柔而深情的女孩"[1]。从他的赞美中可以看出，一个"合格"的他国恋人应该具有温柔多情和易于亲近的性格特征。相比之下，马戛尔尼使团作品中的中国贵妇们总是一副冷若冰霜的神情，而普通的劳动女性则多是面无表情地专注于手头的工作。总体来说，这些中国女性都显得较为自我，并无意吸引这些英国男性的目光。

古代的中国妇女很少在公开场合露面。使团成员们在他们的游记中也经常记录这一现象："在整个人群中，没见到一个女性。"[2]英国人要见到中国妇女已经极为不易，要与她们建立起一定的亲密关系几乎是不可能的。作为官方使节，成员们既没有机会与当地女孩交谈，也没有机会参观风月场所。巴罗在广州时曾被中国官员私下邀请参加一个晚宴，"当我进入大木屋时，发现有三位绅士，他们的身边各有一位穿着非常华丽的年轻女孩……姑娘们吹着长笛，唱了几首曲子……我们度过了最为愉快的一个夜晚，没有任何的沉闷或拘束。"[3]但在巴罗的游记中，自己与中国女孩的私交也仅限于这顿晚餐了。

在使团作品中，唯一暗示了男女之间的沟通的画面是大英图书馆中亚历山大的手稿 WD 959 f. 11 57（图 4.33），画中有一个倚在窗口的女性形象。这幅画微妙地描绘了一个对观看者和被观看者来说都是禁忌的瞬间。巴罗观察到："与其他地方相比，北京的中国女性被更严格地圈禁在屋内。有时可以看到年轻女孩在家门口抽烟斗，但当男人走近时，她们总会退回屋内。"[4]画中的女性被严格的社会规则禁锢在家中，但她仍然试图透过窗户看一看外面的世界；而记录下这一画面的亚历山大对于画中的中国女性而言，本身也是一个偷窥者。双方这种想要稍稍越界的想法为画面构建起了一定的浪漫张力，但除了这张小像之外，无法追溯到更多有关这位女性的信息，而其中的浪漫张力也只是一种个人诠释。对于"东方情人"的视觉解读总是无法规避东方主义的逻辑体系。欧洲男子和东方女孩之间的亲密关系也因此常被视为西方帝国主义控制东方殖民地的象征。从这个角度来看，使团的画作中缺乏浪漫主义情节也可以被解释为当时两国之间尚能保持平等关系的一种视觉见证。尽管在使团的视觉记录中没有发现异域的浪漫爱情，但在虚构文学领域，倒是有好事者为使团成员安排了一段中国佳缘。1824 年，德国作家卡尔·弗兰兹·范德维尔德（1779—1824）出版了一本历史小说《访问中国的使团》，作者在书中向德国观众介绍了马戛尔尼使团的访华经过，并以"帕里希与一名中国官员的女儿相爱了"这样一个浪漫的爱情故事作为结尾。[5]

1　Mildred Archer, *India and British Portraiture*, 1770‐1825, London: Sotheby Parke Bernet, 1979, p.208.

2　John Barrow, *Travels in China*, p.79.

3　同上，第 609—610 页。

4　John Barrow, *Travels in China*, p.66.

5　Carl Franz Vandervelde, *Die Gesandtschaftsreise nach China*, Dresden: Arnold, 1825.

4.33 威廉·亚历山大《人物写生》,1792—1794年,纸本铅笔淡彩,大英图书馆藏(WD 959 f. 11 57)

第五章
亦真亦幻："真实可信"与"异国情调"之间的视觉张力

一、记录更为真实可靠的中国信息

几乎所有到访并用画笔记录过中国的欧洲人都声称他们的作品真实地反映了中国的风土人情。例如，纽霍夫就曾批评其他画家的作品缺乏准确性，表示自己的作品要更为可靠。他认为："我们从那些所谓最久远和最精确的执笔者身上发现：他们从未投入成本、学习和苦心，却对遥远异国的艺术、科学和工业方面进行了补充和修饰。"[1] 然而，真实是一个相对的概念。马戛尔尼使团向欧洲观众展示的中国主题绘画要比以往的图像更为真实一些，但亚历山大确实也在其中采用了一些传统的"中国风"视觉图像来取悦观众。这些画面并非是真实的场景还原，而是一种艺术构建。需要注意的是，这些图像元素本身也来源于亚历山大在华期间绘制的实地写生手稿，并非虚构之作。当后世学者研究使团图像时，会重点解读画面中一种文明对另一种文明的误读。但在 18 世纪末 19 世纪初的具体历史情境中，使团的画作能在欧洲获得众多拥趸是因为使团画家们比他们的艺术前辈更注重对细节的忠实描绘。"真实"不仅适用于形容图像的内容，也适用于作品中隐含的社会语境。

1. 更真实的图像细节

欧洲观众们在"中国风"的长期浸淫中已经熟悉了部分中国图像，但使团成员们在画作中依然为一些中国图像提供了更为可靠的细节。正如之前提到的"翻坝"一样，使团所绘制的一些图像细节至今在各个领域仍被视为重要的历史证据。艺术史家琳达·诺克林曾在自己的研究中运用罗兰·巴特的"真实效应"理论，她说："正如巴特所指出的，那些没来由的精准细节的主要功能在于宣称'我们是真实的'。它们是真实范畴的能指，为作品整体的'真实性'提供可信度，并验证整个画面是一种简单而真实的反映。"[2] 运用图像细节的"真实效应"来分析使团的作品也同样适用。使团作品中的"真实性"可以从两个方面来理解：首先，使团提供了一些可靠的第

1　John Nieuhof, *An Embassy from the East-India Company of the United Provinces, to the Grand Tartar Cham, Emperor of China*, London: John Macock, 1669, p.2.

2　Linda Nochlin, "The Imaginary Orient", *The Politics of Vision: Essays on Nineteenth-Century Art and Society*, Colorado: Westview Press, 1991, p.38.

一手图像资料,这些图像是之前的欧洲访华者从未绘制过的。其次,在一些相同或类似的图像中,使团比之前的欧洲访华者提供了更多真实的视觉细节。

这里有一个生动的例子,它比较了在类似情况下旅行者的视觉记录。作为荷兰东印度公司派往中国使团的秘书,纽霍夫在他的游记中插入了一幅描绘西藏喇嘛的插图。英国历史学家彼得·伯克敏锐地察觉到画中作为主要人物的四位喇嘛的装扮却更像是四位天主教牧师,他们手中的念珠也被画成了天主教念珠。游记的英文版本中将喇嘛的帽子描述为"很像红衣主教的帽子,有宽边",而法文版则将喇嘛宽松的袖子与方济各会修士的袖子相比,将念珠与方济各会和多明我会修士的念珠作比。这种类比显然是针对天主教观众而特设的。[1] 而孙晶则发现图中的四个人物实际上是从正面、左右和背面描绘的同一个人。这是 17 世纪荷兰旅行画家所惯用的艺术手法,用以全面地展现人物和服装。[2] 不知是纽霍夫根本没见过西藏喇嘛,完全凭空虚构了这些人物,还是为了贴近和取悦欧洲观众的想象,刻意构建了这些不实形象,无论如何,这幅画和他对个人作品所做的"真实可靠"的宣传是相互矛盾的。相比之下,亚历山大《喇嘛或僧侣像》(图 5.2)中的和尚形象要更为可靠。画家特意描绘了他拿着帽子的样子,以便于展示和尚剃度后的光头形象。人物手中的书是在强调他受过教育。更重要的是,这幅作品中的人物形象是以亚历山大的写生手稿《僧侣》(WD 961 f.18 53,图 5.3)为基础的,这表明亚历山大真实观察过并现场记录了这样一个中国僧人的形象。纽霍夫和亚历山大的作品表现的是同一主题,但对于呈现"真实性"时所做的努力差距甚大。这种比较揭示了使团成员们在观察和描绘时比其前辈画家更为细致可靠。

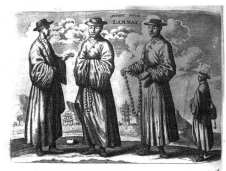

5.1 约翰·纽霍夫《喇嘛像》,1665 年,铜版画,收录于《荷使初访中国记》

1 Peter Burke, *Eyewitnessing: The Uses of Images as Historical Evidence*, London: Reaktion Books, 2001, p.124.

2 Sun Jing, *The Illusion of Verisimilitude: Johan Nieuhof's Images of China*, p.254.

从想象到印象

5.2　威廉·亚历山大《喇嘛或僧侣像》,1805 年,铜版画,收录于《中国服饰》

5.3　威廉·亚历山大《僧侣》,1792—1794 年,纸本铅笔淡彩,大英图书馆藏(WD 961 f.18 53)

　　另有一些有关中国事物的传说始终通过私人口述和传奇小说流传于欧洲,但来华的欧洲旅行者从未留下任何相关的视觉记录。旅行者们并没有用不真实的图像来误导观众,但文本在观众心中所激起的想象是更加多元化的。马戛尔尼使团就在自己的实地考察基础之上,为欧洲社会提供了一些相关的独家图像信息,也为欧洲的中国想象增添了一丝真实的意味。

探索记录视觉知识和纠正失真的视觉信息一样重要，因为这两者都旨在减少欧洲人对中国事物不必要的误解。

"长城"的形象就是一个由使团带回欧洲的重要中国视觉知识。很难说长城具体是从何时开始在西方成为中国的象征的，但可以肯定的是，使团所绘制的长城形象在欧洲人理解长城的历史中具有里程碑的意义。欧洲人接触长城的历史可以追溯到 16 世纪初。虽然当时并没有欧洲人亲眼目睹长城，但长城的故事就是从那个时候开始在欧洲流传开来的。葡萄牙一位多明我会的传教士加斯帕达·克鲁兹（1520—1970）在他的著作《中国事物论》[1]中谈到了自己所听闻的长城。第一个根据自己的见闻记录下长城信息的西方人是伊万·佩特林（Ivan Petlin），他是 1618 年沙俄访华使团中的翻译员。1619 年回国后，他撰写了使团的出访报告。[2] 他在报告中提到：使团一行曾沿着长城旅行了十天，并认为长城的起点是太平洋，终点是今天乌兹别克斯坦境内的布哈拉。在此之后，欧洲有关长城的文字记载就更多了。如门多萨（Juan Gonzales de Mendoza，1545—1618）、利玛窦、杜赫德、卫匡国和基歇尔等人都在自己的著作中提到了长城。但除了卫匡国真的见过长城之外，其他人都只是听人转述而已。[3] 由于几乎没有人真正参观过长城，所以欧洲流传的长城的图像信息很少。基歇尔的《中国图说》里有一幅欧洲插画家臆想的长城形象（图 5.4）。除了虚构的图像之外，基歇尔对于长城的描述也夸大了其规模："长城分二十段，长度为三百德国里，相当于从德国的但泽到法国的加莱，等于从格但斯克到西西里的墨西拿那么长的距离。这样说似乎令人难以相信，可是这并不奇怪，因为中国人把整个山的石头都用来建长城了。整个沙漠的沙子都被用来作为胶合剂。"[4] 此外，在 1782 年出版的《完整世界地理大系》[5] 中另有一幅关于长城的插图（图 5.5），这幅图显然不是基于真实视觉基础绘制而成的作品。相比中国的万里长城，图中的建筑无论在形制还是周边地貌方面都更接近英国的哈德良长城，或许画家就是以哈德良长城作为原型绘制的。简而言之，在使团访华之前，欧洲流传的中国长城的视觉形象数量很少，并且都是想象之作。

1　Gaspar da Cruz, *Tractado em que se cõtam muito por estẽso as cousas da China, cõ suas particularidades, e assi do reyno dormuz,*, Évora：André de Burgos, 1569.

2　Basil Dymytryshyn, E.A.P. Crownhart-Vaughan, Thomas Vaughan, *Russia's Conquest of Siberia：A Documentary Record 1558 - 1700 vol.* 1, Document 31, Portland：Oregon Historical Society, 1985.

3　有关中国的长城形象在欧洲的流传历史参见 Arthur Waldron, "The Problem of the Great Wall of China", *Harvard Journal of Asiatic Studies* 43（2）, 1983, pp.643 - 663; also see Arthur Waldron, *The Great Wall of China：from history to myth*, Cambridge：Cambridge University Press, 1990。

4　Athanasius Kircher, *China Illustrata*, Charles D. Van Tuyl（trans.）, 1986, p.207.

5　George Henry Miller, *The New and Complete and Universal System of Geography*, London：for Alex Hogg, 1782.

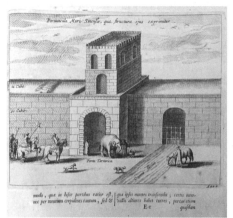

5.4 佚名《建筑形制的城墙接口》,1667 年,铜版画,收录于《中国图说》

5.5 乔治·亨利·米勒《著名的中国长城景观》,1782 年,铜版画,泰勒[1]制版,《完整世界地理大系》

　　使团成员们是最早基于自身真实的视觉体验绘制出真实长城形象的欧洲人。1793 年 9 月 5 日,使团的主要成员参观了古北口长城。马戛尔尼非常仔细地记录了他所见闻的一切:"长城是用略带蓝色的砖砌成的。这些砖不是烧制而成的,而是在太阳下晒制的,从石头地基上开始砌起来。从鞑靼领地那一边的地表测量,墙体高度在垂直方向上大约有二十六英尺高。石材地基由两道二十四英寸或两英尺的花岗岩组成。从那里到防护矮墙有十九英尺四英寸高,其中包括有六英寸的警戒线,防护墙是四英尺八英寸。从石地基到警戒线共有五十八排砖,警戒线上方有十四排。考虑到砂浆缝隙和警戒线的插入,每行可按每块砖四英寸的宽度计算。"[2]

　　基歇尔描述长城时使用的是各种类比,而马戛尔尼的记载更像是严谨的科学性观察。其他的使团成员,如斯当东、巴罗和安德逊等,也在各自的游记中记录了他们对长城的观察。一些成员甚至将长城的砖块带走留念。[3] 根据马戛尔尼的命令,帕里希就长城的防御工事绘制了两幅细致的

1　疑为英国版画家查尔斯·泰勒。

2　J.L. Cranmer-Byng, *An Embassy to China：Being the Journal Kept by Lord Macartney during his Embassy to the Emperor Ch'ien-lung*, 1793－1794, p.111.

3　Alain Peyrefitte, *The Immobile Empire*, pp.183－185.

勘测图:《古北口附近长城上一座塔楼的平面图、剖面图和立面图》(WD
961 f.59v 158,图 5.6)和《将中国和鞑靼分隔开的长城的剖面图和立面图》
(WD 961 f.59v 159,图 5.7)。这两份图纸最终被合并到一幅画面中,成
为斯当东游记中的插图。亚历山大的手稿中有一幅未完成的《古北口方
向的中国长城》(图 5.8)。由于亚历山大并未到访过长城,这幅图应该是
在帕里希的工程图纸的基础上完成的。在这幅草图的基础上,亚力山大
为斯当东的游记创作了另一幅插图《古北口方向万里长城一景》(图
5.9)。为了军事情报的搜集工作,帕里希和亚历山大绘制的长城都是极
其写实的。托马斯·阿罗姆在《大清帝国城市印象》中以《古北口方向万
里长城一景》为原型创作了插画《中国长城》,进一步在欧洲传播了真实的
长城形象。

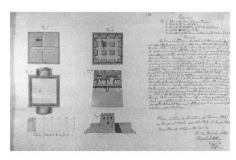

5.6 亨利·威廉·帕里希《古北
口附近长城上一座塔楼的平面
图、剖面图和立面图》,1793 年,
纸本铅笔淡彩,大英图书馆藏
(WD 961 f.59v 158)

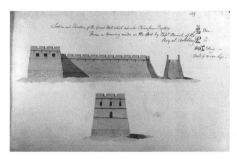

5.7 亨利·威廉·帕里希《将中
国和鞑靼分隔开的长城的剖面图
和立面图》,1793 年,纸本铅笔淡
彩,大英图书馆藏(WD 961 f.59v
159)

5.8 威廉·亚历山大《古北口方
向的中国长城》,1793—1794 年,
纸本铅笔淡彩,大英图书馆藏
(WD 961 f.60 160)

5.9 威廉·亚历山大《古北口方向万里长城一景》，1797 年，铜版画，托马斯·梅德兰制版，收录于《英使谒见乾隆纪实》画册卷

2. 更真实的社会情境

无论是传教士、出海绘图员还是洛可可艺术家，在这些欧洲人描绘中国图景时，多少都会带有某些对中国的误读，这是由他们自己的身份和经历所决定的。抵达中国之后，不同欧洲人群的活动区域会有所区别。官方使团来华后通常从南中国经过约 2400 千米长的"贡道"北上参见中国皇帝。而传教士到达中国后会进入各个不同地区传教。与使团和传教士不同，欧洲商人受制于清廷"一口通商"的规定，只能在广州口岸进行贸易。在中国所处的地理区域不同，为他们提供了完全不同的体验和观看中国的视角。此外，商人、使节和传教士有着完全不同的旅行目标和兴趣领域，他们的身份和价值观会影响各自对中国事物的判断：传教士们赞扬江南的士大夫，抵触广州百姓的排外行为；商人们则盛赞广州的商业氛围，但对官员的贪污腐败持消极态度。

马戛尔尼使团在中国的旅程贯穿南北，成员们尽可能全面地记录了他们对中国的观察，包括热河的小布达拉宫、杭州的雷锋塔和澳门的西式堡垒。使团的画家所描绘的中国并不像传教士笔下的"孔夫子的中国"那样充满了文化层面的意义，也不同于马可·波罗笔下那个在物质层面上遍地黄金的中国。不可否认，使团的成员因官方身份而对中国持有一种站在国家层面的审视，但成员们在绘制作品时依然表现出了极大的自制力，尽可能还原中国的真实社会情境。在启蒙精神倡导"客观性"的引导下，欧洲人期待更为真实的中国知识和视觉形象。以审美和娱乐为目的的欧洲"中国风"艺术将中国描绘成一个梦幻天堂。艺术家热衷于用蜿蜒的构图、亮丽的色彩、华丽的服装和奢华的装饰来营造他们的中国梦境。这种充满了想象的作品此时已不能满足"被启蒙了"的欧洲人。他们更想要从中国图像中得到的不是视觉愉悦，而是对中国真实风土人情的探索发现。彼得·基特森指出："尽管马戛尔尼使团对中国的接触是短暂的，但它产生了大量的

文字评论。这些文字明确从早期耶稣会士有关中国的书写转向一种新英国思想或'浪漫中国学'。"[1]使团对中国的描述是一个转折,也是试图用更真实的文献资料翻新欧洲中国形象的一次尝试。

在"中国风"作品中,布歇的中国绘画总是以娱乐为主题,展现人们享受休闲生活的情景。而画中悠闲的人物可以是达官贵人,也可以是普通的劳动人民,如猎人或渔夫等。上层社会人士如此享乐尚可理解,而画中的平民似乎也从不担心现实生活。相比之下,使团的作品更像是一种"现实主义"风格。画家致力于通过绘画传递出真实的中国社会生活场景。布歇的《垂钓》和亚历山大的《捕鱼鸬鹚》(图 5.10)尽管表现的都是中国人捕鱼的主题,其中的艺术风格却大相径庭。亚历山大坚持客观可信的绘画原则,在捕鱼场景中刻画了各种符合渔夫职业习惯的细节,如渔夫的赤脚短裤装束和各色捕鱼工具等。而布歇画面中对于"捕鱼"这一行为的描绘本身是经不起推敲的:中景处的渔夫穿文人的长衫,近景中年长的渔夫甚至没有在关注捕鱼这件事。画家将渔夫、美女和小孩这些人物放置在一起,虽然丰富了画面,但与现实的捕鱼场景差距甚远。布歇在画面中关注的不是真实性,而是如何营造一种带有梦幻色彩的悠闲氛围。所有的人物都不必符合现实,他们只是一种快乐和趣味的象征。

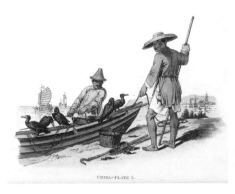

5.10　威廉·亚历山大《捕鱼鸬鹚》,1805 年,铜版画,收录于《中国服饰与民俗图示》

使团对中国社会情境的真实描述不仅反映在这样一幅作品中,一系列涵盖各方面社会生活的画作亦是佐证。亚历山大画了不同社会阶层的中国人物,从皇帝和官员到信使、农民和仆役,他甚至还画了乞丐和妓女。画家没有侧重于某个特殊群体,而是在画作中展示了一个完整的社会体系,并将洛可可画家笔下那个梦幻般恬适的中国还原成了一个真实的国度。尽管使团画家的创作也不可避免地会受到个人情绪和品味的影响,但与前辈画家的作品相比,使团的作品显然更真实可信。

1　Peter J. Kitson, *forging Romantic China*: *Sino-British Cultural Exchange 1760 - 1840*, Cambridge: Cambridge University Press, 2013, p.7.

二、图像中的清朝及其外交策略

1. 朝贡体系的例外

乾隆对马戛尔尼使团的接见仪式在热河避暑山庄内举行。首次中英官方接触的场景必然引起了欧洲人的诸多好奇,因此多有描绘这场接见仪式的作品流传后世。如约翰·威尔克斯(John Wilkes, 1750—1810)1801年的蚀刻画和詹姆斯·吉尔雷(James Gillray, 1756—1815)1792年创作的讽刺漫画,都是通过作者的想象来表现马戛尔尼使团受到乾隆接见的场景,与事实相距甚远。[1] 亚历山大作为使团成员也贡献了几幅描绘相关场景的作品,其中最原始的图稿有二:描绘乾隆皇帝驾到的《中国皇帝在鞑靼热河接见使团》(WD961 f. 57 155,图5.11)[2]和记录马戛尔尼大使上呈英王乔治三世亲笔国书场景的《皇帝接见使团,及成员名单》(WD961 f. 57 154,图5.12),后图中的马戛尔尼呈单膝下跪状。

此外,亚历山大还根据他人的描述绘制了三张乾隆的肖像(WD 959 f. 19 93[3];WD 959 f. 19 94[4];WD961 f.56 152)。亚历山大并没有亲临此次热河的接见活动,因此无法亲眼得见乾隆的身材和长相。他对于此次接见场面的描绘是建立在其他使团成员的记忆和口述基础之上的。由于绘制者本人缺乏亲身经历,这些图像不能被作为绝对真实的历史记载来看待[5],但这些描绘觐见场景的作品会被创造出来并得以润色后出版,这一举动本身就可见英方对此次会晤的高度重视。与此形成鲜明对比的是,清廷对于此次重要的历史会晤却没有留下任何图像记录。[6]

1 详见黄一农《印象与真相:英使马戛尔尼觐见礼之争新探》,《中央研究院历史语言研究所集刊》(78),2007年,第45—46页。

2 大英博物馆藏的亚氏水彩画稿 1872. 0210. 4以此图为蓝本,但在画面右下方加入了八位英国使者形象。此图同时可见于使团副使斯当东所著的官方游记《英使谒见乾隆纪实》中第25幅插图。

3 这幅图也被用作官方游记的第一张插图。

4 意大利雕版师马利亚诺·布维(Mariano Bovi, 1757—1813)在1795年1月15日出版了一幅彩色雕版的乾隆画像。这幅作品可见于布维1802年的出版目录。图中对于乾隆脸部的描绘与WD 959 f.19 94十分相似,其中的中英文注解也可能出自亚历山大之手,但其他图像细节无法在亚历山大的手稿中找到。

5 黄一农曾重点对照分析过这两幅图像与使团成员对于当日觐见场面的文字描写,其结论是亚历山大在画面中为了突出主角或是维护使团的尊严,在WD961 f.57 155中将跪姿改为站姿,WD961 f.57 154中人物的站姿也并不准确。详见黄一农《印象与真相:英使马戛尔尼觐见之争新探》,第42—44页。

6 但油画家史贝霖(Spoilum)在1794年创作过一幅两广总督长麟在广州海幢寺接见马戛尔尼使团的油画作品。图可见覃波、李炳编著《清朝洋商秘档》,九州出版社,2010年。

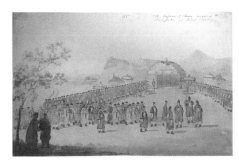

5.11 威廉·亚历山大《中国皇帝在鞑靼热河接见使团》,纸本铅笔淡彩,大英图书馆藏(WD961 f.57 155)

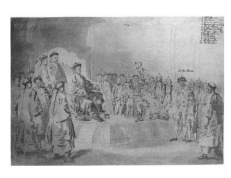

5.12 威廉·亚历山大《皇帝召见使团,及成员名单》,纸本铅笔淡彩,大英图书馆藏(WD961 f.57 154)

　　无论在欧洲还是中国,在照相术发明之前,绘画一直都担任着视觉记录工具的角色。此外,中国的历史题材绘画还一直与政治紧密相关,皇帝常常会命宫廷画师绘制自己接待外番使者的场景作为自己功绩的体现,例如唐代阎立本的《步辇图》和南朝萧绎的《职贡图》都属此例。作为这种朝贡图像传统的延续,乾隆曾命宫廷画师创作过至少五幅描绘元旦朝贺庆典的《万国来朝图》,将各国使团带着五花八门的贡品云集在太和门外等候乾隆皇帝接见的场景绘于画面,场面宏大而热闹。[1] 乾隆对于"万国来朝"的向往和重视由此可见一斑。值得思考的是:此次英使真的来访,为何乾隆偏偏没有记录下这历史性的时刻?

　　费正清用"朝贡体系"来表述古代中国在绵长的朝代更迭过程中所延续的外交方式。他认为,在这个框架下,中国皇帝自视为世界所有政治权力的核心和统领。[2] 这种理论将"朝贡体系"视为19世纪之前中国文明的主要外交逻辑。然而,根据不同朝代的具体特征,皇帝们对于"朝贡体系"

1　关于这五幅《万国来朝图》的关系和创作时间详见姜鹏之《乾隆朝〈岁朝行乐图〉、〈万国来朝图〉与室内空间的关系及其意涵》,硕士论文,中央美术学院,2010年;亦见赖毓芝《构筑理想帝国〈职贡图〉与〈万国来朝图〉的制作》,《紫禁城》2014年第10期,2014年,第62—65页。
2　详见〔美〕费正清《中国的世界秩序:中国传统的对外关系》,杜继东译,中国社会科学出版社,2010年。亦见 John K. Fairbank, "Tributary Trade and China's Relations with the West", The Far Eastern Quarterly 1(1942),1942, pp.129‑149。

的实际行使方式多具灵活性。受费正清影响，何伟亚用"多主制"（interdomainal relations）来描述清政府与外国的关系，但实际上这种关系往往更适用于清政府与东亚及南亚国家。站在中国史的角度来看，乾隆时期的清帝国正当盛世，乾隆的八十大寿正是中华传统帝国的极大朝贡圈的盛典，由东向西从朝鲜到哈萨克，从南往北从暹罗到蒙古，朝贡圈内各国都遣使来华，万国来朝。而将视野放大至世界的视角，会发现盛世的背后有着深刻的危机。同时期的欧洲已经出现了改变历史的工业革命，宣扬自由、民主、平等的启蒙运动也开始深入人心。当欧洲正在从传统帝国逐渐转向现代国家时，中国依然沉浸在皇权笼罩一切的旧模式中。

乾隆虽不知道欧洲正在发生的一系列社会大变革，却很清楚欧洲各国并不在朝贡体系的实际控制范围之内。在为绘制《皇清职贡图》而颁降的谕旨中，乾隆曾说："我朝统一区宇，内外苗夷输诚向化，其衣冠状貌各有不同，著沿边各督抚于所属苗、瑶、黎、壮，以及外夷番众，仿其服饰绘图，送军机处，汇齐呈览，以昭王会。"[1] 在清前期的满文档案中，"外"主要指边外的地域或外藩蒙古王公领下的扎萨克旗，而"夷"极少被用于形容被清朝直接或间接统治的"苗瑶黎壮"。汉语谕旨中的"外夷"一词主要是指清朝实际控制版图以外的其他地区，如比邻的俄国和遥远的西洋诸国。[2] 这说明清政府对自己的实际势力范围是有足够清醒的认识的。何伟亚曾指出："清与西洋诸国的关系是模糊不清的。"[3] 虽然清政府将所有的国家都纳入其朝贡体系内，但在具体操作过程中又充满了务实性和灵活性。例如，沙俄虽被视为朝贡国，但1689年两国签订的《尼布楚条约》早已体现出现代平等外交和近代国家主权思想的特征。[4] 美国历史学家卫思韩也注意到，18世纪广东一带的欧洲商人和一些访华使团并不符合朝贡体系的种种设定。[5]

在召见马戛尔尼使团之前，乾隆已经阅读过乔治三世的信件，他非常清楚使团到来的本意并不在于进入朝贡体系，而是在贸易和外交上有所诉求。清宫档案显示，清廷对此次接见持高度重视的态度。从1792年英国计划派使团赴京到1794年使团从澳门返程归国，乾隆始终亲自参与安排整个观见。从英使在中国的行动路线、在各地的逗留时间、沿途与中国居民的交往、各地官员的接待，等等，乾隆几乎事无巨细地训示各级官员妥善办理迎接英"贡使"事宜。[6] 相较于后世称清朝为"天朝上国"的说法，乾隆的外交态度似乎

1 载于《皇清职贡图》，见北京故宫博物院所藏《皇清职贡图》。

2 齐光《解析〈皇清职贡图〉绘卷及其满汉文图说》，《清史研究》2014年11月第4期，2014，第31—32页。

3 Hevia, Cherishing Men from Afar, p.52.

4 刘德喜《论〈尼布楚条约〉的历史意义》，《新远见》2008.09，2008年，第32—37页。

5 详见 Wills John, China and Maritime Europe, 1500‐1800: Trade, Settlement, Diplomacy, and Missions, Cambridge: Cambridge University Press, 2011.

6 详见中国第一历史档案馆编《英使马戛尔尼访华档案史料汇编》。

更为热情,在一个巨大的朝贡体系框架内体现出更多的务实性。乾隆非常清楚这次英使来访并非朝贡体系下真正的万国来朝。这或许可以解释为什么清廷没有留下关于此次重要历史会晤的图像资料。

2. 监视与隔离的政策

在 18 世纪的域外绘画作品中,为了显示印度及太平洋国家的殖民地氛围,以及当地民众对于英国统治的接纳,英国画家往往将英国人与当地土著安排在同一画面中。相反,虽然马戛尔尼使团的绘画作品中有大量对中国人形象的描绘,也有一些使团成员自身的肖像,但在笔者所见过的一千多幅作品中,中国人和英国人从未出现在同一幅完整构图中。

究其原因,是清廷对使团实行了严密的监视政策,有时甚至是禁闭。使团的这种窘境也被成员们以文字和图像的形式记录下来。亚历山大在他的日记中写道:"每艘船的甲板上都驻守着一个士兵,说是协助我们上岸。这一安排看似为了照顾我们的方便,防止我们被底层百姓骚扰,但我们怀疑这是出于清政府的不信任和监视。"[1] 在 9 月 13 日的日记中,亚历山大再次写道:"英使所居住的府邸在一座花园中。在房屋前面,精美的假山被搭成楼梯状倚在墙边,我和斯科特博士会因好奇而爬上假山,试试在这块高地上能看到什么园外风光。这可恶的围墙被一些卫兵监视着,他们就在墙外站岗。接下来的几天,诺维神父(应为 André Rodrigues 神父)试图告诉我们,使团成员的行为已经引起了清官员的强烈不满。"[2]

而这一不愉快的记忆同样也被亚历山大用图像记录了下来。他的一幅手稿(WD 959 f.66 189,图 5.13)揭示了自己时刻处于清廷监视之下的日常生活。在画面中,一个戴着高礼帽的英国人正趴在墙上往外眺望;与之相对,左下角有一个正使用望远镜凝视前方的中国人。这两个人物的形象与亚历山大的日记记载是吻合的。显然,使团的成员们十分清楚自己时刻处于清廷的监视之下,而这种监禁也造成了使团观察中国时视野受阻的困境。使团成员安纽斯·安德逊曾这样总结清廷这种高度戒备和不信任的态度:"我们像乞丐一样进入北京,像犯人一样住在那里,又像流浪汉一样离开。"[3]

在 17 世纪晚期和 18 世纪早期,为了逼迫据守台湾的郑氏家族就范,又为办铜需要,清廷曾断断续续禁海又开放海禁。收复台湾后,康熙在 1685

1　William Alexander, *Diary*, The British Library, Add MS 35174 f.27.

2　同上,Add MS 35174 f.25。

3　Aeneas Anderson, *A Narrative of the British Embassy to China in the Years 1792, 1793, and 1794*, London: Burlington House, 1795, pp.271-272.

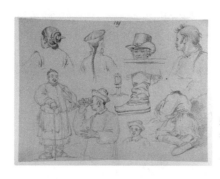

5.13 威廉·亚历山大《写生草稿》，1793—1794 年，纸本炭笔，大英图书馆藏（WD 959 f. 66 189）

年曾一度开放海禁，并设立江、浙、闽、粤四处海关，作为对外贸易的窗口。这就增加了外国商人与沿海百姓接触的机会。同时，由此而产生的各种摩擦和冲突事件不断被报到朝廷。于是在 1757 年，乾隆断然发布圣旨，规定只能由"广州十三行"办理一切有关外商的交涉事宜，1759 年又颁布了五条《防范外夷规条》以限制外商在广东的活动。

马戛尔尼使团在华居留期间，乾隆一直为使团成员的不良动机而感到忧虑。他不断指示并督促各级尤其是南方省份官员要警惕并限制使团与当地人民的接触。例如，1793 年 10 月 1 日，军机处提醒要接待使团的沿途官员："喥咭唎贡使即由两江取道赴广，沿途毋任逗留，并于澳门留心勿使夷商勾串。"[1] 而另一道于 10 月 5 日给广东官员的圣旨很大程度上反映了乾隆的焦虑及其理由："前因喥咭唎表文内恳求留人在京居住，未准所请。恐其有勾结煽惑之事。且恐及该使臣等回抵澳门捏辞煽惑别图，夷商垄断谋利。谕令粤省督抚等禁止勾串严密稽查……外夷贪诈好利，心性无常。喥咭唎在西洋诸国中较为强悍。今既未遂所欲，或致稍滋事端……不可不留心筹计，豫为之防。因思各省海疆最关紧要。"[2] 但严密的监禁并没有削弱使团观察中国的欲望。在上图中，英国人企图越过高墙眺望外面世界的举动就已暗示了使团对于观察中国的浓厚兴趣。事实上，通过对使团绘画的作品可知：亚历山大用数以千计的画稿描绘了中国各地的风土人情，英国人对于中国的观察从未停止。

使团在中国有各种外交和日常事宜需要处理，并没有充足的绘画创作时间，因此亚历山大在华期间的写生图稿中虽有不少肖像画，但多是速写，缺乏对于人物脸部细节和神态的描绘。一张肖像画的完成要耗费相当多的时间和精力，它不仅需要画家的精湛技艺，还需要模特的十足耐心，以及双方之间的信任感。"画家绘制肖像画的重要成功因素便是对友谊的培养。"[3] 亚历山大要完成一个中国人的肖像，通常需要中国模特以固定的姿

1 中国第一历史档案馆编《英使马戛尔尼访华档案史料汇编·军机处档案随手档》，第 263 页。
2 同上，第 62 页。
3 Bernard W. Smith, *Imagining the Pacific: In the Wake of the Cook Voyages*, p.83.

势长时间站或坐在一个自己面前。受限于清廷的监禁,亚历山大并没有足够的时间和自由去同一个普通的中国人建立起友谊和信任,因此其写生画稿中的中国人多是面目概括、缺乏个人面貌特征的。

清廷对使团的监禁政策虽然限制了使团成员们与中国普通百姓的接触,却在另一方面加强了他们与陪行官员之间的友谊。亚历山大笔下的中国官员肖像呈现出精细的特征,绘者对于人物的神态和面部细节的掌控都更加到位(图5.14)。亚历山大所描绘的官员王文雄[1],曾陪同使团从北京至热河觐见。亚历山大显然有充分的时间去观察和刻画王文雄,并将其脸部特征和表情刻画得细腻传神,使得王大人在这些画面中显得和蔼而高贵。出于官方政治和商贸方面的目的,使团希望和陪同的清方官员保持良好的关系;另一方面,在长期的相处过程中,双方也发展出真挚的友谊,从马戛尔尼的日记中可以看到他对于王文雄人品和才能的赞赏。1月8日,马戛尔尼邀请了清方官员、将领和一些英国大班共进早餐并道别。据他的日记记载,王文雄和乔人杰都频频拭泪,并显示出"只有真诚和未被污染的心才会产生的敏感和关心之情"[2]。这些清廷官员们时常因接待任务而与使团成员往来,有时会因好奇而求取一些西式趣味的自身画像。由于这些作品是为自身服务的,他们往往愿意与画家积极合作,让他们进行面对面的观察和记录。

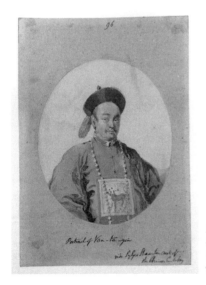

5.14 威廉·亚历山大《王大人像》,1793—1794年,纸本铅笔淡彩,大英图书馆藏(WD 959 f.1996)

1 王文雄(？—1800),字叔师,贵州玉屏人,清朝将领。由行伍从征缅甸、金川,擢至游击,洊升直隶通州协副将。

2 J.L. Cranmer-Byng, An Embassy to China: Being the Journal Kept by Lord Macartney during his Embassy to the Emperor Ch'ien-lung, 1793 - 1794, p.216.

3. 军事威慑政策

清廷对使团实施严密监控并非毫无道理。马戛尔尼在出发前除了商业和外交目标之外,还曾接受一项秘密情报任务:"你在中国期间要以自然的姿态尽可能全面地观察周遭情况,例如现在的国力、政策,以及那个帝国的政府机构。同时也要小心避免引起对方警惕和怀疑。"[1]在使团的手稿和出版物中,有许多可信度极高的对清廷军事设施的图像记载,其中包括军舰、武器、士兵制服和装备及演习操练场景等(图5.15)。一些武器和工事也都配有非常详细的细节刻画和文字解说,这说明清廷对使团持欢迎开放的态度,允许成员们近距离观察这些军事设施。

5.15 威廉·亚历山大《中国武器》,1797年,铜版画,收录于《英使谒见乾隆纪实》画册卷

使团还成功地测绘了中国沿海及城市的防卫情况。无论是英国官方的游记还是成员们私自出版的个人游记,都包含有许多中国的地图信息。《英使谒见乾隆纪实》的画册卷中就包括了英国人一直垂涎的舟山和澳门的详细地形图,由此可见英方对于中国地理情报的搜集工作是相当重视的。此外,官方游记中还附有由帕里希所绘制的长城探勘图。马戛尔尼十分看重帕里希的军事背景,启程前就有意训练其勘探和绘图方面的能力。因此帕里希并非只是一个简单的副官,他还背负着搜集军事情报的重任。使团前往长城时,马戛尔尼并没有带上官方的绘图员亚历山大,而是选择了有军事背景的帕里希。由此可见,长城在马戛尔尼心中是作为一座军事防御工事而存在的,并非单纯的景观建筑。英国使团这种对于军事情报的

1 H.B. Morse, *Britain and the China Trade 1635–1842: The Chronicles of the East India Company Trading to China vol.II*, London: Routledge, 2000, p.240.

搜集工作仿佛已经暗示了其军事野心，直指半个世纪之后的鸦片战争。然而这里似乎产生了一个悖论：一支被清廷重点怀疑的外国使团甚至没有机会接触中国百姓，为什么会被允许搜集这些机密的军事情报？

使团画作中会出现军事题材作品绝非清廷的疏忽大意或懒政的表现，而是英国政府急于搜集清方军事情报和清廷军事威慑策略的综合体现。乾隆曾指示军机大臣和珅："前已屡次谕知该督抚等，督饬各营讯：于嘆咭唎使臣过境时，务宜铠仗鲜明，队伍整肃，使知有所畏忌……倘竟抗违不遵，不妨惕以兵威，使知畏惧。"[1] 由此可见，使团被允许近距离观察并绘制中国军事设施是乾隆为了警示英国，特意"整肃营伍，以昭威重"[2]，向英国人积极展示军事实力。联系 1840 年英国发动的鸦片战争来看，乾隆似有某种先见之明。然而乾隆的策略并未收到良好的效果，使团对于清廷军事实力的记载充满了不屑的态度："这些军队懒散而无军纪，他们的棉靴和长裤使他们看上去臃肿疲软，甚至有些女性化。"[3] 斯托克代尔于 1797 年发行的《使团谒见中国皇帝历史纪实》中的卷首画就表现了清军严正以待的场景。书中的文字解释道："卷首画表现的是马戛尔尼伯爵在一位中国官员的引领下进入中国，背景中是城市景观和运河……画中在官员和女性之间的三个人物都是皇帝的士兵。"[4] 看来英国人也已经意识到乾隆是有意在使团面前显露军事资本。

在使团归去之后，清廷又颁布了一些命令来加强东南沿海地区和港口的军事防守能力以防止英国的入侵。由于乾隆拒绝了使团索要舟山和广东的岛屿以供居住和存放商品的要求，因此他提醒澳门和舟山的官员们一定要做好军事准备以防止英国的攻占。使团的图像作品中反映了清廷的焦虑和英国的野心。作为第一支出使中国的英国官方使团，马戛尔尼使团使清廷感受到了潜在的军事和领土方面的压力。在双方的这场博弈中，清廷在军事震慑中所表现出的对自身实力的盲目自大背后，恰恰是深深的不自信和忧虑。

三、常见的图像失真情况

马戛尔尼使团的中国图像描绘了当时的中国社会生活，同时也反映了

1 中国第一历史档案馆编《英使马戛尔尼访华档案史料汇编·内阁档案实录》，第 63 页。

2 同上，第 73 页。

3 J.L. Cranmer-Byng, *An Embassy to China：Being the Journal Kept by Lord Macartney during his Embassy to the Emperor Ch'ien-lung, 1793 - 1794*, p.174.

4 George Staunton, *An Historical Account of the Embassy to the Emperor of China, Undertaken by Order of the King of Great Britain：including the manners and customs of the inhabitants, and preceded by an account of the causes of the embassy and voyage to China*, London：John Stockdale, 1797, p.8.

欧洲人对清代中国的理解。"真实性"是使团成员在作画时的一种主观追求,但由于使团在中国停留的时间和所到访的地区都有限,而且当时的欧洲社会对中国文明持有某种刻板印象,图像中难免出现一些失真的图像和使团成员对中国的误读。本研究对图像失真情况的讨论主要集中于出版物,因为出版的行为意味着这些作品是经过使团成员们反复打磨并愿意与公众分享的,其中的失真图像也有意面向公众传播。出版物中的图像失真可分为两种情况:图像性失真和概念性失真。"图像性失真"在这里被定义为"图像元素中含有与真实中国场景或事物不符之处",而"概念性失真"是指"图像元素本身真实可信,但在特定的表述系统内传递出夸大或失实的信息"。两种图像失真的情况又可各自分为两个维度:"图像性失真"由"常识错误"和"构图失真"组成;"概念性失真"由"地理区域混淆"和"普遍性与个体性混淆"组成。需要强调的是,使团画家们有着真实的中国视觉经验,他们以"真实"为绘画目标,作品中也确实展现出现实主义的视觉语言,任何形式的图像失真都是在这样的主要基调之下出现的。它们是建立在画家求真意愿之上的偶然偏差,而非"中国风"艺术里那种富有想象力的艺术观所催生的必然不实产物。

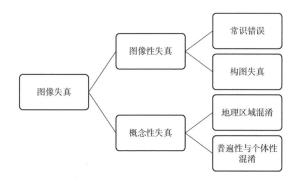

1. 图像性失真

常识错误

由于使团中大部分的绘画都是由亚历山大绘制的,因此绝大多数的图像失真情况也出现在他的笔下。亚历山大最常出现的图像错误就是有关中国的常识性错误。这些常识错误之所以会出现,一方面是由于他对中国知识缺乏了解,另一方面可能是由于他试图迎合公众的期望。其中最常见的常识错误就是画面上那些随心书写、无法辨认的汉字。没有材料能证明亚历山大来华之前就认识汉字及其书写规范。他应该是在中国居留期间才有了第一次写汉字的经验。在亚历山大的手稿《人物写生》(WD 959 f.

28 148,图5.16)中有一位清廷官员,人物身边有一些用铅笔书写的汉字,主要是用于指示官员的坐姿和服饰,并用钢笔和英文标注出词义和读音。这些汉字笔锋明显、笔迹规整,显然是一位中国人书写的。与之相比,亚历山大用钢笔写的那个"翎"字就略显生疏了,但看得出他依然在努力还原笔画形态。

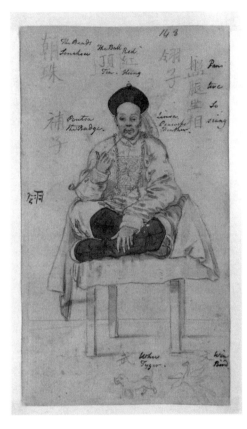

5.16 威廉·亚历山大《人物写生》,1793—1794年,纸本铅笔淡墨,大英图书馆藏(WD 959 f. 28 148)

从这些汉字中,我们已经可以想象出当时亚历山大和一个中国人探讨如何书写汉字时的场景了,并且能够感受到亚历山大对中国汉字和书法的兴趣。但在亚历山大的手稿中,汉字出现的频率并不高,他的日记中有一些自己临摹的汉字,但数量也不多。总体而言,亚历山大在华期间似乎并没有特意留心去搜集足够多的汉字信息,这就导致了他在出版画作、想要在画面中向欧洲观众介绍充满异国情调的文字符号时,苦于没有足够数量的汉字可供展示。因此,亚历山大只能书写一些类似汉字的符号。虽然这些符号不可辨认,但它们真实地展现出方正的字形和充满曲折的笔画,这是当时欧洲人眼中汉字最重要的特征。这些汉字符号中展现出的审美趣味与亚历山大写的"翎"字是相同的。

一般情况下,有能力识读汉字的观众可以通过文字来理解或创造图

像中的信息。例如,通过阅读匾额或墙上的字可以得知一栋建筑是私人住宅还是政府机关。这种对绘画内容的确定性理解为观众审视画面提供了一种向导作用。然而,绝大多数的欧洲观众并不懂汉字,文字中的这种引导性对于他们来说并无实际意义。对他们而言,汉字作为一种中国文化符号的意义要远大于作为表意书写符号的功能。亚历山大也很清楚观众的这种期望:他在画面中要重点展现的是一个东方的古老帝国,而那些方块字的存在是为了展现该国的异国情调,其真正的含义在这里并不那么重要。

但是画面中所有的常识错误是故意为之还是偶然失误,这一点并不容易确定。在《中国贵妇》中,这位女士的服装和发型都表明她是一个满族人,但她的脚却像汉族妇女一样,被包裹得像两只小粽子。在乾隆时期,满族妇女被禁止裹脚,梅森在他的《中国服饰》中曾解释过:"据说该国的妇女拒绝模仿她们邻人那种畸形的裹脚习俗。"[1]亚历山大画中的这种常识性错误原因不明。或许是画家没有机会仔细观察满族女人的脚,又或许是他无法很好地辨认出满族和汉族妇女的区别,因此在为出版图片定稿时他随机地组合图像,为这位满族贵妇安上了一位汉族妇女的小脚。由于亚历山大在他的绘画中一贯坚持展现异国情调,所以他也可能是故意创造了这种常识错误,试图用缠足的习俗来强调中国文化的新奇异域特征。

亚历山大的工作职责是搜集可靠的中国视觉情报,因此他本不该有意识地创造不实图像。然而,亚历山大的多数出版图像被人们视为一种具有一定知识性的休闲娱乐作品。评论家安东尼·帕斯昆(1761—1818)在观赏了1796年亚历山大在皇家艺术学院所展出的作品后评论道:"(亚历山大)被派遣参与了那支前往觐见中国皇帝的愚蠢使团。这次航行是为了娱乐那些毫无素养的公众,而不是提高他们的认知。"[2]帕斯昆的刻薄言论虽然针对马戛尔尼使团,但也道出了使团成员们那些出版物的社会定位。为了迎合大众猎奇和娱乐的心态,亚历山大可能在出版图像中增添了一定程度的自由发挥。

构图失真

构图失真的情况一般是画家在画面的准确性和全面性之间所做出的折衷性选择。如前所述,亚历山大笔下的中国人经常以古罗马雕像的庄严正面站姿出现。除了深受古典主义艺术风格的影响之外,亚历山大采用这

1 George Henry Maison, Puqua, *The Costume of China: Illustrated By Sixty Engravings with Explanations In English And French*, London: S. Gosnell, 1800.

2 "Anthony Pasquin" (John Williams), *A Critical Guide to the Exhibition of the Royal Academy for 1796*, London: Printed for H.D. Symonds, 1796, p.27.

种姿势也是为了便于展示中国服装的各种细节。为了尽可能地展现人物的面部和服饰特征,在《中国服饰》和《中国服饰与民俗图示》这两本画册的125位主要画面人物中,只有四位是背对观众的。这种对于全面展示异域风情的热忱导致了某些画面的构图失真。在《杖刑》(图4.22)中,为了更好地展示行刑过程,亚历山大安排所有围观者站在官员身后并排成长队。这种构图方式的优缺点都很突出:围观人群不会遮蔽打板子的场景,但画面牺牲了准确性和现实性。而在《地方官面前的罪犯》(图4.26)中,画中的女犯本应跪在官员面前,但亚历山大将她安排在了官员的右侧,因为正确的人物位置会让她背对观众,从而遮蔽她的脸庞和服饰。这种构图方式在传统的西方艺术中并不是问题,但在使团中国绘画中就与"知识性"产生了冲突。绘制这幅画时亚历山大面临着一个艰难的决定:应该以牺牲展现人物为代价去尊重中国的真实问审场景,还是应该改变人物位置以保留女犯的面部特征? 最终的出版画面呈现出一种类似于舞台剧的画面效果,优先考虑观众的观赏效果,每个人物都能被观众看到其脸庞。

2. 概念性失真

地理区域混淆

地理区域混淆是指将真实的图像和场景被安排在错误的地理环境中。这种情况与构图失真相似,即都是在展现真实性和全面性之间的一种折衷做法。尽管具体的图像信息是可靠的,但在这两种情况中,事物都处于错误的地理位置上。而这两种画面失真的形式之间最主要的区别在于,画面中是否存在空间变换。构图失真是一种微观上图像摆放位置的错误,即现实与图像之间的差异源于艺术家在固定场景中随意挪移图像元素的位置,但图像本身是真实的,本应属于这个场景。相反,在地理区域混淆的情况下,画面所表现的地理位置和图像信息是不匹配的,一些真实可靠的视觉信息被移植到另一个错位的空间中去,以致画面传达出的宏观性地理概念是错误的。

《中国服饰》中的《杭州府附近的坟地》(图5.17)就是一个典型混淆地理概念的例子。正如吴思芳从这幅画中所观察到的那样:不同形制的坟墓出现在同一画面中,所展现的地理背景令人费解。[1] 清代中国的南北坟墓形制差异甚大。通常南方坟墓的设计要比北方更加复杂多样。由于中国北方大部分地区是平原,建造墓地时较少考虑山势等问题,因此坟墓大多是简单的馒头形状。而南方更流行一种圈椅形状的坟墓。南方多山地,坟

1 Frances Wood, "Closely Observed China: from William Alexander's Sketches to his Published Work", pp.109-111.

墓多盖在山坡上,开挖时直接就形成了"圈椅"。同时它也体现了中国人的风水观念:圈椅的后背、坟手和外走山自然形成了护卫墓穴的山砂。亚历山大在中国的旅程贯穿南北,他在旅行过程中也绘制了一些坟墓的写生图稿,但其中多是南方的圈椅坟,如大英图书馆中的《丹尼斯岛上的一座坟墓》(WD959 f.64 176)、《一座坟墓》(WD959 f.64 177)、《黄埔丹尼斯岛上的一处坟地》(W961 f.16 44)和《丹尼斯岛上的纪念碑》(W 961 f.16 45)。在《杭州府附近的坟地》中,前景处有一副棺材斜倚在一个典型的北方"馒头坟"上,坟头杂草丛生;而在中景的左边,可以看到一个南方式样的"圈椅坟"。亚历山大将这些具有明显南北地域特征的坟墓聚集在画面中,目的可能是全面地展现中国的丧葬文化。然而,这种全面展现中国文化的雄心壮志压倒了他对于画面精准性的追求,《杭州府附近的坟地》中显然存在着混淆南北地理区域的现象。

5.17 威廉·亚历山大《杭州府附近的坟地》,1805年,铜版画,收录于《中国服饰》

但这种地理位置的混淆未必是亚历山大的无心之失。当时的欧洲民众对中国的认识依然是笼统和模糊的。当亚历山大试图通过画面传播视觉信息时,最优先考虑传达的是"中国"这个核心概念,而至于中国内部的各种复杂地理区域,不是几张绘画所能解释清楚的,也并不是绘画的主要目的。再看《杭州府附近的坟地》,其标题虽然精确指明了某个中国城市,但这幅画的文字注释中介绍的却不是杭州的墓地,而是中国坟墓的多样性:"中国的坟墓和纪念碑的建筑样式十分多元。"[1] 另有《中国墓地》(WD961 f.13 38,图5.18)和《西湖和雷峰塔旁的公墓》(WD961 f.13 39,图5.19,另见《英使谒见乾隆纪实》中的插图《西湖边雷峰塔一景》),两幅图中都出现了南北不同形制的坟墓集中在一幅画面中的情况。在亚历山大眼中,这些画是一系列对中国丧葬习俗的展示,而不是单纯的对景写生。

1 Alexander, "A view of a burial place near Han-tcheou-fou", *The Costume of China*.

如果不了解画家的意图,就无法解释画中那些地理区域奇异的图像安排。棺材本应该埋在地下,但在这些画面中,亚历山大都把棺材放在了地上,甚至坟墓顶部。因为在他看来,描绘棺材的视觉形象同样也是一种对中国丧葬习俗的展示,完整地展现中国棺材要比真实表现棺材深埋地下的事实更为重要。

5.18 威廉·亚历山大《中国墓地》,1793—1794年,纸本铅笔淡彩,大英图书馆藏(WD961 f.13 38)

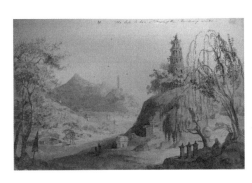

5.19 威廉·亚历山大《西湖和雷峰塔旁的公墓》,1793—1794年,纸本铅笔淡彩,大英图书馆藏(WD961 f.13 39)

普遍性与个体性混淆

当画家们怀揣启蒙热情去描绘人种志图像时,能在画面中集中展现其他种族和国家的自然人文知识,但人种志表现群体特征的绘画目标也容易让画家混淆所要表现的客体的个性特征及其所在群体的普遍性差别。如前所述,在亚历山大的画册中,一些人物被描绘成中国人的普遍性形象,他们所表现的是"中国人"的概念,而非他们自己的个性特征。伯纳德·史密斯解释了这一现象:"博物志绘图员的目标是绘制类型化的客体,而不是绘制带有个性化缺陷的单个样本。然而,艺术家是如何决定某一特定动物的典型特征和偶然特征的呢? 为了实现这一点,绘图员……需要一个概念框架来对他的观察进行排序。"[1]

1 Bernard W. Smith, *Imagining the Pacific: In the Wake of the Cook Voyages*, p.37.

亚历山大的画册中充斥着这种普遍性与个体性的混淆，且并不局限于人物主题。我们很难厘清这种概念混淆的情况是否绝对受到人种志艺术的影响，但一定部分是出于当时英国人迫切想要了解世界各地普遍性知识的需要。《中国服饰》中《用于宗教崇拜的宝塔或庙宇》(图 5.20)一图表现的是一座三层宝塔及其周边环境。亚历山大在文字解说部分介绍了一些中国佛教场所和宗教仪式的基本信息。文中所强调的始终是有关中国宗教的普遍性知识，而不是画中具体描绘的那座特定寺庙："大部分的中国人都是佛教徒，这种宗教的追随者相信轮回。他们相信在度过一段高尚的生活之后，未来将处于一种幸福的状态中，并假设不信教者的灵魂今后会生活在一种痛苦的状态中，并遭受那种低等动物所要忍受的苦难。"[1]只有在最后一小段文字中才回归到了针对画面信息的介绍："穿着宽松长袍的人物是寺庙里的牧师。画面背景是 1793 年 11 月 21 日的静海。"[2]亚历山大显然认为自己更重要的任务在于向观众提供更全面且具有普遍意义的知识，但这容易让读者认为图中的宝塔和寺院形象在中国具有绝对的普遍性。亚历山大对中国宝塔和寺庙的图像及文字记录，与纽霍夫对南京大报恩寺琉璃宝塔的记录形成鲜明对比。纽霍夫所画的宝塔和寺庙与现实十分接近，孙晶怀疑纽霍夫是直接在中国版画的基础之上创作了自己的画面。[3] 纽霍夫称这座宝塔"高九层，到顶共 184 级。每层饰以廊庑，供奉光彩夺目的佛像及其他画像。瓷塔外表上釉，并敷以绿、红、黄诸色。整个墙面实为几部分，但以人工粘合成天衣无缝的整体。每层廊角皆挂铜铎，风铎相闻数里。塔顶冠以菠萝状饰物，据称为纯金制成。至塔之绝顶，都城、大江、群山、沃野、乡村尽在凭眺中，壮美风景令人心旷神怡，尤其在俯瞰都城及迤逦而至江边的广袤平原时。"[4]从这段文字中，我们可以读到许多有关琉璃塔的具体信息，包括它的高度、建筑材料、颜色、装饰，但纽霍夫并没有引申开去介绍中国的宗教知识。亚历山大和纽霍夫为相同的绘画题材提供了完全不同的信息，这是由他们不同的信息偏好所决定的。纽霍夫想要再现的是他所亲眼目睹的具体事物，但亚历山大则想要提供更具普遍性的中国知识。

　　严格来说，一个独立存在的视觉图像只能代表它自身，而所有被表现的客体都具有自身的独特性；但它们的某些特征又确实具有普遍性意义。亚历山大画册中所存在的普遍性与个体性的概念混淆现象某种程度上是由图像和文字表达的差异性造成的。这种概念性混淆对观众可能有误导作用，会扭曲观众对中国的视觉认知，因为，一个独立的图像主题很容易会被误解成一种普遍存在的形象。

1　Alexander, "A Pagoda or Temple for Religious Worship", *The Costume of China*.
2　同上。
3　Sun Jing, *The Illusion of Verisimilitude*: *Johan Nieuhof's Images of China*, p.187.
4　John Nieuhof, *An Embassy from the East-India Company of the United Provinces to the Grand Tartar Cham Emperor of China*, p.84.

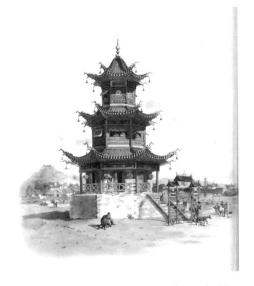

5.20 威廉·亚历山大《用于宗教崇拜的宝塔或庙宇》,1805年,铜版画,收录于《中国服饰》

四、图像失真的原因

1. 写生手稿数量不足

使团出版物中的图像大多是在返回英国之后创作完成的,其最主要的贡献者亚历山大在创作时主要是从自己的写生手稿中去寻找图像蓝本。这些手稿虽然完成度不高,但具有很高的真实性。最终的出版作品是在此基础之上的二次创作,但此时画家对图像的记忆已经随着时间的流逝而变得模糊不清,所以修改图稿时难免与现实产生偏差。在亚历山大所出版的所有中国人图像中,王文雄的面容特征是最为接近真实中国人的,其形象也最为真实可信。这主要就是因为亚历山大在华期间为王文雄绘制了多幅肖像,这些丰富的写生手稿提供了一个真实蓝本,能支撑起最后的出版创作。

在运用自己的写生草图时,亚历山大经常将许多独立的图像元素组合成一幅完整的画面,同时也习惯于将一个图像元素用于不同的画面主题,以此来生产更多的中国绘画作品。在《杭州府附近的坟地》画面右下角的小型墓塔同时也出现在了《中国服饰与民俗图示》中的《走访亲戚的坟墓》中;而《杭州府附近的坟地》中的方形纪念塔也出现在了《西湖和雷峰塔旁的公墓》(图5.22)中。而这两个墓塔都是出自手稿《中国墓地》(图5.21)。

小布达拉宫的形象也在出版物中多次出现。首先，它在《英使谒见乾隆纪实》的《热河附近的布达拉宫或佛寺》(图3.23)中作为画面的主要表现对象出现，此外它也是《中国服饰》中《喇嘛或僧侣像》(图5.2)的背景图像，而这座热河小布达拉宫的原型出自《布达拉宫，鞑靼热河行宫里的寺庙》(WD961 f.17 50，图5.21)。又如吴思芳所观察到的，在《中国服饰》中《寺庙中的祭祀》(图3.33)的构图很容易让人想起画册中的另一幅作品《地方官面前的罪犯》(图4.26)。两幅画都是从由左向右的视角观察人物。后一幅作品中左侧的小吏与前一幅作品中伏在香炉旁的人物完全相同，甚至人物的腰带、手帕和香囊都相同。而这个人物的原型出自大英图书馆中亚历山大的手稿WD961 f.70 216(图4.25)。[1] 亚历山大"一图多用"的手法为他创造更多的作品和丰富画面内容贡献良多，但这种方式无疑会增加画面的不真实性。伯纳德·史密斯完整地概括了当时的画家们是如何创造纪实图像的："在18世纪，最好的办法是现场为参加某一活动的相对少数人群绘制肖像，然后借助记忆和画面构图的视觉惯例，将这些草图组合起来，用作一些实际发生的事件的记录。这样回顾性的构图，即使是最好的作品也不能被视为可靠的记录。"[2] 在中国所见所闻的各种细节或许会被逐渐淡忘，但作为一位画家，亚历山大在创作时始终都不会忘记自己曾经受过的专业训练，他很清楚如何组合图像去构建起一幅完整的画面，虽然这种画面是不实的。

5.21 威廉·亚历山大《布达拉宫，鞑靼热河行宫里的寺庙》，1793—1794年，纸本铅笔淡彩，大英图书馆藏(WD961 f.17 50)

当亚历山大的图像素材和视觉经验不够用，不足以支撑出版创作时，他会倾向于从其他欧洲画家的作品中寻找灵感，或是重复使用自己那些有限的图像材料，这两种做法都是导致作品中出现图像信息不准确情况的原因。巫鸿认为亚历山大"还采用了纽霍夫所开创的其他三种绘画模式，一种是关于个体建筑，一种是关于从事特定活动的人群，一种是关于穿着特殊服装的人物类型"[3]。巫鸿从自己的观察中得出结论，认为亚历山大采用

1 Frances Wood, "*Closely Observed China: from William Alexander's Sketches to his Published Work*", p.111.
2 Bernard W. Smith, *Imagining the Pacific: In the Wake of the Cook Voyages*, p.33.
3 Wu Hung, *A Story of Ruins: Presence and Absence in Chinese Art and Visual Culture*, p.98.

了纽霍夫的创作理念,但他并没有证明这三种绘画模式是由纽霍夫首创的。实际上,在纽霍夫之前,来华传教士和欧洲那些"椅子上的旅行者"在绘制中国图像时就已创造了多种绘画模式,很难确定亚历山大作品中的那些绘画模式究竟是受哪位具体画家的影响。更可能的情况是,亚历山大广泛地汲取了前辈画家的创作经验。乾隆画像就是其中一个典型的例子。当亚历山大没有一手材料来支持人物形象创作时,他就在其他画家作品的基础上二次创作出中国皇帝的模样。

使团成员们共绘有四幅乾隆的个人肖像画,现藏于大英图书馆,编号分别为 WD959 f.43 38(图 5.22 左上)、WD959 f.19 93(图 5.22 右上)、WD959 f.19 94(图 5.22 左下)和 WD961 f.56 152(图 5.22 右下)。其中的铅笔画稿是马戛尔尼绘制的,余下三幅设色画稿都是亚历山大的作品。理

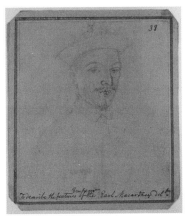

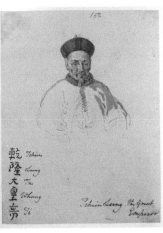

5.22　左上:马戛尔尼《皇帝相貌特征》,1793 年,纸本铅笔,大英图书馆藏(WD959 f.43 38);上页右上:威廉·亚历山大《乾隆像》,1793—1794 年,纸本铅笔淡彩,大英图书馆藏(WD959 f.19 93);左下:威廉·亚历山大《乾隆,中国皇帝》,1793—1794 年,纸本铅笔淡彩,大英图书馆藏(WD959 f.19 94);右下:威廉·亚历山大《乾隆大皇帝》,1793—1794 年,纸本铅笔淡彩,大英图书馆藏(WD961 f.56 152)

论上，马戛尔尼见过乾隆真人，他的描绘应当更接近乾隆的真实形象。但实际上马氏笔下的乾隆高鼻深目，更具欧洲人样貌特征。在亚氏的作品中，WD959 f.19 93 的人物面部应当是以 WD959 f.19 94 为基础创作的，而 WD961 f.56 152 中的乾隆面容与另两幅图略有差别。WD959 f.19 94 值得重点关注：这幅正面半身像是四幅肖像中完成度最高、描绘得最细致的，仿佛是对着乾隆近距离写生而成。它并没有其余三幅图中的那种对人物的生疏感和充满不确定性的揣测，相反，图中人物的五官和肌肉块面，甚至画面的光线来源都清晰可辨。这不符合亚氏从未见过乾隆的事实，而马氏绘制的乾隆肖像显然也无法为其提供这些具体细节。

服务于清廷的法国耶稣会士钱德明（Joseph-Marie Amiot，1718—1793）在 1771 至 1778 年间曾将自己在华期间收藏的 110 位中国历代明君贤相的画像分为 11 本画册分批寄给法国大臣亨利·贝尔坦。[1] 钱德明在 1773 年 7 月 10 日给贝尔坦的一封信中曾描述过一幅有关乾隆的画像："这幅真实的画像，不是过去几个世纪中的名人之一，他是现在在位的一位伟大君王，是乾隆皇帝。"[2] 此外，他还声明这幅乾隆画像是清宫意大利画家潘廷璋（Joseph Panzi，1733—1812）的作品，而自己正打算将潘廷璋本人制作的画像复制品寄给贝尔坦。因此，贝尔坦一定在 1774 年收到过钱德明连同第 4 本画册一起寄来的乾隆画像。遗憾的是潘廷璋的原作现已遗失。但到 1776 年底为止，艺术家们以这张传回欧洲的乾隆像为蓝本已经创作了不同的艺术品，[3] 其中弗朗索瓦·尼古拉斯·马丁内特（François Nicholas Martinet，1731—1804）为第一期《中国杂纂》（*Mémoires concernant les Chinois vol.1*，1776，图 5.23 左）创作的铜版插画《中国皇帝》，和查尔斯·埃洛伊·阿瑟林（Charles-Éloi Asselin，1743—1804）1776 年创作的瓷砖画《中国皇帝》（图 5.23 右）中的人物形象如出一辙，从中不难看出潘廷璋原作的样貌。根据清宫内务府的档案记录："乾隆三十八年正月二十六日，接得郎中李文照押帖一件，内开正月二十一日太监胡世杰传旨：西洋人潘廷章画油画御容一幅，挂屏二件。"[4] 可见在 1773 年 1 月底，潘廷璋确实曾为乾隆绘制过肖像。贝尔坦收到的那幅画像很可能就是内务府档案中记载的这一幅。

1 这套画像现藏于法国国家图书馆手稿部，编号 NAF 4421 - 4431。

2 Letter of Joseph Amiot to Henri Bertin, dated 7 October 1773. Paris: Bibliothèque de l'Institut de France, Ms. 1515, fols. 18 verso to 22 verso.转引自 Kee Il Choi Jr., "Portraits of Virtue: Henri-Léonard Bertin, Joseph Amiot and the 'Great Man' of China", p.53.

3 有关这些作品的创作及之后的流传过程参见 Kee Il Choi Jr., "Portraits of Virtue: Henri-Léonard Bertin, Joseph Amiot and the 'Great Man' of China", pp.53 - 65。

4 中国第一历史档案馆、香港中文大学文物馆合编《清宫内务府造办处档案汇总》第 36 卷，人民出版社，2007 年，第 107 页。

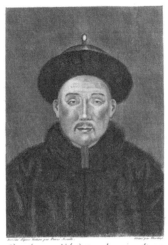

5.23　左:弗朗索瓦·尼古拉斯·马丁内特《中国皇帝》,1776年,铜版画,收录于《中国杂纂》;右:查尔斯-埃洛伊·阿瑟林《中国皇帝》,1776年,瓷砖画,卢浮宫博物馆藏

　　亚历山大的乾隆肖像 WD959 f. 19 94 与马丁内特和阿瑟林的作品高度相似。除了衣服的材质从毛皮换成了布料之外,乾隆的面容并无二致,就连画面光源都同样来自左上方。亚氏的乾隆像是他在华期间绘制的。没有资料证明他来华之前见过马丁内特和阿瑟林的作品,即使见过,他也无法在此后凭记忆如此完整地复制出整幅作品。亚氏的乾隆肖像之所以会和马丁内特以及阿瑟林的作品如此相似,只有两种可能:一是他带着欧洲画家的乾隆肖像来华,在华居留期间临摹了该作品,但这种做法的动机很难确定;二是他在华期间直接临摹了潘廷璋的原作。

　　马戛尔尼曾在日记中记载过一位清廷官员在 1793 年 8 月 23 日来圆明园拜访了使团:"他按计划在十点到达,身边还有索德超、安国宁和一个葡萄牙人,贺清泰、潘廷璋和德天赐,一些意大利人,巴茂正,一个法国人,还有一两个其他人。"[1]可见潘廷璋和亚氏很可能是见过面的。圆明园作为皇家园林,藏有皇帝肖像也在情理之中。可能的情况是潘廷璋曾带亚历山大参观了自己绘制的乾隆肖像,后者借此机会临摹了该作品。

1　Helen H. Robbins, *Our First Ambassador to China: The Life and Correspondence of George, Earl of Macartney, and His Experiences in China as told by Himself*, New York: E.P. Dutton and Company, 1908, pp.275-276.

2. 画家与客体之间的物理和心理距离

在绘画创作时,画家与所绘客体之间物理和心理的距离往往是相互影响和促进的关系。物理的距离客观存在时,自然会引发心理上的疏离,而心理距离的存在也会促使画家或模特拒绝接触对方。此外,物理距离会导致使团观察中国时产生困难,而心理距离会导致成员们在理解中国时产生困难。使团画作中的图像失真情况,从某种意义来说就是这些距离的产物。使团在中国游历过的地区有限,与成员们交流的中国人也并不多,因此他们对中国的理解在广度和深度上都是有所欠缺的。清廷的监视和隔离政策是促使使团成员与他们所描绘的中国事物之间产生物理距离的一个重要原因,而使团画家与所绘客体之间的心理距离还源自中英之间固有的遥远地理距离。

中英两国文化差异巨大。在交通不便的 18 世纪,中英两国之间遥远的地理距离意味着双方之间缺乏充分的了解,因此在相互沟通交流的过程中会存在种种误解。使团的成员们对于中国的风土人情是完全陌生的。当代心理学研究已经可以证明,跨种族人脸识别比识别来自同一种族的人脸更为困难,更容易出现认知偏差。这种效应被称为"跨种族效应"(cross-race effect)。[1] 使团成员们在来华之前几乎没有见过中国人,他们对于识别中国人的面容特征缺乏经验,很难快速记住每个中国人的不同面部细节。所以亚历山大所出版的画作中大多数人物的面容都高度相似。根据"跨种族效应"的理论,人们倾向于孤立而整体地看待自己的种族,但热衷于为其他人种做各种分类。亚历山大也正是按照社会地位和职业对画中的中国人进行分类的,这可能是亚历山大认识和介绍中国人时能想到的最直接的方式了。这种分类的观念在使团的游记中随处可见,如马戛尔尼在自己的游记开篇就提醒观众,中国由中国人和鞑靼人两个民族构成。这种分类方式是较为粗糙的,但它可以在短期内帮助英国观众和马戛尔尼本人对清代中国的种族构成有一个大致的了解。

除了识别异族人脸有困难之外,使团还要面临语言障碍。18 世纪末,英国国内没有一个精通汉语的人,最终是斯当东在意大利那不勒斯的中国学院找到周保罗和李雅各担任使团的翻译。这两名中国教士略通拉丁语,但却不懂英语。在前往中国的途中,巴罗和小斯当东跟这两位中国教士学习了部分汉语,但巴罗的汉语水平并不很好。英方的翻译不懂英语,而清

1 有关"跨种族效应"的论述参见 S.G. Young, K. Hugenberg, M.J. Bernstein, D.F. Sacco, "Perception and Motivation in Face Recognition: A Critical Review of Theories of the Cross-Race Effect", *Personality and Social Psychology Review* 16(2), 2012, pp.116-142。

廷也没有英语人才,所以使团和清廷的交流需要经过英语、拉丁语和汉语之间的重重转译,这种语言障碍本身就在双方之间造成了一定的沟通不畅和心理隔阂。除此之外,马戛尔尼对于清廷指派的翻译、葡萄牙传教士索德超(Joseph-Bernard d'Almeida, 1728—1805)心有戒备,他知道索德超不懂英语和法语,因此他故意在索面前使用这两种语言,并以自己不懂拉丁语为借口拒绝索德超的翻译。马戛尔尼为了国家利益而树立防范意识无可厚非,但他无意间也在中英双方原本就艰难的沟通过程中人为地树立了障碍。[1]

画家和所绘中国事物之间会产生心理距离的另一个原因,是使团成员试图客观地观察中国。此处的"客观"有两方面的含义。首先,成员们需要主动与中国人保持适当的心理距离。以利玛窦为首的传教士是以融入中国社会传教,让中国人接受自己为目标的。但处于短期旅行中的使团成员们并没这种现实需求,相反,他们需要牢记自己的英国人身份,并试图避免那些有可能影响他们观察和判断的、不必要的主观情绪。法国社会学家和自然历史学家布鲁诺·拉图尔提出过这样一个理论:客观审视外部事物时,将自身置于中心位置和保持与事物之间的距离很重要。他认为"探险、收集、探测、观测和调查,这些都只是保持中心位置和距离感的众多方式之一"。[2] 远航至中国的旅程漫长而艰苦,在华期间又存在各种交流和文化上的冲突,这些因素都为亚历山大从全知的视角描绘中国事物提供了足够的客观审视距离。同时,这也使得亚历山大更为关注所画人物的外在形象和特殊服饰,而忽略他们的内在个性等较为主观的元素。一些图像和概念上的失真即源于此。其次,"客观性"并不是一个绝对且唯一的概念,它取决于每个人已有的知识储备。在《我看乾隆盛世》中,巴罗强调:"主要目的……展示这些有特点的人各自的真实面目,而不是他们所代表的道德准则。"[3]这里所谓的"真实面目"其实就是在强调"客观性":英国人不会按照中国人固有的内在"道德准则"去理解人物,而是使用英国的知识体系和思维方式来表现和解释中国知识。从使团抵达中国开始,成员们的固有知识和价值观就已经开始影响他们的观察和观点。例如亚历山大在《中国服饰》里《用于宗教崇拜的宝塔或庙宇》一图的文字解说部分这样表述道:"中国人的一些宗教仪式与罗马教廷类似;而中国的偶像命名为圣母(Shin-moon),与圣母与圣婴的形象非常相似。"[4]亚历山大所描述的中国偶像应该是送子观音,其形象与欧洲的圣母圣婴确有相似之处,但本质上并不相

1　有关使团访华时的翻译问题参见 Henrietta Harrison, *The Perils of Interpreting*;王宏志《龙与狮的对话:翻译与马戛尔尼使团》,东方出版社,2023 年。

2　Bruno Latour, *Science in Action*, Cambridge:Harvard University Press, 1987, pp.227-228.

3　John Barrow, *Travels in China*, p.2.

4　Alexander, "A Pagoda or Temple for Religious Worship", *The Costume of China*.

同。亚历山大的图像类比是客观的,但这是建立在其以对欧洲宗教的理解为基础之上的客观。这也从另一个侧面反映出他并不了解中国的宗教,只能用主观已有的知识去解释陌生事物。

而使团成员们也能意识到这种用自己的知识体系去解释中国文化时遇到的困境。巴罗在谈及中国宗教时依然流露出一种不自信的口吻:"或许,一个旅行者难以自信地谈论他曾有机会拜访的欧洲之外的族群的宗教,尤其是那些观念有着深远的历史根基。"[1]"在我看来这是一种放肆的行为,即认为我有资格去揭示遮盖住中国民间宗教的暗色面纱。"[2]这种迟疑来源于对中国事物不熟悉的自知,以及默认不同地区的宗教有着不同的历史渊源和信仰义理的心理预设。前代欧洲传教士们来华是为了传播天主真理,其基本逻辑是坚信基督教是世间的唯一真理,而其他宗教都是虚妄的异端邪说。正是有了传教士们这种坚定的信仰做对比,巴罗自我质疑的态度才值得我们注意,认识到其本质是经历了启蒙思想洗礼后的一种自我反思和对外界世界的探索欲望。

3. 全知式视角

亚历山大留下的大量写生手稿一方面展现出他自觉的创作意识,另一方面也显示出他所肩负的巨大创作压力。然而亚历山大也具有极大的阐述优势。中英之间的地理距离遥远,并且当时的信息传播手段尚不发达。18世纪末英国的总人口大约有1000万,而他是当时唯一一位真正到访过中国并创作了系列作品的专业英国画家,因此他拥有了一种对中国视觉知识的诠释特权。

正是亚历山大的官方身份和真实的访华经历,决定了他在欧洲可以以全知的视角将这些视觉知识灌输给观众们。斯洛博达认为:"亚历山大的作品似乎是将欧洲人的目光组织在一起,以一种全知的、以自身为中心的世界观去勾勒中国文化。"[3]这一结论的前提是:亚历山大已经将自己作为全体欧洲人的一个代表,认同自己是全知的,并且将中国视觉知识置于"以欧洲为中心"的语境中。亚历山大在华期间对中国的观察只是管中窥豹,而他本身又缺乏中国知识的积累,因此他对多数自己所绘制主题的理解是肤浅的。尽管如此,当时的欧洲观众由于普遍缺乏中国经验,几乎没有任何纠正画面错误的能力和机会。

1 John Barrow, *Travels in China*, p.284.

2 同上,第285页。

3 Stacey Sloboda, "Picturing China: William Alexander and the visual language of Chinoiserie", p.30.

在欧洲的肖像艺术传统中,理想的情况是画家和赞助人进行商量与探讨,最终由画家完成一幅反映赞助人意愿和自己艺术水准的作品。也有一些时候,因为收取了可观的报酬,画家们会让个人想法屈居于赞助人意愿之下,但亚历山大所面临的情况完全不同,他的赞助人(英国政府和东印度公司)和观众要求他尽可能提供可靠而全面的视觉记录,但这些人并无法核实图像真实与否。而亚历山大在中国实地写生人物时往往也是基于随机的个人观察,画中人很少知道自己的形象正在被人记录下来,更没有机会对画作发表意见。换言之,无论是模特还是观众,都没有机会检查画作的真实性。这种信息不对称使亚历山大在绘画时拥有最大化的特权地位。缺乏监督机制和创作权力过大,也是导致图像失真的一个重要原因。

4. 视觉和语言信息之间的互补关系

在亚历山大所出版的画作中,普遍性与个体性混淆的情况很大程度上是由图像和文字表达的差异性造成的。更准确地说,文字所创造的普遍性情境在与画面中图像的特殊性争夺话语权。虽然亚历山大的画册主要通过图像来传达中国知识,但《中国服饰》和《中国服饰与民俗图示》中的每一幅插图都配有一页篇幅的文字注解。换言之,画册中图像信息的占比并不明显高于文字信息。亚历山大作为一名画家,他的初衷在于用图像而不是如此多的文字去介绍中国。但与文字相比,图像(尤其是单幅图像)无法为读者在时空范围内提供延展性的信息。当亚历山大渴望引入全面性的中国知识时,就不得不运用文字去弥补图像表述信息时的不足。文字可以提供超出图像表达能力的叙事资源,因此为画面增添一定的文字注解可以帮助读者进一步理解图像内容。

图片的主要功能在于展示,而文字则胜在叙述。这两种表达方式相互补充,在各个时代形成各种"复合文本"(composite texts)。[1] 当它们为同一主题传递信息时,通常被认为是互补关系。佩里·诺德曼非常清楚地认识到了图像和文字之间的这种互补关系,他说:"图片本身只能暗示与语言语境相关的叙事信息,如果没有图片存在,我们往往也能在头脑中找到一幅……文字可以使图片成为丰富的叙事资源,但这仅仅是因为它们和图片的信息传递方式不同,以至于它们可以改变图片本身的含义。"[2] 亚历山大

1 有关对"复合文本"的论述,参见 David Lewis, *Reading Contemporary Picturebooks*:*Picturing Text*, London: Routledge Falmer, 2001, pp.xiii - xiv。

2 Perry Nodelman, *Words about Pictures*: *The Narrative Art of Children's Picture Books*, Athens, GA: University of Georgia Press, 1988, pp.195 - 196.

的画册就是诺德曼对于图像和文字关系认识的一个生动案例,其中文字对图像的补充内容主要分为三类:人物的连贯动作,图像的背景信息和除图像所展示案例之外的其他可能性。

首先,一张图片只能表现人物特定的某个表情、某件衣服或某个被定格了的姿势,但它无法确切地描述出一系列完整的连贯动作,所以亚历山大必须借助文字来介绍中国的某些习俗和技艺。大卫·刘易斯提出过这样一个观点:"图书中的文字可能会告诉我们某人做了什么,也就是说描述了一个动作。但即使是视觉图像中最简单明确的动作描述,也无法比一段直接陈述展示更多内容。"[1]刘易斯的观察并不是绝对事实。连环漫画作为一种视觉艺术形式,实际上可以表现一些在时间上有所延续的叙述内容,但亚历山大的选择是通过语言而不是系列绘画来介绍连贯动作。通过文字对画面的补充叙述,观众会自发地在脑海中想象出一系列的连贯动作和操作方法。

其次,画作本身无法对时代背景和人物身份等不可见的背景信息进行自我介绍,只有文字才能在逻辑上对所描绘客体的背景知识进行叙述。画面中普遍性与个体性混淆的情况一般就是源于文字描述背景时推演过广。虽然文字注释的原本存在目的是为画面增添新的信息内容,但值得注意的是,亚历山大文字描述的内容基本都是当时中国社会的情况和相关认知,并没有试图提供更详尽的历史信息。这或许是因为亚历山大对中国历史并不熟悉。将《英国服饰》里的《渔夫》与《中国服饰与民俗图示》里的《捕鱼鸬鹚》两幅图的文字注释进行比较,[2]会发现前者侧重于介绍英国渔业的发展历史和这一职业的重要性,而后者则讲述了中国的渔夫是如何利用鸬鹚的天性来捕鱼的。亚历山大强调的始终是肉眼可观察到的外在特征,并没有在历史深度上进行挖掘。

此外,一幅画作只能展示某一种特殊情况,但民俗和服饰总是具有多样性,要提供全面描述就必须涉及各种可能性,因此亚历山大还需要通过文字来解释画面之外的其他可能性。亚历山大为《一群中国人在下雨天的穿戴》(图4.1)所配的注释是这样的:"画中吸烟的人,习惯于穿一件大皮衣,是毛皮或羊毛制造的。继续说这件大衣:有时大衣会被翻过来,毛茸茸的一面朝里穿。"这段文字不仅对画面进行了解释,还提供了一些画面之外的新信息和可能性。它不仅介绍了大衣看得见的一面,还介绍了看不见的另一面。通过对一件大衣不同穿着方式的描述,这段文字帮助欧洲观众加深了对中国人衣着习惯的理解。亚历山大的

1 David Lewis, "Showing and Telling: The Difference that Makes a Difference", *Reading, Literacy and Language*, vol.35, 2001, p.96.

2 前者见 William H. Pyne, *British Costumes*, plate xlii "Fishermen" caption. 后者见 William Alexander, *Picturesque Representations of the Dress and Manners of the Chinese*, plate iii "The Fishing Cormorants" caption。

文字虽然会与画面内容不完全一致，但其承载的文化传播意义十分重大。

　　尽可能多地制作同一主题的画面，这本身也是一种弥补单幅画作中信息量不足的办法。例如亚历山大可选择专门出版一本介绍中国宗教服饰的画册，但图像的制作和出版费用要远高于文字，而且亚历山大在华期间并没能积攒那么多具有针对性的写生图稿。因此，他最终还是选择了使用文字这种出版成本相对低廉，又能够体现全面性的表述工具。"无论符号学的概念和发展进程的边界如何模糊，它们（图像）都无法完整融入、融合到言语话语的形式中。"[1]图像和文字各有所长。两者兼用形成了亚历山大画册的一个特点（也是卖点）：既能够提供直观的图像信息，也能通过文字补充一些更丰富的知识。

五、不同出版物的差别

　　按照不同的创作目的和观众来划分，使团成员们绘制的中国主题绘画大致可分为四类：现场绘制的写生草图、官方游记中的插图、成员们私人出版物中的插图和国王乔治三世的绘画收藏。虽然其中的大多数作品都是由亚历山大创作的，但这四类绘画就图像的真实性和创作理念来说是完全不同的。从总体上来说，写生草图中的图像是最为真实但完成度最低的；官方出版物中的插图倾向于记录中国的人文和历史知识；成员私人出版物中的插图展现出典型的个人审美趣味；乔治三世收藏的绘画在知识性和艺术性之间达到了较好的平衡。在此以亚历山大绘制的四幅同一主题的绘画为例，说明这四种绘画之间的差异。亚历山大在华期间绘制了一幅写生手稿《枷，中国的一种刑罚方式》（WD961 f.69v 213，图 5.24）。在以这幅手稿为蓝本的基础之上，亚历山大绘制了《英使谒见乾隆纪实》附属画册中的插图《枷刑》（图 5.25），并且为乔治三世国王献上了一张描绘枷刑的水彩画（Maps 8 TAB.c.8.17，图 5.26）。此外，亚历山大还在自己的《中国服饰与民俗图示》中插入了一幅《枷刑，或枷锁》（图 5.27）的图版。这四幅画作的画家和主题都相同，但其中的表现重点和审美趣味却有所区别。原始的手稿是钢笔勾勒线条水彩设色，画面完成度不高，可以看出笔迹较为潦草。画家把树和背景都画得很随意潦草，罪犯的面容和外貌特征也较为概括。但这种随意的笔触和画中人物自然的姿态都是画家实地对人写生的一种佐证。此外，一些小的画面细节，如枷锁上写明罪犯所犯罪行的标签（虽然字迹不可辨认）和人物头部的阴影等，都证明了画家写生时的细致观察，可谓粗中有细。

1　David Lewis，"Showing and Telling：The Difference that Makes a Difference"，p.95.

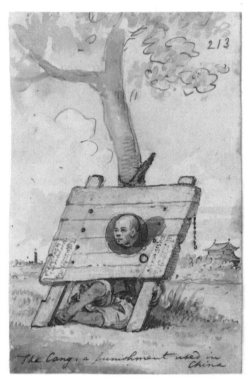

5.24　威廉·亚历山大《枷，中国的一种刑罚方式》，1793—1794 年，纸本铅笔淡彩，大英图书馆藏（WD961 f.69v 213）

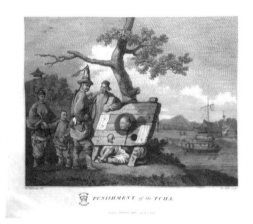

5.25　威廉·亚历山大《枷刑》，1797 年，铜版画，约翰·霍尔制版，收录于《英使谒见乾隆纪实》画册卷

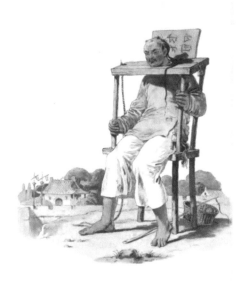

CHINA-PLATE 39.

5.26 威廉·亚历山大《枷刑,或枷锁》,1814 年,铜版画,收录于《中国服饰与民俗图示》

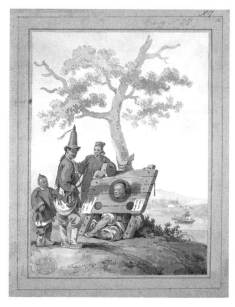

5.27 威廉·亚历山大《枷刑》,18 世纪末或 1910 年代,纸本铅笔淡彩,大英图书馆藏(Maps 8 TAB.c.8.17)

斯当东游记中的插图是黑白铜版画,画面中包含了比原始草图更多的中国知识。画面中的主体人物、枷锁和树的视觉形象无疑是以手稿为原型的,但画家在罪犯的左侧添加了四个新的人物,包括两名男子、一名妇女和一名儿童。这种人物性别和年龄的差异性并非偶然出现,而是画家有意在向欧洲观众全面地展示中国人物。同时,他还在画面右侧添加了一些中国风景以平衡整体构图。虽然这件作品只设黑白两色,但其制作显然要比手稿精致得多。在画面的一些细节中,可以发现这幅作品与写生手稿的不同属性。首先,戴高帽的中国官员形象和罪犯单手戴枷的方式都来源于亚历山大的另一幅手稿《枷》(WD961 f.69v 214,图5.28)。v213和v214是亚历山大写生手稿中仅有的两幅描绘枷刑的作品。它们分别记录了清代最为常见的两种枷具:一种木板上有两个供手腕穿过的小洞,另一种没有洞。在《英使谒见乾隆纪实》的插图中,亚历山大用v214中的有洞枷替换掉了原始手稿v213中的无洞枷,还安排罪犯的右手穿过小洞来演示枷的用法。手稿v213中罪犯的辫子原本置于身后,并不可见,但在这幅插图中,画家特意将辫子放在枷板上以展示清代中国男人特殊的发型。罪犯的辫子、水面上的帆船、房屋翘起的屋檐,还有茂密树丛中露出的塔尖,这些都是较为典型的中国图像元素,起到暗示中国情境的作用。这张插图不仅和草图一样展现了中国的枷刑,它还起到了全面展现中国人物和情境的作用。《英使谒见乾隆纪实》作为一本官方游记,出版者对于在其中展示更多中国知识是具有野心的,这也直接造成插图的画面内容往往极为丰富。

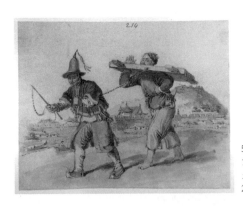

5.28 威廉·亚历山大《枷》,1793—1794年,纸本铅笔淡彩,大英图书馆藏(WD961 f.69v 214)

亚历山大个人出版物《中国服饰与民俗图示》中的插图《枷刑,或枷锁》表现的同样是"刑罚"主题,但它和《英使谒见乾隆纪实》插图之间有着明显的区别,它强烈地体现出亚历山大自己的艺术创作意志。这幅画的背景很简略,但如同《英使谒见乾隆纪实》的插图一样,画面中的寺庙和城墙都起到了暗示中国情境的作用。在画家描绘罪犯受罚的情形时,有三个细节值得注意:刑具、红板上的汉字和罪犯的所处位置。图中的枷具与前文介绍的两种典型枷具不同,是一个枷锁椅。在亚历山大的手稿中并没有相关的

图像原型,而梅森的《中国刑罚》中的第 13 幅插图《枷刑》(图 5.29)描绘的就是枷锁椅的形象,所以亚历山大的《枷刑,或枷锁》这幅画很可能是他根据他人作品改编而成的。犯人背后红板上的汉字符号无法识别,这是亚历山大画作中最常见的一种常识错误。画家运用并非亲眼所见的图像,这和汉字符号无法识别的情况一样,都表明了亚历山大在创作个人画册时对于图像真实性的考量,要比为具有一定权威性的官方游记制作插图时少得多。此外,在官方游记的插图中能看出画家在展现中国枷刑之外,还努力构建一幅完整而丰富的画面。但在亚历山大的个人画册中,画家只聚焦于罪犯戴枷的形象,而对画面整体性的考量是相对较少的。这一方面是画家为了最大限度地满足观众对于中国枷刑的猎奇心理,另一方面也是受到人种志绘画突出人物主题原则的影响。

5.29 佚名《枷刑》,1801 年,纸本设色,收录于《中国刑罚》

　　亚历山大在为英王乔治三世创作中国主题绘画时通常不会表现出太多个人的审美趣味,而是努力在画面中将图像的真实性、构图的合理性和丰富的中国知识糅合为一体。"乔治三世的地图收藏"中的 Maps 8 TAB. c.8.17 同样以亚历山大的手稿 WD961 f.69v 213 为原型。这是一幅水彩画,设色浅淡优雅。它与《英使谒见乾隆纪实》的插图之间的相似之处是显而易见的,但由于这两幅作品的创作时间都未标明,因此很难确定是哪幅创作在先。在乔治三世收藏的这幅画中,亚历山大将官方游记中的横向构图改成了纵向构图,并减少了一些视觉内容,如女性形象和部分风景,从而将观众的注意力吸引到罪犯身上。尽管画面右侧的部分景致被删减了,但画家仍然保留了房屋和帆船作为中国情境的某种图像暗示。换言之,除了突出主题外,亚历山大在较小的空间中尽可能多地保留了具有中国特色的视觉信息。献给国王的画作,是亚历山大在对各个方面经过审慎考虑之后才创作的。这幅画中既有可靠的视觉形象,又有丰富的画面内容,被纳入皇家的收藏之后,这幅画就成了英王掌握世界知识的权力象征。

　　直观的视觉记录、异域的中国知识、欧洲的中国视觉元素和专业的画面构图,画家对这四种因素的不同组合和对于其轻重配比的考量,使得使团的中国主题绘画在英国拥有了多样化的面貌。亚历山大用上述四种不

同的构图方式展示了自己对中国事物的理解。画面的不同不单单取决于亚历山大的个人意愿，还要受到预期观众群体和出版成本的影响。不同的画面构图和图片质量可以反映出出版物不同的定价和受众。在启蒙时代的英国，知识是社会身份和地位的象征。如前所述，国王乔治四世建造英皇阁就是为了展示他足以控制世界知识的权力，但这种对知识权力的展示是要花费大量金钱的。相比之下，普通的英国民众要付费获取中国知识就需要一定经济成本。同时，不同社会阶层为中国知识买单的消费能力也是不同的。使团的出版行为是依据不同观众的需求，对在华期间原始草图的选择、整理和再创作。18 世纪的铜版雕刻和图片印刷的费用都很昂贵。斯当东的《英使谒见乾隆纪实》由于是官方游记，所以其中的插图制作得十分精美。班克斯亲自参与图片的监制，著名雕版师约翰·霍尔和约瑟夫·科莱尔制作图版，这些都表明出版商对该游记高度重视，而这种精益求精的态度也导致其出版费用极其高昂。班克斯在 1797 年曾预估过出版 2000 套《英使谒见乾隆纪实》时制作其中图片所需的费用成本：

24 幅大幅雕版图片（458 毫米×304.8 毫米）的制作费用为 2016 英镑；

17 幅小幅雕版图片（203.2 毫米×139.7 毫米）的制作费用为 267.1.5 英镑；

印刷 2000 套大幅图片的成本为 630 英镑；

印刷 2000 套小幅图片的成本为 178.1 英镑；

印刷大幅图片（48 页）的纸张价格为 403.4 英镑；

印刷小幅图片（17 页）的纸张价格为 89.5 英镑；

制作 24 张平面图和图表的雕版的费用为 150 英镑；

印刷平面图和图表的费用为 504 英镑；

印刷平面图和图表的纸张价格为 403.4 英镑；

小幅博物志插图的制作成本可能为 200 英镑；

费用总计：4841.1.8 英镑。[1]

班克斯还藏有一张《英使谒见乾隆纪实》雕刻和印刷图版时的发票（图 5.30）。从发票上可以看出，印刷 2000 套游记的总成本为 4111.2.6 英镑，

1 Series 62.03: "Estimate of the Expense of Engraving, Printing Off, and Paper for Two Thousand Sets of All those Contained in the Annexed List 1", 1797, 新南威尔士国立图书馆藏（IE3149814）。https://www.sl.nsw.gov.au/banks/section-12/series-62/62-03-estimate-of-the-expense-of-engraving.

其中包括雕刻图版所需的 2283.7.6 英镑和印刷费 922.7.6 英镑。[1] 这个价格虽然要比班克斯当初预估的低廉一些,但依然造价不菲。因此,基本上只有上流阶层才能买得起这本官方游记。这些人愿意出高价买书不仅是为了娱乐,也是为了获取知识,并由此得到炫耀财富和知识权力的机会。所以为了与高昂的书价和观众的期望相符,官方游记中的插图必须精美且相对真实。

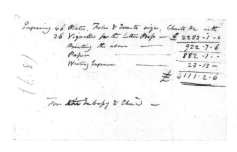

5.30 《英使谒见乾隆纪实》雕版
制作发票,1791 年,新南威尔士
国立图书馆藏(FL3150541)

在没有官方授权和财政支持的情况下,使团成员个人出版游记纯粹是一种自发的商业行为,他们也因此必须考虑出版的成本问题。出版物的制作费用决定了售价和它的观众群体,而观众的期待又决定了出版物的制作理念和重点。亚历山大的《中国服饰》定价为 6 基尼,低廉的定价显然是针对大众市场的。这本画册的观众希望能从中获得一定的知识和娱乐,满足自己对中国的好奇心,但他们对知识真实性的要求并没有上层知识分子那么高。由于目标观众的消费能力有限,出版商需要控制画作的制作成本,所以出版物的质量与官方游记存在差距。但这种纯商业出版的优势在于画家没有"官方权威性"的名誉压力,可以遵循自己的心意创作。

亚历山大的画册还不是最便宜的出版物。为了占领低端市场,约翰·斯托克代尔于 1797 年以 3 先令 6 便士的价格发行了删减版的官方游记。虽然亚历山大允许斯托克代尔在书中使用自己创作的中国图像,但作为商业竞争对手,斯托克代尔在广告中还是忍不住嘲讽了几句亚历山大的画册:"为了印刷他有关使团的出版物,(亚历山大)要支付四个基尼给尼科尔先生,书中的字体大到可以用电报而不是眼镜阅读。"[2] 字体大本身并不是缺点,但斯托克代尔的言下之意是,亚历山大在画册的有限版面中并未提供足够的信息量,这与观众付出的金钱是不匹配的。这当然是竞争关系中的一种商业抨击。但斯托克代尔的话也道出了普通观众的心理:他们最优

1 Series 62.04: "Invoice Received for Engraving and Printing Illustrations", 1797, https://www.sl.nsw.gov.au/banks/section-12/series-62/62-04-invoice-received-for-engraving-and.
2 George Staunton, An Historical Account of the Embassy to the Emperor of China, Undertaken by Order of the King of Great Britain: including the manners and customs of the inhabitants, and preceded by an account of the causes of the embassy and voyage to China, p.6.

从想象到印象

先考虑的不是出版物的印刷质量，而是付出的金钱与所得到的信息量是否成正比。

乔治三世所收藏的绘画是一个例外。皇室收藏这些画作并不需要付费，相反，能将自己的作品进献给国王是画家的一种荣耀。因此在创作这些绘画时，亚历山大不需要考虑任何的成本因素，而只需要在艺术性和知识性上精益求精。此外，成员们在中国绘制现场写生草图时也不用考虑商业因素和最终完整的构图效果，只需要如实写生就好，因此，草图会比正式出版物更真实，但也更简略。原始草图和献给乔治三世的画作都记录了更为可靠的中国视觉知识，但它们的信息传达方式和艺术成就是截然不同的。在苏珊·斯图尔特的理论中，这就是纪念品（souvenir）和收藏品（collection）、转喻（metonymy）和隐喻（metaphor）之间的区别。斯图尔特认为："与纪念品不同的是，收藏品提供了示例而非样本，隐喻而非转喻。收藏品不会转移人们对过往事件的注意力。相反，过往时光是为收藏品而服务的。纪念品赋予了过往时光以真实性，而过往时光赋予了收藏品以真实性。"[1] 写生草图可以被视为使团从中国带回欧洲的旅行纪念品。由于创作时间有限，它们大多粗糙，未经修饰，但其中含有大量的视觉信息，因此可以用来转喻中国视觉知识。而只有从这些"纪念品"中挑选出合适的图像并经过精心雕琢后，才能成为兼顾真实知识和绝佳艺术构图的"收藏品"，献给国王，进而成为国王知识权力的隐喻。

除了观众期望和出版成本之外，画家身份的转变也是产生不同绘画理念的另一个重要影响因素。亚历山大一旦接受为官方游记制作插图的使命，他的身份就是官方人物，这种"官方性"和"权威性"要求他必须创作出可信度更高的作品。当亚历山大构思自己的画册时，就不必为官方集体负责，而是回归到个人画家的身份，可以相对随意地创作。作为一个有品味和艺术创造力的艺术家，亚历山大除了忠实展现中国事物之外，还希望将他那充满人种志和古典主义风格的作品提升到普遍性知识的高度。但这种创作自由是相对的，因为画家依然会受到商业收入和出版商意见的影响。使团成员出版中国图像，本质上是一种视觉知识的商业化传播行为。米尔德雷德·阿切尔就指出了18世纪那些出海人员在出版异国主题绘画时的共同心理："另一方面，所有的职业人员，无论是军官、平民还是悠闲绅士，他们都想要通过素描、油画和雕刻去实践他们的艺术理想，并以此为生。虽然绘画行为是表达他们个性的重要方式，但它被商业初衷所利用和约束。"[2] 一旦一位画家决定出版他的作品，他就不可避免地想从这项商业活动中赚钱，也因此要从商业角度重新审视自己的创作。此外，出版活动

1　Susan Stewart, *On Longing*: *Narratives of the Miniature, the Gigantic, the Souvenir, the Collection*, Durham: Duke University Press, 1993, p.151.

2　Mildred Archer, *British Drawings in the India Office Library vol.1*, p.41.

是由画家和出版商合作完成的，而不是画家的纯个人行为。从出版商的角度考虑，充满娱乐性和异国情调的视觉内容更有可能为出版物赢得更大的市场，这种对市场的预测在一定程度上会影响画家的创作。

知识分子是另一个会对使团的中国图像出版表现出特别期待和影响力的社会群体。在启蒙运动的浪潮中，英国的知识分子开始关注世界范围内的知识，他们也因此对使团的中国之旅表现出强烈的兴趣。班克斯的日记和信件都透露了一件事，即他与使团成员们就访华一事始终保持着密切的沟通。成员们陆续出版的各类游记和画册都在英国的知识空间内受到密切关注，亚历山大的中国书籍和收藏品拍卖清单也显示了学术界对中国的热烈讨论。与出版商不同，知识分子更多是从博物志和文化反思的角度来审视中国的。班克斯作为知识分子的代表，还亲自参与了使团官方游记中插图的监制工作，在这个过程中，他对于博物志主题的喜爱和对图像纪实性的要求也都体现在了最终出版的画面中。

使团画家在创作中国题材作品时始终都在政府权威、出版商、知识分子和艺术家本人的不同需求之间谋求平衡。画家在单一的出版物中无法很好地平衡这些因素，但不同类型的画作可以在这些因素中有所偏向，并面向具有不同需求的观众做出调整。伯纳德·史密斯认为，传达审美趣味或信息的艺术都可以适应权力、掌控力和支配欲望的需要，但艺术会以不同的方式来服务这些需求。[1] 使团所创作的写生草图、官方游记、个人出版物和国王收藏品正是为了适应对艺术品味和视觉信息的不同需求而使用的"不同方式"。

1 Bernard, W. Smith *Imagining the Pacific*：*In the Wake of the Cook Voyages*，p.179.

第六章
"他者"镜像:马戛尔尼使团与英国的向外扩张

一、中国的"他者"形象和英国的自我认知

西方人在近代进行全球性的帝国主义扩张时,将东方国家概念化为"他者"(other),在文化上宣扬自己和这些国家之间的统治和从属地位关系。"他者"本身是一个出自后殖民理论的术语。在这套理论中,西方殖民者的主体性被称为"自我"(self),而"他者"与之形成对应关系。艾蒂安·巴利巴尔认为:"'他者'的建构就是一个异化自我的建构,在这种建构中,一切被归于'他者'的属性都是那些自我辩白的属性的颠倒和扭曲。"[1] 也就是说,通过选择和确立"他者",在一定程度上可以更好地确定和认识自我,但这一定程度上也意味着消极地扭曲对方的形象。[2] 在大多数经典的后殖民批判著作中,学者都会论及西方霸权主义如何依照自己的主体性来揉捏出东方的"他者"形象。这种批判模式最早可见于法国思想家弗朗茨·法农在《黑皮肤,白面具》中将西方殖民者和非洲土著描述成"黑—白"与"主—仆"的二元对立分析结构。[3] 之后的爱德华·萨义德在《东方学》中考察了西方如何将"东方"作为历史和流行文化中的终极"他者"来构建。[4] 而马戛尔尼使团所绘制的中国图像也是将中国作为"他者"的形象介绍到欧洲。无论画中的某一建筑或人物是否真实存在于中国,也无论其视觉形象是否完全属实,它/他都是在特定历史时刻作为特定的中国视觉形象,通过西方的信息传播系统被纳入到全球知识体系中的。

使团的画作在当时的欧洲被视为最新鲜且准确的中国视觉知识,从某种意义上来说,这些作品构建了中国在欧洲的国家形象。18 世纪末的英国,殖民主义事业正处于积极扩张阶段,虽然使团的目的是客观真实地记录中国的风土人情,但成员们还是不可避免地将当时英国文化特有的价值观念强加给了中国。这种对中国形象的"他者化"建构一方面强调那些使团所发现的新鲜事物,另一方面也展现了某种欧洲社会对中国的刻板印

1 Etienne Balibar, "Difference, Otherness, Exclusion", *Parallax*, 11:1, 2005, p.30.

2 有关对"他者"概念的展开论述,参见 Carmina Yu Untalan, "Decentering the Self, Seeing Like the Other: Toward a Postcolonial Approach to Ontological Security", *International Political Sociology*, vol.14, Issue 1, 2020, pp.40 - 56.; Ahmad Abu Baker, The "other", *Self Discovery and Identity — a Comparative Study in Colonial and Postcolonial Literature*, Ph.D. Dissertation, Murdoch University, 2001。

3 Frantz Fanon, *Black Skin, White Masks*, Charles Lam Markmann (trans.), New York: Grove Press, 1968.

4 Edward Said, *Orientalism*, New York: Pantheon, 1978.

象。在成员们的作品中,中国是一个典型的封建农业国家,社会生活质朴,人民性格顺从。这种国家形象涵盖了当时欧洲的两种典型东方想象:落后和田园。而且,这种形象与当时已经开始工业革命和启蒙运动的英国形成鲜明对比。

约翰·伯格提醒我们:"我们从不只看一件事,我们关注的往往是事物与自身之间的关系。"[1]使团所绘制的画作不仅反映了英国人对中国的看法,更重要的是,它反映了英国人在与中国人进行比较的过程中所产生的自我认知。"他者"是在进行自我认知时必不可少的参照物。同时,"他者化"的过程本身就是以自我为出发点,最终达到自我认知的目的的过程。使团所塑造的中国形象就是这样一个参照项:中国被当作一面镜子来反映英国的优势和劣势。发现中国意味着重新审视欧洲文明自身。从客观上来说,成员们描绘的是英国人对中国的真实观感,也是中国社会现实。他们的画作反映了在英国霸权崛起的时代背景下,英国人是如何认知和反思本民族文化的。这种观感中又蕴含着对前工业时代田园生活的怀念,和对自身经济文明水平的高度自信。

以积极的"他者"形象为参照,往往会得出较为消极的自我认知,反之亦然。启蒙运动让欧洲人认识到了文化反思的重要性,因此,自我认知过程中"自我"与"他者"的二元比较结构让欧洲在面对他国文明时会更多地去重新审视自身。用英国历史学家维克多·基尔南的话来说:"它(启蒙运动)的一个特点就是愿意承认欧洲以外文明的某些成就。"[2]班克斯曾在给马戛尔尼的信中赞赏当时的中国:"处于完美状态时,人们动脑将各种知识提到了一个欧洲人迄今为止还无法达到的高度。……火药、印刷术、我们称之为阿拉伯数字的符号、造纸术,以及科学和文明发展时所需要仰赖的其他技术,都只是被重新发明了而已。如果不是这样,那就一定是从这个国度偷来的。"[3]一部分使团的画作同样表现了中国勤劳的人民、闲适的民间娱乐活动和如画的风景。这些图像都在正面表现中国的社会生活,为中国的"文明古国"形象提供事实基础。[4] 而岁月静好、文明悠久的中国,其实反映的也是工业革命起步后的英国对于已逝的田园生活的深切怀念。

然而,对中国的赞赏和英国的自我反思只是使团中国主题绘画里的一小部分。国力急剧上升状态下的英国更加需要在与"他者"的对照中寻找自身优越性,以确立民族自信心。在萨义德的东方主义理论中,"他者"的产生是通过强调其他民族在与帝国主义对抗过程中所展现出的弱点来实现的。哲学家艾蒂安·巴利巴尔这样解释萨义德的理论:"'他者'的建构

1　John Berger, *Ways of Seeing*, p.9.

2　V.G. Kiernan, *The Lords of Humankind*: *European Attitudes to the outside World in the Imperial Age*, Harmondsworth: Penguin, 1972, p.21.

3　Neil Chambers, *The Letters of Sir Joseph Banks*: *A Selection*, *1768 - 1820*, p.140.

4　Peter James Marshall, "Britain and China in the Late Eighteenth Century", p.24.

就是一个异化自我的建构,在这种建构中,一切被归于'他者'的属性都是那些自我辩白的属性的颠倒和扭曲。"[1] 可见,"他者"的建构并非绝对客观的显现,而是一种对自我优越性的辩驳。帝国主义由此自我赋予了"道德责任"和"历史使命",要在文化上改善和同化"他者"。[2] 使团成员们在华期间也在有目的地寻找中国的各种"弱点"。顾明栋对这种情况进行了理论分析:"西方人对于非西方人及其文化的'他者'化是为了显示出西方人的优越性。西方人把非西方人当作'他者'来对待,是为了展现出自己的与众不同,并且优于其他人。"[3] 因此,中国必须有一个落后于英国的根本性缺点,而使团据此给出的答案是:中国已不再发展,它是一个完全停滞的社会。

1. 田园生活

马戛尔尼使团访华时,英国社会正处于技术革命和初步的工业革命进程中,大量的人口从乡村被聚集到大城市从事工业制造工作。城市化和工业化使人们脱离了原本宁静的乡村生活,人们的生活距离大自然越来越远。背井离乡的孤独感和难以适应的城市快节奏生活激起了人们的乡愁和对田园生活的向往,这种思潮引发了两种情绪:对过往简单生活方式的怀旧,和对现代工业文明的抗拒。[4] 而在社会思想方面,18 世纪末的浪漫主义思潮又刚刚崛起,这为人们思念乡土田园的情结提供了有利的发展条件。

使团的画作虽然表现的是中国主题,但它根本上体现的是当时英国的这种怀旧式审美和集体社会情感。在怀旧思潮的影响下,使团画作中的中国被描绘成符合英国社会审美期望的"诗意田园风光",其中种植业和渔业是两项基本生产主题。成员们仔细地刻画了各种种植所需的农具和水利设施,以及捕鱼所需的渔具和鸬鹚。18 世纪,一些有影响力的欧洲学者将中国视为先进的农业国家,特别是弗朗索瓦·魁奈(François Quesnay,1694—1774),他就积极主张"重农主义"思想。[5]

1 Étienne Balibar, "Difference, Otherness, Exclusion", *Parallax*, 11:1, 2005, p.30.

2 Edward Said, *Orientalism*, p.56.

3 Ming Dong Gu, *Sinologism: An Alternative to Orientalism and Postcolonialism*, p.56.

4 详见 Raymond Williams, *The Country and the City*, Oxford: Oxford University Press, 1975。

5 启蒙时期的法国经济学家在 18 世纪提出了"重农主义"的概念。他们认为农业劳动力在社会生产和国家财富中创造了最大的价值。弗朗索瓦·魁奈是这一理论的代表人物之一。有关对"重农思想"的论述,参见 François Quesnay, "Despotism in China: a translation of François Quesnay's Le Despotism de la China (Paris, 1767)", *China: A Model for Europe* vol.2, Lewis Adams Maverick (ed.), San Antonio, Texas: Paul Anderson Company, 1946, pp.139-305。

事实上，"田园中国"的形象早在马戛尔尼使团成行之前就已经在欧洲流传开来。一方面，中国的外销瓷、外销画、折扇、家具等外销品上经常会装饰以精致的中国园林图案——这十分符合欧洲人对东方景观的幻想和对田园生活的怀念，他们逐渐据此形成了"田园中国"的想象。另一方面，中国造园艺术催生了欧洲的"如画式"园林，中国造园时所推崇的"自然"和"本真"精神无意间迎合了英国当时的审美趣味。中国的田园图像和园林趣味在欧洲的广泛流传共同指向对"田园中国"的想象。而使团的画作是以真实的视觉经验为基础的，它们证实并强化了欧洲人有关中国重农的印象。

使团成员的文字记录也证实了中国人对农业的重视。马戛尔尼在他的私人日志中一再记录了他对于中国农业生产的观察。1793 年 11 月 21日，他写道："在整个旅程中，我没有看到一块地方不是尽最大的努力去实施种植业的。每一寸土地都被迫生产出它所能生产的每一种谷物和蔬菜。土壤并不肥沃，因此农民必须十分积极地去施肥。"[1]仅仅四天后，他再次记录道："这是一个发展良好的农村，土地并不天生肥沃，但被人施肥保养得很好。中国人一定是世界上最好的农民。"[2]在马戛尔尼眼中，中国人是优秀的农民，通过集体的辛勤劳动才得以养活庞大的人口。使团的画家们不仅直接通过对农业和渔业技术的描绘来展现一个"田园中国"，而且还在图像中强调中国工业和商业能力的低下，从而进一步突出中国对农业的倚重。如前所述，使团画作中所呈现的中国商业贸易模式是极为原始的各种走街串巷的小贩，而并未展现任何固定的商铺。此外，无论是在出版物还是在手稿中，都找不到任何有关工业生产的图像。使团在画作中构建了一个极度缺乏工商业的农耕国度，那里的人们以最简单原始的方式生活。

使团的作品表明了当时欧洲对中国人与自然关系的理解和对"田园中国"的想象。1712 年 6 月 21 日，约瑟夫·艾迪生为《旁观者》(*Spectator*)杂志撰写了一篇名为《想象的乐趣》(*The Pleasures of the Imagination*)的文章，他的文字凸显了当时英国社会的普遍想法："中国人嘲笑我们欧洲人按规则和行列布置种植园，因为他们说任何人都可以把树排成整齐的行列和统一的图形。他们宁愿在树木和大自然中寻找灵感，因此总是隐藏那些明显的艺术设计。"[3]从中可以看出，欧洲人把中国和自然主义的艺术观念联系在一起。琳达·诺克林曾评价使团作品中的"田园中国""被重新解读为正在消失的生活方式的珍贵余音，值得追寻和保存。这些作品最终被转化

1　J.L. Cranmer-Byng, *An Embassy to China: Being the Journal Kept by Lord Macartney during his Embassy to the Emperor Ch'ien-lung, 1793-1794*, p.186.

2　同上，第 188 页。

3　Nikolaus Pevsner, "The Genesis of the Picturesque", *Architectural Review* (96),1944, p.141.

为审美愉悦的主题。在这一意象中,异国的人群和一种可能具有特定含义和明显限制性的装饰风格融为一体"[1]。"如画"的构图模式和艺术理念本身就是被用来展现自然风光的,亚历山大多用其绘制中国景观画,积极地去展现中国的田园风情,这不仅显示了亚历山大的学院派艺术训练痕迹,还展现了当时英国观众对理想化田园风光的期待。"田园中国"的形象也反映了英国人真实的日常生活与想象中的田园生活的距离,是对工商业发展的一种侧面批评。

使团这种"田园中国"的想象同时还具有一定的阶级意识。班克斯在写给马戛尔尼的信中宣称:"在我看来,中国似乎是一个拥有文明的废墟。"[2]"废墟"在此是对怀旧的一种典型隐喻,是与西方先进工业文明相对立而存在的概念。如前文所述,"如画"艺术理念十分重视在视觉上对废墟残败感的营造,而有关"废墟"的政治美学在欧洲诗歌中也长期存在,并与"奢华""糜烂"等概念密切相关,并且只有社会精英才有资格享受这种颓废诗意的审美乐趣。[3] 班克斯将中国比做废墟的说法直指中国的落后与颓败,但他也受到了社会集体性乡愁的影响,借此表达一种知识分子向往田园牧歌的"崇高悲伤"。简而言之,使团成员们以"如画"的方式构建了一个"田园中国",以满足英国观众对中国的刻板印象和整个社会的乡愁。对欧洲观众来说,他们第一次在青花瓷上看到的"田园中国"与马戛尔尼使团的画作似乎没有大的改变。工业革命的发展使英国人脱离了原本田园牧歌式的生活,而似乎永不改变的"田园中国"因此变成了一个更加珍贵的乌托邦。

对"田园中国"的形象塑造也包含着英国对自身社会的复杂认知,它不仅意味着某种怀旧情结,还意味着作为一个现代工业化国家的自我认同和优越感。在使团成员的日记中,不难发现英国人对"田园中国"的态度是具有两面性的。一方面,他们将中国视为乌托邦,但另一方面,马戛尔尼也在自豪地宣称:"尽管他们对自己的习俗和时尚抱有如此多的好感,但经过一段时间后,他们在各种情况下都将败于我们的优势之下。"[4]他的判断是基于对两国情势的比较而形成的,意味着英国人对自己的现代化工业社会具有一定的自信。18 世纪后期的英国正处于现代化的初始阶段,依靠工业生产水平的提升和商业经济的发展进行资本积累和经济转

1 Linda Nochlin, "The Imaginary Orient", The Politics of Vision: Essays on Nineteenth-Century Art and Society, 1991, pp.50 - 51.

2 Neil Chambers, The Letters of Sir Joseph Banks: A Selection, 1768 - 1820, p.140.

3 有关英国"奢华"的观念历史以及"奢华"和"废墟"之间的关系,参见 John Sekora, Luxury: The Concept in Western Thought, Eden to Smollett, Baltimore: Johns Hopkins University Press, 1977。

4 J.L. Cranmer-Byng, An Embassy to China: Being the Journal Kept by Lord Macartney during his Embassy to the Emperor Ch'ien-lung, 1793 - 1794, p.225.

型。工业产能的提升和贸易的扩大是彼此成就的,英国的工业革命刺激了其对外的商业发展。1750 年以后,欧洲的贸易逐渐扩大到了全球范围。欧洲商人在非洲出售亚洲棉布以换取奴隶,然后把他们带到西印度群岛换取糖,因为糖是在美洲最畅销的产品。在此期间,贸易投资率从 1760 年占GDP 的 7% 左右上升到了 1840 年的 14%。[1] 商业成为了英国经济的重要核心。亚当·斯密曾将英国形容为“店主之国”[2]。与之形成鲜明对比的是,使团的中国题材画作中没有固定商铺,商业气息淡薄。在亚当·斯密的社会经济进化理论中,他认为人类社会有四个阶段:原始狩猎社会、田园畜牧社会、自给自足的农业社会,以及文明的商业社会。其中资本主义商业模式是最理想的社会经济类型。[3] 显然,使团来访时的中国仍处于农业社会阶段,而英国已经步入了商业阶段。尽管英国人怀念田园生活中人与自然和谐相处的场景,但这只是一种对社会工业化转型的暂时不适应。欧洲社会之后的前进方向可以证明,他们实际上更为看重享受商业发展所带来的巨额财富。在这种情况下,在与“农业为主、商业受阻”的中国模式进行比较之后,使团在社会经济发展模式上建立了积极的自我认同。

2. 野蛮国度

“野蛮”(Barbarism)在 18 世纪的欧洲是一个颇为流行的概念,启蒙思想家们,诸如孟德斯鸠、卢梭和亚当·弗格森都讨论过“野蛮”的内涵,并对其进行了不同的意义界定。[4] 总体而言,他们都认为“野蛮”是一个社会尚未完全被文明化和工业化的文化标志。使团画作中的中国是田园牧歌式的,这本身具有一定的浪漫主义正向意义,但在 18 世纪的背景下,“田园国度”(pastoral state)一词有时也等同于“野蛮国度”。[5] 用卢梭的话来说:“田园生活所需的技艺是为了休息和怠惰闲情而创造的,是最自给

1 N.F.R. Crafts, *British Economic Growth during the Industrial Revolution*, Oxford University Press, London, 1986. E.A. Wrigley, "The Growth of Population in Eighteenth-century England: A Conundrum Resolved", *Past and Present*, 98, 1983, pp.121-150.

2 Adam Smith, *The Wealth of Nations*, New York: P.F. Collier and Son, 1901, p.379.

3 Joseph J. Spengler, "Adam Smith's Theory of Economic Growth: Part II", *Southern Economic Journal 26*, no.1, 1959, pp.1-12.

4 Markus Winkler, "Barbarian: Explorations of a Western Concept in Theory", *Literature, and the Arts vol.1: from the Enlightenment to the Turn of the Twentieth Century*, Stuttgart: J.B. Metzler, 2018, pp.45-114.

5 尤其是亚当·斯密,他不断巩固了“野蛮”与田园畜牧社会之间的内在联系,并加深了“野蛮”的语义内涵。Markus Winkler, "Barbarian: Explorations of a Western Concept in Theory", pp.94-103.

自足的技艺。它几乎毫不费力地为人类提供了生计和衣服,甚至为人类提供了住所。第一批牧羊人的帐篷是用兽皮制成的。"[1] 所以,使团绘制的"田园中国"也具有"野蛮国度"的内涵。不同之处在于,使团所要强调的"野蛮"并不像卢梭所理解的那样富有诗意,而是具有一种较为消极的含义,即"将异族人和受奴役的'野蛮人'定义为一种类似动物的、非人的畜生"[2]。

这种"野蛮国度"的意涵并非完全隐藏在"田园中国"之中,使团成员们对此是有明确认知的,他们也会有意识地去塑造中国的野蛮形象。马戛尔尼在他出版的游记中直接写道:"中国没有世袭贵族。"[3] 这种说法还是相对隐晦和克制的。在私人日志中,他毫不犹豫地使用了"野蛮"或"野蛮人"这些词汇:中国人具有"所有野蛮人的恶习(除了血腥残忍)。他们善于欺骗和说谎,不值得信任,其性格恶劣到不可思议的程度。他们生性奸诈、贪婪、自私、记仇而又懦弱"[4]。"无论我们怎样从所拥有的有关他们的书籍中推断他们的品性,我们都必须把他们视为野蛮人。因此,正如路易十四所说的,土耳其人没有什么荣誉可言。中国人是一个不应被视为与欧洲国家具有同等文明的民族。"[5] "野蛮国度"是使团所构建的一种重要中国形象,它很大程度上取决于成员们对一些中国习俗的主观判断。

使团的画作中就充斥着这些"野蛮"的习俗。其中一个明显的陋习就是赌博。亚历山大在《中国服饰》的《一群农民和水手正在玩骰子》(图6.1)中描绘了一群中国人蹲在地上掷骰子赌博的场景。亚历山大不仅展现了中国人有嗜赌的习惯,还强调了政府所制定的野蛮规则。他观察到:"帝国法律允许他们全权处置自己的妻子和孩子,因此女人和儿童常会面临被抛弃的危险处境。值得一提的是,在他们所有的游戏中,无论是娱乐还是赌钱,中国人都非常吵闹和好争论。"[6] 画册中的另一幅《中国赌徒斗鹌鹑》(图6.2)描绘了另一种形式的赌博,从画中可以看出,甚至连孩子都很热衷于这种游戏。

1 Jean-Jacques Rousseau, *On Philosophy, Morality, and Religion*, Christopher Kelly (ed.), Hanover & London: University Press of New England, 2007, p.122.

2 Markus Winkler, "Barbarian: Explorations of a Western Concept in Theory", p.15.

3 J.L. Cranmer-Byng, *An Embassy to China: Being the Journal Kept by Lord Macartney during his Embassy to the Emperor Ch'ien-lung, 1793 - 1794*, p.251.

4 Bodleian Library, MS Engl. Misc., f.533, f.7.

5 同上。

6 William Alexander, "A Group of Peasantry, Watermen, &c. Playing with Dice", *The Costume of China*.

6.1 威廉·亚历山大《一群农民和水手正在玩骰子》，1805 年，铜版画，收录于《中国服饰》

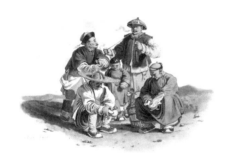

6.2 威廉·亚历山大《中国赌徒斗鹌鹑》，1805 年，铜版画，收录于《中国服饰》

　　马戛尔尼声称："虽然道德是他们的公共话题，但道德本身只是他们行为的一种伪装。科学在中国是一种新型的入侵思想，而赌博则是一种本土文化资源。即使是最低级的中国人，无论走到哪里，对这种恶习的依恋都伴随着他。即使是改朝换代也无法使他改变习惯。我得到保证，在我们威尔士亲王岛的新殖民地定居的中国人每年愿意向政府支付不少于一万美元的费用，以获得经营赌场和出售鸦片的许可。"[1] 可见，赌博是中国人最常见的一种恶习，用马戛尔尼的话来说，甚至是一种中国特有的"文化资源"。他将赌博与中国的传统道德和舶来的科学思想对立起来，并揭示了英国经济殖民的野心。

　　赌博毋庸置疑是一种有害的恶习，因此受过良好教育的绅士都应该远

1　J.L. Cranmer-Byng, *An Embassy to China: Being the Journal Kept by Lord Macartney during his Embassy to the Emperor Ch'ien-lung, 1793–1794*, p.223.

离它。反过来说,沉迷于赌博的人通常是不够文明高尚的,甚至"嗜赌倾向是野蛮人秉性的一个附带特征"[1],因为"那些残留了典型狩猎时代野蛮人性情特征的现代体育活动都普遍相信运气。最起码,他们对事物有强烈的泛灵论认知倾向。因此他们沉迷于赌博"[2]。但赌博并不是中国特有的恶习,它超越文化和地域,几乎是世界所有民族的通病。例如斗鸡、赛马和纸牌游戏在18世纪的欧洲都很流行。"赌博在18世纪的欧洲大部分地区都非常流行……赌博场所(赌场)在18世纪的英格兰被宣布为非法,但这种措施收效甚微,因为八面玲珑的人总有办法逃脱起诉。"[3]然而使团却有意无意地避免在广义上探讨赌博在世界范围内存在的原因和历史过程,甚至从未提及英国有同样的社会现象。反之,在批判中国的赌博问题时又保持着一种道德优越感。

"野蛮中国"的另一个典型视觉形象就是中国妇女的缠足习俗。这种当时中国特有的习俗和审美让欧洲人好奇而又震惊。亚历山大在手稿《女人》(WD 961 f.67v.199,图6.3)中描绘了一个中国女性的全身像,而她那粽子状尖尖的小脚格外引人注意。此外,亚历山大还在《女人的脚》(WD 961 f.67v 198,图6.4)中特别聚焦于小脚,展示了中国女人的鞋子和裹脚布等细节。[4] 或许是画家考虑到畸形的小脚对于欧洲观众的视觉冲击力过大,也或许是考虑到过度聚焦女性的脚有些不雅,这两张手稿最终并未出版。[5] 但出版物中并非没有出现缠足的图像,只是亚历山大使用了一种更为隐晦和得体的方式来表现它。在《中国服饰和民俗图示》的《一位由仆人照顾的中国女士和她的儿子》中,女人的小脚被特意露在了裙裾外。亚历山大还在《一个农民和他的妻子及家庭》的文字注释中介绍了中国女人的裹脚方式:"为了防止脚长大,孩子们的脚被紧紧地裹在粗硬的绷带里。四个较小的脚趾被牢牢地压在脚下,大脚趾形成了一个尖顶。由于这种特殊的习俗,中国成年妇女的脚很少超过五英寸半,即使是农民也会为自己脚的尺寸而羞恼。他们非常精心地用绣花的丝绸鞋和裹脚踝的绑带来装饰双脚,而他们其余的服饰却显得穷酸可怜。"[6]

1 Thorstein Veblen, *The Theory of the Leisure Class: An Economic Study in the Evolution of Institutions*, New York: B.W. Huebsch, 1919, p.276.

2 Thorstein Beblen, *The Theory of the Leisure Class: An Evonomics Study of Institutions*, p.290.

3 Joel Mokyr ed., *The Oxford Encyclopedia of Economic History vol. 1*, Oxford: Oxford University Press, 2003, p.389.

4 在这两幅手稿中,人物的脚和身体的比例并不真实。画中的脚要比真实生活中的中国女人的小脚大得多。

5 亚历山大显然对中国的裹脚习俗充满好奇,但他手稿中的中国女人也并非都裹脚。他笔下中国南方那些贫民家的女孩都不是小脚。例如《广东河的船家女》(WD 961 f.68. 202)和《广东河的浣涤女》(WD 961 f.68. 203)中女孩的脚都是天足且都打赤脚。

6 William Alexander, "A Peasant with his Wife and Family", *The Costume of China*.

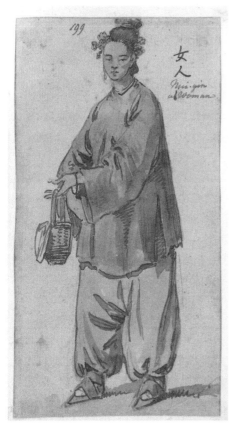

6.3　威廉·亚历山大《女人》，1793—1794 年，纸本铅笔淡彩，大英图书馆藏（WD 961 f.67v. 199）

6.4　威廉·亚历山大《女人的脚》，1793—1794 年，纸本铅笔淡彩，大英图书馆藏（D 961 f.67v 198）

亚历山大没有使用任何一个负面的词汇来批判缠足，但其详细的描述还是暗示了这种习俗的残忍性质。同时，亚历山大还认为缠足是中国女性的自觉行为："如果不允许她们裹脚，哪怕是最卑贱的中国女性也会感到自己被羞辱了。"[1] 其他的使团成员们也记录了这一习俗，其中大多数人都认为中国女性的缠足和欧洲女性热衷于穿塑身胸衣一样，都是一种独特的审美趣味，但他们仍然无法掩饰自己对缠足的厌恶。马戛尔尼就认为："中国的习俗是将女性的双脚塞进婴儿的鞋子里，我认为这是一种地狱般的致畸酷刑。我绝不想向中国习俗道歉。然而，人们如此容易就被时尚蒙蔽了双眼，以至于每一个略有涵养的中国人都认为这是一项不可忽视的女性成就。"[2]

使团对缠足的描绘和介绍似乎是在揭示中国社会习俗的野蛮性，用安东尼娅·芬南的话说就是："缠足的确被认为是野蛮的，但在这方面，中国女性的主体作用几乎没有被认识到。她们的脚只是她们文化的错。"[3] 有趣的是，中国古人本身对裹脚持完全相反的观点，他们认为缠足非但不是野蛮的行为，相反还是文明的一种象征。通常，缠足在中国是一种与情色雅趣密切相关的行为，女人纤细的小脚被认为能激起男人的性欲。另一方面，缠足也被视为一种正确的穿着和身体装饰，是对儒家文化理想的一种表达，这是在视觉上区分文明与野蛮的一种方式。正如高彦颐所说："如果说得体地遮蔽自己的身体是中国文明和秩序的象征，那么不装饰自己的身体和双脚就被认为是一种塞外野蛮人的视觉特征。"[4]

早在马戛尔尼使团之前，来华的欧洲传教士已经通过报告、信件和专著等形式将中国知识介绍到欧洲，在他们的描述中，中国是一个具有高度文明的先进国度。而且传教士们极为推崇儒家学说，认为儒学是中华文明最重要的哲学思想。这样的"孔夫子中国"与使团画作中的那个"野蛮国度"形成了鲜明的对比。耶稣会士所塑造的光辉中国形象在 17 和 18 世纪长期流传于欧洲，使团对中国相对负面的描绘记录一时之间并不足以完全颠覆这种正面形象，但这种"野蛮中国"的形象为欧洲的中国观察提供了一个不一样的视角，而且这种负面中国形象的影响力从 19 世纪开始将变得更加显著。

"野蛮中国"是一个经过"他者化"后形成的概念，与"文明英国"相对

1 William Alexander, *Picturesque Representations of the Dress and Manners of China*, Plate 44 "A Nursery Maid and The Children".

2 J.L. Cranmer-Byng, *An Embassy to China: Being the Journal Kept by Lord Macartney during his Embassy to the Emperor Ch'ien-lung, 1793-1794*, p.229.

3 Antonia Finnane, *Changing Clothes in China: Fashion, History, Nation*, New York: Columbia University Press, 2008, p.40.

4 Dorothy Ko, "The Body as Attire: The Shifting Meanings of Footbinding in Seventeenth-Century China", *Journal of Women's History*. 8(4), 1997, p.12.

立。当时的英国启蒙学者都认为,人类理性的觉醒将孕育出一个新的理想时代,届时,人文关怀和科学精神将得到同等程度的重视和进步。卢梭认为创造优秀公民的重要手段之一就是广泛而自由的教育。在这种欧洲"优秀公民"的观念中,赌博和缠足都是绝对消极的负面典型。"被启蒙了的"使团成员们不断使用图像和文字去抨击这些陋习,其出发点是当时英国的普遍价值观,而最终要强调的,是英国的教育和社会行为相较中国更为文明的观点。

洛克认为所有人都是平等的,因为他们生来就拥有某些"不可剥夺的"自然权利。这些权利是"生命、自由和财产",政府理应保护它们。[1] 这种强调人自身价值的理念是启蒙哲学的关键,并深刻渗透到现代欧洲人的思想意识中。使团的成员们,特别是知识分子,自发地用这种带有西方人文主义道德观的眼光来审视中国。巴罗坦率地指出:中国女性的缠足是"不自然和不人道的"[2],并评论说缠足"需要自愿放弃生活中最大的乐趣和幸福之一——运动能力"[3]。巴罗认为运动能力和享受快乐是一种自然人权,因此缠足是"不自然和不人道的"。这种言辞中明显透露出洛克人文主义思想的影响。

启蒙运动从根本上决定了欧洲人对现代世界秩序的想象,以及对"野蛮"的东方和"文明"西方的对称性定义。"野蛮"不仅被用来描述某些中国习俗,更重要的是,它还被用来描述习俗背后的意识形态。中国人的野蛮形象在使团成员们"光鲜的外表和谨慎的举止"[4]衬托下显得更为不堪。在马戛尔尼的观察中:"(中国人)自从被北方或满族鞑靼人征服以来,至少在这一百五十年中没有发展和进步,甚至是在倒退。当我们每天都在艺术和科学领域积极进取的同时,他们实际上变成了一个半野蛮的民族。"[5]汉学家卜正民很好地解释了马戛尔尼的这种心理:使团将"中国变成了一个被欧洲落在身后的博物馆,一个存有遗留图像的潘多拉魔盒",因为这有助于"为帝国主义西方在中国开展行动找到合理性"[6]。卜正民对帝国主义思想的批判很好地展现了使团塑造"野蛮中国"形象的原因。成员们从启蒙主义的人文主义观出发,去证明画面中的中国人在文明程度上要比英国人更为落后。而这种想法也为半个世纪后的鸦片战争提供了理论基础。

1 详见 John Locke, *Two Treatises of Government*, Peter Laslett (ed.), Cambridge, New York: Cambridge University Press, 1988, Sec.87,123,209,222。

2 John Barrow, *Travels in China*, p.49.

3 同上,第 51 页。

4 J.L. Cranmer-Byng, *An Embassy to China: Being the Journal Kept by Lord Macartney during his Embassy to the Emperor Ch'ien-lung, 1793–1794*, p.214.

5 同上,第 236 页。

6 Jerome Bourgon, Brook Timothy, Gregory Blue, *Death by a Thousand Cuts*, p.28.

值得注意的是，当英国使团将中国描绘成一个"野蛮国度"时，中国人也认为欧洲人是野蛮人。马戛尔尼也注意到中国人"迷信且疑心很重。他们对陌生人充满偏见，一开始对我们表现出害羞和担忧"[1]。18世纪来广东口岸做生意的欧洲人总是抱怨当地人仍旧称自己为"蛮夷"。1833年，普鲁士新教传教士郭实腊（Karl Gützlaff，1803—1851）在广州创办了中国境内出版的第一份中文近代杂志《东西洋考每月统记传》（月刊），其创刊宗旨是："这个月刊是为了维护广州和澳门的外国公众的利益而创办的。它的出版意图，就是要使中国人认识我们的工艺、科学和道义，从而清楚地意识到他们那种高傲与排外的观念。刊物不必谈论政治，也不要在任何方面使用粗鲁的语言去激怒他们。这里有一个较为巧妙的表明我们并非'蛮夷'的途径，那就是编者采用摆事实的方法让中国人确信，他们需要向我们学习的东西还是很多的。"[2]

这种自我辩白并非是要建立一种平等的关系，相反，当时欧洲人想要树立的是自己的特权地位。当他们抱怨中国人称自己为"蛮夷"的同时，英国人詹姆士·马地臣（James Matheson，1796—1878）创办的英文报纸《广州纪事报》（Canton Register）也在肆意地宣称中国人都是野蛮人，中国不属于任何程度的文明。[3] 中英都认为对方才是毫无文明可言的野蛮人，这种现象是由不同的文明观造成的。当时的英国将启蒙思想视为评判中国的核心标准，而中国人评价外国人文明程度的标准则是他们对中国语言、礼仪和文化的熟悉程度。中国人和英国人都根据自己的标准来评判对方，结果彼此成为了对方眼中的"野蛮人"。这场有关"野蛮"的定义之争本质上并不是野蛮人和文明人之间的交锋，而是两个陌生国度之间的文化冲突。

3. 专制统治下的弱国

在使团来访之前，"中国是一个专制落后国家"的观念就已经开始在欧洲传播开来。孟德斯鸠将中国斥为"一个专制国家，其原则是恐怖"[4]。他认为中国人缺乏荣誉观念，而这对于君主制度至关重要："我认为人们（中

1　J.L. Cranmer-Byng, *An Embassy to China: Being the Journal Kept by Lord Macartney during his Embassy to the Emperor Ch'ien-lung*, 1793 - 1794, p.226.

2　Roswell S. Britton, *The Chinese Periodical Press 1800 - 1912*, Shanghai: Kelly & Walsh, 1933, p.23.

3　参见 Ulrike Hillemann, *Asian Empire and British Knowledge: China and the Networks of British Imperial Expansion*, p.64。

4　Montesquieu, *The Spirit of the Laws*, A.M. Cohler, B.C. Miller, and H.S. Stone ed. and trans., Cambridge: Cambridge University Press, 1989, p.128.

国人）无法在没有挨打的情况下谈论荣誉。"[1] 无论是孟德斯鸠的批评，还是伏尔泰对中国君主制的赞扬，[2] 都不能被解释为欧洲人对中国的普遍看法。启蒙家的中国知识来源于传教士和旅行者的书籍，但他们更为关注的是这些书中的中国形象是否有助于宣示自己政治思想，而不是信息的准确性。而使团所展现的专制中国形象证实了孟德斯鸠的假设，并逐渐成为了欧洲对中国刻板印象的一部分。

在使团成员的眼中，严酷的专制统治和巨大的阶级差距是清代中国社会的两个明显特征。马戛尔尼就认为中国是一个专制政府："在中国，皇帝的利益总是第一位的，任何违背他意志的利益都无法得到保障。"[3] 使团所绘制的各种中国刑罚，就是当时清政府残酷统治的证据。这些画作不仅通过施刑的场景来突出统治阶级为维护封建社会秩序而对被统治者施加的暴力，还有意无意地在画面中刻画了不同阶层人群的处境。前文分析过的《中国服饰》的《杖刑》（图 4.22）一图中就有四类人物：官员、小吏、普通百姓和罪犯。这些人虽然簇拥在一起，但很容易通过他们的所处位置、姿势甚至是身高来判断各自的社会阶层和彼此间的关系；其中官员的身材最为高大，穿戴整齐，位于画面正中央，他是施号发令者；而行刑者上半身赤裸，这种着装方式与官员形成鲜明对比，标示了二人的地位差距；所有围观的百姓都在官员身后，处在从属位置上。从这些人的表情或是肢体语言上无法看出他们对于眼前行刑一幕的感受，既没有同情或惊讶，也没有反抗，整体呈现出一种静态的麻木感。[4] 从这幅画面中大致可以看出使团对中国社会各阶层人群的整体观感和评价。

在经历了 1688 年的"光荣革命"之后，英国开始实行君主立宪制。直到 18 世纪末，英国国王的权力已经被限制超过了 100 年。而 18 世纪欧洲的启蒙思想家们也已经发展出了"自然权利"的理论，进一步提升了普通人的权益意识，孟德斯鸠以此为基础提出了中国是一个"专制国家"的判断。在这样的背景下，使团的成员们秉承着当时的欧洲时代思想，认为一个实施着恐怖统治的强势政府已经完全摧毁了中国人的自由和个性。中国人之所以易于被统治，是因为"他们被规训出了一种习惯，并且沉重的权力之

1　Montesquieu, *The Spirit of the Laws*, p.127.

2　伏尔泰在他的许多著作中都表现出对中国文化的赞慕之情。尤其是在《风俗论》中，他对于中国的文明、政治体制和社会治理做了高度评价。详见 Paul Bailey, "Voltaire and Confucius: French attitudes towards China in the early twentieth century," *History of European Ideas* 14:6, 1992, pp.817-837.; Arnold H. Rowbotham, "Voltaire, Sinophile," *PMLA vol.47 no. 4*, 1932, pp.1050-1065。

3　Cranmer-Byng, *An Embassy to China: Being the Journal Kept by Lord Macartney during his Embassy to the Emperor Ch'ien-lung*, 1793-1794, pp.241-242.

4　但画面最右侧的人用手遮住了额头和眼睛。鉴于官员用扇遮阳的举止，很难确认这个人物是在遮阳，还是以手遮眼，不忍目睹眼前这一幕。

手永远都控制着他们"[1]。这种原本在家庭范围内行使的父权被扩大到对整个国家的统治中去:"每个家庭中都有一个暴君在统治,以及一个奴隶在顺从。"[2]使团还观察到,专制统治并没有使中国的国力有所提升,相反,"中国因年老和疾病而疲惫不堪"[3]。

使团对于中国的军事设施始终抱有浓厚的兴趣,亚历山大的《中国服饰》中就有5幅作品专门描绘中国军人形象。此外,亚历山大还绘制了各种中国武器和军事设施,其中最具代表性的就是《中国武器》(图5.16)。这并不算是一幅完整的构图,只是对中国常见武器的集中展示。这幅图既迎合了英国观众对中国武器的好奇心,也是英国官方所搜集的部分中国军事情报。图中武器的原型分别来自大英图书馆收藏的《中国盾》(WD959 f.20 101,图6.5),《箭筒》(WD 959 f.22 113,图6.6),《静海素描。11月19日绘,战船上的军械。2英尺6英寸长》(W 959 f.47 58,图6.7)和《11月27日绘,中国火枪与剑》(W 959 f.47 59,图6.8)[4]。亚历山大在图中描绘了清军的主流装备,其中多数都是前现代的冷兵器,仅有火枪和火铳两种热武器。所有这些武器在《中国服饰和民俗图示》中都出现在了卷首画中。

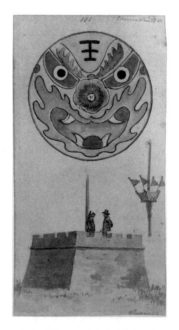

6.5　威廉·亚历山大《中国盾》,
1793—1794年,纸本铅笔淡彩,大
英图书馆藏(WD959 f.20 101)

1　John Barrow, *Travels in China*, p.176.
2　同上,第151页。
3　同上,第360页。
4　这杆火枪的形象还出现在了《舟山中国士兵像》(WD959 f.21 109)中。

6.6 威廉·亚历山大《箭筒》，1793—1794年，纸本铅笔淡彩，大英图书馆藏（WD 959 f. 22 113）

6.7 威廉·亚历山大《静海素描。11月19日绘，战船上的军械。2英尺6英寸长》，1793—1794年，纸本铅笔淡彩，大英图书馆藏（W 959 f.47 58）

6.8 威廉·亚历山大《11月27日绘，中国火枪与剑》，1793—1794年，纸本铅笔淡彩，大英图书馆藏（W 959 f.47 59）

　　使团成员们对于这些中国武器的评价并不积极，亚历山大就曾评价道："当中国人可以依靠自己的聪明才智制造出与欧洲相同的步枪时，中国政府还在使用这种笨拙的武器，这真是令人难以置信。"[1]马戛尔尼在他的日记中记录了他对中国军队的观察，并提出了同样的观点："在上一次西藏远征中的八万中国军队中，只有三万人持有热兵器，而这些热兵器都只是火绳枪而已。"[2]在这句叙述中，他做出了两项明确的判断：第一，中国军队的热

1　William Alexander, "A Soldier of Chu-san Armed with a Matchlock Gun", The Costume of China. 其中与"与欧洲相同的步枪"是指以燧石制火的火枪，而"笨拙的武器"指燃烧火绳制火的火绳枪。
2　马戛尔尼对于第一次廓尔喀战役里中国军队的装备情况如此清楚，这也从一个侧面说明英国密切关注中国西南局势，对于西藏领土和市场始终有所企图。

兵器装备不够;其次,火绳枪并非具有优势的热兵器。这些判断必然是基于与同时代英国武器相比较而产生的。换言之,当时的英国武器在质量和数量上都要优越得多。自 18 世纪 30 年代开始,英国军队就已经装备了新发明的长款陆战型"褐筒"火枪(英国陆式步枪)。这种火枪的发射系统要比火绳枪更安全稳定。[1] 事实上,清军曾使用过火枪,但最终依然偏好装备火绳枪。根据王文雄对使团的解释,这是因为"火枪的燧石很容易哑火,火绳枪的制火系统虽然要慢一些,但较为稳定"。[2] 但马戛尔尼并不为其所动,他相信真正的原因在于,"中国没有好的燧石……我怀疑从欧洲带到中国的燧石可能就是中国最好的了"。[3] 为了炫耀英国先进的武器制造技术,使团特意赠送给乾隆一把精美的火枪,上面装饰以各种金银丝镶嵌的图案,枪柄上刻着"伦敦制造者莫蒂默献给陛下"的字样。使团对中国传统的冷兵器评价依然不高。《中国服饰》中的《一名中国步兵或战虎》(图 3.39)一图以大英图书馆的手稿《中国士兵》(W961 f.48 131,图 6.9)为原型,描绘的是清代"虎衣藤牌军"的形象。这支军队曾在雅克萨之战中屡立奇功,但到了亚历山大笔下,"虎衣"士兵们的装备十分不堪:他们穿着"笨重而不便"[4] 的军服,"装备的是一把做工粗糙的弯刀"[5]。

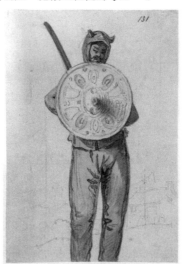

6.9 威廉·亚历山大《中国士兵》,
1793—1794 年,纸本铅笔淡彩,大英图
书馆藏(W961 f.48 131)

1 Richard Holmes, *Redcoat: The British Soldier in the Age of Horse and Musket*, London: Harper Collins Publishers, 2001, pp.32-46.

2 John Barrow, *Travels in China*, pp.476-477.

3 J.L. Cranmer-Byng, *An Embassy to China: Being the Journal Kept by Lord Macartney during his Embassy to the Emperor Ch'ien-lung, 1793-1794*, p.254.

4 Alexander, "A Chinese Soldier of Infantry or Tiger of War", *The Costume of China*.

5 同上。

在使团的眼中，清军不仅武器装备落后，军事管理也松懈不堪。亚历山大记录了他对清军的印象："中国军队整体上无精打采，他们需要欧洲军队那样的勇气和纪律。严格的秩序在中国军队中几乎得不到执行，可以看到许多士兵站在队伍中给自己扇风，这似乎是一种常见的现象。"[1] 亚历山大的评价同样是基于对两国军队秩序的对比而做出的。正如乌尔里克·希尔曼所说："欧洲人对他们在科学、人民福利和军事实力等领域的进步越来越自信，这导致他们越来越觉得中国在这些领域处于劣势。"[2] 在整个 18 世纪，英国军队参与了和欧洲各国之间的战争，以及在海外殖民地发生的诸多战役。英国在 1756 年至 1763 年间参与了对法国—奥地利联盟的"七年战争"，在 1652 年至 1784 年又四次与荷兰交战。英国不仅赢得了这些战争，还取代西班牙成为了海上霸主。军事行动上的成功使得英国军队在 18 世纪末得到极速扩充。1792 年 40000 人的军队在 1813 年竟然扩充到 300000 人以上。[3] 因此，马戛尔尼对本国的军事实力十分自信，他宣称："几艘英国护卫舰就可以与整个中华帝国的海军匹敌，可以在半个夏日里完全摧毁他们海岸的海防，并让沿海省份那些以捕鱼维生的人口因缺乏生计而锐减。"[4] 而使团来华所乘坐的"狮子号"和"印度斯坦号"正是配备了军事设施的护卫舰。"狮子号"是英国皇家海军的三等舰，配备了 64 门大炮，在来华前曾参加过美国独立战争。"印度斯坦号"是皇家海军四等舰，配备了 56 门大炮，但被用作东印度公司的商船，终生航行在亚洲和美洲大陆之间。这两艘舰船本身就具有一定的军事和殖民意味，它们是英国向外殖民扩张的见证和象征。正是在这种强烈的扩张意愿鼓舞下，马戛尔尼才会设想武力侵犯中国领土。

4. 信念和现实之间的矛盾

使团将中国构建成一个"他者"的国家形象，在这个过程中，英国也在不断以中国为参照去实现自我认知并建立民族自信。正如约翰·霍布森所言："在 1700 年至 1850 年之间，欧洲人按照想象或者说是迫使世界分裂为两个对立的阵营：西方和东方（或是'西方世界和其他'）。在这一新的观念中，西方被想象成优越于东方……西方被想象成天然具有独一无二的美

1 Alexander, "Portrait of a Soldier in his Full Uniform", *The Costume of China*.

2 Ulrike Hillemann, *Asian Empire and British Knowledge：China and the Networks of British Imperial Expansion*, p.7.

3 Kevin Linch, *Britain and Wellington's Army：Recruitment, Society and Tradition 1807 - 15*, Hampshire：Palgrave Macmillan, 2011, p.5.

4 J.L. Cranmer-Byng, *An Embassy to China：Being the Journal Kept by Lord Macartney during his Embassy to the Emperor Ch'ien-lung, 1793 - 1794*, p.170.

德:理性、勤勉、高效、节俭、具有独创性、积极向上、独立自主、进步和充满活力。然后,东方就成为与西方相对的'他者':非理性、武断、懒惰、低效、放纵、糜烂、专制、腐败、不成熟、落后、缺乏独创性、消极、具有依赖性和停滞不变。"[1]但当时使团对中国形象的这种叙述又是不统一的,其中充斥着各种信念与现实的矛盾:英国人承认中国有着灿烂而悠久的文明,在物质和精神文明方面都建树良多,但他们又不断传递着"中国是一个野蛮国度"的观念。马戛尔尼声称英国的军事武器威力强大,相比之下清军根本不堪一击,但事实上装备了英式武器的廓尔喀军队就在使团抵华的同时大败于清军。使团成员们认为英国已经进入了更为先进的商业社会,而中国是一个相对落后的农业国,但使团来华的根本原因就是英国对华的贸易逆差巨大……使团对中国的所有批判本质上都是为了彰显英国的优越性,但这种对中国和英国的比较本身就沾染着以自我为中心的偏见。使团所塑造的先进英国形象在当时更多是出于对本民族发展的信心,而非绝对事实。

使团在图像和文字中传递的中国形象和现实之间的差距只是一种客观表象,需要重点关注的是,使团成员们是如何协调知识和权力话语去创造一个中国的"他者"形象,并以此来构建英国的帝国主义理念的。在图像和文字中,使团明确了文明的体系和进步规则,以及中英双方在这个体系中所处的先后位置。正如同中英双方都认为对方是野蛮人一样,由于所持的标准不同,彼此对"文明"和"先进"等概念的理解也相应地有所区别。因此当使团做出"英国的文明更为先进"这一判断时,本身就带有强烈的主观性。使团的信念与事实之间的矛盾说明他们的图像和文字记录并不是以绝对的客观事实为基础,而是建立在一种自我肯定的想象秩序之上。18世纪末的英国虽然发展迅猛,但在面对中国时还无法宣称绝对的优势。然而在使团成员的图像和文字叙述中,英国的政体、国力、军力和社会发展水平都已经全面优于中国了。使团所传递出的民族自信心是欧洲文化自我肯定的隐晦表达,也反映出英国对于中英双边关系的期待。但这种帝国主义发展过程中滋长的野心和自信,注定了两国关系无法长期平稳并平等地发展。

二、世界性的异域视觉知识

地理大发现和全球化时代的到来使世界越变越大的同时,也在越变越小。从变大的意义上说,欧洲在向外探索的过程中不断发现新的物种和文化,它们超越了过去欧洲知识的边界,打开了欧洲人的视野。从变小的意

1 〔英〕约翰·霍布森《西方文明的东方起源》,孙建党译,山东画报出版社,2009年,第7—8页。

义上说,欧洲各国所建立的各种贸易航路和海外殖民地使世界各地区之间的联系变得更为紧密。新世界的发现,让英国艺术家们在整个 18 世纪期间得以不断出海描绘异域的风土人情,并将其带回英国,成为全球视觉知识集合中的一部分。马戛尔尼使团的访华与搜集中国视觉知识,是英国在 18 世纪末向外扩张的过程中收集异域视觉知识的一个案例和缩影。英国并非一开始就前往亚非拉等陌生的遥远区域,其对外探索的起点是重新发现隔海相望的欧洲大陆。但由于英国本身就处于欧洲文化氛围之中,画家们在欧洲之旅中创作的绘画更应当被视为文化反思,而非文化发现的产物。英国向外探索的区域有近有远,有熟悉有陌生,英国所持态度有欣赏,也有鄙夷。画家们对自己所熟悉的欧洲大陆人文精神表现出极大的欣赏,但在描绘东方地区的画作中又隐隐透露出文化优越感。这些画作不仅记录了异域的视觉知识,还记录了英国在崛起过程中的帝国主义心态。

对于 18 世纪的多数英国人来说,旅行就意味着特定的欧洲大陆"壮游"(Grand Tour)之行。这种旅行有博学的向导陪伴,其目的地通常是罗马。行程安排的首要目标在于欣赏文艺复兴时期的古迹和艺术品,感受古老而灿烂的大陆文明。1783 年,英国艺术家托马斯·罗兰森(Thomas Rowlandson, 1756—1827)创作了漫画《巴黎胜利广场》(图 6.10)。巴黎是英国旅行者前往罗马途中的重要景点。这幅图中精巧的哥特式建筑和巴黎女性的时尚衣着都暗示着法国悠久而成熟的文化,而英国旅行者则昂头观赏雕塑,流露出对法国文化的艳羡之情。

6.10 托马斯·罗兰森《巴黎胜利广场》,1789 年 11 月,铜版画,塞缪尔·阿尔肯制版,皇家收藏信托藏(RCIN 810361)

2008 年,《纽约时报》这样介绍 17、18 世纪英国精英的"壮游"之旅:"三百年前,富有的英国青年从牛津和剑桥毕业后,便开始徒步到访法国和意大利,去寻找艺术、文化和西方文明的根源。他们可以调用几乎无尽的金钱、上层人脉和时间(数月或数年)去慢慢游览。他们订购绘画,精进自己的语言技能,并融入欧洲大陆的上层社会。"[1] 这段介绍道出了参加"壮游"

1 Matt Gross, "Lessons from the Frugal Grand Tour", New York Times, 5 September 2008.

从想象到印象

的多是有钱有闲的上流阶层。"壮游"被视为标准的绅士教育中一个重要组成部分。当时英国著名的散文家塞缪尔·约翰逊就曾说过："一个没有去过意大利的人总会带有自卑意识，因为他没有见过一个绅士应该见过的东西。"[1]

多数参与"壮游"的英国绅士们都受过绘画训练，其中一些人本身就是知名艺术家。这些艺术家们在旅途中观赏欧洲大陆的古迹和艺术品，并从中学习艺术创作技巧和审美趣味。同时，绘画也成为了记录沿途异国景致的最佳方式。理查德·威尔逊和约翰·罗伯特·科岑斯就是两位典型的"壮游"艺术家。威尔逊在1750年到1757年间畅游意大利。他本来是致力于"宏大风格"的肖像画家，但在意大利醉人风景的诱惑下，他开始绘制风景画，并成为了英国最早专注风景题材的画家之一。艺术评论家约翰·罗斯金（John Ruskin，1819—1900）曾评论威尔逊"以一种男子气概的方式绘画，但偶尔也能贡献细腻的色调"[2]。威尔逊在意大利逗留期间的系列风景画注重表现地形地貌，对罗马及其周边地区的景观描绘真实可靠。与威尔逊客观温和的艺术风格相比，科岑斯的作品表达出更浓烈的个人情绪。1776年至1779年间，科岑斯与学者理查德·佩恩·奈特（Richard Payne Knight，1751—1824）一起访问了意大利和瑞士。三年之后，科岑斯第二次访问了意大利，此次同行的还有作家威廉·贝克福德（William Beckford，1760—1844）。在两次旅行中，科岑斯绘制了大量的风景画。借助于强烈的明暗对比，他将阿尔卑斯山塑造得庄严而又神秘。这两位画家的艺术风格虽然迥然不同，但都深深地影响了后来那些出海的绘图员们。

风景和古迹是"壮游"绘画中最常见的两个主题，它们暗示着大陆多样的地理环境和悠久的文化，体现出18世纪英国人的倾慕之情。更重要的是，这类绘画为之后英国在全球殖民过程中显示出的文化霸权埋下了伏笔。正如历史学家爱德华·帕尔默·汤普森所指出的："18世纪统治阶级的控制主要体现在文化的霸权，其次才表现为经济实力或体力（军事实力）。"[3]那些上流人士在旅途中绘制欧洲景观的同时，也把控着对欧洲文化和知识的表述。

财富的积累和新地区的发现使得英国人逐渐可以走得更远，但这种远航并不像"壮游"观光那样舒适，其过程往往艰辛且充满凶险。由于只有少数人有机会出国旅行，他们在旅途中绘制的图像在归国后便被视为珍贵的异域知识。詹姆斯·库克船长的三次太平洋航行就充分体现了这一点。库克率领探险队于1768年离开英国启航前往塔希提，观察并记录了金星

1　James Boswell, *Life of Johnson*, Vol.3, Oxford: Clarendon Press, 1934, p.36. 但具有讽刺意味的是，约翰逊本人从未参与过"壮游"。

2　John Ruskin, *Modern Painters*, vol. I, Part II, New York: J. Wiley, 1863, p.189.

3　E.P. Thompson, *The Making of the English Working Class*, New York: Penguin, 1991, p.43.

凌日的过程。班克斯也曾随队前往。此次航行最终到达澳大利亚和新西兰。探险队在当地进行了广泛的科考研究,记录了各类动植物和人种知识,并且精确绘制了新西兰的完整海岸线。[1] 除了官方画家亚历山大·巴肯(Alexander Buchan,？—1769)之外,年轻的悉尼·帕金森也以"班克斯先生的博物志画家"[2]的身份加入了探险队。巴肯和帕金森用画笔记录了太平洋的土著部落、自然风景和动植物标本。在阿根廷附近的"成功湾"停留期间,巴肯绘制了一组记录火地岛部落生活的画作,这也是他一生中最具影响力的作品。后来巴肯因癫痫发作,于1769年4月17日在马塔维湾逝世。他的所有画作目前都收藏在大英图书馆和英国自然历史博物馆。巴肯死后,帕金森接替了他的工作。帕金森绘制了近千张动植物标本的图示(图6.11),成为第一个观察和描绘澳大利亚土著人种及物产的欧洲人。[3] 但帕金森在返航途中患上了热带疾病,于1771年1月26日死在了海上。帕金森的原始手稿现存于英国自然历史博物馆的图书馆和澳大利亚国家图书馆中。

6.11 悉尼·帕金森《甲壳纲动物》,1768年,牛皮纸铅笔水彩,大英博物馆藏(1914,0520.4)

库克回国一年后再次受命带领另一支科考队去寻找南极大陆。这次探险是人类第一次穿越南极圈。此次随队出行的绘图员是威廉·霍奇斯。霍奇斯在途中用画笔记录了新西兰、塔希提岛、汤加、新喀里多尼亚、新赫布里底群岛和复活节岛的自然地理风貌。霍奇斯对于南半球的气象环境十分敏感,因此在他的画中能看到强烈的光影效果。除了风景,霍奇斯还以太平洋的土著为模特绘制了许多珍贵的肖像。此次航行结束后,霍奇斯

1 有关库克探险队在澳大利亚科考工作,参见 Richard Holmes, *The Age of Wonder: How the Romantic Generation Discovered the Beauty and Terror of Science*, London: Harper Press, 2009, pp.1 - 59。

2 引自库克船长的游记,详见 https://ebooks.adelaide.edu.au/c/cook/james/c77j/chapter10.html。

3 有关帕金森的太平洋之旅及旅途中创作的绘画作品,参见 Denis John Carr, *Sydney Parkinson: Artist of Cook's Endeavour Voyage*, London: BM(NH) in association with Croom Helm, 1983.

从英国海军部领取了一笔赞助金,用于创作太平洋风景题材的大型油画
(图6.12)。[1] 他的作品如今被世界各地的博物馆和美术馆所收藏。2004
年,英国国家海事博物馆还举办了霍奇斯绘画作品精选展。

6.12 威廉·霍奇斯《塔希提的马塔维港》,1776年,布面油画,格林威治皇家博物馆藏(BHC1932)

　　库克船长在1776年开始了自己的第三次太平洋航行。这次航行的目
的是寻找西北航道。此次探险队中的绘图员是约翰·韦伯。韦伯在考艾
岛和夏威夷岛创作了数量众多的风景和肖像画,其中有油画、水彩画和素
描。他在归国后的许多年里一直从自己的写生手稿中寻找灵感,创作出新
的太平洋风情绘画。参与此次探险的医务官威廉·韦德·埃利斯(William
Wade Ellis,1751—1785)也是一位能干的博物志画家,他在航行中画了许
多鸟类和鱼类的图像(图6.13)。韦伯的作品目前主要见于大英图书馆和
迪克森图书馆,埃利斯的画作则主要藏于英国自然历史博物馆、澳大利亚
国家图书馆和英国亚历山大·特恩布尔图书馆。

6.13 威廉·韦德·埃利斯《死鸟》,1778—1779年,纸本水彩,惠灵顿国家图书馆藏(A-264-040)

　　库克探险队的画作后来被制作成铜版画广泛流传于欧洲社会各界,为
18世纪的欧洲观众提供了新发现地区的视觉知识。这些作品不同程度地
体现出博物志和人种志绘画的特征,但其中不同画家的审美依然有所差

1 有关霍奇斯的艺术生涯及其作品,参见 G. Quilley and J. Bonehill, *William Hodges*, 1744-
1797: *the Art of Exploration*, London: Yale University Press for The National Maritime
Museum, 2004。

别。帕金森的作品趋向于客观记录,但霍奇斯更喜欢将自己的古典主义品味融入作品中。当时的历史学者乔治·福斯特(1754—1794)就曾抨击霍奇斯的画作说:"鉴赏家将在这幅画面中找到希腊人的轮廓特征,而这并不真的存在于南太平洋。"[1]

英国在世界范围内的科学探索总是伴随着殖民占领。库克船长的太平洋探险结束后不久,1788 年,澳大利亚就沦为了英国的殖民地。正如约瑟夫·霍奇所指出的那样:"许多人认为这些探险活动为科学观测的范围设定了新的标准,为测量和观察经验设定了精准度。这是欧洲探索世界的新一阶段的起点。"[2]库克的三次太平洋探险遵循了 18 世纪英国进行帝国扩张的经典模式,即发现、观察、最终占领,它们是科学勘探和帝国扩张的完美结合。

相比澳大利亚,英国殖民印度的历史要更为久远。英国东印度公司作为英国在印度的殖民机构,1600 年便已经成立。17 世纪后半叶,英国东印度公司扩大了在印度的业务范围,因此大量的英国商人和公务人员不得不前往印度工作和生活。当英国人在印度各地旅行时,会见到各种珍奇的当地动植物和历史文物。出于旅途留念或是学术研究的需要,他们都要把这些异国图像记录下来。记录异国图像的需求催生了一个规模巨大的艺术市场,并促使一批杰出的英国艺术家前往印度淘金。英国艺术人才扎堆涌入印度的情况在 18 世纪的最后 25 年中尤为令人印象深刻。当时优秀的画家如约翰·佐法尼、约翰·斯马特(John Smart,1741—1811)、亚瑟·威廉·德维兹(Arthur William Devis,1762—1822),还有丹尼尔叔侄俩等,都在印度各放异彩。[3]

印度的英国画家主要以创作肖像画和风景画为主。一些英国东印度公司的英国管理人员和印度贵族们渴望用肖像来纪念自己的光辉形象和功绩,这一需求让英国画家们嗅到了商机。蒂莉·凯特尔(Tilly Kettle,1735—1786)是第一位在印度工作的英国肖像画家。在英国东印度公司的许可下,他于 1768 年抵达马德拉斯,之后在印度经营了 12 年肖像画生意。他的作品偏向新古典主义风格,其中为印度总督沃伦·黑斯廷斯和大法官伊莱贾·英佩爵士(Elijah Impey,1732—1809)绘制的肖像是他最著名的作品。苏格兰肖像画家乔治·威利森(George Willison,1741—1797)在凯特尔回英前两年来到马德拉斯,在印度南部画了许多肖像,并得到了黑斯

1 George Forster, *A Voyage Round the World* vol. 1, Honolulu:University of Hawaii Press,2000, p.232.

2 Joseph M. Hodge, "Science and Empire:An Overview of the Historical Scholarship", *Science and Empire:Knowledge and Networks of Science across the British Empire, 1800 - 1970*, Basingstoke:Palgrave Macmillan, 2011, pp.5 - 7.

3 具体画家名单参见 Sir William Foster, C.I.E., *British Artists in India 1760 - 1820*, Volume 19 of the Walpole Society, Oxford:The Walpole Society, 1930, pp.1 - 88.; Sir William Foster, "British Artists in India", *Journal of the Royal Society of Arts* 98(4820),1950, pp. 518 - 525。

廷斯的资助,最终在 1780 年带着 15000 英镑回到苏格兰老家。[1] 1771 年,第一位女画家凯瑟琳·里德小姐(Catherine Read,1723—1778)来到马德拉斯,为英国官员们绘制肖像,并终身居住于此。

几乎所有这些英国画家在印度都拥有大量的客户,且都收入颇丰。他们的确在肖像画中描绘了印度人的体貌特征,但这些作品并不等同于人种志绘画。它们本质上并非是出自客观科学角度的信息记录,而是由赞助人出资购买的艺术商品。在这些肖像画中,英国人的传统古典品味和印度的异域环境融为一体。有时模特会被置于满是古希腊石柱的欧洲古典建筑群中,有时又被放在印度的地标建筑中,并点缀以各种印度本土植物。这些作品探索并扩大了英国新古典主义绘画的地理适用范围,并丰富了其图像元素。同时,这些作品是明显具有帝国主义政治意涵的。当时在印度的一些英国官员,如第一代韦尔斯利侯爵理查德·科利·韦尔斯利(Richard Colley Wellesley,1760—1842),确信印度只能被一个像英国这样更强大的国家所驯化。[2] 这种意识也被表现在了肖像画面中。画家们经常在印度的土地上绘制一座英国宫殿作为背景,或是在英国主人的身边画上印度仆人、情人以及英印混血的孩子(图 6.14)。这些画面处理方式都是在强调印度人对英国人的从属地位。

6.14 约翰·佐法尼《威廉·帕尔默少校和他的第二个妻子,莫卧儿公主菲兹·巴克什小姐》,1785 年,布面油画,大英图书馆藏(F597)

英国东印度公司的不断扩张引起了英国观众对印度的高度兴趣,因此,印度风景画如同肖像画一样,在印度的土地上展现出新的异域面貌。一些肖像画家闲时也会绘制印度风景画,而另有一些专业的英国风景画家则专程来到印度采风创作。[3] 霍奇斯在随库克船长的探险队航行至太平洋

1 Sir William Foster, "British Artists in India", p.519.
2 John S Galbraith, "The 'Turbulent Frontier' as a Factor in British Expansion", *Comparative Studies in Society and History*, vol.2 no.2, 1960, p.153.
3 具体参见 G. H. R. Tillotson, "The Indian Picturesque: Images of India in British Landscape Painting, 1780-1880", *The Raj: India and the British 1600-1947*, London: National Portrait Gallery Publications, 1990, pp.141-151。

之后,1780年,他再次出海前往印度,并成为了第一位印度风景画家。他在印度北部不断创作风景画出售,黑斯廷斯也曾购买过他的许多画作。1784年回到英国后,霍奇斯将自己在印度时期的草图加以整理和完善,出版了画册《1780、1781、1782和1783年印度之旅》。[1] 前文提及的丹尼尔叔侄两人也曾长期在印度各地游历采风。1803年,托马斯·丹尼尔出版了一系列关于印度埃洛拉石窟的水彩画。

英国画家们喜欢在作品中将异国情调的自然环境和人文古迹结合在一起。画面上的印度风景引人入胜,但它实际上强调的是画家如何利用印度元素去创造符合英国传统的人造风景。英国画家通常在画面中重点表现宫殿、堡垒和寺庙等欧洲人喜闻乐见的印度建筑,并将它们融入到一种源自17世纪法国风景画的空间构图中。异域的建筑加上熟悉的传统构图,这样的画面既符合欧洲观众的审美习惯,也满足了对异域的好奇心。这些作品虽不完全写实,但在客观上确实起到了一些传递印度知识的作用,为广大欧洲观众提供了了解印度面貌的手段。

英国的全球勘探并不局限于上述地区。在发展全球贸易和扩张海外殖民地时,英国人也在积极搜集各类异域视觉知识。那些身在海外的英国艺术家在这个过程中就发挥了重要作用。他们所描绘的异国风土人情集合在一起,变成了一套全球性的视觉百科全书。这些画家的绘画更常被视为一种视觉知识的载体,而非纯粹的艺术品。因此他们在海事史和东印度公司商业史上的地位往往要比他们在艺术史上的地位更高。正如同亚历山大之于中国,他们的名字总是被紧紧地和他们所描绘的特定地区联系在一起,例如悉尼·帕金森与太平洋小岛、托马斯·赫恩与加勒比海,以及塞缪尔·戴维斯(Samuel Davis,1760—1819)与不丹。

在印度事务部图书档案馆的目录中,1947年之前英国艺术家所有的异域绘画作品共10976幅,按画家身份可分为三类。[2] 第一类绘画是以个人身份创作的业余作品,约4620幅。这些作品主要记录了印度、拉达克、西藏和阿富汗地区的风景。这些作品的创作者主要是因私人原因前往海外的英国人。他们在旅途中记录异国的景致和风俗以作留念,其作品之后会通过信件、报纸、杂志和书籍等载体进一步向社会传播这些异域视觉知识。第二类画作也是由业余画家绘制的,但这些画家的身份都是政府派遣出国的公务人员,特别是那些访问他国的使团成员。他们所创作的作品都是为公务所记录的官方所需的视觉信息。这部分作品约有5600件。这部分作品所涉及的国家和区域主要集中在亚洲,如尼泊尔、中国、暹罗和缅甸。第三类作品仅有764幅,是专业画家的作品。这些专业画家又可分三

1　William Hodges, *Travels in India, during the years 1780, 1781, 1782, and 1783*, London: Printed for the Author, 1793.

2　Mildred Archer, *British Drawings in the India Office Library vol. 1-3*.

类：(1)特意前往海外采风以求搜集绘画素材的画家；(2)由赞助人而非政府或公司资助出国的画家，他们归国后通过销售异域景观作品赚钱谋生；(3)那些并未出国，但以其他画家的异域作品为蓝本进行二次创作的画家。

18世纪的远航旅行是一场危机四伏的冒险，艰辛的旅途和各种海上疾病随时都可能夺去旅行者的生命，但这种冒险可以让画家在体验异域世界的同时获得一手绘画素材。这些勇敢的英国出海画家不仅记录了世界各地的异域视觉知识，还积极地向欧洲公众传播这些知识。在启蒙思想的引领下，当时的英国出版界存在一股出版异域知识书籍的潮流。例如威廉·米勒就出版了包括亚历山大的《中国服饰》在内的"服饰系列"，用以介绍世界各地的风土人情[1]。这个系列包括：《中国服饰》《英国服饰》[2]《土耳其服饰》[3]《俄国服饰》《奥地利服饰》[4]《葡萄牙和西班牙服饰》《意大利服饰》《里约热内卢及其周边地区服饰》《英国古代服饰》。[5] 除了阿罗姆的《大清帝国城市印象》之外，爱尔兰牧师乔治·纽曼·怀特（George Newenham Wright）也撰写了一系列介绍各地风景的书籍，有《法国图说》[6]《爱尔兰图说》[7]和《比利时、莱茵河、意大利、希腊以及地中海的海岸和岛屿》。[8]

当时类似的出版物还有很多，它们共同构成了一种特殊的有关异域的知识经济。正如同香料和丝绸等东方物产一样，异国的视觉知识在欧洲同样被作为珍奇商品明文标价出售。约翰·伯格就曾指出："在图像复制时代，绘画的意义变得可以被传递，而不再依附于其形式本身。也就是说，它变成了某种信息，并且像所有信息一样，它要么被广泛讨论，要么被忽视。"[9] 这些异域图像不再是被挂在美术馆墙壁上供鉴赏家赏析的艺术品，而是通过不断的纸面复制被传播到更广泛人群中去的视觉知识商品。同时，这些出版物不仅揭示了英国观众对异域知识的渴望，还反映出英国的帝国主义野心。经过启蒙运动的洗礼之后，整个世界在欧洲人的眼中正不断通过异域知识的表述而变得概念化，而英国正是一个有意识搜集各地知

1 米勒所构想的整个系列的具体名单可见《英国服饰》的前言 William H. Pyne, *British Costumes*, Hertfordshire: Wordsworth Editions, 1989, p.iii, 但其中部分书籍最终并未得以出版。

2 William Henry Pyne, *The Costume of Great Britain*, London: William Miller, 1804.

3 Octavien Dalvimart, *The Costume of Turkey*, London: William Miller, 1802.

4 Bertrand De Moleville, *The Costume of the Hereditary States of the House of Austria*, London: William Miller, 1804.

5 Thomas Hope, *The Costume of the Ancients vol. 1-2*, London: William Miller, 1809.

6 George Newenham Wright, *France Illustrated vol. 1-2*, London: Fisher & Son, 1845-1847.

7 George Newenham Wright, *Ireland Illustrated: from Original Drawings*, London: Fisher & Son, 1831.

8 George Newenham Wright, *Belgium, the Rhine, Italy, Greece, and the Shores and Islands of the Mediterranean vol. 1-2*, London: Fisher&Son, 1849-1851.

9 John Berger, *Ways of Seeing*, p.24.

识并生产知识产品的文化权威。支撑这些文化行为的除了英国对知识的渴望之外，还有一定的权力宣示意识和向外扩张的野心。正如琳达·诺克林在讨论东方主义艺术时所提出的，当关注"艺术巨作的美学价值"时，"我们不可避免地忽略了它们作为政治文件的意义"[1]。事实上，这些作品是完全可以被"具有历史和政治意识的学者"[2]所研究的。英国的异域视觉知识搜集行为必然与其全球化的殖民进程相关联。英国在世界范围的大规模考察勘探使其能够收集到多样的异域视觉知识，而各地的物产、人力资源和贸易市场都激起了英国进一步开拓殖民事业的欲望。

三、全球视觉知识收集与马戛尔尼使团

使团最终出版面向公众的画作并非由某一种特定的观念所决定，相反，它是由许多影响因素交织在一起共同促成的最终结果，具有一定的复杂性。英国的政治野心和勘探欲望、出版商的营销考量、欧洲社会的集体期望、画家的个人品味以及清廷的行程安排，这些因素都影响了创作和出版。其中画家个人的品味和欧洲社会的期待，以及英国的勘探欲望和清廷行程安排之间还存在着完全相反的审美导向和价值观。总之，最终出版的画作是各方利益妥协的结果。与其他出海的英国画家描绘异域的画作相比，马戛尔尼使团的中国题材绘画的普遍性和个性化特点都十分明显。

首先，马戛尔尼使团是一支官方外交使团，其搜集中国图像信息也带有一定的官方性质，其首要目的在于全方位收集中国情报。这本是一件极为严肃的事，但其中的部分画作最终被欧洲观众视为休闲娱乐读物。18世纪的英国商业经济繁荣，出版业也随之大规模发展。在这样的市场经济氛围下，各位出版商都想要追逐市场热点，以提高出版物的销量。哪怕是像官方使团的中国画作这样充满权威和严肃性的图像，也要为了迎合观众的兴趣而妥协。亚历山大和他的代理出版商认识到这一点并不容易。从《1792 年及 1793 年在中国东海岸航行时记录的岬角、岛屿等景观集》的市场失败中吸取了教训之后，他们很快学会了如何迎合大众口味，将曾经为官方政府准备的绘画内容调整成了充满异国情调和娱乐性的画面。如果说斯当东的官方游记中印刷精美的插图展现的是使团访华时的英国官方政治野心，那么各种廉价游记版本中粗糙的插图和亚历山大的画册就代表着市场的兴趣，以及英国社会对中国视觉知识的普遍需求。

其次，使团的画作是艺术和科学的结合体，这也是 18 世纪英国海外绘画创作的一个共同特点。使团的作品在欧洲的中国主题艺术创作史上具

1　Linda Nochlin, "The Imaginary Orient", p.56.

2　同上，第 57 页。

有里程碑的意义。在使团访华之前,欧洲的中国视觉形象创作大多依赖于艺术家的主观想象。与这些作品相比,使团的作品要更为客观真实,它们大体上可被归类为"纪实性艺术"。"纪实性"表明是基于事实的视觉记录,指向客观性和科学性;而"艺术"又是人为的创造,强调的是不确定和主观的范式。"纪实性艺术"是两者的结合体,其中主客观成分并存,理性和感性同时发挥作用。使团的作品确实结合了艺术和科学这两种因素。亚历山大和希基都是具有专业背景的画家,从他们的作品中能看到传统的英国艺术趣味和如实的客观描绘。而马戛尔尼特意训练帕里希的测绘能力,为的就是让他绘制出不带任何主观性的、纯科学性勘探图纸。这三位画家的背景和他们所贡献的作品暴露出使团对于图像艺术性和科学性的双重野心。在启蒙的社会氛围下,使团成员们认为这次出访不仅是一项外交使命,同时还是一次科学发现之旅。除了帕里希的图纸之外,使团肖像画的人种志倾向和对一些中国民间技艺的真实刻画也是对"理性"启蒙主张的一种回应。诚然,使团的画作是美观的。每一位训练有素的专业画家都会对画面的艺术品质有所要求,因为这是自身专业价值的体现,但亚历山大在创作过程中始终没有忘记追求图像的客观性。他的作品中确实出现过一些有关事实真相的表述性偏误,但这些错误并非由于追求艺术本体价值而造成,而是因为一些客观因素以及亚历山大对于呈现信息量的野心而产生的。总体而言,使团绘画是 18 世纪英国海外绘画的一个范例。18 世纪出海的英国画家们从来不会忘记自己的主要任务是向欧洲观众传递可靠的异域视觉知识,因此他们作品中的客观性成分要高于主观性。

然而,这并不意味着画家的主观性意愿可以被忽略。恰恰相反,画面中的主观性意涵非常重要,因为它反映了英国人对中国的真实观感。客观的中国知识和英国的社会无意识共同决定了画家的创作。哈罗德·库克指出,16 世纪时大量的亚洲知识和材料被引入欧洲,这促进了博物志的诞生,而"事实"(fact)一词就是在这样的历史情境中被发明的。在它的词义中,"客观现实"(matter)的意义要多于"推测"(speculation),对于探索能力的强调要多于推理能力。相反,"真实"(true)一词起源于古希腊的辩证思维,强调的是逻辑和理性推演。因此,"真实"要比"事实"更具主观性。[1] 在使团的画作中,那些客观的中国知识是"事实",而欧洲社会对中国的期待和观感是一种"真实"想法。一方面,画家们努力在画面中阐述客观"事实",而另一方面,英国乃至整个欧洲社会对中国的一些固有观念形成了画面中"真实"的主观性成分。

英国人使用"启蒙后"的观念去审视世界,但这种启蒙观念本身就是建立在收集异域知识的行动之上的。18 世纪英国的海外绘画创作使得丰富

1 参见 Harold J. Cook, *Matters of Exchange: Commerce, Medicine, and Science in the Dutch Golden Age*, New Haven and London: Yale University Press, 2007, pp.16-17。

新鲜的异域视觉信息涌入欧洲。新世界的知识直接导致欧洲人开始质疑原有的世界观,并由此拉开了启蒙运动的序幕。约翰·杜威解释说,启蒙思想中的现代科学观念并不是古希腊"理性"的发展结果,而是"实验""经验"和"测试"的产物,所有这些都是在大量新知识涌入欧洲的前提下才得以发生的。[1] 换言之,英国人的现代世界观不是通过理性演绎得到的结果,而是建立在对新知识的收集、分类和比较基础上的认知进步。

尽管这些异域知识是英国人逐渐建立起新世界观的基础,但英国政府对新发现地区保持的一直是以自我为中心的殖民主义和帝国主义态度。威利森笔下英国统治的印度、约翰·韦伯笔下的太平洋和托马斯·赫恩笔下辽阔的加勒比地区,这些作品中多有描绘英国人与土著之间的和谐相处。这种画面表明英国殖民该地区的合理性和当地人的默许。但事实上,英国在探索异域的过程中所抵达的太平洋和美洲等地区大多还处于较为原始的社会阶段。英国人与当地土著由于原生文化和观念的不同,难免会产生各种冲突。如1779年,库克船长在第三次太平洋探险时就死于与夏威夷岛居民的打斗中,然而几乎所有描绘这一事件的画作者将库克描绘成试图平息岛民之间纷争的善意调解人。只有一幅画面中的库克正在用枪攻击当地人。这幅画的作者是小约翰·克利夫利(John Cleveley the Younger,1747—1786),他的兄弟詹姆士·克利夫利是库克探险队的一名木匠,亲眼目睹了事件的整个过程。这幅画于2004年才首次向公众展出。事实上,库克的确死于与夏威夷土著之间的纷争,[2]但18世纪的英国艺术家显然很清楚如何淡化这一事件的真相,以求在英国向外扩张的过程中更多地展现出一个和平友善的国家形象。

由于社会发展程度的不同,英国探险者会不自觉地带着帝国主义态度,同时对当地文化抱以鄙夷和同情。然而,马戛尔尼使团对中国的图像和文字描述却很不相同。虽然使团成员眼中的中国仍然存在野蛮和落后的一面,但他们依然承认中国是一个有着悠久文明的独立国家,这和英国人对待那些新发现的原始地区的态度是完全不同的。在英国人眼中,中国也不同于已经成为英国殖民地的印度。英国殖民者已经一定程度融入了印度的当地生活,但马戛尔尼使团成员并未融入中国的社会环境,他们只是过客。成员们没有描绘过英国人和中国百姓友好交流或产生争执的画面,这说明起码当时的英国人明确将自己定义为观察者,而非中国社会生活的参与者。

早期传教士所塑造的中国形象在欧洲影响很大,但这种形象过于理想

1　J. Bernstein, *John Dewey*, New York: Washington Square Press, 1966, pp.49-50.

2　有关库克探险队与夏威夷岛土著的冲突和库克去世的具体经过,参见 Vanessa Collingridge, *Captain Cook: The Life, Death and Legacy of History's Greatest Explorer*, London: Ebury Press, 2003, pp.319-411。

化，与中国的实情有所出入。当使团来华后发现中国并非传教士所描绘的那样美好时，势必会对中国产生反感情绪。他们本可以像对待其他新发现地区一样，单纯表达一种鄙夷和同情，但使团对中国的记录中此外还带有一种愤恨与不满。英国人本是带着政治任务来华的，但其提出的所有要求都被拒绝了，并且还受到了清廷的怀疑和监视。英国人眼中一个本就欠发达的国家却保持如此强势和傲慢的态度，这被使团理解为一种盲目的自大，所以使团的成员们用画笔对此做出了回应。他们反复在画面中强调中国政府的专制统治，并有意识地将中国社会塑造成一种野蛮落后的形象。这种相对负面的中国形象是对过去传教士笔下的中国的一种矫正，是对英国帝国主义想象的一种满足，也是对使团政治任务失败的一种心理补偿。事实上，清廷对英国人来访的反应比使团成员所想象的更为微妙。清廷的确没想过要发展与英国的经贸关系，但其面对使团时也并非盲目傲慢，而是带着深深的警惕。中英双方对彼此的态度不应简单地被定义为保守与激进的对立，追根究底，是双方出于自身压力而做出的自然反应。

使团画作中的负面情绪和军事企图似乎暗示着两国最终将走向兵戎相见的境地。受费尔南·布罗代尔"漫长的16世纪"思想的影响，艾瑞克·霍布斯鲍姆定义了"漫长的19世纪"。[1] 现代世界体系起源于16世纪，当时的社会由自然秩序主导。那个世纪的主要任务是维持社会稳定，通过商业化解冲突，重农学派和亚当·斯密的古典经济学都是"漫长的16世纪"的典型思想。然而，在"漫长的19世纪"中，旧的道德标准被抛弃，新的"主人的道德"逐渐被社会认可，它的衡量标准不是意图的善恶，而是结果的好坏。[2] 于是，暴力和战斗被赋予了合理性，甚至被描述为一种善意行为。19世纪后半叶，达尔文的"进化论"直接导致了"物竞天择"价值观的盛行，这造成了宣扬平等观念的启蒙思想崩溃，也为19世纪的欧洲霸权主义提供了思想依据。尽管身处18世纪末19世纪初的使团成员们仍然受到启蒙思想中"理性"和"平等"精神的鼓舞，但他们的画作和文字已然展现出对中国社会发展程度的不屑，以及对英国定能在军事上战胜中国的自信。这意味着旧有的道德准则正在滑向"漫长的19世纪"中欧洲非理性霸权主义的范式。

乔治三世在致乾隆的信中指出：派使来华的目的是"我们幸而在全世界获得和平，没有一个时期如此适宜于顺利推广友谊及善意的范围，以及通过无私的友好往还，提出中国和大不列颠这样伟大而文明的两国互相传

1 有关"漫长的19世纪"的具体内涵，霍布斯鲍姆多有著书阐述，详见 Eric Hobsbawm, The Age of Revolution: Europe 1789 - 1848, London: Weidenfeld & Nicolson, 1995; Eric Hobsbawm, The Age of Capital: 1848 - 1875, New York: Vintage, 1996; Eric Hobsbawm, The Age of Empire: 1875 - 1915, New York: Abacus, 1989。

2 有关对于"主人的道德"和"奴隶的道德"的具体阐述，参见 Friedrich Nietzsche, On the Genealogy of Morals, Walter Kaufmann and R.J. Hollingdale (tans.), New York: Vintage Books, 2009, pp.24 - 56。

播福利的事了"[1]。英王的话中释放着对中国的善意,但距离使团访华仅仅半个世纪之后,中英之间的战争就爆发了。其实,马戛尔尼使团访华本身就为之后的鸦片战争提供了一些线索。1793 年前后,也就是使团访华的同一时期,英国东印度公司对孟加拉的鸦片生产实施质量监控,并垄断了鸦片的经营权。而在中国居留期间,巴罗注意到,一方面,鸦片价格昂贵,只有富贵人家才能消费得起,但另一方面,中国人又极其喜爱鸦片。"上流人士在家里滥用鸦片。尽管政府采取了各种预防措施禁止进口鸦片,但仍有大量这种令人上瘾的毒品被偷运到中国……大多数孟加拉商人用自己国家的船只运送鸦片到中国,但土耳其人用中国船将鸦片从伦敦远送而来。这种土耳其人运来的鸦片更受人们青睐,售价几乎是另一款的两倍。"[2]巴罗敏锐地捕捉到了鸦片在中国的商机。在鸦片战争爆发前四年,巴罗在《伦敦评论季刊》发表了一篇评论文章称:"奇怪的是,我们在印度领土上种植罂粟,毒害中国人民,而得到的回馈却是他们几乎独家为我们准备的有益而健康的饮料。"[3]巴罗的话恰恰表明了战争前的一项贸易事实:英国向中国大量出口鸦片,以补偿向中国购买茶叶的支出。而正是越来越泛滥的鸦片生意,最终导致了战争的爆发。

使团的图像和文字报告挫伤了欧洲人对中国的热情。事实上,使团带回欧洲的中国消息并非是中国形象在欧洲走向负面的开端,却是一个重要的标志性事件。艾田蒲认为,法国人对中国的赞美是从 18 世纪末开始减少的。[4] 具体来说,尽管重农主义者仍然对中国保持热情,但"中国风"在1760 年左右开始失去市场。早在 1715 年,丹尼尔·笛福就在他的小说《鲁滨逊漂流记》中贬低了中国人的形象。1748 年,乔治·安森(George Anson,1697—1762)出版了《环球航行》,向观众展示了中国薄弱的军事力量,这颠覆了欧洲人心目中对强盛中国的想象。但所有这些记录都只是冒险故事的一部分,属于未经证实的文学范畴。马戛尔尼使团的成员有幸实地验证了这些关于中国的描述,并将中国塑造成一个落后野蛮的国家,这进一步加深了欧洲对中国的负面印象。中国在欧洲的形象自此一落千丈,而这种对中国的负面情绪也是英国挑起鸦片战争的基本内因。

1 〔美〕马士《东印度公司对华贸易编年史(一六三五—一八三四年)第二卷》,第 274 页。

2 John Barrow, *Travels in China*, pp.152‑153.

3 *The London Quarterly Review vol. LV December*, 1835&February, London:John Murray, 1836, p.518.

4 〔法〕艾田蒲《中国之欧洲:西方对中国的仰慕到排斥》(下卷),许钧、钱林森译,广西师范大学出版社,第 250—260 页、第 282—290 页。

参考文献

〔英〕爱尼斯·安德逊:《英使访华录》,费振东译,北京:商务印书馆,1963年。

〔英〕爱尼斯·安德逊:《英国人眼中的大清王朝》,费振东译,北京:北京群言出版社,2002年。

〔法〕艾田蒲:《中国之欧洲:西方对中国的仰慕到排斥》,许钧、钱林森译,桂林:广西师范大学出版社。

〔英〕巴罗:《我看乾隆盛世》,李国庆、欧阳少春译,北京:北京图书馆出版社,2007年。

〔荷〕包乐史:《荷使初访中国记》,庄国土译,厦门:厦门大学出版社,1989年。

本杰明·施密特:《设计异国格调:地理、全球化与欧洲近代早期的世界》,吴莉苇译,北京:中国工人出版社,2020年。

曹意强:《图像与历史:哈斯克尔的艺术史观念和研究方法(二)》,《新美术》2000年第一期,2000年。

陈平:《东方的意象 西方的反响:18世纪钱伯斯东方园林理论及其批评反应》,《美术研究》2016.4,2016年。

陈璐:《18—19世纪英国人眼中的中国图像》,博士论文,上海大学,2013年。

程美宝:《"Whang Tong"的故事:在域外捡拾普通人的历史》,《史林》,2003年第2期。

程美宝:《遇见黄东:18—19世纪珠江口东小人物与大世界》,北京:北京师范大学出版社,2021年。

戴逸:《清代乾隆朝的中英关系》,《清史研究》,1993年第三期。

方豪:《方豪六十自定稿(上)》,台北:学生书局,1969年。

费正清:《中国的世界秩序:中国传统的对外关系》,杜继东译,中国社会科学出版社,2010年。

〔法〕伏尔泰:《风俗论》(上册),梁守锵译,商务出版社,2000年。

〔法〕伏尔泰:《风俗论》(下册),谢戊申、邱公南、郑福熙、汪家荣译,商务出版社,2000年。

葛兆光:《朝贡圈最后的盛会:从中国史、亚洲史和世界史看1790年乾隆皇帝八十寿辰庆典》,《复旦学报(社会科学版)》,2019年06期。

龚之允:《图像与范式:早期中西绘画交流史(1514—1885)》,商务印书馆,2014年。

〔美〕何伟亚:《怀柔远人:马戛尔尼使华的中英礼仪冲突》,邓常春译,社会科学文献出版社,2002年。

胡光华:《西画东渐中国"第二途径"研究》,南京艺术学院出版社,1998。

黄璇:《卢梭的启蒙尝试:以同情超越理性》,《社会科学战线》,2013年第10期,第211-215页。

黄一农:《印象与真相:英使马戛尔尼觐见礼之争新探》,《中央研究院历史语言研究所集刊2007(78)》,2007年。

黄一农:《龙与狮对望的世界:以马戛尔尼使团访华后的出版物为例》,《故宫学术季刊》第 21 卷第 2 期,2003 年。

姜鹏之:《乾隆朝〈岁朝行乐图〉、〈万国来朝图〉与室内空间的关系及其意涵》,硕士论文,中央美术学院,2010 年。

赖毓芝:《构筑理想帝国〈职贡图〉与〈万国来朝图〉的制作》,《紫禁城》2014 年第 10 期。

李超:《中国早期油画史》,上海书画出版社,2004 年。

李海涛:《前清中国社会冶铁业》,《常州大学学报(社会科学版)》,第 10 卷第 2 期,2009 年,第 59 - 62 页。

李毓中:《中西合璧的手稿:〈谟区查抄本〉初探》,《西文文献中的中国》,中华书局,2012 年。

李洋、吴琼、梅剑华等:《科学图像及其艺术史价值——围绕科学图像的跨学科对话》,《文艺研究》,2022 年第 1 期。

刘德喜:《论尼布楚条约的历史意义》,《新远见》2008 年第 9 期,第 32 - 37 页。

刘华杰:《西方博物学文化》,北京:北京大学出版社,第 4 - 8 页。

刘潞、〔英〕吴思芳编译:《帝国掠影:英国访华使团画笔下的清代中国》,中国人民大学出版社,2006 年。

陆文雪:《阅读与理解:17 世纪—19 世纪中期欧洲的中国图象》,博士论文,香港中文大学,2003 年。

鲁迅:《朝花夕拾》,中国言实出版社,2016 年。

〔美〕马士:《东印度公司对华贸易编年史(一六三五——一八三四年)第二卷》,区宗华译,广东人民出版社,2016 年。

〔美〕孟德卫:《1500—1800:中西方的伟大相遇》,江文君、姚霏等译,北京新星出版社,2007 年。

齐光:《解析〈皇清职贡图〉绘卷及其满汉文图说》,《清史研究》2014 年 11 月第 4 期,2014。

〔英〕乔治·斯当东:《英使谒见乾隆纪实》,叶笃义译,上海书店出版社,2005 年。

〔英〕威廉·亚历山大:《1793:英国使团画家笔下的乾隆盛世:中国人的服饰和习俗图鉴》,沈弘译,浙江古籍出版社,2006 年。

史晓雷:《图像史证:运河上已消失的翻坝技术》,《长沙理工大学学报》第 27 卷第 4 期,2012 年。

施晔:《东印度公司与欧洲的瓷塔镜像》,《山西师大学报(社会科学版)》第 47 卷第 1 期,2020 年。

司徒一凡:《大报恩寺琉璃宝塔及其在欧洲的"亲戚"》,《寻根》2009 年第 4 期,2009 年。

覃波、李炳编著:《清朝洋商秘档》,北京:九州出版社,2010 年。

〔英〕托马斯·阿罗姆:《大清帝国城市印象:19 世纪英国铜版画》,上海:上海古籍出版社,2003 年。

〔英〕约翰·霍布斯:《西方文明的东方起源》,孙建党译,济南:山东画报出版社,2009 年,第 7 - 8 页。

张国刚、吴莉苇:《启蒙时代欧洲的中国观》,上海古籍出版社,2006 年。

〔法〕约瑟夫·布列东著:《遗失在西方的中国史:中国服饰与艺术》,赵省伟编,张冰纨、柴少康译,中国画报出版社,2020 年。

张芝联、成崇德主编《中英通使二百周年学术讨论会论文集》,中国社会科学出版社,1996 年。

赵元熙:《〈中国服装〉之出版、定位及当中所见之内河航运》,《艺术份子》第 27 期,2016 年。

郑伊看:《14—15 世纪意大利艺术中的"蒙古人形象"问题》,中央美术学院博士学位论文,2014 年。

中国第一历史档案馆编:《英使马戛尔尼访华档案史料汇编》,国际文化出版公司,1996 年。

中国第一历史档案馆、香港中文大学文物馆合编:《清宫内务府造办处档案汇总》第 36 卷,人民出版社,2007 年。

中华世纪坛世界艺术馆编著:《晚清碎影:约翰·汤姆森眼中的中国》,北京:中国摄影出版社,2009 年。

钟淑慧:《从图像看 18 世纪以后西方的中国观察:以亚历山大和汤姆逊为例》,博士论文,台湾政治大学,2010 年。

朱建宁、卓荻雅:《威廉·钱伯斯爵士与邱园》,《风景园林》26(3),2019 年,第 36 - 41 页。

Adam Smith, *The Theory of Moral Sentiments*, LA: Gutenberg Publishers, 2011.

Adams, M. V., "The Islamic Cultural Unconscious in the Dreams of a Contemporary Muslim Man", 2nd International Academic Conference of Analytical Psychology and Jungian Studies at Texas, A&M University, July 8, 2005.

Alexander, William, *Diary*, British Library Western Manuscripts Section Add MS 35174.

Alexander, William, *Views of Headlands, Islands, & c. taken during a Voyage to, and along the Eastern Coast of China, in the Years 1792 & 1793, etc.*, London: W. Alexander, 1798.

Alexander, William, *Picturesque Representations of the Dress and Manners of the English*, London: W. Bulmer and Co., 1814.

Alexander, William, *Picturesque Representations of the Dress and Manners of the Russians*, London: Thomas Mclean, 1814.

Alexander, William, *Picturesque Representations of the Dress and Manners of China*, London: W. Bulmer and Co., 1814.

Alexander, William, *Picturesque Representations of the Dress and Manners of the Austrians*, London: Thomas Mclean, 1814.

Alexander, William, *Picturesque Representations of the Dress and Manners of the Turks*, London: Thomas Mclean, 1814.

Alexander, William, *The Costume of China*, London: William Miller, 1805.

Allom, Thomas, and Wright, George Newenham, *China, in a Series of Views, Displaying the Scenery, Architecture, and Social Habits of that Ancient Empire*, Paris: Fisher, Son, & Co., 1843–1847.

Anderson, Aeneas, *A Narrative of the British Embassy to China in the Years 1792, 1793, and 1794*, London: Burlington House, 1795.

Anderson, Aeneas, *An Accurate Account of Lord Macartney's Embassy to China*, London: Vernor & Hood, 1795.

Andrade, Tonio, *The Gunpowder Age: China, Military Innovation, and the Rise of the West in World History*, Princetion, NJ: Princeton University Press, 2016.

Andrews, Malcolm, *The Search for the Picturesque*, England: Scholar Press, 1989.

Archer, Mildred, *British Drawings in the India Office Library*, London: HMSO, 1969.

Archer, Mildred, *India and British Portraiture, 1770–1825*, London: Sotheby Parke Bernet, 1979.

Baines, Paul, *The Long 18th Century*, London: Arnold, 2004.

Bailey, Paul, "Voltaire and Confucius: French attitudes towards China in the early twentieth century", *History of European Ideas*, 14:6, 1992, pp. 817–837.

Baker, Ahmad Abu, *"The Other", Self-discovery and Identity: A Comparative Study in Colonial and Postcolonial Literature*, Ph. D. Dissertation, Murdoch University, 2001.

Balibar, Etienne, "Difference, Otherness, Exclusion", *Parallax*, 11:1, 2005, pp. 19–34.

Barrow, John, *An Autobiographical Memoir of Sir John Barrow*, London: Bart., J. Murray, 1847.

Barrow, John, *Some Account of the Public Life and a Selection of the Unpublished Writing of the Earl of Macartney* (2 vols.), London: T. Cadell & Davies, 1807.

Barrow, John, *Travels in China*, London: T. Cadell & W. Davies, 1804.

Barrow, John, *A Voyage to Cochin China in the Years 1792 and 1793*, London: T. Cadell & W. Davies, 1806.

Beechey, Henry William, *The Literary Works of Sir Joshua Reynolds vol. 1*, London: Henry G. Bohn, 1876.

Beevers, D. ed., *Chinese Whispers: Chinoiserie in Britain, 1650–1930*, Brighton: The Royal Pavilion & Museums, 2008.

Berger, John, *Ways of Seeing*, London: BBC and Penguin Books, 1985.

Berg, Maxine, "Macartney's Things. Were They Useful? Knowledge and the Trade to China in the Eighteenth Century" (https://www. lse. ac. uk/Economic-History/Assets/Documents/Research/GEHN/GEHNConferences/conf4/Conf4-MBerg. pdf).

Berg, Maxine, "Britain, industry and perceptions of China: Matthew Boulton, 'useful knowledge' and the Macartney Embassy to China 1792–94", *Journal of*

Global History, vol. 1, 2006, p. 269 – 288.

Berg, Maxine, "Britain's Asian Century: Porcelain and Global History in the Long Eighteenth Century", *The Birth of Modern Europe: Culture and Economy 1400 – 1800: Essays in Honor of Jan de Vries*, Laura Cruz and Joel Mokyr (ed.), Leiden and Boston: Brill, 2010, pp. 133 – 156.

Besterman, Theodore, *A Bibliography of Lord Macartney's Embassy to China 1792 – 1794*, London: N & Q, CLIV, 1928.

Bickers, Robert A., *Ritual and Diplomacy: The Macartney Mission to China 1792 – 1793*, London: The British Association for Chinese Studies, 1993.

Black, Dawn Lea, and Petrov, Alexander, *Natalia Shelikhova: Russian Oligarch of Alaska Commerce*, Fairbanks: University of Alaska Press, 2010.

Blakley, Kara Lindsey, *From Diplomacy to Diffusion: The Macartney Mission and its Impact on the Understanding of Chinese Art, Aesthetics, and Culture in Great Britain, 1793 – 1859.*, Ph. D. Dissertaion, The University of Melbourne, 2018.

Blunt, Wilfrid, "Sydney Parkinson and His Fellow Artists", *Sydney Parkinson: Artist of Cook's Endeavour Voyage*, Canberra: Australian National University Press, 1983.

Boswell, James, *Boswell's Life of Johnson vol. 3*, Oxford: Clarendon Press, 1934.

Bouvet, Joachim, *L'Etat présent de la Chine*, Paris: Pierre Giffart, 1697.

Braudel, Fernand, *The Mediterranean and the Mediterranean World in the age of Philip II*, New York: Harper & Row, 1972.

Breton de la Martinière, Jean-Baptiste-Joseph, *La Chine en Miniature, ou Choix de Costumes, Arts et Métiers de Cet Empire Tome 1*, Paris: A. Nepveu, 1811.

British Museum, *A Catalogue of the Entire and Very Valuable Library of the Late William Alexander, To Be Sold by Auction, by Mr. Sotheby, on Monday 25th November, Collected in Catalogues of Books, July-December 1816*, London: British Museum, 1816.

British Museum, *A Catalogue of the Entire and Genuine Collection of Pictures, Prints and Drawings of the Late William Alexander, which will be Sold by Auction, by Mr. Sotheby, on Thursday February 27, 1817, and Four Following Days, and on Monday March 10, and Four Following Days. Collected in Sale Catalogues 1817 – 1818(2)*, London: British Museum, 1818.

Britton, Roswell S., *The Chinese Periodical Press 1800 – 1912*, Shanghai: Kelly & Walsh, 1933.

Brook, Timothy, Bourgon, Jerome and Blue, Gregory, *Death by a Thousand Cuts*, Harvard: Harvard University Press, 2008.

Bryson, Norman, Holly, Michael Ann and Moxey, Keith, *Visual Culture: Images and Interpretations*, Hanover: Wesleyan University Press, 1994.

Buchenau, Barbara, Richter, Virginia, and Denger, Marijke ed., *Post-Empire Imaginaries? Anglophone Literature, History, and the Demise of Empires*,

Leiden, Boston: Brill Rodopi, 2015.

Burke, Peter, *Eye-witnessing: The Uses of Images as Historical Evidence*, London: Reaktion Books, 2001.

Cammann, S., *Trade Through the Himalayas: The Early British Attempts to Open Tibet*, Princeton: Princeton University Press, 1970.

Carr, Denis John, *Sydney Parkinson: Artist of Cook's Endeavour Voyage*, London: BM(NH) in association with Croom Helm, 1983.

Carter, Dagny Olsen, *Four Thousand Years of China's Art*, New York: Ronald Press Company, 1951.

Chambers, Neil, *The Letters of Sir Joseph Banks: A Selection, 1768 – 1820*, London: Imperial College Press, 2000.

Chambers, William, *Designs of Chinese Buildings, Furniture, Dresses, Machines, and Utensils*, London: Published for the author, 1757.

Chambers, William, *A Dissertation on Oriental Gardening*, London: W. Griffin, 1772.

Charles, Victoria, and Carl, Klaus H., *Rococo*, New York: Parkstone Press International, 2010.

Chiu, Che Bing, and Berthier, Gilles Baud, *Yuanming Yüan: Le jardin de la Clarté Parfaite*, Besançon: Editions de l'Imprimeur, 2000.

Choron, Alexandre Étienne, and Fayolle, françois Joseph M., *Dictionnaire Historique des Musiciens, Artistes et Amateurs, Morts ou Vivans vol. II*, Paris: Imprimeur-Libraire, 1811.

Clarke, David, "Chitqua: A Chinese Artist in Eighteenth-century London", *Chinese Art and Its Encounter with the World*, Hong Kong: Hong Kong University Press, 2011, pp. 15 – 84.

Clunas, Craig, *Chinese Export Watercolours*, London: Victoria and Albert Museum, 1984.

Coates, Austin, "John Weddell's Voyage to China", *Macao and the British, 1637 – 1842: Prelude to Hong Kong*, Hong Kong: Hong Kong University Press, 2009, pp. 1 – 27.

Cockburn, J. S., "Punishment and Brutalization in the English Enlightenment", *Law and History Review*, 1/12, 1994, pp. 155 – 158.

Cohen, Joanna Waley, "China and Western Technology in the Late Eighteenth Century", *American Historical Review*, 98:5, 1993, pp. 1525 – 2544.

Conner, Patrick, *Oriental Architecture in the West*, London: Thames and Hudson, 1979.

Connor, Patrick, and Susan, Legouix Sloman, *William Alexander: An English Artist in Imperial China*, Brighton: The Royal Pavilion, 1981.

Cordier, Henri, "La Chine en Frence au XVIIIe siècle", *Comptes rendus des séances de l'Académie des Inscriptions et Belles-Lettres*, 9/52, 1908, pp. 58 – 61.

Cordier, Henri, "Les correspondants de Bertin, Secrétaire d'État au XVIIIe siècle", *Toung Pao*, 14:2,1913, pp. 227 – 257.

Crossman, Carl L., *The Decorative Arts of the China Trade: Paintings, furnishings and Exotic Curiosities*, Suffolk: Antique Collector's Club, 1991.

Crafts, N. F. R., *British Economic Growth during the Industrial Revolution*, London: Oxford University Press, 1986.

Cranmer-Byng, J. L., *An Embassy to China: Being the Journal Kept by Lord Macartney during his Embassy to the Emperor Ch'ien-lung, 1793 – 1794*, London: Longmans, 1962.

Crawfurd, J., *Journal of an Embassy from the Governor-General of India to the Courts of Siam and Cochin China*, London, 1828.

Crossley, John N., "The Early History of the Boxer Codex", *Journal of the Royal Asiatic Society*, 24(1), pp. 115 – 124.

Cruz, Gaspar da, *Tractado em que se côtam muito por estêso as cousas da China, cô suas particularidades, e assi do reyno dormuz*, Évora: André de Burgos, 1569.

Dalton, Charles, *The Waterloo Roll Call. With Biographical Notes and Anecdotes*, London: Eyre and Spottiswoode, 1904.

Dalvimart, Octavien, *The Costume of Turkey*, London: William Miller, 1802.

Danby, Hope, *The Garden of Perfect Brightness: The History of the Yüan Ming Yüan and of the Emperors Who Lived There*, London: Regnery, 1950.

Daniell, Thomas, *A Picturesque Voyage to India by the Way of China, with Fifty Illustrations*, London: Printed for Longman, Hurst, Rees, and Orme, Patnernoster-Row, 1810.

Daniell, Thomas, and Daniell, William, *Oriental Scenery (6 volumes)*, London: Robert Bowyer, 1795 – 1807.

Dapper, Olfert, *Gedenkwaerdig Bedryf Der Nederlandsche Ost-Indische Maetschappye*, Amsterdam: Jacob Van Meurs, 1670.

Davis, John Francis, *The Chinese, A General Description of The Empire of China and Its Inhabitants*, London: C. Knight & Company, 1836.

Dawson, Warren R., *The Banks Letters. A Calendar of the Manuscript Correspondence*, London: Trustees of the British Museum, 1958.

Defoe, Daniel, *Robinson Crusoe*, London: Joseph Mawman, 1815.

Ducher, Robert, *Caractéristique des Styles*, Paris: Flammarion, 1988.

Dyke, Paul A. Van, and Mok, Maria Kar-wing, *Images of the Canton Factories, 1760 – 1822: Reading History in Art*, Hong Kong: Hong Kong University Press, 2015.

Dymytryshyn, Basil, Crownhart-Vaughan, E. A. P., and Vaughan, Thomas, *Russia's Conquest of Siberia: A Documentary Record 1558 – 1700 vol. 1, Document 31*, Portland: Oregon Historical Society, 1985.

Earl H. Pritchard, *The Crucial Years of Early Anglo-Chinese Relations, 1750 –*

1800, New York: Octagon Books, 1970, p. 299.

Egerton, Judy, "William Alexander: An English Artist in Imperial China", *The Burlington Magazine*, no. 944, 1981.

Edgerton, Samuel Y., *Pictures and Punishment: Art and Criminal Prosecution during the Florentine Renaissance*, Ithaca and London: Cornell University Press, 1985.

Elman, Benjamin A., "Ming-Qing border defense, the inward turn of Chinese Cartography, and Qing expansion in Central Asia in the Eighteenth Century", *Chinese State at the Borders*, Diana Lary (ed.), Vancouver: University of British Columbia Press, 2007, pp. 29 - 56.

Emerson, Julie, Chen, Jennifer, and Gates, Mimi Gardner, *Porcelain Stories from China to Europe*, Seattle: Seattle Art Museum, 2000.

Erdberg, Eleanor von, "Chinese Garden Buildings in Europe in the Eighteenth Century", *Landscape Architecture Magazine*, vol. 23 no. 3, 1933, p. 164 - 174.

Esherick, Joseph W., "Cherishing Sources from Afar", *Modern China 24.2* April 1998, pp. 135 - 161.

Esherick, Joseph W., "Tradutore, Traditore: A Reply to James Hevia", *Modern China 24.* July 1998, pp. 328 - 332.

Evans, Chris, and Rydén, Göran ed., *The Industrial Revolution in Iron: The Impact of British Coal Technology in Nineteenth-Century Europe*, London and New York: Routledge, 2017.

Eysenck, Michael, and Mark T. Keane, *Cognitive Psychology: A Student's Handbook*, Hove and New York: Psychology Press, 2013.

Fairbank, John K., "Tributary Trade and China's Relations with the West", *The Far Eastern Quarterly*, Vol. 1, 1942, Association for Asian Studies, pp. 129 - 149.

Fairbank, John K., *The Chinese World Order: Traditional China's Foreign Relations*, Cambridge: Harvard University Press, 1968.

Fanon, Frantz, *Black Skin, White Masks*, Charles Lam Markmann(trans.), New York: Grove Press, 1968.

Farrell, William, *Silk and Globalization in Eighteenth-Century: Commodities, People and Connections c. 1720 - 1800*, PhD Dissertation, London: University of London, 2020, pp. 46 - 50.

Ferguson, Niall, *Civilization: The West and The Rest*, London: Penguin Books, 2011.

Finlay, John R., "The Qianlong Emperor's Western Vistas: Linear Perspective and Trompe L'Oeil Illusion in the European Palaces of the Yuanming Yuan", *Bulletin De L'École Française D'Extrême-Orient*, 94, 2007, pp. 159 - 193.

Finnane, Antonia, *Changing Clothes in China: Fashion, History, Nation*, New York: Columbia University Press, 2008.

Flynn, Dennis O., Giráldez, Arturo, "Cycles of Silver: Global Economic Unity

through the Mid-Eighteenth Century", *Journal of World History 13*, no. 2, 2002.

Foucault, Michael, *The Order of Discourse, Untying the text: A Post-structuralist Reader*, R. Young (ed.), Boston, MA: Routledge & Kegan Paul, 1981.

Foucault, Michael, *The Archaeology of Knowledge: And the Discourse on Language*, A. M. Sheridan Smith (trans.), New York: Vintage, 1982.

Foucault, Michael, *The History of Sexuality*, Robert Hurley (trans.), New York: Vintage, 1990.

Forster, George, *A Voyage Round the World, Vol. 1*, Honolulu: University of Hawaii Press, 2000.

Foster, Sir William, "British Artists in India 1760 - 1820", *Volume of the Walpole Society vol. 19*, 1930.

Foster, Sir William, "British Artists in India", *Journal of the Royal Society of Arts 98(4820)*, 1950, pp. 518 - 525.

Frazer, Michael L., *The Enlightenment of Sympathy: Justice and the Moral Sentiments in the Eighteenth Century and Today*, Oxford: Oxford University Press, 2010.

F. R. S, John Burnet, *Practical Hints on Portrait Painting: Illustrated by Examples form the Works of Vandyke and other Masters*, London: James S. Cirtue, 1800.

Fulford, Tim, and Kitson, J. Peter, Travels, *Explorations, and Empires: Writings from the Era of Imperial Expansion, 1770 - 1835 vol. 2: Far East*, London: Pickering and Chatto, 2001.

Ganse, Shirley, *Chinese Export Porcelain: East to West*, Hong Kong: Joint Publishing, 2008.

Galbraith, John, "The 'Turbulent Frontier' as a Factor in British Expansion", *Comparative Studies in Society and History*, vol. 2 no. 2, 1960.

Garlick, Kenneth and Angus Macintyre, *The Diary of Joseph Farrington*, New Haven: Yale University Press, 1978.

Gascoigne, John, *Joseph Banks and the English Enlightenment*, Cambridge: Cambridge University Press, 2003.

Gilpin, William, *Observations, Relative Chiefly to Picturesque Beauty. Made in the Year 1772, on Several Parts of England; Particularly the Mountains, and Lakes of Cumberland, and Westmoreland, vol. 2*, London: R. Blamire, 1786.

Gilpin, William, *Three Essays: On Picturesque Beauty; On Picturesque Travel; and on Sketching Landscape: To Which is Added a Poem, on Landscape Painting*, London: R. Blamire, 1792.

Greenberg, Michael, *British Trade and the Opening of China*, Northampton: John Dickens & Co., 1969.

Gregory, John S., *The West and China since 1500*, New York: Palgrave Macmillan, 2003.

Gross, Matt, "Lessons from the Frugal Grand Tour", *New York Times*, 5

September 2008.

Grovier, Kelly, "'In Embalmed Darkness': Keats, the Picturesque, and the Limits of Historicization", *Romanticism, History, Historicism: Essays on an Orthodoxy*, Damian Walford Davies (ed.), London and New York: Routledge, 2009, pp. 43 – 59.

Gu, Ming Dong, *Sinologism: An Alternative to Orientalism and Postcolonialism*, Abingdon: Routledge, 2013.

Halde, Jean Baptiste du, *Description Geographique, Historique, Chronologique, Politique, et Physique de l'Empire de la Chine et de la Tartarie Chinoise*, Paris: P.-G. le Mercier., 1735.

Harrison, Henrietta, "Chinese and British Diplomatic Gifts in the Macartney Embassy of 1793", *English Historical Review*, vol. CXXXIII no. 560, 2018, pp. 69 – 70.

Harrison, Henrietta, "The Qianlong Emperor's Letter to George III and the Early-Twentieth-Century Origins of Ideas about Traditional China's Foreign Relations", *The American Historical Review*, 3/122, 2017, pp. 680 – 701.

Harrison, Henrietta, *The Perils of Interpreting*, Princeton: Princeton University Press, 2021.

Haakonssen, Knud, *The Cambridge History of Eighteenth-century Philosophy vol. 2*, Cambridge: Cambridge University Press, 2006.

Havot, Eric, *The Hypothetical Mandarin: Sympathy Modernity, and Chinese Pain*, Oxford: Oxford University Press, 2009.

Henderson, J. L., "The cultural unconscious", Quadrant: *Journal of the C. G. Jung Foundation for Analytical Psychology*, 21(2), 1988, pp. 7 – 16.

Hevia, James L., *Cherishing Men from Afar*, Durham and London: Duke University Press, 1995.

Hevia, James L., "Postpolemical Historiography: A Response to Joseph W. Esherick", *Modern China 24*, July 1998, pp. 319 – 327.

Hickey, Thomas, *The History of Painting and Sculpture from the Earliest Accounts vol. 1*, Calcutta, 1788.

Hillemann, Ulrike, *Asian Empire and British Knowledge: China and the Networks of British Imperial Expansion*, New York: Palgrave Macmillan, 2009.

Hobsbawm, Eric, *The Age of Revolution: Europe 1789 – 1848*, London: Weidenfeld & Nicolson, 1995.

Hobsbawm, Eric, *The Age of Capital: 1848 – 1875*, New York: Vintage, 1996.

Hobsbawm, Eric, *The Age of Empire: 1875 – 1915*, New York: Abacus, 1989.

Hodge, Joseph M., "Science and Empire: An Overview of the Historical Scholarship", *Science and Empire: Knowledge and Networks of Science across the British Empire, 1800 – 1970*, Basingstoke: Palgrave Macmillan, 2011, pp. 3 – 29.

Hodges, William, *Travels in India, during the years 1780, 1781, 1782, and 1783*,

London: Printed for the Author, 1793.

Holmes, Richard, *The Age of Wonder: How the Romantic Generation Discovered the Beauty and Terror of Science*, London: Harper Press, 2009.

Holmes, Richard, *Redcoat: The British Soldier in the Age of Horse and Musket*, London: Harper Collins Publishers, 2001.

Honour, Hugh, *Chinoiserie: The Vision of Cathay*, New York: Harper and Row, 1973.

Hope, Thomas, *The Costume of the Ancients vol. 1 – 2*, London: William Miller, 1809.

Horkheimer, Max, and Theodor W. Adorno, *Dialectic of Enlightenment*, trans. John Cumming, New York: Continuum, 2001.

Howard, Patricia, "Music in London: Opera-Le cinesi", *The Musical Times*, vol. 125 no. 1699, 1984, pp. 515 – 517.

Hung, Wu, *A Story of Ruins: Presence and Absence in Chinese Art and Visual Culture*, London: Reaktion Books, 2012.

Hussey, Christopher, *The Picturesque: Studies in a Point of View*, London: Frank Cass and CO Ltd. , 1967.

Hüttner, Johann Christian, *Nachricht von der Brittischen Gesandtschaftsreise durch China und einen Theil der Tartarei*. Herausgegeben von C. B. , Berlin: Vossische Buchhandlung, 1797.

Jing, Sun, *The Illusion of Verisimilitude: Johan Nieuhof's Images of China*, Leiden: Leiden University Repository, 2013.

Johnson, Samuel, *The Lives of the English Poets with Critical Observations on their Works and Lives of Sundry Eminent Persons*, London: Chiswick Press, 1826.

Joppien, Rudiger, "John Webber's South Sea Drawings for the Admiralty: A Newly Discovered Catalogue Among the Papers of Sir Joseph Banks", *The British Library Journal 4(1)*, pp. 49 – 77.

Joppien, Rudiger, and Smith, Bernard, *The Art of Captain Cook's Voyages vol. 1: The Voyage of the Endeavour, 1768 – 1771*, New Haven and London: Yale University Press, 1985.

Kaempfer, Engelbert, *Icones selectae plantarum, quas in Japonia collegit et delineavit Engelbertus Kaempfer*, London: Ed. and pub. By Sir Joseph Banks, 1791.

Katsuyama, Kuri, "'Kubla Khan' and British Chinoiserie: The Geopolitics of Chinese Gardens", *Coleridge, Romanticism and the Orient: Cultural Negotiations*, Vallins, David, Oishi, Kaz, Perry, Seamus (eds)., London and New York: Bloomsbury Academic, 2014.

Kee IL, Choi Jr. , "Portraits of Virtue: Henri-Leonard Bertin, Joseph Amiot and the 'Great Man' of China", *Transactions of the Oriental Ceramic Society*, 2017, pp. 49 – 65.

Kemp, Wolfgang, "Death at Work: A Case Study on Constitutive Blanks in Nineteenth-Century Painting", *Representations 10*(1985), pp. 102 – 123.

Kircher, Athanasius, *China Illustrata*, Amsterdam: Jacob van Meurs, 1667.

Kircher, Athanasius, *China Illustrata*, Charles D. Van Tuyl (trans.), 1986.

Kiernan, V. G., *The Lords of Humankind: European Attitudes to the Outside World in the Imperial Age*, Penguin: Harmondsworth, 1972.

King, Angela, *Musical Chinoiserie*, The University of Nottingham, 2012.

Kirkpatrick, William, *An Account of the Kingdom of Nepal*, London: Printed for William Miller, 1811.

Kitson, Peter J., *Forging Romantic China: Sino-British Cultural Exchange 1760 – 1840*, Cambridge: Cambridge University Press, 2013.

Ko, Dorothy, "The Body as Attire: The Shifting Meanings of Foot Binding in Seventeenth-Century China", *Journal of Women's History*. 8 (4), 1997, pp. 8 – 27.

Korf. Dingeman, *Dutch Tiles*, New York: Universe Books, 1964.

Lach, Donald F., and Edwin J. Van Kley, *Asia in the Making of Europe, Vol. 3, book 1: A Century of Advance*, Chicago: University of Chicago Press, 1993.

Lach, Donald F., and Edwin J. Van Kley, *Asia in the Making of Europe vol. 3, book 1: Trade, Missions, Literature*, Chicago: University of Chicago Press, 1993.

Lamb, Alistair, "Tibet in Anglo-Chinese Relations: 1767 – 1842", *Journal of the Royal Asiatic Society of Great Britain and Ireland*, no. 3/4, 1957, pp. 161 – 176.

Lamb, Alistair, *Britain and Chinese Central Asia: The Road to Lhasa, 1767 to 1905*, London: Routledge and Kegan Paul, 1960.

Lang, Gordon, "The Royal Pavilion, Brighton: the Chinoiserie Designs by Frederick Crace", *The Craces Royal Decorators 1768 – 1899*, Brighton: The Royal Pavilion, 1990.

Latour, Bruno, *Science in Action*, Cambridge: Havard University Press, 1987.

Ledderose, Lothar, "Chinese Influence on European Art, Sixteenth to Eighteenth Centuries", *China and Europe: Images and Influences in Sixteenth to Eighteenth Centuries*, Thomas H. C. Lee (ed.), Hong Kong: The Chinese University Press, 1991.

Legouix, Susan, *Image of China: William Alexander*, London: Jupiter Books Publishers, 1980.

Lewis, David, "Showing and Telling: The Difference that Makes a Difference", *Reading, Literacy and Language*, Vol. 35, Language and Literacy Researchers of Canada, 2001.

Lewis, David, *Reading Contemporary Picture Books: Picturing Text*, London: Routledge Falmer, 2001.

Lightbown, R. W., "Oriental Art and the Orient in Late Renaissance and Baroque

Italy", *Journal of the Warburg and Court auld Institutes*, 32(1969), pp. 228 – 279.

Linch, Kevin, *Britain and Wellington's Army: Recruitment, Society and Tradition 1807 – 15*, Hampshire: Palgrave Macmillan, 2011.

Linné, Carl von, *Species Plantarum*, Stockholm: Laurentius Salvius, 1753.

Locke, John, *The Educational Writings of John Locke*, London: J. L. Axtell, 1968.

Locke, John, *Two Treatises of Government*, Peter Laslett (ed.), Cambridge, New York: Cambridge University Press, 1988.

Logan and Brockey, "Nicolas Tingault, SJ: A Portrait by Peter Paul Rubens", *Metropolitan Museum Journal*, Vol. 38(2003), pp. 157 – 167.

Long, George, *The Penny Cyclopaedia of the Society for the Diffusion of Useful Knowledge, vol. VII*, London: Charleston-Copyhold, 1843.

Loomba, Ania, *Colonialism/Postcolonialism*, London: Routledge, 1998.

Loske, Alexandra, "Inspiration, Appropriation, Creation: Sources of Chinoiserie Imagery, Colour Schemes and Designs in the Royal Pavilion, Brighton (1802 – 1823)", *The Dimension of Civilization*, Lu, Peng (ed.), Beijing: China Youth Press, 2014.

Loske, Alexandra, "Shaping an image of China in the West: William Alexander (1767 – 1816)", https://brightonmuseums. org. uk/discover/2016/09/01/shaping-an-image-of-china-in-the-west-william-alexander-1767-1816/

Low Eunice (ed.), *The George Hicks Collection at the National Library, Singapore: An Annotated Bibliography of Selected Works*, Singapore: Brill, 2016.

Luca, Dinu, "Illustrating China through its Writing: Athanasius Kircher's Spectacle of Words, Images, and Word-images", *Literature & Aesthetics 22(2)*, December 2012, pp. 106 – 137.

Lust, John, *Western Books on China Published up to 1850 in the Library of the School of Oriental and African Studies: A Descriptive Catalogue, University of London*, London: Bamboo Publication, 1987.

Lyotard, Jean-François, *The Postmodern Condition: A Report on Knowledge*, Minnesota: University of Minnesota Press, 1984.

Mace, Dean, "Parallels between the Arts", *The Cambridge History of Literary Criticism vol. 4, The Eighteenth Century*, H. B. Nisbet, Claude Rawson (ed.), Cambridge: Cambridge University Press, 2005.

Macintosh, Duncan, *Chinese Blue and White Porcelain*, Suffolk: Antique Collectors' Club Ltd. , 1994.

Mackerras, Colin, *Western Images of China*, Hong Kong: Oxford University Press, 1989.

Maison, George Henry, and Puqua, *The Costume of China: Illustrated by Sixty Engravings with Explanations in English and French*, London: S. Gosnell, 1800.

Malone, Edmond, *The Works of Sir Joshua Reynolds, Knight; Late President of the Royal Academy: Containing His Discourses, Idlers, A Journey to Flanders and Holland Etc. vol. I*, London: T. Cadel, 1798.

Mancall, M., *Russia and China: Their Diplomatic Relations to 1728*, Cambridge: Harvard University Press, 1971.

Marshall, Peter James, "Britain and China in the Late Eighteenth Century", *Ritual and Diplomacy: The Macartney Mission to China 1792–1793*, R. A. Bickers (ed.), London: The British Association for Chinese Studies, 1993, pp. 11–29.

Marshall, Peter James, "Lord Macartney, India and China: The Two Faces of the Enlightenment", South Asia. *Journal of South Asian Studies*, 19 (1996), pp. 121–131.

Mason, Henry, *The Punishment of China*, London: W. Bulmer and Co. Cleveland-Row, 1801.

Mason, William, *The Poems of Mr. Gray. To which are Prefixed Memoirs of his Life and Writings*, London: Printed by H. Hughs and sold by J. Dodsley and J. Todd, 1775.

Mason, William, *The English Garden: A Poem in Four Books*, Dublin: P. Byrne, 1786.

Michael Greenberg, *British Trade and the Opening of China*, Northampton: John Dickens & Co. Ltd, 1969.

Millar, George Henry, *The New and Complete and Universal System of Geography*, London: for Alex Hogg, 1782.

Miller, George L., "Review of Spode's Willow Pattern and Other Designs after the Chinese, by Robert Copeland", *Winterthur Portfolio*, vol. 17 no. 4, 1982, p. 273.

Miller, Philip, *The Gardeners Dictionary. Containing the Methods of Cultivating and Improving the Kitchen, Fruit and Flower Garden, as also the Physick Garden, Wilderness, Conservatory and Vineyard*, London: C. Rivington, 1731.

Mokyr, Joel, *The Gifts of Athena: Historical Origins of the Knowledge Economy*, Princeton: Princeton University Press, 2002.

Mokyr, Joel ed., *The Oxford Encyclopedia of Economic History vol. 1*, Oxford: Oxford University Press, 2003.

Moleville, Bertrand De, *The Costume of the Hereditary States of the House of Austria*, London: William Miller, 1804.

Montesquieu, *The Spirit of the Laws*, A. M. Choler, B. C. Miller, and H. S. Stone tr. and ed., Cambridge: Cambridge University Press, 1989.

Moore, Robert Etheridge, *Henry Purcell and the Restoration Theatre*, London: Harvard University Press, 1961.

Morena, Francesco, *Chinoiserie: The Evolution of the Oriental Style in Italy from*

the 14th to the 19th Century, Florence: Centro Di, 2009.

Morley, John, "King George IV and the Building of the Royal Pavilion", The Royal Pavilion, Royal Pavilion Art Gallery and Museums, Brighton, 1976.

Morley, John, *The Making of the Royal Pavilion*, Brighton, London: Philip Wilson Publishers, 2003.

Morse, H. B., *Britain and the China Trade 1635 – 1842: The Chronicles of the East India Company Trading to China, Vol. II*, London: Routledge, 2000.

Morse, H. B., *Chronicles of the East India Company Trading to China 1635 – 1834, Vol. 2*, Oxford: The Clarendon Press, 1926 – 1929.

Muller, frans, and Muller, Julie, "Completing the picture: the importance of reconstructing early opera", *Early Music*, vol XXXIII/4, 2005, pp. 667 – 681.

Murray, E. Croft, *Decorative Painting in England, 1537 – 1837 vol. 1*, London: Country Life Books, 1962.

Murray, John, *Watteau, 1684 – 1721: With an Introduction and Notes by Peter Murray*, London: The Faber Gallery, 1948.

Nietzsche, Friedrich, *On the Genealogy of Morals*, Walter Kaufmann and R. J. Hollingdale (tans.), Oxford: Oxford University Press, 2009.

Nieuhof, Johan, *Het gezantschap Der Neêrlandtsche Oost-Indische Compagnie, aan den Grooten Tartaarschen Cham, Den tegenwoordigen Keizer van China*, Amsterdam: Jacob van Meurs, 1665.

Nieuhof, Johan, *An Embassy from the East-India Company of the United Provinces, to the Grand Tartar Cham, Emperor of China*, London, 1673.

Nixon, Howard Millar, and Kenneth H. Oldaker, *British Bookbindings: Presented by Kenneth H. Oldaker to the Chapter Library of Westminster Abbey*, London: Maggs Bros, 1982.

Nochlin, Linda, "The Imaginary Orient", *The Politics of Vision: Essays on Nineteenth-Century Art and Society*, Colorado: Westview Press, 1991, pp. 33 – 59.

Nodelman, Perry, *Words about Pictures: The Narrative Art of Children's Picture Books*, Athens, GA: University of Georgia Press, 1988.

Odell, Dawn, "The Soul of Transactions: Illustration and Johan Nieuhof's Travels to China", *"Tweelinge eener dragt" Woord en beeld in de Nederlanden (1500 – 1750)*, Hilversum: Hilversum Verloren, 2001.

Okuefuna, David, *The Wonderful World of Albert Kahn*, London: BBC Books, 2007.

"Pasquin, Anthony" (John Williams), *A Critical Guide to the Exhibition of the Royal Academy for 1796*, London, 1796.

Paulson, Ronald, *Emblem and Expression: Meaning in English Art of the Eighteenth Century*, Harvard University Press, 1975.

Patteson, Richard F., "Manhood and Misogyny in the Imperialist Romance",

Rocky Mountain Review of Language and Literature, vol. 35 no. 1, 1981, pp. 3 – 12.

Pevsner, Nikolaus, "The Genesis of the Picturesque", *Architectural Review (96)*, 1944, pp. 139 – 146.

Peters, Edward, *Torture,* Oxford: Basil Blackwell, 1985.

Peyrefitte, Alain, *Images de l'Empire Immobile par William Alexander, peintre-reporter de l'expédition Macartney*, Paris: Libraire Arthéme Fayard, 1990.

Peyrefitte, Alain, *The Immobile Empire*, New York: Vintage, 2013.

Plumb, J. H. , *In the Light of History*, London: Allen Lane, 1972.

Porter, David, "Monstrous Beauty: Eighteenth Century Fashion and the Chinese Taste", *Eighteenth Century Studies* 35(3), 2002, pp. 395 – 411.

Porter, David, *The Chinese Taste in Eighteenth-Century England*, Cambridge & New York: Cambridge University Press, 2010.

Porter, Roy, *Enlightenment: Britain and the Creation of the Modern World*, London: Penguin Press, 2000.

Postle, Martin, *Thomas Gainsborough*, Princeton: Princeton University Press, 2002.

Pratt, Mary Louise, *Imperial Eyes: Travel Writing and Transculturation*, New York: Routledge, 2008.

Price, Sir Uvedale, *An Essay on the Picturesque*, J. G. Barnard, London, 1810.

Pritchard, Earl H. , "Letters From Missionaries at Peking Relating to the Macartney Embassy (1793 – 1803)", *T'oung Pao*, vol. 31, no. 1/2, 1934, pp. 1 – 57.

Pritchard, Earl H. , *The Crucial Years of Early Anglo-Chinese Relations, 1750 – 1800, Research Studies of the State College of Washington vol. IV nos. 3 – 4*, Pullman, Washington: State College of Washington, 1936.

Pritchard, Earl H. , "The Instruction of the East India Company to Lord Macartney on His Embassy to China and His Reports to the Company, 1792 – 4", *The Journal of the Royal Asian Society of Great Britain and Ireland*, no. 2, 1938, pp. 201 – 230.

Pritchard, Earl H. , *The Crucial Years of Early Anglo-Chinese Relations, 1750— 1800*, New York: Noble, 1970.

Pritchard, Earl H. , "The Kotow in the Macartney Embassy to China in 1793", *The Far Eastern Quarterly vol. 2*, no. 2, 1943, pp. 163 – 203.

Purdy, Daniel Leonhard, "Chinoiserie in fashion: Material images circulating between China and Europe", *Fashion and Materiality Cultural Practices in Global Contexts*, Heike Jenss and Viola Hofmann (ed.), London: Bloomsbury Visual Arts, 2019.

Pyne, William H. , *British Costumes*, Hertfordshire: Wordsworth Editions, 1989.

Pyne, William H. , *The Costume of Great Britain*, London: William Miller, 1804.

Quesnay, François, "Despotism in China; a translation of François Quesnay's Le Despotism de la China (Paris, 1767)", *China: A Model for Europe vol. 2*, Lewis Adams Maverick (ed.), San Antonio, Texas: Paul Anderson Company, 1946, pp. 139 – 305.

Quilley, G., and Bonehill, J., *William Hodges 1744 – 1797: The Art of Exploration*, London: Yale University Press for The National Maritime Museum, 2004.

Ramsey, L. G. G., and Comstock, Helen ed., *Antique Furniture: The Guide for Collectors, Investors, and Dealers*, New York: Hawthorn Books, 1969.

Reddaway, W. F., "Macartney in Russia, 1765 – 67", *Cambridge Historical Journal*, vol. 3 no. 3, 1931.

Reed, Irma Hoyt. "The European Hard-Paste Porcelain Manufacture of the Eighteenth Century", *The Journal of Modern History 8*, no. 3, 1936, pp. 273 – 296.

Reed, Marcia, and Demattè, Paola ed., *China on Paper*, Los Angeles: Getty Research Institute, 2011.

Regis, Pamela, *Describing Early America: Bartram, Jefferson, Crevecoeur, and the Rhetoric of Natural History*, Dekalb: Northern Illinois University Press, 1992.

Repton, Humphrey, *Designs for the Pavilion at Brighton*, London, 1808.

Robbins, Helen Henrietta Macartney, *Our First Ambassador to China*, New York: E. P. Dutton and Company, 1908.

Rogers, Connie, "'Other' Willow Patterns", *International Willow Collectors News*, vol. 5, 2006, pp. 4 – 6.

Romaniello, Matthew P., *Enterprising Empires: Russia and Britain in Eighteenth-Century Eurasia*, Cambridge, New York: Cambridge University Press, 2019.

Rose, John Holland, *William Pitt and National Revival*, London: G. Bell and Sons, 1911.

Rousseau, Jean-Jacques, *The Confessions*, J. M. Cohen (trans.), New York: Penguin, 1953.

Rousseau, Jean-Jacques, *Emile, or On Education*, Allan Bloom (trans.), New York: Basic Books, 1979.

Rousseau, Jean-Jacques, *On Philosophy, Morality, and Religion*, Christopher Kelly (ed.), Hanover & London: University Press of New England, 2007.

Rowbotham, Arnold H., "Voltaire, Sinophile", *PMLA* vol. 47 no. 4, 1932, pp. 1050 – 1065.

Ruskin, John. *Modern Painters, Vol. I, Part II*, New York: J. Wiley, 1863.

Said, Edward, *Culture and Imperialism*, New York: Vintage, 1994.

Said, Edward, *Orientalism*, New York: Pantheon, 1978.

Scott, Katie, "Playing Games with Otherness: Watteau's Chinese Cabinet at the Chateau de la Muette", *Journal of the Warburg and Court auld Institutes*, Vol.

66(2003), The Warburg Institute, 2003.

Scott, Katie, *The Rococo Interior: Decoration and Social Spaces in Early Eighteenth-Century Paris*, London: Yale University Press, 1995.

Sekora, John, *Luxury: The Concept in Western Thought, Eden to Smollett*, Baltimore: Johns Hopkins University Press, 1977.

Shanes, Eric, *The Life and Masterworks of J. M. W. Turner*, New York: Parkstone Press International, 2008.

Simpson, Richard V. , "In Glorious Blue and White: Blue Willow and Flow Blue", *Antiques and Collecting Magazine*, vol. 108 no. 2, 2003.

Sloboda, Stacey, "Picturing China: William Alexander and the visual language of Chinoiserie", *British Art Journal*, IX(2), 2008, pp. 28 – 36.

Sloboda, Stacey, *Making China: Design, Empire, and Aesthetics in Britain, 1745 – 1851*, Ann Arbor: UMI Microform, 2004.

Spengler, Joseph J. , "Adam Smith's Theory of Economic Growth: Part II", *Southern Economic Journal 26*, no. 1, 1959, pp. 1 – 12.

Smith, Adam, *The Wealth of Nations*, New York: P. F. Collier and Son, 1901.

Smith, Bernard, *Imagining the Pacific: In the Wake of the Cook Voyages*, Hong Kong: Melbourne University Press, 1992.

Smith, James E. , *Exotic Botany: Consisting of Coloured Figures, and Scientific Descriptions, of such New, Beautiful, or Rare Plants as are Worthy of Cultivation in the Gardens of Britain vol. 1 – 2*, London: R. Taylor, 1804 – 1805.

Smith, J. E. , and J. Sowerby, *English Botany*, vol. 1, 1790 – 1803.

Spencer, Alfred, *Memoirs of William Hickey (4 vols)*, London: Hurst & Blackett, 1913.

Sutton, Thomas, *The Daniells: Artists and Travelers*, London: the Bodley Head, 1954.

Standaert, Nicholas, "Seventeenth-century European Images of China", *China Review International* vol. 12 no. 1, Hawaii: University of Hawaii Press, 2005, pp. 254 – 259.

Staunton, George, *An Abridged Account of the Embassy to the Emperor of China, Undertaken by Order of the King of Great Britain; Including the Manners and Customs of the Inhabitants*, London: John Stockdale, 1797.

Staunton, George, *An Authentic Account of an Embassy from the King of Great Britain to the Emperor of China: including cursory observations made, and information obtained, in travelling through that ancient empire, and a small part of Chinese Tartary*, London: W. Bulmer & Co. , 1797. London: G. Nicol, 1798.

Stedman, John Gabriel, *The Narrative of a Five Years Expedition against the Revolted Negroes of Surinam*, London: J. Johnson, 1796.

Stein, Perrin, "Boucher's Chinoiseries: Some New Sources", *The Burlington*

Magazine, vol. 138 no. 1122, 2000, pp. 599 – 600.

Stewart, Susan, *On Longing: Narratives of the Miniature, the Gigantic, the Souvenir, the Collection*, Durham, NC, 1993.

Sun, Yanan, *Architectural Chinoiserie in Germany: Micro- and Macro-Approaches to Historical Research*, Ithaca: Cornell University, 2015.

Talbot, Michael, *British-Ottoman Relations, 1661 – 1807: Commerce and Diplomatic Practice in Eighteenth-Century Istanbul*, Woodbridge: Boydell & Brewer, 2017.

Temple, William, Browne, Thomas, Cowley, Abraham, Evelyn, John, and Marvell, Andrew, *Sir William Temple Upon the Gardens of Epicurus, with Other Xviith Century Garden Essays*, London: Chatto and Windus, 1908.

Thompson, E. P. , *The Making of the English Working Class*, New York: Penguin, 1991.

Thompson, Holland, and Mee Arthur (ed.), *The Book of Knowledge: The Children's Encyclopedia vol. 2*, London: Grolier Society, 1912.

Thomson, John, *Illustrations of China and Its People*, London: Sampson Low, Marston, Low and Searle, 1873.

Tillotson, G. H. R. , and Fan, Kwae, *Pictures: Paintings and Drawings by George Chinnery and Other Artists in the Collection of The Hong Kong and Shanghai Banking Corporation*, London: Sprink & Son, 1987.

Tillotson, G. H. R. , " The Indian Picturesque: Images of India in British Landscape Painting, 1780 – 1880", *The Raj: India and the British 1600 – 1947*, London: National Portrait Gallery Publications, 1990, pp. 141 – 151.

Tillotson, G. H. R. , *The Artificial Empire: The Indian Landscape of William Hodges*, Surrey: Curzon, Richmond, 2000.

Tobin, Beth Fowkes, *Colonizing Nature: The Tropics in British Arts and Letters 1760 – 1820*, Philadelphia: University of Pennsylvania Press, 2005.

Tobin, Beth Fowkes, *Picturing Imperial Power: Colonial Subjects in Eighteenth-century British Painting*, London: Duke University Press, 1999.

Tregonning, Ken, "Alexander Dalrymple: The Man Whom Cook Replaced", *The Australian Quarterly*, vol. 23, no. 3, 1951, pp. 54 – 63.

Tsenchung, Fan, *Dr Johnson and Chinese Culture*, China Society, London, 1945.

Untalan, Carmina Yu, "Decentering the Self, Seeing Like the Other: Toward a Postcolonial Approach to Ontological Security ", *International Political Sociology*, vol. 14, Issue 1, 2020, pp. 40 – 56.

Urban, Sylvanus, *The Gentleman's Magazine and Historical Chronicle from July to December, 1816 vol. 120*, London: Nichols, Son and Bentley, 1816.

Urban, Sylvanus, *The Gentleman's Magazine and Historical Chronicle From July to December, 1816 vol. 88*, London: Nichols, Son and Bentley, 1800.

Vandervelde, Carl Franz, *Die Gesandtschaftsreise nach China*, Dresden:

Arnold, 1825.

Veblen, Thorstein, *The Theory of the Leisure Class: An Economic Study in the Evolution of Institutions*, New York: B. W. Huebsch, 1919.

Vecellio, Cesare, *De gli Habiti Antichi e Modérni di Diversi Parti di Mondo*, Venice: Damiano Zenaro, 1590.

Vico, Giambattista, *New Science: Principles of the New Science Concerning the Common Nature of Nations*, trans. David Marsh, New York: Penguin, 1999.

Vogel, Hans, "Der Chinesische Geschmack in Der Deutschen Gartèn-architektur Des 18. Jahrhunderts Und Seine Englischen Vorbilder", *Zeitschrift Für Kunstgeschichte*, Bd. 1, H. 5:6, 1932, pp. 321 – 335.

Volker, T., *Porcelain and the Dutch East India Company, as Recorded in the Dagh-Registers of Batavia Castle, Those of Hirado and Deshima, and Other Contemporary Papers, 1602 – 1682*, Leiden: E. J. Brill, 1954.

Wakefield, David, *Boucher*, Hanover: Chaucer Press, 2006.

Waldron, Arthur, "The Problem of the Great Wall of China", *Harvard Journal of Asiatic Studies* 43 (2), 1983, pp. 643 – 663.

Waldron, Arthur, *The Great Wall of China: From History to Myth*, Cambridge: Cambridge University Press, 1990.

Ward, Andrienne, *Pagodas in Play: China on the Eighteenth-Century Italian Opera Stage*, Lewisburg: Bucknell University Press, 2010.

Wheeler, Roxann, *The Complexion of Race: Categories of Difference in Eighteenth-Century British Culture*, Philadelphia: University of Pennsylvania Press, 2000.

Wells, David N., *Russian Views of Japan, 1792 – 1913: An Anthology of Travel Writing*, New York: Psychology Press, 2004.

Weststeijn, Thijs, and Gesterkamp, Lennert, "A New Identity for Rubens's 'Korean Man': Portrait of the Chinese Merchant Yppong", *Netherlands Yearbook for History of Art*, 66/1, pp. 142 – 169.

Wilcox, Scott, *British Watercolours: Drawings of the 18th and 19th Centuries from the Yale Center for British Art Catalogue 26: Alexander, William*, New York: Hudson Hills Press, 1986.

Williams, Glyndwr, *The Expansion of Europe in the Eighteenth Century: Overseas Rivalry, Discovery, and Exploitation*, New York: Walker, 1967.

Williams, John, *A Critical Guide to the Exhibition of the Royal Academy for 1796*, London, 1796.

Williams, Raymond, *Keywords: A Vocabulary of Culture and Society*, Oxford: Penguin Books, 1974.

Williams, Raymond, *The Country and the City*, Oxford: Oxford University Press, 1975.

Wills, J. E., *Embassies and Illusions: Dutch and Portuguese Envoys to K'ang Hsi 1666 – 87*, Cambridge, MA: Havard University Asia Center, 1984.

Wills, John, *China and Maritime Europe, 1500 – 1800: Trade, Settlement, Diplomacy, and Missions*, Cambridge: Cambridge University Press, 2011.

Windholz, Anne M. "An Emigrant and a Gentleman: Imperial Masculinity, British Magazines, and the Colony That Got Away." *Victorian Studies*, vol. 42 no. 4, 1999.

Winkler, Markus, "Barbarian: Explorations of a Western Concept in Theory", *Literature, and the Arts vol. 1: From the Enlightenment to the Turn of the Twentieth Century*, Stuttgart: J. B. Metzler, 2018,

Wilson, Ming, "Gifts from Emperor Qianlong to King George Ⅲ", *Arts of Asia 1/ 47*, 2017, pp. 35 – 39.

Wilson, Kathleen, *Island Race: Englishness, Empire and Gender in the Eighteenth Century*, London: Routledge, 2003.

Wood, Frances, *Closely Observed China: From William Alexander's Sketches to his Published Work*, British Library Journal XXIV(I), 1998, pp. 98 – 121.

Wood, Frances, *A Companion to China*, Weidenfeld & Nicolson, London, 1988.

Wortley, Clare Stuart, "Rubens's drawings of Chinese costumes", *Old Master Drawings 9*, 1934, pp. 40 – 47.

Wright, George Newenham, *France Illustrated vol. 1 – 2*, London: Fisher & Son, 1845 – 1847.

Wrigley, E. A., 'The Growth of Population in Eighteenth-century England: A Conundrum Resolved', *Past and Present*, 98(1983), pp. 121 – 150.

Young, S. G., K. Hugenberg, M. J. Bernstein, and D. F. Sacco, "Perception and Motivation in Face Recognition: A Critical Review of Theories of the Cross-Race Effect", *Personality and Social Psychology Review 16(2)*, pp. 116 – 142.

Yu, Jianfu, "The Influence and Enlightenment of Confucian Cultural Education on Modern European Civilization", *Frontiers of Education in China*, vol. 4, no. 1 (January 2009), pp. 10 – 26.